공연예술신서 · 31

THEATRE : A Way of Seeing

연극 이해의 길

공연예술신서 · 31

THEATRE : A Way of Seeing

연극 이해의 길

밀리 S. 배린저 지음

이재명 옮김

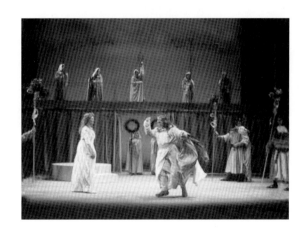

평민사

저자 서문

이 책의 주제는 연극 이해에 이르는 방법이다. 우리는 앞으로 연극적 경험 – 누가 보고, 무엇을 보고, 언제 어떻게 보여지는지 – 의 본성에 대하여, 그리고 복합적인 예술의 직접 체험에 가담한 관객에 대하여 논하고자 한다.

나는 예술과 인생의 경험(인물과 장소, 언어, 이야기, 동작, 디자인, 음향, 형식)으로서의 연극을 논하기 위해 이 책을 구성하였다. 이 책은 11장으로 나뉘어져 있다. 여덟 장은 연극의 공간과 연극 관련 예술가 그리고 연극의 형식을, 두 장은 극문학의 독서법과 연극 언어를 다루며, 마지막 장은 연극 비평과 평론 – 주로 비평이 우리의 일상적인 연극 경험에 미친 영향이나 비평의 형식 – 을 다루려 한다. 또한 극장의 다양함과 색조·스타일·모양을 설명하는 사진과 도표를 함께 실었다. 이 책을 사용하는 분 가운데 내용의 순서를 바꾸어 사용하려는 분이 있다면, 자신의 취향에 따라 조정이 가능하리라고 본다.

기초 과정에서 사용될 경우, 이 책은 학생들에게 '행동'을 하고 있는 남녀를 이해하는 길 – 그들은 무엇을 하고 있으며, 왜 그 일을 하고자 하는가 – 로서의 연극을 알려 줄 수 있다. 처음으로 연극을 접하는 학생들에게 연극을 이해시키기 위해 14편의 희곡 작품을 통해서 연극의 경향·스타일·형식을 설명하고자 한다. 대상 작품은 다음과 같다. 「아가멤논」, 「오셀로」, 「햄릿」, 「따르튜프」, 「유령」, 「벗꽃

동산」, 「욕망이란 이름의 전차」, 「코카서스의 백묵원」, 「대머리 여가수」, 「고도를 기다리며」, 「누가 버지니아 울프를 두려워하랴?」, 「마라/사드」, 「미국 만세」, 「니제르 강」.

나는 학생들에게 연극사의 문제나 극작가와 무대 예술가의 전기, 특별한 연극 용어의 정의, 그리고 적절한 보충 설명을 위해서 특별한 도구를 사용할까 한다. 그것은 작품 개요표, 극작가와 배우·연출가·미술가들의 긴략한 진기, 확인 학습용 문세, 연극 용어 소사전 등이다. 본문 속에서 굵은 활자로 표시된 모든 용어들은 용어 소사전에서 설명될 것이나, 가능하면 본문 자체 내부에서 간단히 정의될 것이다.

마지막으로, 이 책은 결코 연극 제작이나 역사·문학성에 대한 결정적인 처방은 아니지만 학생들로 하여금 연극을 하나의 훌륭한 예술로서, 뿐만 아니라 인간적인 행사로서 접하게 하려는 시도를 갖고 있음을 밝힌다. 가장 중요한 것은 학생들에게 특별한 장소에서 짧은 시간 안에 배우와 관객이 한데 어울리는, 직접적인 체험으로서의 연극을 알리는 일이다. 그리스인들은 그와 같은 특별한 장소를 'theatron', 즉 '바라보는 장소'라 불렀다. 그러므로 이 책 – 연극 이해의 길 – 을 연극 경험을 이해하고 즐기는 지침서로 삼기 바란다.

이 책을 준비하는 과정에서 격려와 도움을 아끼지 않은 동료 교수들과 학생들에게 감사를 표하고 싶다. 원고를 작성해 가는 과정에서 도움을 받은 분은 다음과 같다. 다이언 브라이트위저(세인트 루이스 지역사회 대학), 폴 크래바트(툴래인 대학교), 빌 하빈(루지아나 주립 대학교), 찰스 하버(몬테발로 대학교), 제임스 후크(플로리다–게인스빌 대학교), 바이올렛 케텔스(템플 대학교), 주디스 라이언스(템플 대학교), 도로시 마셜(웹스터 대학), 리처드 위버(텍사스 공과 대학교), 로버트 요웰(리틀 록의 아칸사스 대학

교), 그리고 툴래인 대학교의 연극 화술 학과에 있는 내 동료들이 특별히 많은 격려와 도움을 아끼지 않았다. 로날드 구랄 교수는 「누가 버지니아 울프를 두려워하랴?」의 연출 대본을 내게 볼 수 있게 해 주었고, 케네트 피터스 교수는 연극 미술에 관한 조언을 해 주었다. 또한 폴 라인하르트(텍사스-오스틴 대학교) 교수도 무대 미술에 대한 포토 에세이 개발에 큰 도움을 주었다. 끝으로 웨이드워드 출판사의 레베카 하이든 씨에게, 편집자로서의 그녀의 노고에 대해 깊은 감사를 드린다.

뉴올리언스에서 M. S. 배린저

연극 이해의 길 · 차례

제3장
지켜보는 공간 :
전통을 거부한
공간

제8장
전망과 형태

제11장
관점

제 1 장
연극의 발견

우리들이 지켜보는 동안 남자들과 여자들이 우리들 앞에서 연극을 만든다. 극장 안에서 우리들은 사람들이 행동하는 것 – 그들이 무엇을 하고, 또 왜 하는지 – 을 본다. 그리고 다른 사람의 시각을 통해서 그들을 바라봄으로써 우리 세계의 특별한 가치를 발견하게 된다.

나는 어떤 빈 공간을 설정하고, 그것을 텅 빈 무대라 부른다.
다른 사람들이 지켜보는 동안, 배우는 이 빈 공간을 가로질
러간다. 그리고 이것이야말로 연극의 행위에서 필요로 하는
전부인 것이다.
— 피터 브룩, 『빈 공간』

연극이란 무용·음악·오페라 그리고 영화와 같이 다수의 사람들, 즉 관객 앞에서 인간의 경험을 펼쳐놓는 예술이다. 제1장에서 우리는 무엇이 연극을 다른 예술과 구분짓게 하는가 하는 물음을 던질 것이다. 무엇이 연극을 독특하고 특유한 존재로 만드는가? 인생을 이해하는 방법으로서의 연극은 무엇인가?

직접 예술

우리가 작품을 대하기 훨씬 전에 이미 만들어진 그림이나 소설과는 달리, 연극은 우리가 지켜보는 현장에서 일어난다. 연극이 발생하기 위해서는 두 그룹의 사람들, 즉 연기자들과 관객들이 특정한 시간에 특정한 장소에 모여야 한다. 거기서 연기자들은 무대에 서서 대개는 인간 존재에 대한 이야기를 관객들 앞에서 펼쳐 보인다. 관객들은 공연되는 이야기와 그것이 펼쳐지는 기회를 연기자들과 함께 공유한다.

연극은 이 두 그룹의 사람들에게 집중된 것이므로 **살아 있는** 특성이 있다. 관객들 앞에서 공연되지 않는 그림이나 조각은 이런 특성을 갖고 있지 않다. 무용이나 음악, 오페라는 연극과 마찬가지로 사람이 공연자로 나서게 되나, 연극처럼 현실을 모방하는 독특한 방식은 갖고 있지 않다. 다른 예술과는 달리, 연극은 현실적인 인간이 출연하여 우리들 앞에서 곧 알아볼 수 있는 장소와 사건 속에서 움직이고, 말하고, 특히 **살아 있는** 가상적인 인물을 연기한다. 그러므로 짧은 순간임에도 불구하고 우리들은 흥겹고, 선동적이고, 모방적이고 그리고 환상적인 경험을 그들과 함께 공유하게 된다.

특별한 장소

'지켜보는 행위' 와 '남에게 보여지는 행위' 는 연극적 경험의 핵심이다. 연극·극장이란 단어 Theatre는 그리스어 Theatron(지켜보는 장소)에서 유래한 것이다. 서구 문화의 역사에서 이같이 '지켜보는' 공간은 때에 따라 원시인

들이 춤을 추던 원이거나, 그리스의 야외 극장·교회·엘리자베스 시대의 무대·투기장·차고·거리 그리고 **프로시니엄 극장**이었다. 요즘에는 브로드웨이 극장이나 대학 극장, 혹은 개조된 창고 등일 것이다. 그러나 무대의 모양이나 건물의 조형물들이 그것을 극장으로 만들어 주는 것은 아니다. 관객이 지켜볼 수 있도록 인간의 경험을 모방·재현하기 위한 공간의 활용이 그것들을 특별한 공간, 즉 '지켜보는 장소'로 만드는 것이다.

거대한 환상

연극은 우리가 처음으로 다른 사람들과 함께 경험을 공유하고 있다는 **환상(illusion)**을 만들어낸다. 관객의 한 사람으로서 우리는 공연이 지속되는 동안 그 연극이 살아 있는 현실이라는 것을 배우들과

현재까지 작품이 남아 있는 고대 그리스의 몇몇 극작가 중의 한 사람인 소포클레스는 위대한 그리스의 비극인 「오이디푸스 왕」을 기원전 427년에 썼다. 그는 오이디푸스에 대한 작품을 세 편 썼는데, 「안티고네」, 「콜로누스의 오이디푸스」가 나머지 두 작품이다. 「오이디푸스 왕」은 자신의 아버지를 죽이고 자신의 어머니와 결혼하리라는 운명의 실현을 피하기 위해, 코린트로 도망간 사람의 이야기다. 오이디푸스는 여행 도중에 세 갈래의 길이 만나는 지점에서 한 노인(외관상으로는 낯선 사람이었으나, 실제적으로는 그의 아버지였던 테베의 왕)과 그의 종을 살해한다. 그리고 나서 그는 테베에 이르러 스핑크스의 수수께끼를 푼다. 그 상으로 그는 테베의 왕이 되고 미망인이 된 왕비(실제로는 자신의 어머니인 요카스터)와 결혼을 하게 된다. 그는 정치를 잘하였으며, 자녀 네 명을 두었다.

작품은 테베가 역병에 휩쓸리게 된 데서 시작한다. 오이디푸스는 도시에 만연한 질병을 없애겠다고 선포하고는, 처남 크레온을 델피 신전으로 보내서 그 역병의 원인에 대해 묻게 하였다. 질병의 원인을 캐가던 중, 오이디푸스는 점점 자신의 존재에 대해 알아가기 시작한다. 마침내는 그가 자신의 아버지를 죽인 살인자이면서, 그 어머니의 아들이자 남편이요, 자녀들의 아버지이자 오빠인 사실과 맞부딪히게 된다. 그는 모든 진실을 알게 되면서, 자신의 눈을 스스로 뽑아 버렸으며, 요카스터는 자살한다. 자신이 내린 명령에 따라 그는 테베로부터 추방되어 장님이 된 채 변방을 방랑하게 된다.

세계적으로 유명한 비극인 「오이디푸스 왕」은 인간의 죄와 무죄, 지식과 무지, 권력과 무력함에 관한 작품이다. 이 작품의 근본적인 사상은 '지혜는 고통을 거쳐서 얻어진다'는 것이다.

암암리에 약속한다. 물론 우리는 연극이 삶 그 자체가 아님을 알고 있으나, 연극을 보고 있는 시간만큼은 이런 사실을 뒤로 미루어 둔다. 우리들은 어떤 삶이 무대 위에서 펼쳐지고 있다는 환상을 배우들과 함께 공유한다. 우리들은 연극을 지켜보면서 다른 사람들의 경험을 함께 나눈다. 배우들은 그들이 배우이면서 작중 인물이라는 점 때문에 그런 환상을 만들어내는 데 기여한다. 우리는 소포클레스의 「오이디푸스 왕」의 중심인물인 오이디푸스가 작중 인물이면서, 한 배우에 의해 연기되어진다는 점을 동시에 이해하고 있다. 연극이 갖고 있는 거대한 환상이란, 삶이 우리들 앞에서 처음으로 펼쳐지고 있으며, 배우들은 그들 자신이 아닌 다른 사람이라는 것이다. 극장 안에서 우리는 의혹을 뒤로 미루고서 연극의 마술과 환상에 빠져들고 만다.

테스피스(기원전 534년 출생)는 그리스 연극 발달에 공헌을 한 배우였다. 그에 대한 인적 사항은 실제 알려진 게 없으나, 그는 코러스의 리더로서 코러스의 서술에다가 한 인물을 나타내기 위해 배우가 말할 대사와 프롤로그를 더했다는 전설이 있다. 우리가 현재 알고 있는 비극이란 이 한 명의 배우와 코러스 사이의 대화에서 발전한 것이라는 학설이 있다. 흥미롭게도 그리스 말로 배우를 나타내는 'hypokrites'라는 단어는 '응답자'라는 뜻을 갖고 있다.

관객과 배우

연극의 기본적인 두 요소는 배우와 관객이다. 연극의 역사는 어떻게 보면 배우와 관객 사이의 물리적인 관계의 변화를 기록한 것이다. 관객은 그리스 야외극장의 언덕에서부터 교회 제단의 앞자리로, 엘리자베스 시대의 플랫폼 무대 주위의 서서 보는 방으로, 커튼이 쳐진 프로시니엄 무대 앞 어두운 홀 안의 좌석으로, 현대 환경극 공연의 마루나 발판으로 옮겨졌다.

같은 역사적 맥락에서 배우는 그리스 극장의 춤추는 원형 무대에서 교회로, 엘리자베스 시대 극장의 열린 무대로, 프로시니엄 극장의 깊숙이 물러난 무대로, 일부 현대극 공연의 환경극 무대로 옮겨졌다. 연극의 역사적 경향이나 사회적 제도도 중요하긴 하지만, 이것들은 삶을 이해하는 방식으로서의 연극에 대한 본 논의에는 크게 중요한 것이 아니다. 중요한

것은, 전설적인 테스피스가 그리스의 코러스로부터 걸어나와 관객들을 위해 대화를 창조한 이래로 변화하지 않은 공통 분모에 대한 이해이다. 이러한 공통적인 요소는 배우·공간 그리고 관객이다. 실제적인 공간이 다소 호화스럽든 그렇지 않든, 공연이 실내에서 이루어지든 실외에서 이루어지든 간에 배우와 관객 사이의 상호 관계는 연극의 가장 필수적인 요소이다. 어떤 면에서 연극의 공식은 아주 간단하다. 즉 '한 남자나 여자가 관객 앞에 서서, 어떤 사람을 재현하고, 다른 연기자와 서로 행동을 주고받는다' 는 것이다.

'산' 경험

배우와 관객 간의 상호 관계는, 우리 시대의 특별히 대중적인 매체인 영화와 연극을 구별짓게 해 준다. 우리들은 영화관에 가면 어두운

사진 1-1 : 영화 「욕망이란 이름의 전차」의 한 장면. 테네시 윌리엄스의 「욕망이란 이름의 전차」를 1951년 영화로 제작하였는데, 블랑쉬 역을 맡은 비비안 리와 스탠리 역을 맡은 마론 브란도의 연기는 지금도 많은 사람들의 뇌리에 남아 있다. 열린을 되풀이 해서 본다 하더라도 이들 유명 배우의 연기는 계속해서 경험할 수 있다. 그러나 공연장에서는 같은 장면이 똑같이 일어날 수가 없다.

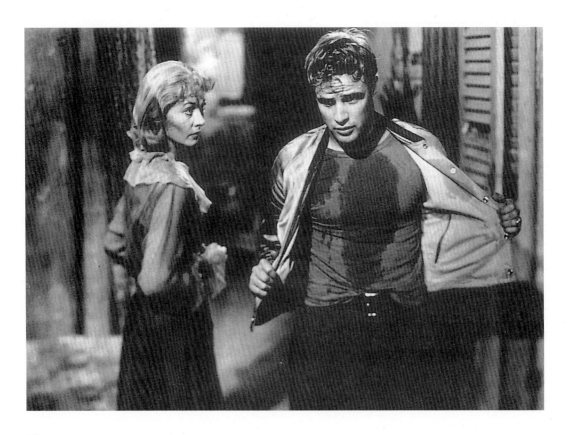

실내에서 빛의 이미지로 채워진 화면을 바라본다. 우리는 배우의 커다란 영상에 반응을 하게 되는 것이지, 배우의 현실적인 실체를 접하는 것은 아니다. 이런 이유로 영화는 직접 예술이 아니다. 비록 영화가 가끔 연극 작품으로 만들어지기도 하고, 「햄릿」으로부터 「사운드 오브 뮤직」과 「에쿠우스」에 이르는 많은 연극이 아주 대중적인 영화로 제작되기도 하지만, 연극과 영화는 다르다. 영화는 배우를 대사로써 자신을 표현하는 인물로 사용하나, 배우의 이미지와 행동은 셀룰로이드 필름을 통해 우리에게 보여진다. 연극 관객과는 달리 영화 관객은 과거에 만들어진 이미지를 대하게 되고, 현재의 살아 있는 인간

사진 1-2 : 「욕망이란 이름의 전차」의 연극 공연 장면. 1947년 초연에서 블랑쉬 역을 맡은 제시카 탠디와 미찌 역의 칼 말든 사이의 다정스런 장면. 엘리아 카잔이 연출을 맡고 마론 브란도가 스탠리를, 킴 헌터가 스텔라 역을 맡아 열연하였다.

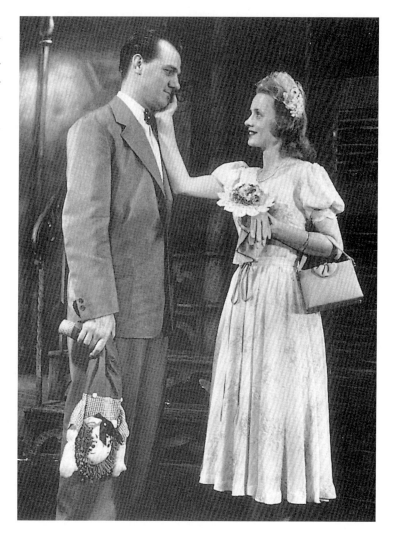

을 대하지는 않는다. 그러므로 영화는 연극과 같이 **직접적**이며 살아 있는 경험은 아니다. 영화 관객이 배우의 살아 있는 육체를 경험하지 못하는 것처럼 영화 배우도 관객의 즉각적인 반응을 경험할 수 없다.

영화 역시 배우를 사용하기는 하지만, 영화 편집자가 배열하는 사진적인 이미지에 종속된다. 영화와 연극이 다함께 인간을 다루고 있기는 하나, 전달 수단으로서의 영화는 20세기 과학 기술의 발명품이며, 실제의 이미지를 기록하고 보존하는 수단이다. 그에 비해 연극은 그 관객들과 직접적으로 교감하는, 살아 있는 예술이다. 그런데 영화는 그 '살아 있음'을 셀룰로이드 필름에다 영원히 붙잡아 두려 한다.

예를 들어, 영화 「욕망이란 이름의 전차」에서 스탠리 코왈스키와 블랑쉬 뒤부아로 열연한 마론 브란도와 비비안 리의 위대한 연기는 1951년 작품 속에 남겨져 있다. 그러나 로렛 테일러와 제시카 탠디, 그리고 엘리자벳 애쉴리가 함께 보여준 훌륭한 연극 공연은 공연이 끝남과 함께 사라졌다. 연극은 단지 공연되고 있는 두세 시간 동안 지속되는, 덧없는 예술이다. 공연이 계속되는 동안 연극을 통한 경험은 밤마다 계속 반복될 수 있다. 그러나 한번 연극이 막을 내리고 공연에 참여했던 배우들이 다 흩어지고 나면, 공연은 사라지고 극장도 암흑에 싸이게 된다. 그러나 연극이 허망한 듯이 보인다는 점을 인정한다 하더라도, 연극만이 갖고 있는 활력과 생생함은, 미국의 비평가 브룩스 애킨슨이 "명쾌한 수수께끼"라고 말한 바 있듯이 연극의 흥미로운 특성을 밝히는 근원이 된다.

테네시 윌리엄스의 「욕망이란 이름의 전차」는 1947년 뉴욕의 배리모어 극장에서 초연한 작품이다. 블랑쉬 뒤부아는 미시시피에 있는 집안의 토지가 팔리자, 임신한 여동생 스텔라와 그녀의 남편 스탠리 코왈스키가 사는 뉴올리언스의 셋집으로 오게 된다. 그런데 여기서 블랑쉬의 꺼져 가는 우아함은 스탠리의 남성적인 자아에 의해 여지없이 깨지고 만다. 그녀는 이 세상으로부터의 보호가 필요하게 되어 여동생 스텔라의 애정을 받기 위해 스탠리와 다투게 된다. 그러나 스탠리는 스텔라를 성적으로 계속 붙들 수 있기 때문에 그녀는 그와는 도저히 겨룰 수 없음을 알게 된다. 그래서 블랑쉬는 스탠리의 포커 친구인 미찌를 유혹해서 결혼하고자 한다. 그러나 블랑쉬가 과거에 음주벽이 있었고 남자 관계가 복잡했음을 스탠리가 미찌에게 폭로해 버림으로써, 결혼에 대한 희망마저 부숴 버린다. 스텔라는 남편이 지나칠 정도로 잔인하게 블랑쉬를 다루었다고 비난하던 중, 출산 진통이 시작되어 급히 병원으로 달려가게 된다.

술에 취한 미찌는 블랑쉬를 찾아와서, 자신에게 거짓말한 것에 대해 비난하면서도 그녀를 유혹하려고 애쓴다. 스탠리가 집에 돌아와 보니 블랑쉬는 돈많은 친구와 함께 유람선 여행에 초대를 받았다며 파티에 갈 복장을 차려 입고 있다. 허세를 부리는 모습에 화가 난 스탠리는 블랑쉬와 싸우게 되고, 결국은 그녀를 성적으로 폭행하고 만다. 마지막 장면에서, 몇 주 후 블랑쉬는 정신이상이 되어 코왈스키의 집을 떠나 정신병원으로 가게 된다.

윌리엄스의 비극은, 남부 지역의 비속함과 폭력 때문에 쉽게 깨어지고 마는 인간의 파멸상과 이중성에 대한 것이다.

오락성

세상에는 많은 종류의 오락이 있는데, 농구 경기를 관전하는 것도 오락의 한 가지이다. 무엇이 운동 경기의 오락성과 연극의 오락성을 구별짓는가?

연극이나 농구 시합에서 우리는 연기자와 운동선수의 기술을 바라보면서 즐거움을 느낀다. 농구 시합을 관전하는 즐거움의 하나는 누가 이길 것인가를 알아맞추는 것인데, 이것은 연극의 제의적 성격과 구별되는 스포츠 행사의 예측 불가능성 혹은 무계획적인 특성을 나타낸다. 한 팀이 다른 팀과 경기를 벌일 때마다 매번 그 결과는 다르게 나타나는데, 연극은 일단 공연이 시작되면 밤마다 크게 바뀌는 것이 없다.

나아가, 농구 경기에 참여한 선수는 그 시합이 어떻게 끝날지 예측할 수 없다. 그러나 극장에서는 배우들과 연출가 그리고 무대 장치가 처음부터 끝까지 세심한 주의를 기울여 공연을 계획한다. 즉, 공연은 리허설을 통해서 '확정'된다. 매일 밤 배우는 같은 배역을 재창조하여 같은 이야기를 늘 다시 공연하고, 정해진 순간이 되면 어떤 특정한 행동을 벌이든지 소도구를 만지든지 어떤 제스추어를 취하든지 하며, 예정된 계획에 따라 조명이 바뀌고 무대장치가 바뀌게 된다. 그리고 연기자나 운동선수의 기술·재능·재치를 보고 즐거움을 느끼는 것은 서로 같을 수 있으나, 배우들과 함께 어떤 행사에 참여하고 있다는 특별한 즐거움은 제의성을 띤 연극 공연에서만 찾아볼 수 있는 것이다.

무계획적인 성격이 연극 공연에서도 존재한다면, 이는 연기자들이 매번 다른 관객을 맞이한다는 점에 의해 조성되는 특별한 **귀환 현상**(feedback)에 연유하는 것인데, 이러한 분위기는 경청하려는 관객들의 일치된 분위기에서부터 참을성 없이 좌석 주변을 옮겨다니는 분위기에 이르기까지 천차만별이다. 웃음이나 박수와 같은 귀환 현상은 우리에게는 제2의 천성과 같은 것이다. 그러나 배우와 관객 사이의 상호 교감에는 좀 색다른, 명백하지 못한 것도 있다. 날아가는 화살과 한 몸이 되는 불교의 궁사처럼 위대한 배우는 관객들과 함께 정서적인 일치감을 형성할 수 있다. 관객의 호흡과 힘과 긴장은 배우에게 신호를 보내고, 마찬가지로 배우의 것도 관객에게 전해진다. 짧은 순간, 그들 사이에는 정서적인 일치감이 형성된다. 그런 공연의 마지막에 터져나오

는 박수는 마치 마법을 깨는 힘과 같으며, 힘과 긴장감을 해소시키는 것이다. 우리가 극장에서 기억해야 될 순간은 배우들의 정서적인 삶이 관객들의 살아 있는 인간성과 하나가 되는 때이다.

종합적인 예술

연극은 집단적인 노력에 의해 이루어진다. 그것은 한 개인에 의한 것이 아니고 많은 예술가들과 노동자들 그리고 구경꾼들에 의해 만들어지는 것이다. 조각이나 회화 문학과는 달리 연극은 집단적 예술이다. 연출가와 무대미술가 그리고 배우들은 특별한 세계를 창조하기 위해 모인 예술가들이다. 그들은 함께 일하며, 그들이 꾸며낸 세계에서 그들이 꾸며낸 삶을 사는 특별한 순간의 환경으로 텅 빈 공간을 바꾸어 놓는다. 이미 앞에서 언급하였듯이, 관객도 이런 종합 작용에 일부분의 역할을 수행하여 그들의 집단적인 노력이 성공적이었는지 실패였는지를 매일 밤마다 확인하게 되는 것이다.

인생의 이중성

연극이란 행동을 하고 있는 사람들 ─ 그들은 무엇을 하고 있으며, 왜 그것을 하려고 하는지 ─ 을 바라보는 수단이다. 왜냐하면 인간이란 존재는 연극의 주제이면서 연극적 표현의 수단이기 때문에, 연극은 다른 사람들의 삶에 대한 견해를 경험하게 되는 가장 직접적인 방법의 하나가 되면서 그 연극이 곧 인간이 되게끔 한다.

셰익스피어를 비롯한 여러 극작가들이 우리들 앞에 놓인 특별한 거울, 즉 무대를 통해 반영된 인생에 대한 인식을 제공해 주는 연극적 체험에는 이중성이 있다고 한 바 있다. 예를 들어 관객이 배우를 경험할 때, 관객은 살아 있는 현존체로서의 배우 그 자신과 그 배우가 창조해 낸 허구적인 인물을 동시에 받아들인다. 마찬가지로 공연 장소 역시 무대로 인식함과 동시에 극작가와 미술가 · 연출가 · 배우가 함께 엮어낸 가상의 세계로 믿는 것이다. 가끔

셰익스피어의 「오셀로」(1604년 작품)는 무어 귀족이 베니스의 숙녀 데스데모나와 결혼하였으나, 사이프러스 섬에서 이아고의 흉계에 의해 희생되고 만다는 비극 작품이다. 오셀로는 이아고의 승진을 반대하고, 그 대신 카시오를 부관으로 채용한 일이 있었다. 이아고는 오셀로의 행동에 분개하며, 오셀로에게 복수할 모략을 짜기 시작한다. 이아고와 그의 친구 로드리고는 데스데모나의 아버지 브라반쇼에게 그의 딸이 오셀로와 눈이 맞아 함께 달아날 것이라고 경고한다. 그들이 공작의 집에 초대받았을 때, 거기서 오셀로는 자신이 데스데모나와 결혼하기 위해서 마법을 행사하고 있다고 브라반쇼가 비난하자 그렇지 않다고 적극적으로 변명한다. 오셀로와 데스데모나는 공작으로부터 그들의 사랑을 확인받는다. 그때 공작은 터키의 침입을 막기 위해 오셀로를 사이프러스로 보낸다. 사이프러스에서 이아고는 오셀로에게 데스데모나의 순결에 대한 의구심을 심어주고(부관 카시오를 연인으로 설정하여), 그 증거물로 데스데모나의 손수건을 오셀로에게 건네준다. 그 손수건은 데스데모나의 시중을 드는 이아고의 아내 에밀리아가 몰래 갖다준 것이다. 이 증거물 때문에 오셀로는 결국 아내를 죽이고 만다. 그러나 데스데모나는 순결했으며, 이아고가 자신을 파탄시키기 위해 모든 흉계를 꾸몄다는 사실을 뒤늦게 알아차린 오셀로도 결국 자살한다. 이후 이아고는 공작에 의해 죄값을 받는다.

「오셀로」는 선으로 위장한 죄악의 힘에 관한 비극이다. 오셀로가 사악한 이아고의 눈으로 세상을 보게 되었을 때, 그는 품위있는 장군에서 질투심 많은 살인자로 바뀌게 되었다. 그는 이아고의 악의 때문에 죄없는 아내를 죽이고 자신도 파멸하게 되었다는 것을 너무 늦게 발견하였던 것이다.

이런 세계는 우리에게 아주 친숙한 것이어서, 무대는 현대의 거실이나 호텔 방이 되기도 한다. 그러나 간혹 생소한 세계로 설정되기도 하는데 「오셀로」의 사이프러스 섬, 「오이디푸스 왕」의 괴질이 만연한 테베 시, 「고도를 기다리며」의 블라디미르가 살고 있는 황량한 대지가 그것이다.

엘리자베스 시대의 사람들은 연극이란 거울에 비춰진 삶이라고 하였다. 셰익스피어는 햄릿의 대사를 통해서, 연기의 목적 혹은 연극의 목적을 다음과 같이 묘사하였다.

… 예나 지금이나 다름없는 점이지만 연극의 목적이란 자연에다 거울을

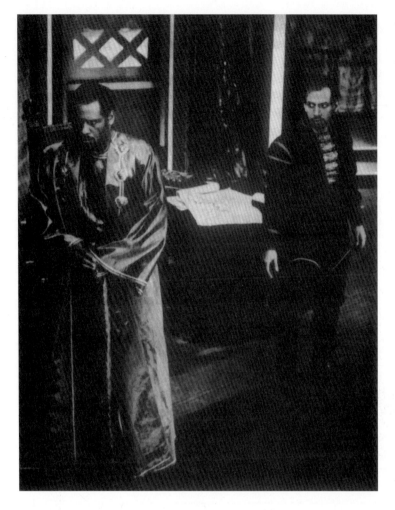

사진 1-3 : 「오셀로」공연 사진. 오셀로 역을 맡은 폴 로베슨과 이아고 역을 맡은 조세 페러의 1944년 뉴욕 마가렛 웹스터 극장 공연. 오셀로의 의심이 일어나기 시작하고 있다. 배우들의 자세는 그들 사이의 긴장 관계를 은연중에 보여준다.

비추는 일. 선은 선대로, 악은 악대로 있는 그대로를 비춰 내며, 시대의 모습을 고스란히 드러나게 하는 데에 있지…

(「햄릿」3막 2장)

무대를 거울로 본 이 당시의 생각은, 그것이 관극 행위와도 관련이 있는 것이어서, 연극의 역학 관계를 이해하는 데에도 도움을 준다. 거울을 들여다보는 것은 어떤 면에서 극장에 가는 것과 같다. 우리가 거울을 들여다볼 때 우리는 우리의 이중성을 보게 되는데, 우리들의 영상과 어쩌면 배경까지도 보게 된다. 그 영상을 움직이게 만들 수도 있으며, 우리는 그 영상에 대해 어떤 판단을 내리고, 그것은 또 우리

아일랜드의 극작가 사무엘 베케트의 작품 「고도를 기다리며」는 1951년 파리에 있는 바빌론 극장에서 초연되었다. 한 그루의 메마른 나무가 서 있는 황량한 벌판의 시골길에서 에스트라공과 블라디미르는 '고도'라는 이름을 가진 어떤 사람을 기다리고 있다. 시간이 흐르면서, 그들은 놀이도 하고 다투기도 하고 화해도 하고 졸기도 한다. 독재적인 인물 포조가 목에 줄을 맨 럭키를 끌고 들어온다. 포조는 럭키가 그의 충실한 하인임을 과시하고, 럭키는 정치학과 신학이 뒤범벅이 된 독백으로 그들을 즐겁게 한다. 그 둘이 어둠 속으로 사라지자, 고도의 심부름꾼(한 소년)이 오늘 고도가 올 수 없음을 알린다. 2막에서는, 시간이 흘렀다는 것을 암시하기 위해 나무에 잎이 돋아나 있으나, 두 떠돌이는 여전히 같은 장소에 머물러 있다. 그들은 주인과 종 놀이도 하고, 모자를 맞바꿔 보기도 하고, 이런저런 세상 일에 대해 다투기도 한다. 포조와 럭키가 돌아오는데, 하나는 장님이 되었고 다른 하나는 벙어리가 되었다. 고도는 또 오늘뿐만 아니라, 내일도 오지 못함을 알린다. 작품이 끝날 때에도 블라디미르와 에스트라공은 쓸쓸하게 기다림을 계속한다. 이 작품에서 베케트는 우리들 각자가 어떤 방식으로 고도 — 혹은 우리가 애써 기다리는 어떤 대상 — 를 기다리는지, 그토록 마음을 빼앗긴 채 평생을 기다릴 수밖에 없는 것인지를 보여주고자 하였다.

의 인간성에 대한 어떤 태도와 관심을 우리에게 전달해 준다. 거울에 반영된 우리의 인간성은 형상과 색채·기질·형태·태도 그리고 감정을 지니고 있다. 그것은 거울의 틀 안에서의 제한된 움직임이 가능하기도 하다. 무대 위에서 허구적인 인물 — 오셀로나 데스데모나, 블라디미르 혹은 에스트라공 같은 — 로서의 배우의 살아 있는 존재는 연극의 특수성인 그 이중성을 창조한다. 그것은 무대 위의 세계인 동시에 또한 현실 세계의 환상인 것이다.

연극은 삶의 이중성을 나타낸다. 그러나 연극이란 것이 단순한 삶의 반영을 의미하지는 않는다. 그것은 예술의 형태로 **선택된 반영**이다. 즉, **의미심장한 것으로 구성된** 삶의 반영이라 할 수 있다.

발견

　연극계 종사자들은 연극 공연을 가끔 "신비로운 시간"이라고 부른다. 왜냐하면 공연은 신비스러운 효과와 함께 시작되기 때문이다. 객석의 조명이 어두워지면서 앞에 있는 막이 올라가면, 관객들은 숨겨진 미지의 세계를 **발견하게 된다.**

　어떤 의미에서 보면, 연극은 발견이라 할 수 있다. 두 작품을 간단히 비교하면서 이러한 발견이 어떻게 이루어지는지를 살펴보자. 텅 빈 무대 위에서 두 명의 배우로 시작되는 「햄릿」은 점차 그 복잡한 세계를 드러내게 된다. 유령이 햄릿에게 나타나서 동생 클라우디우스에 의해 피살된 자신의 원한을 풀어달라는 장면을 통해 셰익스피어는 무질서하고 타락된 세계를 드러내고 있다. 드러난 것은 다 속임수여서, 죄없는 사람은 죄가 있는 듯이 보이고 사악한 사람은 정직한 듯 보인다. 우리가 결과적으로 발견하게 되는 것은 클라우

　「햄릿」(1600년 작품)은 셰익스피어의 위대한 비극 작품이다. 덴마크의 궁전이 클라우디우스 국왕과 거트루트 왕비(햄릿의 어머니) 사이의 결혼 축하를 위해 떠들썩한 동안, 햄릿 왕자는 여전히 아버지의 죽음을 슬퍼하고 있다.

　아버지의 유령이 나타나 자신은 클라우디우스에 의해 비밀리에 독살되었다고 알려 준다. 햄릿은 복수를 결심하나, 먼저 클라우디우스가 죄가 있음을 밝힐 필요가 있었다. 그래서 햄릿은 유랑극단의 연극을 통해 비슷한 상황의 살인 장면을 보여준다. 그 연극에 대한 클라우디우스의 반응을 보고 햄릿은 복수를 꾀한다. 햄릿은 체임벌린 경이자, 오필리아의 아버지인 폴로니우스를 뜻하지 않게 살해하게 된다. 오필리아는 햄릿과 사랑하는 사이였다. 그래서 햄릿이 폴로니우스를 죽인 죄로 추방되자, 오필리아는 미쳐 버린다. 폴로니우스의 아들 레어티스가 복수를 결심하고, 햄릿에게 결투를 신청한다. 클라우디우스는 레어티스의 칼에 독을 묻히고, 시합 도중에 마실 포도주에도 독을 넣어두는데 결투가 끝나갈 무렵 거트루드가 우연히 독이 든 포도주를 마시고 죽게 된다. 그러자 햄릿은 클라우디우스를 죽이고, 레어티스는 햄릿을 죽이는데, 레어티스도 그가 쓰던 칼에 찔려 죽는다. 햄릿의 사촌 포틴브라스가 새로 덴마크의 국왕이 된다.

'노래로 불려지는 대화'인 트로프 (Trope, 미사에 사용된 시)는 중세 교회극의 시초가 되었으며, 암흑기 이후 극문학 창조를 위한 첫걸음이었다. 스위스의 베네딕트 수도원에서 불려진 10세기경 Quem Quaeritis는 부활절 미사 도중 성가대가 두 파트로 나누어 부르는 질문과 대답으로 구성되어 있다. 천사들과 마리아라는 여자들이 실제로 인물화되지는 않았으나, 연극적인 인물과 대화의 근원이 분명히 그 안에 있었다. 궁극적으로 '노래로 불려지는 대화'는 규모가 작은 연극이나 오페라로 발전하였다. 질문과 대답은 오늘날의 연극적 대화에서 아주 친숙하게 들을 수 있는 것으로, 이는 아주 오래 전부터 부활절 미사를 이끌어주는 것으로 사용되었다는 점과 함께 흥미를 불러일으킨다.

질문(천사가 하는) : 오, 그리스도를 따르는 자들이여, 그대들은 무덤 가운데서 누구를 찾는가?

대답(마리아가 하는) : 나사렛 예수, 그분이 예언하신 대로 십자가에 못박히신 분입니다.

천사 : 그분은 여기 계시지 않습니다. 그분은 예언하신 대로 부활하셨습니다. 가서 알리시오, 그분은 무덤에서 부활하셨다고.

디우스의 사악함과 햄릿의 '미친 듯한 분노', 그리고 치명적인 결투로 끝을 맺는 위험스러운 계략이다. 햄릿이 복수를 지연시킴에 따라 나타난 것은 두 집안과 왕조의 몰락이다. 이러한 몰락을 지켜보면서 우리는 셰익스피어의 복수극이, 인간의 의지를 마비시키고 상상력을 오염시키는 죄악과 병든 정치가의 능력에 대한 복합적인 비극임을 진실로 알게 된다. 이러한 모든 것은 두 명의 성곽 수비병이 근무를 하러 가면서 추운 날씨에 대해 불평을 늘어놓는 일, 즉 문자 그대로 텅 빈 무대 위 두 명의 배우에 의해 시작된다.

보다 최근의 작품을 살펴보자. 막이 오르자, 프로시니엄 무대에서 두 명의 떠돌이가 앙상한 나무 밑에서 '고도'라는 어떤 사람을 기다리고 있는 것이 보인다. 그후 2시간 동안 우리는 그들의 상황이 우리와 여러 가지 점에서 흡사하다는 것을 알게 된다. 베케트의 「고도를 기다리며」에 나오는 떠돌이는 그들의 삶을 기다리면서 먹고, 자고, 농담도 하고, 괴로워하고, 싸우고, 실망하고 그리고 희망을 걸기도 한다. 이 연극을 지켜보면서 우리는 블라디미르와 에스트라공처럼 우리도 역시 일어날 어떤 것과 이미 지나가버린 시간을 기다리고 있다는 것을 발견하게 된다.

우리는 연극을 보면서 특별한 시 공간에서의 인간성에 대한 극작가의 견해를 발견한다. 그런데 많은 극작품들이 의문으로 시작하여 의문으로 끝난다고 해서 그것이 불합리한 것은 아니다. 연극은 그리스와 로마의 문화가 퇴조한 후 중세 암흑기에 발생하였는데, 가장 오랜 작품 중의 하나가 「Quem Quaeritis」이다. 그것은 "너는 누구를 찾느냐?"하는 질문으로 시작한다. 「햄릿」에서 안개가 자욱한 성곽 위의 경비병이 내뱉은 첫 마디 대사는 "거기 누구냐?"이다. 「고도를 기다리며」의 두 막에서의 마지막 두 대사 역시 질문 — 똑같은 질문이다.

에스트라공 : 자, 우리 갈까?

블라디미르 : 그래, 가자구.

그들은 움직이지 않는다. 막이 내린다. (1막)

블라디미르 : 자, 우리 갈까?

에스트라공 : 그래, 가자구.

그들은 움직이지 않는다. 막이 내린다. (2막)

　특별한 의미에서 연극이란 인간의 본성과 사회에 대한 대답을 찾는 일이다. 연극은 또한 어떤 환경이나 어떤 조건하에 놓여 있는 인간의 의미가 무엇인가를 밝혀내는 일이다. 소포클레스의 「오이디푸스 왕」에서 오이디푸스는 질병의 원인을 찾고자 하며, 결국 자신의 본체를 발견하게 된다. 베르톨트 브레히트의 「코카서스의 백묵원」에서 그루샤는 어린아이를 보호하는 과정에서 그녀 자신의 인간성을 찾으며, 또 보상을 받게 된다. 사무엘 베케트의 「고도를 기다리며」에서 블라디미르와 에스트라공은 나타나지 않는 고도와의 약속을 지키

「코카서스의 백묵원」은 독일 극작가 베르톨트 브레히트가 1943~45년에 쓴 작품으로, 1945년 비옥한 골짜기의 소유권을 둘러싼 두 소비에트 마을의 분규로 이야기가 시작된다.

그들의 문제를 결정짓기 전에 가수가 등장하여 중국 우화, 즉 백묵원의 이야기를 재미있게 들려준다. 장면은 바뀌어, 게오르기 시는 귀족의 반란이 일어나 혼란에 빠진다. 총독이 살해되자, 그의 아내는 아들 미카엘을 살리기 위해 빼돌린다. 시골 소녀인 그루샤가 그 아이를 구해내어 산으로 도망간다. 그녀는 아이에게 이름과 지위를 부여하기 위해 거의 죽게 된 농부와 거짓 결혼을 한다. 반란이 종식되자, 총독 부인은 군인들을 보내 아이를 찾는다. 장면은 다시 바뀌어 반란군에 의해

마을의 판사가 된 건달 아즈닥의 이야기가 시작된다. 그는 그루샤와 총독 부인 사이의 미카엘 양육권에 대한 재판을 맡게 된다. 그는 아이의 진정한 어머니를 가리기 위해 백묵원의 테스트를 시도하나, 그 결과는 반대로 나타난다. 아이는 그루샤에게 되돌려진다. 왜냐하면 아이를 원 밖으로 끌어내야 끝이 날 '아이 줄다리기'를 그루샤는 모성애 때문에 포기했기 때문이다. 아즈닥은 또한 그루샤가 원래의 약혼자 시몬에게 돌아갈 수 있도록 현 남편과의 이혼을 허락한다. 브레히트의 도덕관은 모든 것은 어린아이든, 자동차든, 골짜기든 그것을 가장 잘 쓸 수 있는 사람에게 주어야 한다는 것이다.

면서, 공허한 몸짓을 하는 자신의 본질을 드러낸다.

요약

연극은 인생처럼 현재 시제에서 일어난다. 한둘 혹은 여러 사람들이 다른 사람들 앞에서 어떤 이야기를 통해 자신들을 드러내면서 연극은 시작한다. 모든 예술 가운데서 연극은 인간의 본성이 무엇인가에 대한 경험을 가장 효과적으로 제시해 준다. 왜냐하면 연극에서 인간은 그 자체가 전달매체이면서, 주체이기 때문이다. 연극은 우리가 공연을 지켜보는 텅 빈 공간에서 시작된다.

포토 에세이 - 현대적인 극장의 형태들

오늘날 극장은 뉴욕이나 파리, 미네아폴리스, 워싱턴 D.C.와 같은 대도시뿐만 아니라 캐나다 셰익스피어 축제가 열리는 캐나다의 스트래트퍼드 온 에이번 (Stratford-on-Avon)과 같은 작은 도시에도 존재한다. 극장의 소재지가 다양한 것처럼, 극장의 건물과 무대는 그 크기나 모양에 있어서 천차만별이다.

사진 1-5a : 템즈 강 서안에 위치한 런던 국립극장은 1976년에 완공되었는데, 세 가지 형태의 극장을 갖고 있는 거대한 종합 건물이다. '올리비에 극장'(유명한 영국 배우 로렌스 올리비에 경의 이름에서 따옴)은 개방형 무대로 1,150석의 객석이 주발 형태의 모습을 하고 있어, 관객들이 무대를 둥글게 둘러싸며 공연 공간을 향해 관객의 주의를 집중시킬 수 있게 되어 있다. '리틀턴 극장'은 890명을 수용할 수 있는 전통적인 프로시니엄 극장인데, 프로시니엄 무대의 폭과 높이의 변경을 통해 다양한 형태가 가능하다. 워크샵 극장인 '코트슬로 극장'은 400명을 수용하는 사각형의 상자 형태이다. 부속 건물로는 연습실·제작실·사무실·식당 그리고 로비 등이 있다.

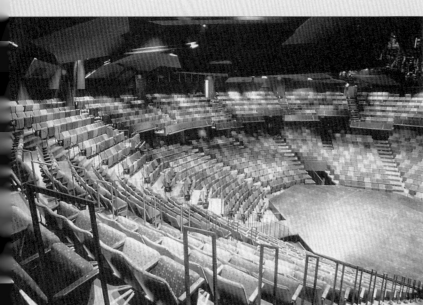

사진 1-5b : 1963년에 지은 미네아폴리스의 거트리에 극장. 1,441석의 거대한 객석이 칠각형의 독특한 돌출무대를 둘러싸고 있다. 모든 객석은 무대 중앙으로부터 52피트를 넘지 않을 정도로 가깝기 때문에, 관객이 배우와 무대에 더욱 친밀감을 느낄 수 있다.

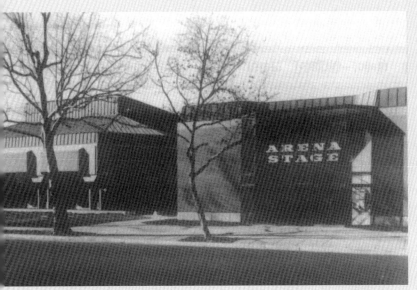

사진 1-5c와 d : 1960년에 지은 워싱턴D.C.의 '아레나 무대'(Arena Stage). 관객은 철저히 연극 행위를 둘러싸고 있다. 조명 도구는 무대 위에 잘 보이는 곳에 있고, 무대 배경과 대도구 등도 최소한으로 줄였다. 사진에서 보다시피 배우들은 객석의 통로를 이용해 등·퇴장한다.

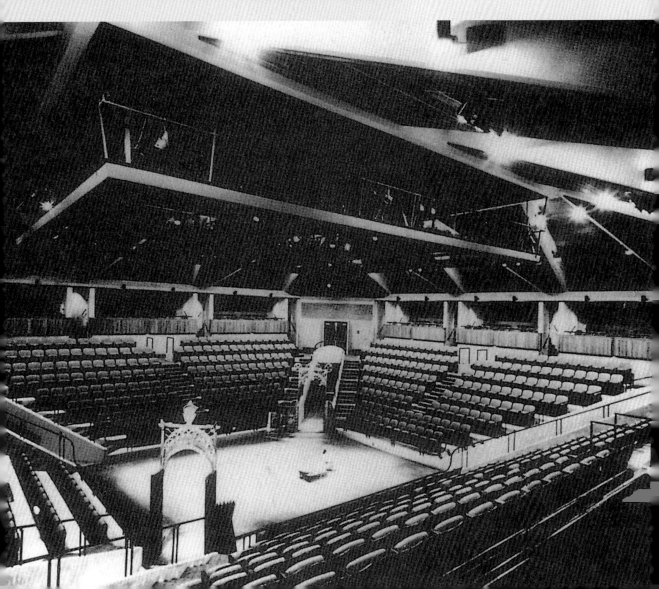

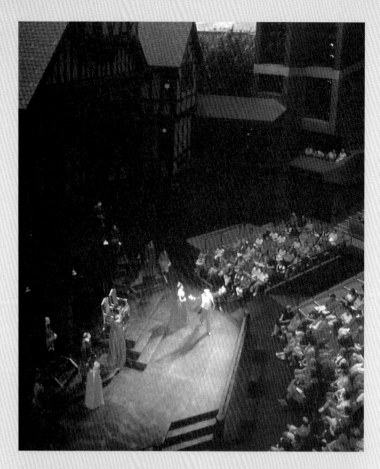

사진 1-5e : 애슐랜드에 있는 오레곤 셰익스피어 축제 극장(1935년 설립)은 야외극장이다. 관객들은 플랫폼 무대 정면에 앉아 있다. 뒤편에 있는 다양한 높이의 건물들은 셰익스피어나 다른 위대한 극작가들의 작품을 위한 영구적인 배경으로 쓰인다. 2장에 있는 셰익스피어의 '지구' 극장 그림과 비교해 보라.

사진 1-5f : 뉴옥 우스터가 33번지에 위치한 '퍼포먼스' 차고의 사진. 연출가 리처드 셰흐너와 디자이너 제리 로조가 차고를 환경 연극 공연을 위한 공간으로 바꾸었다. 중앙의 연기 공간 주위의 발판을 비롯한 차고의 내부가 보인다. 배우들은 「디오니소스인 69」를 연습하고 있다. 환경 연극에서는 각 공연의 필요에 따라 가능한 모든 공간을 활용한다. 여기서 설명하고 있는 여타 극장과는 달리, '퍼포먼스' 차고는 객석과 무대의 확실한 경계가 없다. 환경 연극에서는 전체 공간을 다 활용하며, 공연 도중에 배우와 관객을 뒤섞어놓는다.

확인 학습용 문제

1. 연극은 영화나 음악·무용·그림 등의 예술과 어떻게 다른가?

2. 고대 그리스인들이 그들의 극장을 '지켜보는 장소' 혹은 theatron이라 했는데, 이 말은 무엇을 의미하는가?

3. 요즘 우리가 사는 도시와 대학 구내에서 찾아볼 수 있는 극장은 어떤 유형인가?

4. 연극 공간이 특별한 점은 무엇인가?

5. 관객과 배우가 연극에서 불변하는 두 요소라 한 이유는 무엇인가?

6. 연극이 공연되는 밤마다 거기에는 "첫 번의 환상"이 있다고 하는데, 이는 무엇을 의미하는가?

7. 전설에 따르면 테스피스는 어떻게 대화를 만들어냈나?

8. 연극을 직접적인 예술이라고 할 때, 그 의미는 무엇인가?

9. 농구나 야구와 같은 운동 경기가 주는 즐거움과 연극이 주는 즐거움은 어떻게 다른가?

10. 연극이 종합 예술이란 의미는 무엇인가?

11. 우리가 극장에서 경험하는 관객의 반응에는 어떤 것이 있는가?

12. 인간은 스스로 연극의 주체이면서 그 표현 수단이라는 점에 대하여 설명하시오.

13. "공연은 자연에 비추어본 거울과 같다"는 말을 「햄릿」에서 했는데, 이는 무엇을 뜻하는가?

14. 우리 주위에서 발견할 수 있는 극장의 모습을 그려 보시오.

제 2 장
지켜보는 공간 :
전통적인 공간

원래부터 극장은 지켜보는 공간이었으며, 판단하고 표현하고 지각하고
이해하는 공간이었다. 연극이 이루어지는 공간은 동서고금을 막론하고
우리 사회 모든 곳에서 발견되었다. 오랜 세월 동안 연극 공간은 관객이
볼 수 있고, 공연자가 보이는 공간으로 구성되어 왔다.

다른 모든 것으로부터 질적으로 크게 구분되는 특전을 받은
공간이 있는데, 그것은 어떤 사람의 출생지·첫사랑을 나누
던 장소·어렸을 적에 방문했던 낯선 도시의 특정한 장소 등
이다. …… 마치 그가 현실의 계시를 받았던 곳이 일상생활
을 하면서 참여하는 곳이 아니라 바로 그러한 장소들이었던
것처럼.
— 엘리아드, 『성스러움과 불경스러움 : 종교의 본질』

연극적인 공간, 즉 모든 것이 다 이뤄지는 무대와 객석 안에서의 연극의 발견에 대한 논의를 시작해 보자. 먼저 우리에게 친숙하고 전통적인 공간의 연구를 시작하고자 한다. 원시적이든 세련된 것이든 간에, 모든 문화에는 이러한 행사들을 지켜보는 공간과 연극적인 공연이 있었다.

제의와 연극

특별한 장소

제의와 연극의 기원을 검증하려 할 때, 우리는 원시적인 배우라 하더라도 항상 특별하거나 특전을 받은 장소에서 공연을 했다는 사실을 발견할 수 있다. 제사장이나 정신적인 지도자나 춤 추는 사람이나 배우들은 구경꾼들이나 관객이 둘러앉은 초막이나 건물 또는 울타리 안에서 공연하였다. 어떤 제의 공간은 관객들이 삥 둘러앉은 원형 공간의 모습이기도 했다. 또 다른 지역에서는 특별한 건물이 제의를 위해서 지어졌다가 행사가 끝나면 부숴지기도 했으며, 어떤 집단은 이 장소에서 저 장소로 옮겨다니기도 했다.

초기의 극장과 풍요 제의

1890년 제임스 프레이저 경의 『황금 가지』가 출판된 이후, 많은 연극사학자들이 연극의 기원을 농경 의례와 풍요 제의에 연결시켜 생각하게 되었다. 원시인들은 죽음을 나타내는 묵은 해의 왕이 새해의 승리자와 겨루어 패배하는 내용을 담은, 삶과 죽음 사이의 '모의 전쟁놀이'를 하였다. 이러한 제의들에서 우리는 연극의 선구자들을 발견하게 된다. 이러한 것에는 공연·모방 그리고 여러 계절 행사가 있었다.

또한 초자연적인 세력의 마음에 들게 하려는 의도의 행사에도 연극적인 함축이 있었다. 미국 남서부 인디언들의 기우제는 부족의 조상신들이 비를 내리게 해서 곡식을 키워 준다는 사실을 확신하는 길이었다. 초기의 사회는 그들의 의식이 유형화된 연극적 제의로 바뀔 때까지 계절의 변화, 즉 삶과 죽음 그리고 재생의 패턴을 보여주었다. 예를 들어, 추수감사 제의는 풍성한 수확을 축하하는 것이었다. 모방·의상·분장·몸짓 그리고 무언극적 행동이 이

러한 초기 제의에서 찾아볼 수 있는 연극적 요소들이다.

무당의 치병굿

또 다른 종류의 제의 행사로는 무당 혹은 정신세계의 지도자가 주도해서 병을 고치는 의식이 있다. 무당은 무아경의 상태에서 이 일을 행하는데, 그가 환자를 치료하는 동안 초자연적인 세력은 그 자신을 환자나 구경꾼들에게 과시한다.

문화인류학자들과 역사학자들은, 추측컨대 초기의 연극은 적대적 부족의 얼굴을 나무 등걸에 조각하거나 마술의 주문을 외거나 악신과 선신을 위협하거나 달래던 수천 명의 이름없는 무당에게 빚 진 것이 많다고 보았다. 그러나 비록 연극과 제의가 상당 부분 비슷한 점이 있다 하더라도, 연극은 위의 주술적 행위들과 구별될 수 있는 충분한 차이점이 있다. 연극의 가장 일반적인 목적은 달래고 치료하기보다 기쁨을 주고 즐겁게 하는 데에 있다. 그러므로 연극예술가들은 신통력이 있는 주술을 행하는 개업 무당이기보다는 재능이 있고 열심히 일하는 노동자이기를 원한다. 또한 연극의 관객이 무대 위에 진행 중인 것에 대해 보조적인 위치를 거절함에 비해, 제의에서는 그런 위치에 만족하는 경향이 있는데, 연극에서의 관객은 연극적 경험의 중심적이고 필수불가결한 요소이기 때문이다.

연극과 인간의 조건

원시인들의 제의가 부족의 보호와 밀접한 관련을 맺고 있었던데 반해, 연극은 인간들 사이의 일에 대한 역사와 신비 그리고 이중성 등을 다루고 있는 것이 특징이다.

극작품은 집단뿐만 아니라 개인의 일도 우리에게 들려주고 있다. 그들은 우리의 삶에 대한 질문이나 기쁨과 슬픔 등에 그들의 거울을 비추고자 하였다. 즉, 연극은 대답을 제공하기보다는 우리를 즐겁게 해 주면서 사상을 불러 일으키고자 한다. 우리는 앞에서 인간 조건에 대한 극작가의 관심에 대해 논한 바 있다. 셰익스피어는 햄릿의 대사 속에서 뛰어난 극예술가의 감수성을 다음과 같이 논하였다.

인간이란, 이성의 고상함과 능력의 무한함이 어찌 그리 큰지. 자태와 거동은 훌륭하기 이를 데 없고, 행동은 천사와 같고, 이해력은 신과 같구나. 이 세상의 아름다움 그 자체이며, 만물의 영장이로구나! 그런데도 나에게는 그저 쓰레기더미로밖에 보이질 않는구나!

(「햄릿」 2막 2장)

햄릿은 그 자신에 대해서뿐만 아니라, 우리들 모두에 대한 일반적인 조건에 대해 말하고 있는 것이다. 그는 인간 근원에 대한 질문을 제기하였는데, 지혜는 그것을 원하는 사람에게 있다. 그러나 어쨌든 연극의 근본적인 기능은 오락을 제공하는 것이므로 오락이 없이는 연극에 관한 모든 것은 불가피하게도 실패하고 마는 것이다. 물론 제의도 오락을 제공하기는 하나 그 목적은 실제적인 것으로서, 곡식이 잘 자라게 한다든가 사냥이 성공적이게 한다든가 서로 적대적인 부족들을 달래든가 하는 데 있을 따름이다. 제의에서 오락은 구경꾼에게 부수적인 선물이나, 연극에서는 그것이 전부라고 할 수 있다.

무엇이 연극적 공간인가?

연극은 여러 면에서 제의와 구별된다. 제의의 참석자와는 달리 연기자는 허구의 인물을 창조한다. 연기자는 자신을 무대 위에 보일 뿐만 아니라, 작가의 말을 통해서 현실 세계의 환상을 창조하는 것이다. 배우가 무대 위에 나타난다는 사실은 배우 그 자신뿐 아니라, 다른 예술가나 기술자들 그리고 관객에게도 중요한 점이다. 연극적 공간은 두 가지, 즉 무대와 객석으로 구성되어 있다.

무대와 객석 : 극장과 공연 구역의 크기 사이의 비율은 무대화의 관행이나 연기나 제작 스타일에 의해 다를 수 있으나, 극작품들은 이곳에서 공연되었다. 여기서 가장 중요한 점은, 공연자나 관객이 이러한 환경에서 심미적인 체험이 어느 정도 형성되느냐 하는 점이다. 우리는 앞장에서 연극적인 '지켜보는' 공간에 대해 논의한 바 있다. 그러한 논의에 뒤이어, 다양한 때에 다양한 장소에서 펼쳐진 공연 공간과 관극 공간에 대한 논의를 전개해 본다. 먼저 피

지 섬의 '난다' 통과의례로부터 시작하자.

난다 의례

인류학자 엘리아드(M. Eliade)는 '난다'라고 부르는 피지 섬의 통과
의례에 대해서 다음과 같이 기술하고 있다.

제의는 돌 울타리를 건설하는 일로부터 시작되는데, 그것은 가끔
100피트 길이에 50피트 너비로 마을로부터 상당한 거리를 두고 건
설된다. 돌담의 높이는 3피트에 이른다. 난다라고 불리는 구조물은,
직역하면 침대라는 뜻이다. …… 난다는 분명히 성스러운 땅을 의
미한다. 건축 이후 첫 행사는 2년 후에 치러지고, 이어 두 번째 행사
까지 2년이 걸린다. 어떤 때는 두 번째 행사를 하기 전에 난다 근처
에 많은 음식을 진설하고, 또 오두막을 짓기도 한다.

특별히 선택된 날에 제사장에 의해 이끌린 젊은 통과의례자는 한
손엔 몽둥이를 들고 다른 한 손엔 창을 든 채, 일렬 종대로 난다로
향한다. 나이 많은 사람들이 벽 앞에 서서 노래를 부르며 기다리고
있다. 통과의례자들은 감사의 표시로 노인들의 발 앞에 무기를 내
려놓고는, 오두막으로 들어간다. 5일 후 다시 한 번 제사장에 이끌
려 온 통과의례자들은 한번 더 성스러운 장소로 향한다. 그러나 이
번에는 노인들이 벽 앞에서 기다려주지 않는다. 그들은 난다로 끌
려 들어간다. 거기에는 피로 얼룩져 있고, 언뜻 보기에 칼로 베어져
내장이 기어나온 시체가 일렬로 늘어져 있다. 선두에 선 제사장이
시체 위를 걸어가면, 겁에 질린 통과의례자는 그를 따라 대제사장
이 그들을 기다리고 있는 성소의 끝을 향해 걸어간다. 갑자기 대제
사장이 커다란 소리를 지르면, 죽은 체 누워 있던 사람들이 일어나
서 그들을 더럽게 뒤덮고 있던 피와 오물을 씻기 위해 강으로 뛰어
든다.[1]

죽음과 재생의 신비가 난다 행사를 통해 이뤄진다. 제의는 성스러
운 장소에서 치러지며, 행사 공간의 배열은 상당한 중요성을 띤다.

1) Mircea Eliade, *Birth and
Rebirth : The Religious
Meanings of Initiation in Hu-
man Curture*, trans. Willard
R. Trask(New York : Harper
& Row, 1958), pp.34-35.

포토 에세이 – 초기의 예술가와 원시 연극

초기 수렵 시기의 무당은 병을 고치는 치료자이면서 예술가였다. 안드레 롬멜의 『샤머니즘 : 예술의 출발』(1967)에서는 다음과 같은 방식으로 의사와 무당을 구분하였는데, 치료하는 의사와는 달리 무당은 내적인 강박관념의 지배하에 움직이며 이러한 강박 관념은 예술적 생산운동의 형태, 즉 춤·마임·노래·주술적 행위 등으로 나타난다는 것이다.

무당은 제사장·영적인 지도자·의사의 기능을 갖고 있지만 늘 자기 유도의 몽환의 상태 (self-induced trance)에서 행하게 되는데, 그는 텔레파시와 투시력 그리고 신비스러운 사라짐과 재생 등의 영혼 현상을 발생케 한다. 무당은 한 개인이나 한 부족을 그들의 신화 세계나 영적인 힘, 혹은 세계관과 접촉케 하는 창조적인 치료자인 것이다.

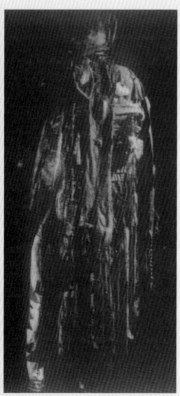

그림 2-1a : 무당은 병자를 치료할 뿐만 아니라, 그들의 세계에 대한 견해를 강화시켜 주고 활성화시켜 줌으로써 부족에게 정신적인 안정감과 신념을 심어주기도 하는데, 무당이 주재하는 정기적인 모의사냥 제의가 그 좋은 예다. 옆의 사진은 시베리아 무당의 코트와 가면이다(앞/뒤 모습).

그림 2-1b : 부족의 사냥이 성공적으로 이루어지도록 힘을 불어넣는 무당의 역할이 바위에 그림으로 새겨져 있다. 아래의 동굴 벽화에는 순록과 들소 가면을 쓴 무당의 모습이 보인다. 무당의 실제적인 활동의 가장 중요한 부분은 역시 예술적인 능력이다. 그는 자신의 연극적인 재능과 연극적인 효과들(마임·가면·의상·북치기)을 이용, 동물보다 우월한 큰 능력과 사냥에서의 성공을 부족들에게 심어주고자 한다.

행사가 공간을 규정지음 : 행사가 있기 4년 전에 임시건물이 세워진다. 통과의례자는 특정한 장소에 들어가서 그 건물에 감추인 것 즉 배우가 가장한 시체를 발견해야 한다. 통과의례자가 죽음의 장면에 동참한 연휴에라야 죽은 척했던 사람들은 일어나 강으로 달려가게 된다. 그러면 통과의례자는 혼자 울타리 속의 막힌 공간에 남게 된다. 이러한 제의가 오늘날의 연극과 얼마나 유사한가를 살펴보라.

장소는 특별한 곳이며, 행사를 위해 꾸며져 있다.

울타리 쳐진 곳에 있는 공연자는 그 스스로 다른 사람인 체 한다.

관객 – 참가자는 막힌 공간에 들어가서 어느 누군가가 앞서 숨겨놓은 특별한 곳을 발견한다.

연극적인 행동은 공연자가 특별한 장소를 떠남으로써 끝이 난다.

공연자가 막힌 공간을 떠나고 난 다음 관객 – 참가자는 남겨져 그들의 출구를 찾는다.

난다 의례에서 시사하듯, 장소와 시간 · 공연자 · 행위 그리고 관객 사이의 상호 관계는 연극과 제의의 공통적인 요소이다.

연극은 부족의 제의에서 시작되었는가? : 인류학자들과 역사학자들은 부분적으로는 그렇다고 인정한다. 확실한 것은 우리가 아는 것처럼 연극이라는 제의는 천막 또는 행사가 끝나면 곧 없애버릴 임시건물에서 이루어지는 것이 아니라, 항구적인 건물에서 계속적으로 이루어진다는 것이다. 이러한 항구적인 건물의 첫 번째 것은 그리스의 언덕 위에 세워졌었다.

그리스 극장

아테네에서 가장 유명한 극장은 풍요의 신인 디오니소스와 같은 이름으로 불려지는, 아크로폴리스 언덕 기슭에 놓인 야외 극장이다.

언덕의 곡선 안에는 두 개의 공연 구역, 즉 춤추기 위한 원(혹은 오케스트라)

다음의 사진은 델피에 있는 그리스 극장의 옛모습 사진과 에피다우루스에 있는 그리스 극장에서 행한 고대 작품의 현대 공연 사진이다.

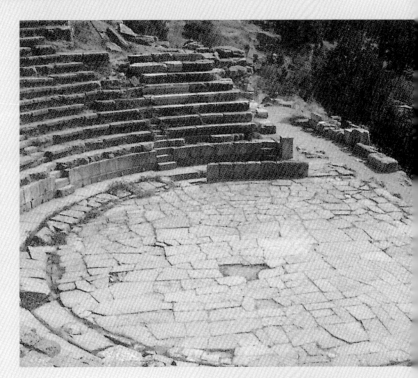

사진 2-2a : 델피에 있는 극장은 고대 그리스 극장의 전형적인 것이다. 이 극장은 무대를 둘러싼 3면에 객석을 갖춘 언덕 위에 세워졌다. 아폴로 신전이 무대 뒤의 배경을 이룬다. 무대 배경 건물은 연기 공간 뒤에 최종적으로 세워졌다. 관객들은 객석에 앉아서 멀리 있는 바다나 산을 무대 너머로 볼 수 있었다. 사진에는 관객이 앉는 돌 의자가 언덕에 놓여 있는 것과 춤추기 위한 평평한 원 혹은 무대가 언덕 기슭에 있는 것, 그리고 무대 배경 건물의 초석이 남아 있는 것이 보인다.

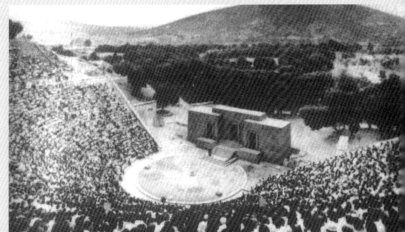

사진 2-2b : 에피다우루스 축제 극장은 그리스의 원형극장 중에서 보존이 가장 잘 되어 있는 곳이다. 사진에서 극장이 자연 환경과 긴밀한 관계를 맺고 있음을 보여준다. 무대 배경 건물은 최근에 지은 것인데, 출입구(혹은 parodoi)가 선명히 보인다.

사진 2-2c : 그리스의 국립극단이 에피다우루스 축제 극장에서 공연하고 있다. 오케스트라 석에 있는 코러스와 최근에 지은 무대배경 건물(skene)로 이어지는 돌계단 위에 배우들이 서 있는 모습이 보인다.

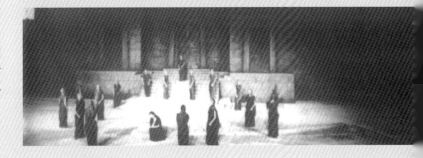

과 무대 배경 건물 앞의 구역(혹은 스케네)이 있었다. 늘 정상적인 인간 사회를 묘사하는 코러스는 춤추기 위한 원에서 공연하였으며, 한 명의 배우(후에 세 명)는 직사각형의 무대 배경 건물 앞에서 신화적이고 역사적인 인물을 공연하였다. 나중에 이러한 형태에 덧붙여진 것이 돌로 된 초석 위에 세운 목조 배경 건물이었고, 연기자 또한 오케스트라에서 연기를 했을 것이나 확실치

아이스킬로스(기원전 524,5년~456년)는 소포클레스, 유리피데스 그리고 아리스토파네스와 함께 현재 극작품이 남아 있는 그리스 극작가 중 한 사람이다. 그는 일찍부터 축제를 위한 비극을 쓰기 시작하여, 생애 동안 13번의 일등상을 받았다. 70여 편의 작품을 썼으나 현재 전하는 것은 7편이다. 「탄원자」, 「페르시아인들」, 「테베에 거역한 7인」, 「결박된 프로메테우스」, 「아가멤논」, 「신에게 술을 바치는 사람들」, 그리고 「유메니데스」가 그것이다. 아이스킬로스가 기원전 458년에 쓴 「오레스테이아」는 「아가멤논」, 「신에게 술을 바치는 사람들」, 「유메니데스」로 구성된 3부작으로. 현존하는 유일한 연속적인 3편의 비극이다. 3부작과 함께 공연된 사티로스극(그리스 신화에 바탕을 둔 희극적인 익살극)은 현존하지 않는다.

아이스킬로스가 활동하던 때를 전후하여 그리스 비극의 형태는 거의 확정되어졌다. 아테네의 축제에서는 각각 코러스와 두 명(후에는 세 명)의 배우로 구성된 세 그룹의 연기자들이 네 편의 작품을 연이어 공연했는데, 연이은 네 편의 작품은 세 편의 비극

과 희극적인 기분 전환(comic relief)을 위한 한 편의 사티로스극으로 구성되었다. 극작품은 그리스의 전설이나 서사시, 혹은 역사에 기초한 것이었다. 의상은 격식을 갖춘 것이었으며, 가면은 정교하게 만들어졌고, 육체적인 행동은 상당히 억제되었다. 특히 폭력적인 장면은 무대 밖에서 일어나게 하였다. 극작가들은 전설이나 신화의 이야기나 인물을 확대시키거나 재해석하였다.

아이스킬로스에 대한 일반적인 사항은 페르시아와의 전쟁(기원전 490년경) 중 마라톤에서, 혹은 살라미스에서 (기원전 480년경) 전쟁에 참가했다는 사실 외에는 별로 알려진 게 없다. 그 자신이 쓴 묘비명에는 자신의 군대 경력에 대한 상당한 자부심이 표현되어 있다.

이 기념비 밑에는 유포리온의 아들, 아테네 시민인 아이스킬로스가 겔라의 휘트랜드에서 죽어 묻혀 있다. 마라톤 숲에서의 그의 영광은 전쟁에서의 용맹을 말해준다. 긴머리의 페르시아인들은 그를 기억하고 오래도록 이야기할 것이다.

는 않다. 코러스와 배우 그리고 관객들은 모두 파로도이라는 출입구를 통해 극장에 입장하며, 관객들은 언덕의 객석에 있는 나무 의자나 돌 의자에 앉거나 섰다.

고대 그리스 극장에는 공연 공간과 객석 사이에 경계가 없어서, 언덕에 앉은 관객들은 배우나 코러스의 모습을 똑똑히 볼 수 있었다. 그리고 사실상 맨 앞에 앉은 관객은 코러스에 아주 가깝게 접근해 있어, 코러스의 연장선상에 있는 것과 다를 바 없었다.

관찰자로서의 코러스

그리스 극의 코러스는 사건이나 인물에 대한 관객들의 반응을 표현하는데, 때로는 배우와 상호작용하기도 하였다. 오이디푸스나 크레온과 같은 영웅적인 인물을 나타내는 배우는 공연 구역 안에서 멀리 떨어진 곳에서 연기를 했다. 마치 그들이 실제의 삶에서도 평범한 사람들로부터 뚝 떨어진 것처럼. 이처럼 오케스트라와 코러스는 배우와 관객을 연결시켜 주는 일종의 다리가 되었다.

사회에 대한 논평으로서의 연극

그리스 극장의 공간 배치는 그리스인의 세계관을 엿보게 해준다. 즉, 사회 계층은 공간과 사회적 지위에 의해 확연히 구분되지만, 공포와 불행의 장면에 직면했을 때에는 공통된 입장을 취한다. 그리스인들은 자신들이 신들과 영웅들에 의해 지배되는 우주의 일부분이라는 공통된 위안을 발견하였다. 소포클레스의 「오이디푸스 왕」이 주인과 종에게 한 말을 코러스는 이렇게 요약하였다. "어느 누구도 한평생 동안 고통으로부터 벗어나는 마지막 관문을 통과할 때까지는 행복하다는 말을 하지 말라."

크레타 문명 시대부터 헬레니즘 시대에 이르기까지 그리스의 극장은 변화를 거듭하였다. 목조 좌석이 석조로 바뀌었고, 무대 배경이나 분장실 같은 부속 건물이 늘어나 연기자의 공간이 훨씬 복잡해졌으며, 높아진 무대가 추가되었다. 그러나 그리스의 극장은 세련되게 다듬어진 야외 공간에서 배우와 코러스의 연기와 관객의 관극이 이루어졌다. 다음 장에서 논하게 되겠지만, 공간의 엄격한 구분은 그곳에서 공연된 극문학의 구조에 영향을 주었다. 예

를 들면, 디오니소스 축제 극에서는 극작가들이 반드시 코러스를 사용해야만 했고, 또한 아이스킬로스, 소포클레스, 유리피데스 그리고 아리스토파네스 등의 작품은 그리스 연극의 관습에 의해 이루어졌다.

중세기의 극장

중세 연극(14세기~16세기)은 교회에서 사제들에 의해 공연된 라틴어 촌극으로부터 시작됐다(초기의 예는 1장에서 언급한 'Quem Quaeritis' 집단이다). 짐차적으로 종교적인 내용이 세속적으로 변해 가면서 공연도 교회에서 시장으로 옮겨졌고, 저속한 배우가 사제를 대신하게 되었으며, 대본도 점차 길어지고 복잡해져 갔다.

중세 유럽의 극장도 그리스와 로마의 원형극장처럼 야외의 축제 연극 형태였으나 여기에는 몇몇 영구적인 구조물이 있었다. 극작품(cycle이라고 부름)은 성경 안의 사건을 다루어야 하며, 천지창조부터 세계의 멸망까지를 다루었다. 그들은 성체 축일·사순절·성령 강림절과 같은 종교축제가 속해 있는 봄과 여름에 주로 공연하였으며, 공연은 도시의 의회가(가끔은 사제의 도움을 받으며) 후원하였다. 종교 단체나 세속적인 상인조합이 공연을 주선할 때에는 지방 주민 가운데서 모집한 배우와 연출자 그리고 무대감독을 고용하였는데, 이러한 공연은 축제 행사의 일부가 되었다.

중세극 무대의 두 형태

중세극의 고정 무대의 형태는 그리스와 로마의 상설 극장에서 찾아볼 수 있으며, 이동 무대는 종교 축제나 국경일 기념행사의 시가 행진에 그 뿌리를 두고 있다. 중세극의 영향은 오늘날의 이동 무대와 고정 무대에, 혹은 야외 극장이나 거리 극장·축제 연극 그리고 경축일 행진에 남아 있다.

포토에세이 – 중세의 고정 무대와 행렬 무대

그림 2–3a : 콘월의 원형 야외극장(고정 무대). 콘월에 있는 전형적인 야외극장은 흙으로 만들어졌는데, 원형의 잔디 벤치가 직경 130피트의 평지를 둘러싸고 있다. 흙으로 두툼하게 쌓아올린 곳 중에서 터놓은 두 군데는 각각 입구와 출구로 쓰였다. 옆의 그림(페란자브로에 있는 14세기 극장의 것)은 '우리 주 예수 그리스도의 부활'이라고 부르는 성경적인 사이클의 무대 배치를 보여준다. 거기에는 원의 중앙에 8개의 발판이 있는데, 특정한 지역을 요구하는 행동은 그 발판 위에서 이루어졌다. 층층이 흙으로 된 좌석에 앉은 관객들은 손쉽게 연극을 관람할 수 있었다.

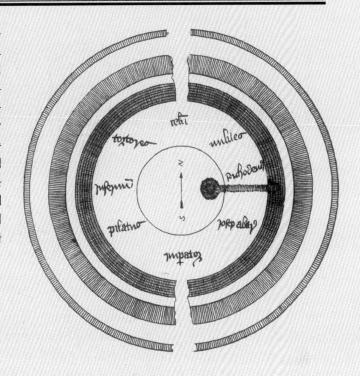

그림 2–3b(아래) : 1547년 프랑스의 발랑시엔 수난극에 사용된 고정 무대. 각 맨션(혹은 오두막)은 각기 특정한 장소를 재현하는데, 왼쪽으로부터 천국·나사렛·성전·예루살렘·궁전·황금문·바다 그리고 지옥의 입구를 나타낸다.

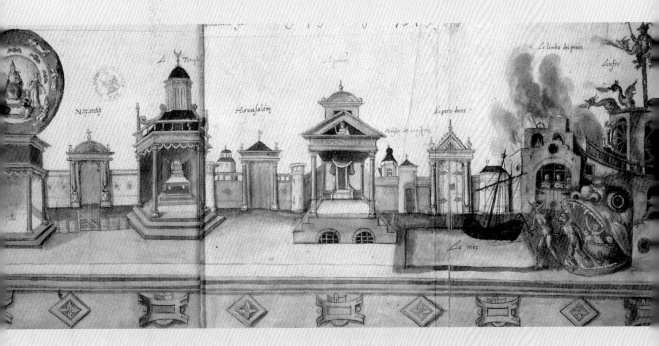

그림 2-3c : 영국의 야외극 무대와 행렬 무대. 글린 위컴이 그린 도표는 영국 야외극 무대와 전반적인 연기 배치를 위한 평면도를 재구성한 것이다. 이 도표는 엘리자베스 시대의 공연장에 있어서 가장 본질적인 특징이 무엇인가를 보여준다. 플랫폼 연기 공간과 의상을 바꿔 입거나 실내의 무대장치를 위한 오목한 지역(loca라고 부름)에 위치한 휴게실, 기계 장치를 둔 수레 위 공간이 기본적이다.

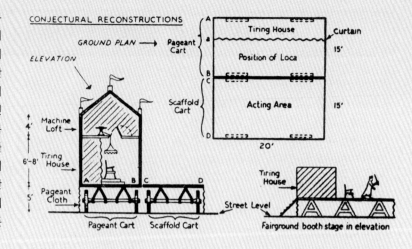

그림 2-3d(아래) : 마디 그라의 행진용 꽃마차(현대의 행렬 무대). 이렇듯 화려한 꽃마차는 1937년 뉴올리언스의 마디 그라 행진에 사용된 것이다. "당신은 나의 마디 그라 애인"이라는 타이틀이 붙어 있다. 말이나 노새가 끄는 마차 위에 연기 공간이 마련되어 있다. "Krew"라고 부르는 가면을 쓴 사람들이 퍼레이드가 지나가는 도로 주변에서 기다리는 관중들에게 값싼 장신구나 가짜 금화, 구슬 등을 던진다. 횃불을 든 사람(중앙 하단)이 마차가 지나가는 길을 밝힌다.

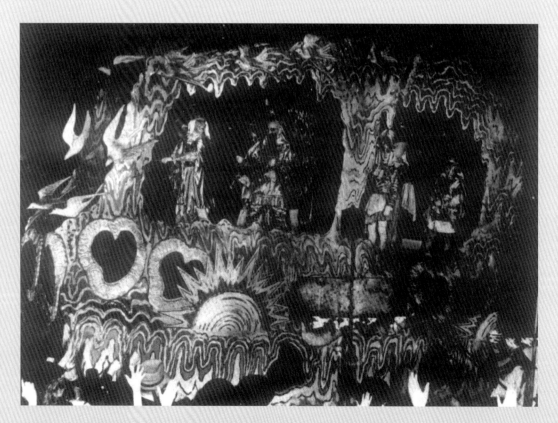

고정 무대 : 가장 유명한 고정 무대로는 1547년에 프랑스의 발랑시엔 수난극을 위해 건립된 것이 있다. 또 다른 무대로는 영국 남서부 콘월의 로마식 원형 경기장이 포함되는데, 이 무대는 몬스와 루세느의 대중 광장에 세워져 있다.

발랑시엔의 무대는 두 개의 주요 구역으로 된 직사각형의 플랫폼 무대인데, 하나는 맨션 혹은 오두막이란 곳으로 주로 특별한 장소를 나타내며, 나머지 하나는 'platea'로 확장된 연기 공간을 말한다. 현대의 극장을 통해서 알고 있다시피, 여기서도 장면 전환은 없었다. 배우가 단순히 한 오두막에서 다른 오두막으로 옮겨가면, 그것으로 장소의 전환이 이루어지는 것이다. 천국과 지옥은 각각 통상적으로 고정 무대 맨 끝에 자리잡고 있는데, 인간들 사이에서 일어나는 희노애락의 세속적인 장면이 나타나 있었다. 고정 무대에는 무수한 장면과 인원을 표현할 수 있었는데, 필요한 의상과 소도구 및 특별한 효과를 동원하였다.

로마와 콘월 지방의 원형 극장에서는 관객들이 배우들의 행동을 두세 방면에서 볼 수 있었다. 무대가 플랫폼 타입이었기 때문에 관객들은 공연장의 세 방면 혹은 전면에 자리를 잡게 되었다. 어쨌든 고정식 무대는 늘 야외에 설치되었고, 배우들의 공연 공간과 관객들의 관극 공간은 엄격히 구분되었다. 배우는 관객과 아주 가깝게 위치하였고, 또 공연은 이른 아침부터 황혼 무렵까지 계속 되었다.

야외극 수레(pageant wagon) : 고정식 무대가 유럽 전역에 널리 퍼져 있었으나, 간혹 연극 공간은 아주 색다른 형태를 갖기도 했다. 예를 들어, 스페인이나 영국에서는 야외극 수레나 행렬과 이동 무대가 사용되었다. 야외극 수레는 바퀴 위에 플랫폼을 설치한 것으로, 오늘날의 행진용 꽃마차와 흡사하다. 이것은 배우들의 휴식 공간이 딸린 이동식 무대 공간으로, 무대 배경의 역할과 연기 공간의 역할을 함께 수행하였다. 수레의 폭은 알 수 없으나 중세 도시의 좁은 거리를 통과할 수 있어야 했고, 공연을 위해서 무수히 많은 곳에서 서야 했으며, 개인적인 일이나 공적인 일을 위해 사용되었다.

각 집단은 42편 이상의 작품을 가지고 다녔다. 관객들은 수레 둘레에 서서 지켜보았으며, 배우들은 고정식 무대에서 그랬던 것처럼 관객과 아주 가까운 거리에 있었다. 융통성 있는 무대 공간은 배우들의 정력적인 연기를 자극하였을 뿐만 아니라 삽화적이고 느슨한 플롯 구조를 지니게 하였으며, 특별한 공간을 표현하기 위한 무대 배경의 요소를 갖추고 있었다. 영국의 웨이크필드 집단(Wakefield Cycle)이 남긴 32편의 작품 중 하나인「두번째 목동의 연극」(The Second Shepherd's Play)은 특히 연속적인 연기와 야외로부터 오막살이로의 장면 전환 그리고 하늘의 천사가 목동들에게 말을 거는 장면들을 요구한다.

엘리자베스 시대의 극장

16세기 후반 영국에서는 상설 극장이 세워져 새로운 종류의 오락거리를 고정된 곳에서 보여주려 하였다. 이때는 이미 제의적인 특성이나 축제적인 특성이 상실되어 가는 때였다. 1576년에 처음으로 런던에 극장을 세운 제임스 버베이지(James Burbage)는 극장을 세우면서 그 이름을 그냥 '극장'(The Theatre)이라고 했다. 이 극장은 지붕을 덮지 않은 노천의 구조로서 여러 지역에 다양한 오락적 요소를 채택하여 만들었는데, 여관 뜰·야외극 수레·연회용 방·고정된 플랫폼과 그 밖에 이동식 칸막이 무대까지 설치하였다.

셰익스피어의 지구 극장

1599년에 리처드 버베이지(Richard Burbage)가 '지구 극장'(The Globe Theatre)을 세웠는데, 이 극장은 후일 셰익스피어가 극작가 및 배우로서의 재능을 떨친 곳이기도 하다. 이 극장도 지붕이 없는 건물이었다. 무대 중앙에는 평평한 구역이 있고, 그곳은 꼭대기에 지붕이 있는 한두 칸의 작은 관람석과 문이 달혀진 넓은 발코니로 둘러싸여 있다. 무대는 열린 플랫폼 형태로 그 뒤의 정면은 다양한 높이로 되어 있는데, 그중 무대 높이의 정면에는 연기자들이나 소도구들을 숨기거나 나타내는 공간이 있었다. 관객들은 무대의 연단 주위에 서거나 관람석에 앉아서 연극을 보았다. 중세극의 관객처럼 그들도

연기자들로부터 멀리 떨어지지 않은 곳에서 관극을 하였다.

엘리자베스 시대의 연극은 무대장치나 소도구들을 별로 사용하지 않았기 때문에 극작가나 배우로 하여금 무한한 상상력을 발휘하게 하였는데, 줄리엣의 무덤 장면으로부터 폭풍우치는 바다 장면으로 관객들을 옮겨다 놓기도 하였다.

윌리엄 셰익스피어(1564~1616)는 엘리자베스 시대의 위대한 극작가였다. 그는 스트래트퍼드온에이번에서 출생하여, 문법학교 교육을 받은 후 18세 때에 26세의 여자와 결혼했다. 자녀로 수산나와 쌍둥이 주디스, 햄넷을 둔 사실 이외에는 생애에 관해서 별로 알려진 게 없다. 그는 1587~88년에 런던으로 이주하여 (가끔 고향을 방문하는 일이 있었지만), 1611년까지 주로 그곳에 살았다. 그는 런던 연극계에 배우와 극작가로 동시에 알려지게 되었다. 1592년에 장래가 촉망되는 극작가로 인정받게 되었으며, 1594년에는 「비너스와 아도니스」, 「루크리스의 강탈」 등 두 편의 시로 사우스햄튼 백작의 경제적 후원을 얻게 되었다. 1594~95년에는 제임스 버베이지의 극단인 '체임벌린 경의 사람들'의 배우 겸 극작가로 참여하였으며, 이후 그 단체의 주주가 되었고 지구 극장과 블랙페어 극장의 공동 소유주가 되었다. 그는 이 극단을 위해 모두 37편의 작품을 썼는데, 당시의 위대한 비극 배우 리처드 버베이지(제임스 버베이지의 아들)와 다른 배우들의 재능에 맞추어 작품을 만들었다. 말년에는 고향에서 성공한 신사로 여생을 보냈다. 셰익스피어는 영어로 쓰여진 위대한 극작품 「햄릿」, 「리어왕」, 「태풍」, 「맥베스」를 비롯한 희극과 비극, 희비극, 역사극 그리고 소네트를 썼다.

연극적인 영향

엘리자베스 시대의 연극도 그리스의 연극이나 중세 유럽의 연극처럼 축제극(festival theatre)으로, 모든 백성과 농부 · 예술가 · 귀족을 함께 다루는 우주적인 연극을 재현하였다.

앞에서 이미 논의한 바 있지만, 그 극장의 건축 양식은 극작품의 구조에도 큰 영향을 주었다. 이 모든 것은 이미 오래 전의 일이다. 그런데 왜 우리는 이러한 고대의 극장 양식에 대해서 공부를 해야 하는가? 그들의 전통을 알아내

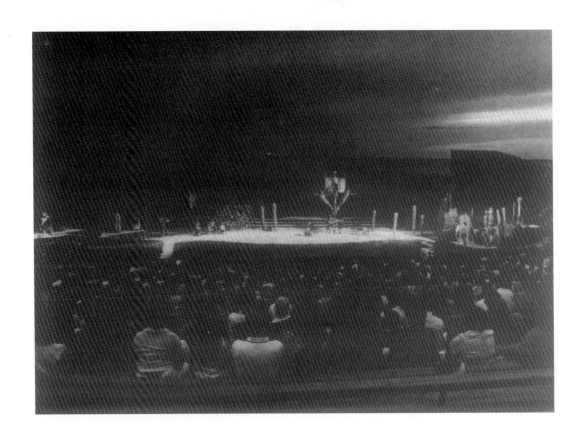

는 일이 그렇게 어려운 일인가? 과연 현대적인 극장이라고 여기는 공연 공간이나 건물들과 그런 것들이 밀접한 관계를 맺고 있는가?

이와 같은 질문에 대해서 그렇다고 대답할 수 있다. 마디 그라의 축제나 무언극의 무대 그리고 셰익스피어 여름 축제를 위해 고안된 야외 무대를 본다면, 당신도 동의할 것이다. 야외 극장은 지금도 훌륭히 살아 전해지고 있다. 큰 공원(주로 주제 공원이라고 하는)에서는 역사적인 주제나 시대적인 주제를 다룬 작품들이 가족적인 오락거리를 찾는 관객들에게 보여지고, 또한 유랑 극단이 이동식 무대와 의상 및 소도구들을 가지고 대학 캠퍼스를 찾아다니며 현대 사회와 정치를 다룬 작품들을 보여주기도 하는 것이다.

사진 2-5 : 야외극 공연. 「잃어버린 영토」는 노스캐롤라이나의 로크노어섬 역사협회에서 정기적으로 공연하는 작품이다. 2,000석 규모의 노천 극장은 관객이 연극 행위의 중간 지점에까지 나아갈 수 있도록 고안된 돌출 무대를 갖추고 있다. 극장 둘레에는 높은 말뚝 울타리가 쳐져 있는데, 이것은 초기 원주민인 인디언들이 쓰던 요새를 연상케 한다.

포토 에세이 – 엘리자베스 시대의 극장 : 과거와 현재

『복원된 지구 극장』(1968)이란 책에서 월터 호지는 엘리자베스 시대의 극장은 모두 충족적이고 잘 정비되었으며, 관객이 아닌 다른 주위환경으로부터 독립되었다고 묘사하였다.

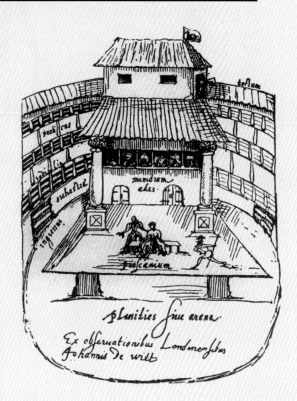

그림 2-4a(오른쪽) : 1596년경에 그려진 백조 극장의 그림. 이것은 엘리자베스 시대의 극장 내부를 알려준 최초의 그림이다.

그림 2-4b(아래 왼쪽) : 일반적으로 휴게실(무대 뒤편에 있는 건물 벽 주변이나 벽 안에 위치한 구역)은 대개 중간에서 열리는 커튼과 같은 것으로 가려져서 무대와 구분된다고 알려져 있다.

그림 2-4c(아래 오른쪽) : 안쪽의 무대는 크기가 작고, 휴게실 벽면의 커튼이 쳐진 곳으로부터 뒤로 물러난 곳이라고 생각된다. 호지는 '발견의 장소'(discovery area)가 커튼으로 둘러싸여 있다고 설명한다. 고정된 위층 혹은 이층 무대는 엘리자베스 시대 무대의 가장 대표적인 특징의 하나인데, 이곳은 「로미오와 줄리엣」에서 줄리엣의 발코니 장면과 같은 용도로 쓰인다. 호지의 복원에서는 안쪽 무대와 이층 무대를 본 연기 공간 쪽으로 이끌어냈다.

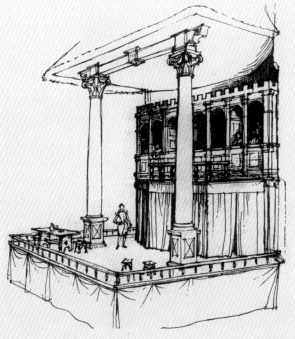

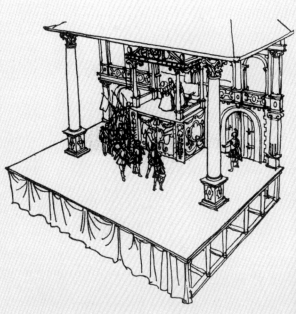

그림 2-4d(오른쪽) : 호지가 만든 지구
극장의 자세한 복원도는 회랑과 땅, 레일
이 있는 무대를 갖춘 건물의 외부 구조를
잘 보여준다. 무대 위에 있는 뚜껑문과
무대 문, 커튼이 쳐진 안쪽 무대와 이층
무대, 휴게실(작업실과 창고와 함께 뒷무
대를 이룸), 기계 장치를 갖춘 오두막, 천
국 그리고 극장의 깃발을 유의해서 보라.

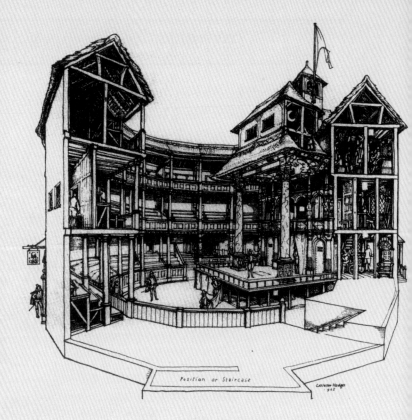

사진 2-4c(아래) : 오레곤의 셰익스피어
축제 극장은 셰익스피어 시대의 런던에
있었던 포춘 극장(1599년에 지어짐)을
현대적으로 복원한 극장이다. 좌석과 조
명장치가 현대적이긴 하지만, 무대와 휴
게실은 초기의 형태를 그대로 따랐다.

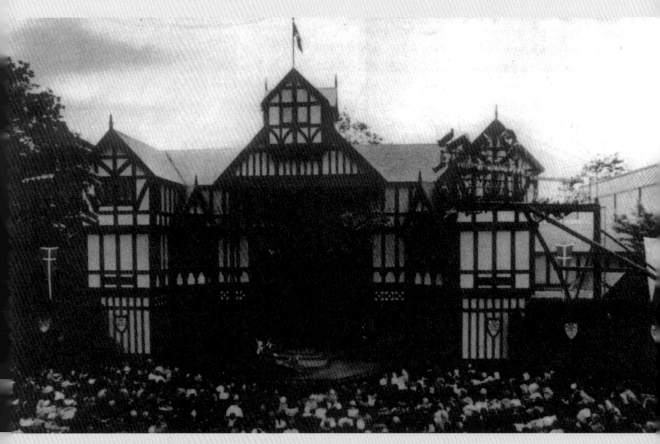

프로시니엄 극장

프로시니엄 극장의 연원은 이탈리아 르네상스 시대로 거슬러 올라가야 하는데, 1618년 파르마에 지은 "파네스 극장"(The Farnese Theatre)이 가장 오래된 프로시니엄 극장의 하나였다. 호화로운 장식이 무대 전면을 장식하고 있으며, 관객은 무대와 배우로부터 멀리 떨어져 있다.

프로시니엄의 개발은 혁신적인 무대 기술로부터 이루어졌다. 르네상스 시대의 무대장식가들은 경사진 무대 위에 놓인 커다란 화폭 위에 원근법을 살린 무대 배경을 그렸다. 17세기의 지암바티차 알레오띠(Giambattista Aleotti)라는 무대장식가는 원근법의 그림을 이면체의 무대 옆면(wing)에 그려 옮기는 새로운 기법을 발명해 냈다. 현재 '홈 위의 무대 옆면 시스템'(wing-in-groove system, 홈은 무대 장치를 고정시키기 위해 마루에 설치되어 있으므로)이라고 부르는 이런 방법은 경사진 무대를 대신하게 되었다.

350년이 넘는 세월 동안 서구에 세워진 극장의 대부분은 프로시니엄 극장이었다. 사진틀 무대에서 일하던 무대예술가들은 원근법적인 무대배경 그림과 이동식 무대장치를 통해, 사진틀 안에서 살아가고 있는 인생이란 효과를 기대하였던 것이다. 그 결과 문자 그대로 배우들을 사진틀 안에 집어넣음으로써 관객들은 어둡고 막힌 공간에서 무대장치에 갇힌 배우들을 볼 수 있게 되었으며, 관객들 또한 좌석이 쭉 늘어져 있는 이층의 객석이나 땅 높이의 좌석이라고 부르는 무대 전면 좌석에 틀어박히게 된 것이다.

18-9세기의 극장

관객이 점점 늘어나고 극장의 수입이 증대되면서, 대중적인 극장의 객석도 꾸준하게 늘어났다. 객석의 규모가 점점 커가자, 극장 건축 관계자들은 부유층을 위한 특석과 덜 부유한 사람들을 위한 값싼 좌석을 추가하였다. 19세기에는 프로시니엄의 앞면이 무대 공간의 회화적 가능성을 늘리기 위해 크게 늘어났다. 보다 무대에 가깝게 관

객을 끌어들이기 위해 객석은 폭이 더 좁아져서, 배우의 감정 표현과
그들의 주위 환경을 더 자세히 볼 수 있게 되었다.

그림 2-6 : 무대 배경을 통한 환각. 원근법을 살린 회화의 원칙은 16세기경 연극 무대 디자인
에 도입되었다.

원근법적인 배경화는 여러 채의 집과 교회·지붕·문간·아치 그리고 발코니 등이 있는 큰
거리나 도시의 복잡한 네거리에 대한 환각을 불러일으키기 위해 그려졌다. 이러한 것들은 모
든 사람들에게 단일한 시점에서 보는 것과 똑같이 나타내 보이려는 의도에서 고안되었다. 또
한 이와 같은 종류의 채색된 배경화에는 무대에 깊이감을 주려는 의도도 있었다. 세바스티아
노 세를리오(1475~1554)는 그의 책 『건축술』에서 희극을 위한 배경 그림과 구성을 설명하였
다. 이 그림에는 집들과 선술집·교회가 그려져 있다.

헨릭 입센이 1881년 쓴 「유령」은 알빙 집안의 이야기를 다룬 작품이다. 존경받는 알빙 대장의 미망인인 알빙 부인은 남편의 영지에서 홀로 살아가면서(하녀 레지나와 함께), 남편의 뜻을 따라 자선사업을 추진해 왔다. 그녀의 아들 오스왈드는 어머니가 완성한 고아원의 개원을 축하하러 파리에서 돌아왔다.

극의 시작은 목수 야곱 엥스트란드와 그의 딸이라고 여겨지는 레지나 사이의 대화로 시작된다. 그는 그녀에게 딸된 도리를 다하라고 하면서, 선원들을 위한 호스텔의 여종업원이 되라고 설득하고 있다. 그는 이 일로 돈을 모으려 한다. 레지나는 이를 거절하고, 보다 고상한 삶을 원한다. 이 집안의 오랜 친구인 맨더스 목사가 도착하여, 고아원의 봉헌식을 올린다. 목사와 오스왈드는 새로운 도덕률에 대한 열띤 토론을 벌인다. 오스왈드가 식당으로 간 후, 거기서 레지나를 유혹하는 말소리가 들려온다. 알빙 부인은 과거의 유령이 나타나서 자신을 괴롭히고 있다는 것을 알아차린다.

2막에서 알빙 부인은, 레지나는 알빙 대장이 하녀와의 관계에서 낳은 딸이라는 사실과 알빙 씨가 훌륭하다는 평판은 그녀의 선행 때문에 덤으로 얻어진 것이라는 사실을 설명한다. 2막의 마지막에서 엥스트란드의 부주의로 불이 나서 고아원이 다 타버리고 만다.

3막에서 맨더스 목사가 스캔들에 대한 두려움 때문에 엥스트란드를 매수하려 한다는 사실이 드러난다. (엥스트란드는 맨더스 목사가 처음 불을 질렀다고 확신하고 있다.) 엥스트란드는 술집 "선원들의 고향"을 개점하려고 레지나를 데려간다. 오스왈드는 또 다른 유령인 그의 아버지로부터 성병을 물려 받았음을 고백한다. 알빙 부인은 그의 병이 심해져 광기가 나타난다면, 그에게 독약을 주겠다고 약속한다. 극의 마지막에서 오스왈드의 마음은 마지막 발작에 의해 붕괴되고, 알빙 부인은 약속한 대로 약을 주어 죽게 할 것인가 아니면 희망이 없는 불치병자로 그냥 살게 해야 할 것인가를 결정해야만 한다. 그녀가 결심을 하려고 할 때에 막이 내린다.

요즘의 프로시니엄 무대

오늘날의 프로시니엄 극장(19세기 후반에 많이 세워진)은 무대 장치와 기계 장치 그리고 조명 장비를 잘 갖춘 사진틀형의 무대로, 객석은 (가능하면 발코니를 갖춘) 500-600석의 규모이며 휴게실과 작업실 그리고 창고 등의 부속실도 구비되어 있다.

프로시니엄 극장의 기능은 환상(환각)을 창조하는 데 있다. 이러한 복합적

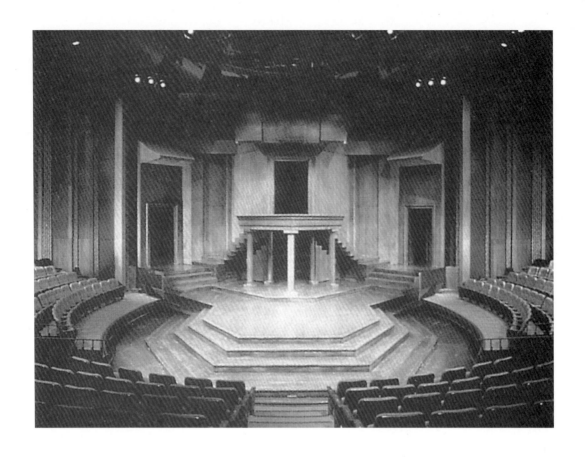

인 구조 속에서 극작가와 연출가, 배우 그리고 무대 미술가가 협동 작업을 통해 가상의 세계를 만들어낸다. 예를 들어 헨릭 입센 작 「유령」(1881년 작품)의 상자형 거실은 작품의 세계를 담고 있는데, 그 세트의 벽은 19세기에 대한 입센의 강박관념처럼 알빙 부인의 삶을 차단하고 그녀의 아들을 죽음으로 내몬다.

관객은 작품의 의미를 찾아낸다

프로시니엄 극장에서 무대는 대개 연극이 시작될 때까지는 커튼 으로 닫혀 있게 되므로, 관객은 작품의 세계를 발견해야만 한다. 무 대작업·무대장치·조명 및 그밖의 제작 스타일 모두가 프로시니 엄 아치 안에서 일어나는 것은 자기 충족적인 세계라는 사실을 말 해 준다. 종종 무대는 실제의 거실과 똑같을 수가 있다. 거리나 정 원·공장 그리고 정거장은 관객이 알고 있는 것과 아주 흡사하다.

사진 2-7 : 스트래트퍼드의 돌 출 무대. 스트래트퍼드 축제 극 장의 돌출 무대는 셰익스피어 시대의 극장을 닮은 고정된 정 면 혹은 뒷배경을 갖고 있다(그 림 2-4d를 참조할 것). 그에 비 해 미네아폴리스의 거트리에 극장은 배우를 위한 뒷배경으 로 가변적이며 원근법적인 무 대장치를 활용한 프로시니엄 돌출 무대이다(사진 1-5b를 참 조할 것).

그러나 프로시니엄 극장 안에서는 관객들이 의도적으로 거리를 두고 있다. 그들은 기본적으로 어떤 사건에 대한 구경꾼이거나 증인일 수밖에 없다.

돌출 무대 혹은 개방 무대

프로시니엄 극장의 변형은 엘리자베스 시대의 선술집 극장이나 개방 무대를 채택하여 이루어져 왔다. 오늘날 프로시니엄 무대로서 돌출 무대나 개방 무대가 그 예이다. 돌출 무대는 대체로 신체적·심리적으로 관객과 배우 사이에 거리를 두지 않은 채, 원근법적인 무대장치를 활용하기 위해 고안되었다. 세계대전 이후에 개방 무대가 많이 늘어난 것은 프로시니엄 기둥과 깊숙한 무대가 만들어낸, 배우와 관객의 구분을 최소화하려는 시도에서 나타났다. 배우는 객석으로 돌출된 무대에서 연기하면서, 객석 맨 앞의 몇 줄에 앉은 관객들과 긴밀한 접촉을 시도한다.

포토 에세이 – 현대의 프로시니엄 극장

사진 2-8a(왼쪽) : 스톡홀름 근처에 있는 드로트닝홀름 궁정 극장은 스웨덴의 귀족들의 여흥을 위해 1764-66년에 지어졌다. 18세기의 프로시니엄 극장으로는 이 극장이 유일한 것이다. 원래의 장식과 무대 세트·기계 장치·의상 등이 지금까지 남아서 사용되고 있다. 이 사진은 궁정 극장의 내부 모습이다.

사진 2-8b(아래 왼쪽) : 여름 기간 동안 궁정 극장에서 18세기 희곡을 공연하고 있다. 이 사진은 전통적인 무대 세트와 악사를 갖춘 현대적인 공연 장면이다.

사진 2-8c(아래) : 궁정 극장의 무대 지하에는 지금도 작동하는 거대한 '감아올리는 기계'가 있다. 이 기계는 네 명이 움직이는데, 무대 배경을 단 10초 만에 소리없이 바꿀 수 있다.

사진 2-8d,e : 뉴욕의 전통적인 프로시니엄 극장인 부트 극장은 1869년에 지어진 것이다. 극장의 외부·내부 그림은 당시의 잡지에서 인용하였다. 내부는 당시 미국과 유럽에서 유행했던 화려한 프로시니엄 극장의 전형적인 것으로, 화려한 장식이나 관람석 주위와 옆의 칸막이 관람석(box), 그리고 악사의 낮은 좌석 등이 주요한 특징이다. 화려하게 장식된 원근법적인 배경화가 여배우 뒤에 내려져 있다.

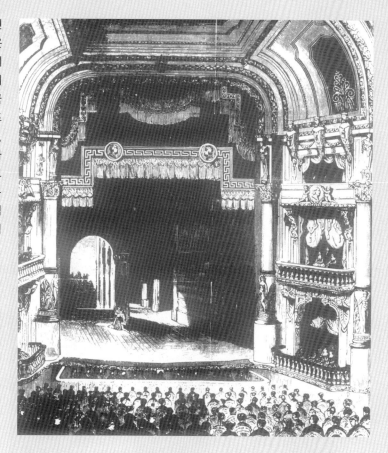

사진 2-8f : 공연 예술을 위한 존 케네디 극장(워싱턴D.C.)은 포토맥 강 위에 세워져 있으며, 특별히 연극 공연을 위한 두 개의 프로시니엄 극장을 갖고 있다.

사진 2-8g : 1,100석의 아이젠하워 극장은 순회 극단의 공연 장소로 자주 사용되었고, 특별히 케네디 센터에서 올려졌던 작품을 많이 공연하였다.

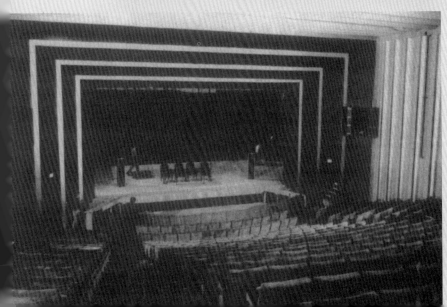

사진 2-8h : 테라스 극장은 일본 정부가 미국 독립 200주년 기념 선물로 미국민들에게 기증한 것으로서 1979년에 개관되었고, 엷은 자주빛과 은빛의 실내에 500명의 인원을 수용할 수 있다. 미국 대학 연극 축제가 이 작은 프로시니엄 극장에서 매년 봄 정기적으로 열린다.

일본의 노오 극장

20세기에 이르기까지 동양문화의 연극적 전통은 이상하게도 서양으로부터 옮겨왔다. 그러나 일본의 노오는 17세기 이래로 거의 변하지 않았으며 최근에 이르러서는 서양의 연출가와 배우들에게 영향을 끼치게 되었다. 14세기 후반에 성립된 노오는 서구 연극과 달리 고도로 양식화되었으며, 효과적인 공연을 위해 음악과 마임을 특히 중요시한다.

노오 무대

무대는 관객의 오른편, 건물의 구석에 자리잡고 있다. 사원의 지붕은 무대 마루로부터 올라가는데, 무대는 두 구역으로 나뉘어져 있다. 완전한 무대(부따이)와 다리(하시가까리)가 있으며, 지붕을 떠받들고 있는 4개의 기둥을 포함한 무대의 모든 요소들은 공연 도중에 제 나름의 이름과 의미를 지니게 된다.

무대는 크게 3구역으로 나뉘어진다. 가장 큰 무대 부분은 18피트 가량의 사각형 무대로 4개의 기둥과 지붕으로 구분되어 있고, 무대 뒤편은 악사의 자리로 피리 부는 사람 한 명과 두세 명의 북 치는 사람이 자리하고 있으며, 주무대 왼편으로는 6~10명의 코러스가 앉아 있다. 무대에 이르는 통로는 두 개가 있다. 그중 하나는 분장실에서 무대까지 레일이 놓인 다리로 모든 중요 배역이 등장하는 통로의 구실을 하고, 다른 하나는 '급히 쓰는 문'(3피트 높이의 문)으로 부수적인 인물이나 악사들과 코러스나 무대 조감독 등이 드나든다. 다리 앞에 그려진 세 그루의 소나무는 각각 하늘과 땅 그리고 사람을 가리킨다. 다른 소나무는 작품의 배경인 현실을 상징한 것인데, 악사의 뒤편 벽 중앙에 그려져 있다. 이 벽이 노오 공연의 유일한 배경이다.

공연자들

노오 공연에 나오는 모든 인물들은 무대처럼 치밀하게 콘트롤 되어 있고, 전통에 따라 잘 훈련되어 있다.

주요 인물(샤이트)은 대개 선비·유령·숙녀 그리고 혼백들이다. 이들은 오른쪽 구석의 아래(관객에게 가장 가까운 곳)에 있는 기둥을 향한 채 연기를 한다. 왼쪽 기둥은 부수적인 인물(와끼)과 관련되어 있다.

포토 에세이 – 일본의 노오, 그것의 서양적인 적용

사진 2-9a(위) : 3면이 트인 사각형의 노오 무대는 윤이 나는 삼목으로 만들어졌는데, 위에는 사원의 지붕이, 뒷벽에는 채색된 소나무가 있다. 이 사진은 일본 국립극단이 현대의 관객을 위해 공연하는 장면이다. 악사와 코러스가 주요 인물(샤이트)의 양쪽에 자리잡고 있다. 관객은 주로 무대의 전면과 왼쪽에 앉는다.

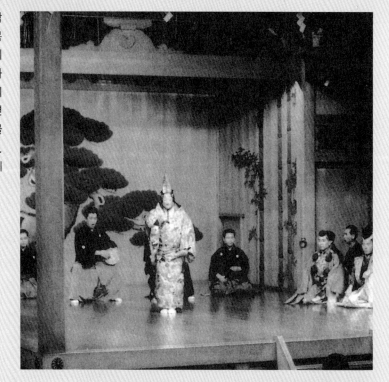

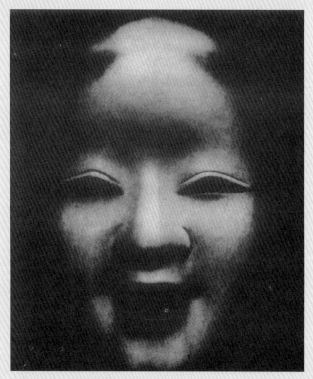

사진 2-9b(오른쪽) : 노오에서 사용되는 채색된 나무가면은 손으로 만들어지는데, 그 제작과정은 비밀리에 대대로 전해져 온다. 가면의 단순함과 깨끗함은 고도로 정형화된 연극의 전통을 반영한 것이다.

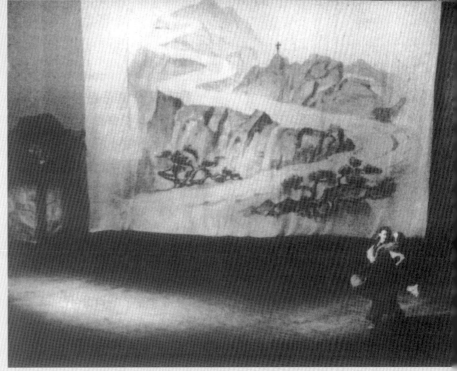

사진 2-9c : 베르톨트 브레히트가 제작한 1954년의 「코카서스의 백묵원」은 동양 연극의 영향이 컸음을 말해 준다. 옆의 사진은 그루샤가 아이를 데리고 산으로 도망을 가는 모습이다. 텅 빈 무대 위의 그녀는 중앙에 소나무가 그려진 흰 커튼 앞에서 긴 여행을 마임으로 표현한다.

사진 2-9d : 해롤드 프린스는 정교한 브로드웨이 뮤지컬 「태평양 서곡」(1975년)을 일본 가부끼 스타일로 연출하였다(스테판 손다임의 음악, 보리스 아론슨의 무대 미술, 프로렌스 크로츠의 의상). 가부끼 식의 의상과 장치는 아주 정교하고 현란했다. 일부 무대 장치는 무대 전체의 길이만큼 길게 만들어졌다.

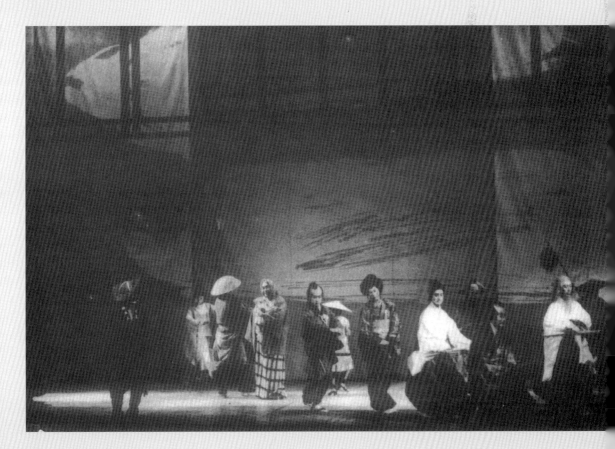

공연의 관습은 남자 연기자들이 대대로 전수해 왔으며, 모든 손발 동작이나 대사의 억양까지도 정해진 규칙에 따라 이어왔다. 악사들의 음악은 극의 음악적 배경을 제공해 주고, 또한 동작의 타이밍을 조절해 준다. 코러스는 배우가 춤을 추는 동안 배우의 대사를 노래하거나, 많은 극의 사건을 이야기해 준다. 노래와 대화는 극의 환경을 개괄적으로 보여준다.

일부 노오 배우들은 남자·여자·노인·신·괴물이나 귀신 등의 기본적인 유형을 나타내는 원색의 나무 가면을 쓴다. 비단으로 된 의상이나 머리 장식은 그 색과 모양이 아주 다양하고 풍부하다.

서구에서의 동양 연극

최근에 들어서 서구의 연극학자들이나 연출가 및 배우들은 몇몇 동양 연극의 기술 — 최소화시킨 무대, 동작이나 스타일·의상 등의 정돈된 관습, 상징적인 도구나 의상·가면들, 악사나 무대 진행자를 눈에 띄게 하는 것 등 — 에 대해 관심을 갖게 되었다. 게다가 동양 연극의 대표적인 것 — 중국의 경극, 일본의 노오, 분라구(인형극), 가부끼, 말레이시아의 그림자극, 발리의 무용극, 인도의 카타갈리 춤 등 — 들은 고든 크레이그, 예이츠, 메이어홀드, 브레히트, 그로토우스키 그리고 해롤드 프린스 등 서구의 연출가들과 제작자들에게 큰 영향을 끼쳤다.

요약

서양과 동양의 연극에서 전통적인 공간은 무대와 객석으로 양분된다. 원시 사회의 제의적인 공연에서도 연극적인 공간만은 특별했었다. 연극은 배우가 펼쳐보일 모방된 삶에 관객들을 동참시키기 위해 언덕이나 거리 또는 건물 등의 장소를 찾아다녔다.

확인 학습용 문제

1. 연극 공간에서 가장 본질적인 두 가지 요소는 무엇인가?

2. 연극의 선구자들에게 있어 공연, 모방 그리고 계절 축제는 어떤 의미가 있는가?

3. 고대 그리스 연극의 본질적인 특징은 무엇인가?

4. 중세 유럽의 극이 축제극인 것은 어떤 의미를 지니는가?

5. 중세극의 고정된 무대와 시가행진 무대는 현재 우리의 연극제작과 어떤 관계를 맺고 있는가?

6. 셰익스피어 시대의 무대의 특징은 「햄릿」이나 「오셀로」 같은 작품의 공간 활용에 어떤 영향을 끼쳤는가?

7. 프로시니엄 극장의 기본적인 특징은 무엇인가?

8. 관객들에게 있음직한 인물과 배경과 사건을 통해 환상을 제공하려고 고안된 연극에서 무대와 객석의 관계는 어떻게 나타나는가?

9. 현대의 돌출 무대나 개방 무대는 엘리자베스 시대의 무대와 사진틀 무대의 특징과 어떻게 결합되었는가?

10. 일본의 고전극 노오의 고정된 전통은 무엇인가?

11. 현대의 연출가들은 일본의 노오가 관객들 앞에서 삶을 살아간다는 환상을 거부한다는 점에서 상당한 관심을 갖게 되었다. 그렇다면 노오는 서양의 헨릭 입센이나 테네시 윌리엄스의 사실적인 극과 어떻게 구별되는가?

12. 연극사를 통해 볼 때, 배우와 관객의 물리적인 관계는 어떻게 변해 왔는가?

제 3 장
지켜보는 공간 :
전통을 거부한 공간

새로운 연극적 공간을 찾으려는 최근의 시도는 연극을 감상하는 또 다른 방법을 창조해 내었다. 폴란드의 예르지 그로토우스키와 뉴욕의 리처드 셰흐너는 배우와 관객을 보다 가깝게 하기 위해 연극의 공간을 새롭게 재배열하기 시작했다. 관객은 무대화된 행동의 일환으로서 관찰자와 참여자의 역할을 동시에 해야 한다.

무대 — 객석의 양분법을 없애는 일은 그리 중요한 것이 아니다. 차라리 단순히 텅 빈 실험 공간, 관찰을 위한 적절한 지역을 창조하려 한다. 주된 관심사는 각 공연 형태에 적절한 관객 — 배우의 관계를 찾는 일이고, 물리적인 배치의 결정을 구체화하는 일이다.
— 예르지 그로토우스키, 『가난한 연극을 위하여』

예르지 그로토우스키(1933년 출생)는 우로츠와프에 있는 실험적인 극단인 폴란드 연극 실험실의 설립자겸 연출가다. 일반적인 개념의 극장이 아니라, 연극 실험실은 연기에 대한 연구 기관으로 발전되었다. 그로토우스키의 지도 아래 연극 일반에 대한 응용 연구와 특별히 배우의 예술에 대한 연구를 계속해 왔다. 나아가 이 연극 실험실은 관객을 위한 공연과 주로 외국에서 온 배우와 연출가, 연극학도들 그리고 다른 분야의 관계자들의 지도 활동을 실시하였다. 공연된 작품은 주로 폴란드의 작품과 국제적으로 유명한 작품들에 기초를 둔 것이었다. 그로토우스키의 최근의 활동, 즉 스타니슬라프 위스피안스키의 「아크로폴리스」, 셰익스피어의 「햄릿」, 말로의 「포스터스 박사」, 칼데론의 「불굴의 왕자」는 전 세계의 이목을 끌기에 충분하였다. 그의 가장 가까웠던 협조자는 배우 리샤르트 치에슬랙(Ryszard Cieslak)과 문학 관계 조언자인 루드빅 플래스첸(Ludwic Flaszen)이었다. 그로토우스키는 미국을 포함한 여러 나라에서 강의를 했으며, 이론서로 『가난한 연극을 위하여』(1968)를 썼다.

지난 40여 년간 몇몇 연출가들과 무대 미술가들은 사진틀 무대의 전통을 전적으로 거부하면서, 새로운 연극 공간을 찾으려 하였다. 창고에서, 다락에서, 홀에서 그들은 배우와 관객에게 유용하도록 모든 공간을 고쳐 만들기 시작했다. 그들은 관객들이 배우와 직접 접촉하는 방법을 모색하였고, 그런 일을 연극적 행위의 가장 분명한 일로 만들었다.

이번 장에서는 연극적 공간의 사용에 있어서 전통적인 견해를 거부하는 입장 중 두 연극 집단 — 폴란드의 연극 실험실과 퍼포먼스 그룹 — 에 대해 간략히 논하고자 한다.

폴란드의 연극 실험실

그로토우스키의 가난한 연극

예르지 그로토우스키는 폴란드 연극 실험실을 1959년에 설립했다. 그는 '연극이란 무엇인가'에 대한 대답을 구하기 위해 작업을 시작했다. 그로토우스키는 부유한 연극에 대항하여 '가난한 연극'이란 명제를 만들어냈다. 그는 연극의 본질적인 요소는 텅 빈 무대에 배우와 관객뿐이라고 생각했다. 그는 의상이나 무대 장치·분장·조명 그리고 음향 효과와 같은 부수적인 것이 없이도 연극은 만들어질 수 있다는 것과, 배우와 관객 간의 살아 있는 교류만이 진정으로 필요하다는 것을 발견하였다. 그로토우스키는 다음과 같이 말했다.

나는 연극에서의 가난을 제안한다. 우리는 무대-객석이라는 설비로부터 물러나야 한다. 매번 공연을 할 때마다 새로운 공간이 배우와 관객을 위해 고안되

그림 3-1 : 다음 그림은 「아크로폴리스」 공연의 첫 장면인 방의 모습을 보여준다. 관객의 머리 위에 있는 철사 버팀줄에 아무것도 없는 것을 주목하라.

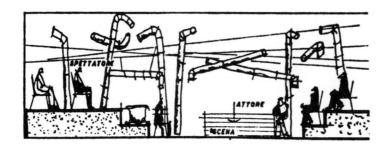

그림 3-2 : 「아크로폴리스」 끝 장면의 방. 배우들은 모두 없어졌고, 강제 수용소에서의 사건을 연상시키는 섬뜩한 연통들이 철사 버팀줄에 매달려 있다.

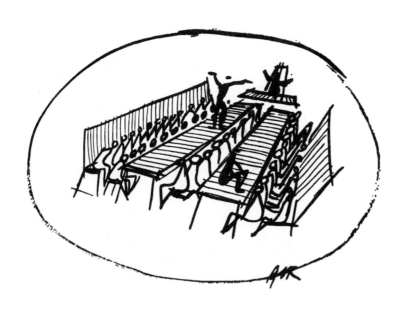

그림 3-3 : 크리스토퍼 말로의 엘리자베스 시대의 대본에 기초를 둔 「포스터스 박사」 공연을 위한 그로토우스키의 무대 장면 조감도. 포스터스는 죽기 한 시간 전, 식당의 장방형 식탁에 앉은 자신의 친구들(관객)에게 마지막 만찬을 제공한다. 연극적 공간은 수도원의 식당으로 바뀌었다.

그림 3-4 : 17세기 스페인의 극작가 페드라 칼데론의 작품에 기초를 둔 「불굴의 왕자」를 위한 무대 장면 조감도. 울타리 밖에 앉은 관객들은 금지된 행위를 지켜본다. 그들이 자리잡은 모습은 외과 수술 장면이나 투우장을 연상케 한다.

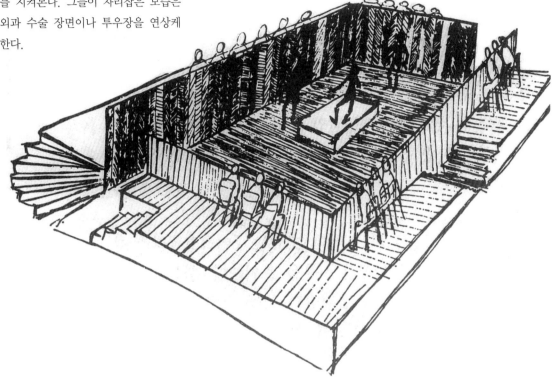

어야 한다. …… 주된 관심사는 각 공연에 적절한 관객-배우의 관계를 찾는 일과 물리적인 배치의 결정을 구체화하는 일이다.[1]

환경

「아크로폴리스」의 공연(1962)에서 배우들은 관객들 가운데 구조물을 세워, 혼잡한 공간이란 생각을 그들에게 부여하고자 하였다. 「불굴의 왕자」의 공연(1965)에서 관객은 높은 울타리 때문에 배우들과 분리되었다. 관객들은 외과 수술을 지켜보는 의학도처럼 배우들을 내려다보았다. 「포스터스 박사」

1) Jerzy Grotowski, *Towards a Poor Theatre*(New York Clarion Press, 1968), pp.19-20.

(1963)에서 공연의 전체 공간은 하나의 수도원 식당으로 바뀌어, 포스터스 박사가 그의 인생에 있어서 재미있었던 이야기를 하는 동안, 관객은 연회에 초대된 손님이 되었다.

성스러운 연극

전체 공간 안에서 그로토우스키는 그가 말한 성스러운 연극을 창조하였다. 배우들의 수년간 훈련과 수양을 통해 준비된, 심리적이고 정신적인 경험을 수행한다는 점에서 그의 공연은 준종교적인 행위였다. 그로토우스키는 관객을 이러한 행위에 가담시킴으로써 배우와 관객 모두에게 인간과 사회의 진리에 대한 보다 깊은 이해를 제공하고자 하였다.

「아크로폴리스」

「아크로폴리스」 공연에서 그로토우스키는 폴란드의 극작가 스타니슬라프 위스피안스키가 1904년에 쓴 작품을 채택했다. 원작에서는 크래코우 성당의 조각상들과 그림들이 부활절 전날 밤에 되살아난다. 되살아난 조각상은 구약과 고대 사회의 장면을 재현한다. 그러나 그로토우스키는 행위를 제2차 세계대전 중 폴란드의 아우슈비츠 수용소로 전환하였다. 새로운 배경하에서 그는 인간의 존엄성에 대한 서구의 이상적인 모습과 수용소에서의 인간성 몰락의 장면을 대조시키려 하였다.

무대 장치 : 「아크로폴리스」 공연은 커다란 방에서 이루어진다. 관객들은 단 위에 앉아 있으며, 배우들을 위한 통로는 단 사이에 만들어졌다. 철사로 된 버팀대가 천장을 가로질러 매달려 있다. 방 한 가운데에는 커다란 상자 모양의 배우를 위한 단이 있고, 녹슨 쇠조각들(연통 · 외바퀴 수레 · 목욕통 · 못 · 망치 등)이 상자 위에 쌓여 있다. 이런 물건들을 가지고 배우들은 가스실을 만든다. 그들은 다 떨어진 의상과 무거운 나무신, 특징 없는 베레모로 만든 수용소의 유니폼을 입고 있다.

리처드 셰흐너(1934년 출생)는 미국의 제작자 겸 연출가 · 작가 · 교수이다. 그는 1967년 퍼포먼스 그룹을 설립하였는데, 그가 제작하였거나 연출한 작품은 「디오니소스 인 69」(1968), 「맥베스」(1969), 「Commune」(1970), 「The Tooth of Crime」(1973), 「억척 어멈과 그녀의 아이들」(1974), 「The Marilyn Project」(1975), 「오이디푸스 왕」(1977), 「순경들」(1978), 저서로는 『공동의 영역』(*Public Domain*, 1969)과 『환경 연극』(*Environmental Theater*, 1973)이 있으며, 뉴욕 대학의 예술학부에서 강의하고 있다.

셰흐너의 환경 연극에 대한 논문은 연극 공간에 대한 우리의 생각을 많이 바꾸어 놓았다.

포토 에세이 - 폴란드 연극 실험실의 「아크로폴리스」

연극 실험실의 규칙은 방 전체와 관객들 사이로 행위를 분산시키는 데 있다. 통상적인 의미의 세트나 소도구는 사용되지 않는다. 각각의 대상물의 가치는 그 쓰임새에 내재되어 있다. 연통들이나 고철들은 무대장치로 사용될 뿐더러, 삼차원의 기능적인 은유로 사용된다. 일상 도구의 하나인 손수레는 가스실에서 시체를 나르는 영구차가 된다.

그림 3-5a (오른쪽) : 옆의 도표는 「아크로폴리스」를 위한 그로토우스키의 공간 사용을 보여준다. 화살표가 붙어 있는 선은 배우들의 움직임과 행동 구역을 가리키고, 횡선은 관객들이 앉은 장소를 가리킨다. 중앙의 무대 공간은 연통이 둘러싸고 있는 상자 모양의 '특별한 방'으로, 공연 마지막에 배우들이 사라지는 곳이다.

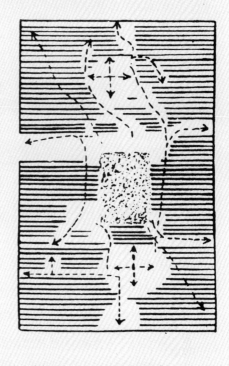

사진 3-5b (아래쪽) : 에서 역을 맡은 배우(리샤르트 치에슬랙)가 철사 버팀줄에 감긴 채 사냥꾼 생활의 자유를 노래하고 있다.

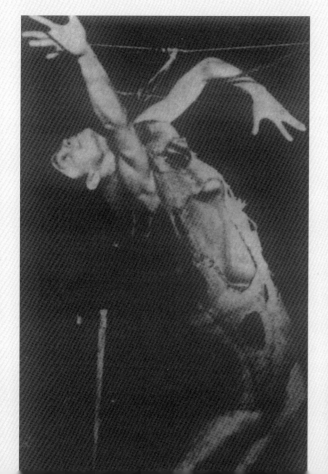

사진 3-5c (아래쪽) : 이 사진의 제목은 "두 조각 사이의 대화"이다. 금속의 파이프와 부츠를 신은 인간의 다리는 인간이란 존재가 대상물로 취급되고 있는 것에 대한 시각적인 선언을 하고 있는 것이다. 이것은 인류 역사를 통해서 인간이 인간에게 행한 비인간성에 대한 많은 선언 중의 하나다. 두 명의 배우는 레나 미레카와 즈비니에프 친쿠티스다.

행동 : 그로토우스키는 성경 및 호머의 서사적 장면들과 현대의 죽음의 수용소의 기괴스러운 현실에 대항하는 영웅들을 병치하였다. 예를 들어, 패리스와 헬렌의 사랑은 모여 앉은 수감자들의 웃음 소리와 어울려 두 남자에 의해 연기되어지며, 야곱의 신부는 누더기에 베일을 쓴 연통이다. 「아크로폴리스」는 구세주의 목 없는 시체를 든 '가수'가 이끄는 행렬이 방 한가운데 상자에 모여듦으로써 끝나게 된다. 그로토우스키는 이를 다음과 같이 묘사한다.

> 행렬은 중세의 순례자들이나 채찍질하는 사람들이나 늘 따라 다니는 거지들을 연상케 한다. …… 행렬은 여행의 막바지에 도달하게 된다. 가수가 경건히 외치면서 상사의 눈을 열고 구세주의 시체를 질질 끌고 안으로 들어간다. 동료들은 열광적으로 노래하면서 한 사람씩 줄을 지어 들어간다. …… 선고를 받은 마지막 사람이 사라지자, 상자의 뚜껑은 쾅 하고 닫힌다. 갑자기 정적이 흐르고 잠시 후 사무적인 목소리가 들려온다. 아주 짧막하게, '그들은 가버렸다. 그리고 연기가 소용돌이치며 피어올랐다.' 흥겨운 광란이 화형장에서 완성되었음이 발견된다. 막이 내린다.[2]

그로토우스키의 가난한 연극은 연극의 기본요소인 배우·관객·공간으로 돌아간다. 무대와 객석은 더 이상 구분된 단위가 아니다. 그로토우스키의 말처럼, "주된 관심사는 적절한 배우 – 관객의 관계를 찾는 일과 물리적인 배치를 구체화하는 일이다."[3]

퍼포먼스 그룹

예르지 그로토우스키(폴란드 연극 실험실), 피터 브룩(국제 연극 연구센터), 아리안느 므노츠킨(햇빛 극장), 줄리안 백과 주디스 말리나(리빙 시어터), 조 이킨(오픈 시어터), 안드레 그레고리(맨하탄 프로젝트) 그리고 피터 슈만(빵과 인형 극장)들의 대부분 작품들은 '환경 연극'이라는 이

2) Ibid., p.75.
3) Ibid., p.20.

유리피데스의 「바커스의 여신도들」은 디오니소스 축제라고 부르는 종교적 행사의 황홀감에 대한 현상과 젊은 테베의 왕 펜테우스를 다룬 작품인데, 여기서 펜테우스는 디오니소스(Dionysus, 후에 바커스라고도 부름)를 거부했기 때문에 희생양으로 죽게 되었다.

이 작품은 젊은 신과 젊은 왕을 대결시킨다. 디오니소스를 숭배하는 자들(그를 숭배하는 여자들을 특별히 maenads라 부른다)로 구성된 코러스는 새로운 종교를 찬성하나, 펜테우스는 할아버지인 카드무스의 경고를 거부하고 예언자인 테이레시아스와 함께 그것을 묵살하기로 작정한다. 그리하여 작품은 신과 인간이라는 두 세력의 맞대결로 나타나며, 여기서 신의 우위가 입증된다. 펜테우스의 어머니 아가브를 포함한 테베의 여자들은 종교적인 열정의 제의로 비밀스런 장소에서 신의 신비함을 예찬한다. 여자로 위장하고 그들을 염탐하던 펜테우스는 술에 취해 광란 상태에 빠진 여자들에 의해 몸이 찢겨 죽게 된다. 제의에서 돌아온 후 아가브는 그녀의 아들이 목이 잘린 것을 알게 되고, 코러스는 공포와 연민에 빠진다. 작품의 마지막에서 아가브와 카드무스의 고통은 인류의 본성에 대한 동정심을 확인케 한다.

4) Richard Schechner, *Environmental Theatre* (New York Hawthorn, 1973), p.25.

름이 붙어 있다. 뉴욕의 퍼포먼스 그룹의 창시자인 리처드 셰흐너는 연극 창조의 특별한 방법으로 환경극적인 제작을 한 바 있다.

환경 연극

환경 연극은 방이나 홀, 차고나 다락 같은 모든 공간을 사용하며, 그런 공간을 전체적인 공연 환경으로 전환시킨다. 배우와 관객은 공연 중에 한데 뒤섞인다. 셰흐너는 다음과 같이 쓰고 있다.

환경 연극의 공간에 관한 것은 단지 공간 사용을 어떻게 끝내느냐 하는 문제가 아니다. 주위에 있는 모든 공간과 함께 시작하라. 그리고 무엇을 사용하고 무엇을 사용하지 않을 것인가, 사용한다면 어떻게 사용할 것인가를 결정하라.[4]

셰흐너는 뉴욕의 우스터 가 33번지에 있는 차고(지금은 퍼포먼스 차고로 알려져 있다)에서 퍼포먼스 그룹을 만들었다. 폴란드의 연극 실험실과 같이 퍼포먼스 그룹은 새로운 공연 때에도 늘 같은 공간을 사용했으며, 그 안에서 각기 다른 환경을 건설하였다.

1968~9년에 공연된 「디오니소스 인 69」는 그룹의 첫 작품이었다. 이 작품은 유리피데스의 「바커스의 여신도들」(The Bacchae)에 기초한 것으로, 신 디오니소스의 선동에 의한 펜테우스의 농락과 죽음을 다룬 작품이다. 퍼포먼스 차고의 환경은 대략 높이 20피트에 50~35피트의 크기이고, 두 개의 커다란 탑과 검은 고무장판이 깔린 중앙 구역이 있다. 관객들은 카페트가 깔린 마루나 플랫폼 그리고

포토 에세이 – 퍼포먼스 그룹의 「디오니소스 인 69」

유리피데스의 「바커스의 여신도들」이 기초를 둔 이 작품은 환경 연극 공연의 전범이 되었다. 다음 사진은 각기 다른 세 장면을 보여준다.

사진 3-6a : 탄생 제의. 디오니소스 신이 사회를 반영하고 있는 배우들 (코러스)의 집단적인 노력에 의해 탄생하고 있다. 탄생 제의의 운하는 배우들의 육체를 일렬로 세워 만들고, 디오니소스 역을 맡은 배우는 그들에 의해 밀려나와 신으로 태어난다.

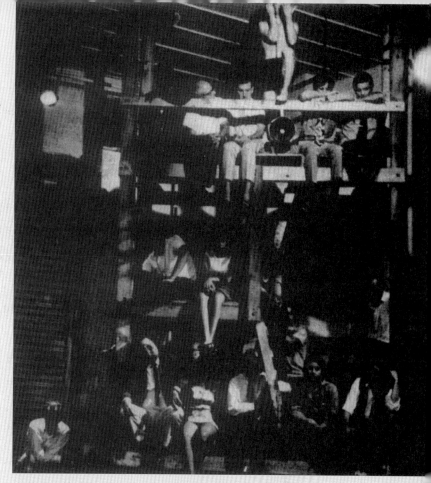

사진 3-6b : 펜테우스가 자신의 실존을 알린다. 옆의 사진은 마이클 커비와 제리 로조가 디자인한 무대를 보여주는데, 플랫폼과 탑 위에도 관객을 배치시켰다. 명확하게 무대를 나누지 않았으며 관객들은 아무데나 앉아도 무방했다. 이 장면에서 펜테우스는 사진에서 보는 바와 같이 탑 위에서 확성기를 이용해 말하고 있다. "나는 펜테우스다. 에치온과 아가브의 아들이며, 테베의 왕이다."

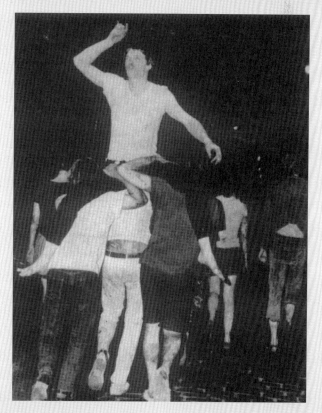

사진 3-6c : 디오니소스의 퇴장. 작품의 끝 부분의 어떤 경우에는 배우와 관객이 어울려 열린 차고문을 통해 디오니소스를 메고 우스터 거리로 나가기도 하였다.

탑 주위에 배치되어 있으며, 연기자들은 관객 사이에서 횡적으로는 마루나 플랫폼을, 종적으로는 탑을 옮겨다닌다.

디오니소스의 탄생이나 펜테우스의 농락과 죽음은 검은 장판 위에서 이루어졌다. 펜테우스가 살해되자, 일단의 여인들이 관객들에게 달려가서 살해할 때의 자신의 역할을 동시에 이야기하였다. 공연의 마지막에서는 날씨가 허락된다면 방의 끝에 있는 커다란 지붕 문이 열리고, 모든 공연자들이 우스터 거리로 몰려 나가는데, 가끔 관객들이 뒤를 따르기도 했다.

공연 스타일

「디오니소스 인 69」 작품의 설명에서 보아 알 수 있듯이, 환경 연극은 공연과 대본, 행위 그리고 관객과 배우의 혼합을 위한 특별한 태도를 요구한다. 배우와 관객은 구조물이나 배경에 의해 구분되지 않으며, 양자는 하나의 커다란 전체로 포함되어 있다. 공연 스타일도 그들 모두를 시각적·물리적·심리적으로 함께 이끌어간다. 실례로 「디오니소스 인 69」에서 배우들은 관객들에게 펜테우스 살해를 도와 달라고 요구한다. 통상적인 의미에서의 극작가가 창작한 대본이 없이, 전체 집단이 리허설을 거치는 동안 극을 발전시켜 갔다. 퍼포먼스 그룹은 유리피데스의 작품에서 1,300여 행의 대사를 600여 행으로 줄였는데, 배우들이 직접 자신의 대사를 써넣기도 하며, 유리피데스의 이야기에 새로운 의미를 부여하였다. 그리하여 그것은 탄생과 부활이라는 제의의 공연이 되었다.

요약

연극적 공간에 대한 또 다른 방식으로는 카를로스 카스타나다가 『돈 주앙의 교훈 : 지식의 양키적인 방법』(*The Theachings of Don Juan : A Yanqui Way of Knowledge*, 1968)에서 특별한 장소에 대해 언급한 것을 생각해 보자. 돈 주앙은 자신에게 자신의 눈을 이용하여 특별한 장소

를 찾으라고 자신에게 지시하고, 앉을 만한 '개인적인 장소'를 찾기 위해 자신의 집에 횃불을 켜기도 한다. 몇 시간 후 그는 정확한 장소를 느꼈고, 거기에 정착했다.

전통을 거부하는 연극에 대한 접근은 카스타나다의 공간에 대한 경험과 흡사하다. 관객들 각자는 배우가 차지하고 있는 특수하고도 특별한 장소를 찾으려 하고 또한 찾는다. 환경 연극은 전통적인 좌석 배치를 거부하고, 관객을 공연 공간의 일부분으로 배치한다. 관객들도 배우들처럼 보여지고 행해지는 것의 일부분이 된 것으로, 그들은 보고 있는 동시에 보여진다. 전통적 연극은 이와 대조적으로 무대 앞에 관객을 배치시키고, 관객들로 하여금 거기에서 편안한 거리를 두고 보고 듣게 한다.

포토 에세이 – 「깡디드」: 브로드웨이에서 공연한 환경 연극

1973~74년 시즌에 공연된 「깡디드」는 브로드웨이에서 행한 초기 환경 연극적 노력의 하나였다. 브루클린의 첼시아 극장에서 초연된 이 작품에서 해롤드 프린스가 연출을, 유진과 프래인 리가 무대장치를 각각 맡아 브로드웨이 극장을 뮤지컬 코메디를 위한 환경으로 전환시켰다. 이야기 줄거리는 볼테르의 원작을 휴고 휠러가 각색하고, 리처드 윌버와 스테판 손다임 그리고 존 라토셰가 노랫말을 지었다.

180석의 첼시아 극장에서 6주간의 제한된 공연을 마친 후, 공연은 객석이 옮겨지고 발코니가 폐쇄되고 평평한 마루 무대가 새롭게 개선된 브로드웨이의 대극장으로 옮겨졌다. 악사 자리는 두 개의 관객 그룹을 만들기 위해 나뉘어졌다. 한 그룹은 중요 공연 공간 주위에 앉히고, 다른 그룹은 중앙에 앉혀 실제로 공연의 일부로 삼았다.

사진 3-7a : 브로드웨이 극장의 내부 모습. 경사로와 플랫폼, 무대로 이어지는 길 등의 공간에서 배우들이 공연을 한다. 관객들은 원주 주변이나 중앙에 앉아 있다. 음악 반주자들은 공간 여기저기에 흩어져 있다.

사진 3-7b(위) : 깡디드가 신세계를
향해 떠나려 할 때, 그에게는 보트가
필요하고 또 한 대가 준비되어 있다.
작은 보트가 준비되어 있는 극장 끝
의 작은 무대는 극장에 널리 퍼져 있
는 경사로나 무대로 이어지는 길, 뚜
껑문 등 보다는 덜 중요하다. 환경적
인 무대장치는 관객들로 하여금 공연
의 창조적인 자유에 함께 가담할 수
있게 해준다.

사진 3-7c : 깡디드와 그의 애인 쿤
네곤드가 관객을 사이에 두고 서로
이야기하고 있다. 이 사진은 관객과
배우가 얼마나 가깝게 밀착되어 있는
가를 보여준다.

사진 3-7d : 마지막 장면은 이러한 환경적인 공연에서 관객과 배우, 악사
그리고 공간 사이에 아주 친밀한 관계가 형성되어 있음을 보여 준다.

확인 학습용 문제

1. 예르지 그로토우스키는 '가난한 연극'을 어떻게 설명하고 있는가?

2. 폴란드 실험실 극장의 작업이 왜 중요한가?

3. 그로토우스키의 실험실 극장의 사회적 목적과 윤리적 목적은 무엇인가?

4. 그로토우스키의 「아크로폴리스」 공연이 이러한 목적을 어떻게 수행하였나?

5. '환경 연극'이란 무엇인가?

6. 환경 연극 공연에서 좌석 배치에는 무엇이 사용되는가?

7. 리처드 셰흐너의 「디오니소스 인 69」가 어떻게 환경 연극인지를 설명하라.

8. 퍼포먼스 차고에서의 「디오니소스 인 69」 공연에서 배우와 관객 간의 상호작용은 어떻게 이뤄졌는가? 대답을 도와줄 사진을 연구하라.

9. 제작자 겸 연출가인 해롤드 프린스가 브로드웨이에서 공연한 「깡디드」 작업에서 보인 환경 연극적 이론은 무엇인가?

10. 「깡디드」의 환경을 창조하기 위해 브로드웨이 극장은 어떻게 개선되었나?

11. 신진 연출가들이 각 공연을 통해서 배우와 관객 간의 적절한 상호작용을 발견하기 위한 노력에서 도달한 해결점은 무엇인가?

12. 독자 주변의 캠퍼스나 지역 사회에서 연극적 공연을 위한 공간들이 만들어지고, 찾아지는가?

제 4 장
이미지 창조자(1) :
극작가와 연출가

극작가는 극의 세계를 계획한다. 연출가는 많은 관계자들의 도움을 받아
극작품을 우리들이 보고 들을 수 있게 연극적 공간으로 전환시킨다.

자세히 알지 못하고서는, 연극 예술의 정의에 걸려 넘어지기
쉽다. 극장에서 펼쳐지는 예술은 마땅히 묘사적(descriptive)
인 것이 아니라 환기적(evocative)인 것이라야 한다.
— 로버트 에드먼드 존스, 『연극적 상상력』

누가 연극의 공간을 채워넣는가? 그 공간에서 누가 보이는가? 한 유명한 무대미술가가 "연기를 위한 기계"라고 말한 무대 공간을 창조해 내기 위해 사용되는 방법이나 재료는 무엇인가? 극장에서 우리는 항상 건축이란 개념을 상정하고 있다. 배우는 성격을 쌓아가기 위해 말을 하고, 무대 기술자는 세트를 세우고, 의상 담당자는 의상을 만들고, 연출가는 극작품의 **윤곽을 그린다**(block). 극작가라는 단어 — playwright — 는 바퀴 목수(wheelwright)나 조선공(shipwright)과 같은 방식으로 만들어진 것으로서, 그 뜻은 **연극 만드는 사람**(playbuilder)이다. 그러므로 연극은 이러한 예술가 모두의 노력의 집합체라 할 수 있는데, 그 전체는 각 부분을 단순하게 더한 것보다 훨씬 더 크다. 미국의 무대 미술가인 로버트 에드먼드 존스가 연극을 환기(정서를 불러일으킴, Evocation)라고 말했을 때에도 이와 같은 정체성을 언급한 것이다. 전달 매체로서 무대는 극장에 속한 예술가들이 창조해 낸 상상적인 세계를 환기시킨다. 다양한 수단과 재료들을 사용하는 많은 예술가들의 노력이 연극의 공간을 채운다. 다음의 세 장에서는 극작가와 연출가, 배우 그리고 무대 미술가들의 작업 방법에 대해 알아보려 한다.

극작가

개인적인 비전

극작가는 사실의 한 측면이나 경험에 대한 판단, 미래에 대한 비전이나 세계에 대한 확신을 표현하기 위해 작품을 쓴다. 다른 예술가들과 마찬가지로 극작가도 다양한 경험에 대한 개인적인 비전을 조직적이고 의미있는 전체로 다듬어낸다. 그러므로 대본은 단순히 종이 위에 적은 글자가 아니라, 특별히 눈과 귀에 호소하기 위해 창조된 특별한 종류의 경험을 쌓아낸 구조물이다. 극작활동은 극작가가 인식한 것을 통해 인간 경험에 대한 진실을 탐색하는 일이다.

헨릭 입센 같은 작가는 사회 부정의 실상에 대한 진실을 제기하기 위한 작품을 쓰고, 베르톨트 브레히트 같은 사람은 인간과 정부에 대한 정치적·경제적인 언급을 한다. 이런 작가들은 연극을 메시지나 이데올로기를 위한 도

구로 자주 사용하지만, 다른 작가들은 자신의 경험이나 희망 또는 이상을 극화시킨다. 예를 들어, 미국의 극작가 아드린 케네디의 경우엔 극작을 어린 시절부터 가지고 있던 의문점들과 내적·심리적인 혼란의 출구로 여겼다. 유진 이오네스코와 같은 작가는 세상을 색다르게 보게끔 설득하려는 의미에서 연극의 관습과 인간의 행위를 비웃는다.

극작가는 어떻게 작업을 하나?

극작가는 우리 앞에서 살아가고 있는 삶에 대한 감각이나 이미지를 종이 위에 창조한다. 극작가의 대본은 연극 공연의 출발점이 되기 때문에 연극에서 가장 중요하다.

극작가는 아이디어나 주제, 혹은 참고 노트로부터 시작하여 행위를 이루어 비정상적인 성격이나 실제의 인물로부터 시작하여 그 인물 주위의 행위를 발전시키기도 하고, 개인적인 경험이나 그들의 독서, 일화에 기초를 둔 상황으로부터 사건을 시작하기도 한다. 집단적으로 활동하는 작가의 경우는 배우들과 함께 계획안을 세우고 나서 집단의 즉흥적인 연기와 상황들 또는 대화나 동작으로부터 최종적인 대본을 정리해 낸다. 어떤 작가는 행동 초안이나 구성 요약으로부터 작품을 만들어가거나, 개요나 위기 장면·이미지·꿈·신화·가상의 환경으로부터 작품을 써내려 가기도 한다.

베르톨트 브레히트는 대개 **첫 계획**(draft plan)이라고 말하는 이야기 개요로부터 작업을 시작하였다. 그 다음에 그는 개요로부터 장면으로 발전시키기 전에 이야기의 사회적·정치적 이념을 요약하였다. 어떤 극작가는 그가 만든 인물들이 스스로 말하고 자신을 발전시켜 가기를 요구하고, 다른 극작가는 자신의 머리속으로 연극의 목소리나 음향을 듣기를 요구한다. 또 다른 극작가들은 글로 써내려 가기 전에 소리내어 대사를 읽어보기도 하며, 자신이 만든 인물의 움직임이나 대사에 대한 광경을 실제로 만들어 보기도 한다.

브로드웨이의 독점권

극작품이 완성되면, 극작가는 대개 제작자(공연의 재정을 맡을 사람)와 접촉할 대리인에게 작품을 보내어 일정한 금액을 받고 작품을 판다. 극작품이 공연되는 또 다른 방식은, 수정을 가하지 않은 첫 작품이 연출가들에게 많은 흥미

에드워드 올비(Edward Albee)는 1928년에 출생한 미국의 극작가 겸 연출가이다. 워싱턴에서 태어나 케이스-올비(Keith-Albee) 극장 체인의 리드 올비의 양자가 되었다. 하트포드의 트리니티 대학을 일 년 반 동안 다니기도 했으나, 라디오 원고작성 일이나 웨이터·전보국 사무직원 등 여러 직업을 갖기도 했다. 그는 1958년 「동물원 이야기」(Ⅰ막)와 1960년 「베시 스미스의 죽음」을 발표했다. 이 두 작품은 뉴욕에서 공연되기 전에 이미 해외에서 공연, 비평가들로부터 많은 호평을 받은 바 있다. 1962년에 올비는 「누가 버지니아 울프를 두려워하랴?」로 브로드웨이에서 성공적인 데뷔를 하였다. 이 장막극으로 그는 일류 극작가로 인정받게 되었다. 그 이후 올비는 「작은 앨리스」 (1964), 「섬세한 균형」(1966), 「다 끝이야」(1971), 「바다 풍경」(1974), 그리고 「듀비크에서 온 여인」(1979)을 썼고, 1976년 「누가 버지니아 울프를 두려워 하랴?」의 뉴욕 재공연 연출을 맡기도 했다.

가 유발 되길 바라면서 지역 단위 극장이나 대학 극장으로 직접 보내지는 경우다. 요즘도 대학이나 지역 극장, 혹은 오프 브로드웨이 극장에서 작품의 초연이 이루어지며, 브로드웨이에서 히트할 많은 작품들이 도처에서 공연되고 있다.

상업적인 제작자가 브로드웨이 공연을 위한 작품의 독점권을 사들이거나 계약하게 되면, 극작가에게는 리허설이나 다른 지역에서의 시범 공연 기간 동안 작품의 일부를 다시 고쳐 달라는 요청이 있게 된다. 시범 공연이나 시연회는 상업적 공연의 시험 무대가 된다. 이 기간 동안 비평가들의 지적이나 관객의 반응을 토대로 공식적인 개막 이전에 작품을 수정하거나 아예 다시 쓰기도 하는 것인데, 이때 작가에게는 연출가와 제작자를 포함한 많은 이해 집단으로부터 다양한 압력이 있게 된다. 일단 작품이 브로드웨이에서 공연되면 대본은 사무엘 프렌치 출판사나 극작가 작품 서비스사(Dramatists' Play Service)를 통해 출판되어, 상업적 제작자든 비상업적 제작자든 그들에게 이용될 수 있게 된다.

연출가

연출가의 출현 배경

19세기에 이르러 막강한 힘을 지니고 등장한 연출가는 주요 극장예술가 대열에는 가장 최근에 끼어든 셈이다. 연출가 출현하기 전에는 선배 연기자나 극장 지배인 혹은 극작가가 배우들의 동작을 지적해 주거나 공연의 제반 사항을 지시하고 혹은 재정적인 문제까지 돌봐야 했다. 19세기에 접어들면서 기술이 발달하자 무대의 기계장치와 조명이 복잡하게 되었고, 사회·정치적 사상이 변하면서 연극의 성격이나 내용 및 무대 구성 등이 바뀌어 **조정역을 맡을 전문가**(coordinating specialist)가 필요하게 되었다.

　　1860년대 유럽에서는 한 사람에 의해 공연 과정의 전반을 이끌게 하려는 시도가 있었다. 19세기 전반까지는 배우 겸 감독(actor-manager, 영국의 제임스 버베이지와 프랑스의 몰리에르의 전통에 따라)이 현대의 연출가와 비슷한 기능을 맡았다. 그럼에도 불구하고 배우 겸 감독은 역시 배우의 신분을 갖고 있기 때문에 자신이 맡은 배역의 관점에서 공연을 생각했다. 데이비드 개릭(David Garrick: 1717-1779)은 영국에서 가장 성공적인 배우 겸 감독 중의 하나였다(사진 5-2를 보라). 1750년부터 1850년 사이의 연극은 유럽에서 굉장한 인기를 끌고 있었다. 그런데도 대부분의 배우 겸 감독은 — 개릭만은 예외로 — 많은 입장 수입을 올리는 데만 열을 올리는 저급한 예술 기준을 갖고 있었다.

삭스 마이닝겐의 공작 조지 2세 (1826-1914)는 마이닝겐 공국의 궁정 극장을 개혁하여, 무대장치의 역사적 정확성과 실제 인생과 똑같은 연기의 모범을 만들고자 하였다. 공작은 제작자 겸 연출가로서 역사적으로 정확한 스타일을 위해 모든 의상과 무대 장치 및 소도구들을 직접 디자인하였으며, 조화있는 연기 즉 앙상블 연기를 지시하였다. '마이닝겐 연기자 집단'은 군중 장면으로 전 유럽에서 유명해졌는데, 군중 장면에서 군중의 한 사람 한 사람은 제각기 개성이 있는 특성이나 특별한 대사를 갖고 있었다. 리허설을 하는 동안 배우들은 경험 많은 배우가 책임을 지는 작은 소그룹으로 나뉘어진다. 이러한 활동은 스타가 되려는 배우들을 막기 위한 그 단체의 규칙이었으며, 1874년 연출가의 지휘 아래 통일된 공연을 지향하는 새로운 운동의 첫 출발이었다. 공연의 전 과정을 책임지는 '단일 창조적 권위'를 제시한 삭스 마이닝겐의 작업은 앙트완과 스타니슬라브스키에게 영향을 미쳤다.

관객이 점점 늘어나는 이러한 일반적인 상황 속에서 연극 제작과정을 검증할 인물의 필요성이 제기되기 시작했다. 1860년에 독일 '삭스 마이닝겐의 공작 조지 2세의 집단'(흔히 '마이닝겐 연기자 집단'이라고 부른다)이 만들어지면서 현대적 의미의 연출가가 비로소 출현하게 되었다. 연출가의 역할을 규정하려는 공작의 노력은 프랑스의 앙드레 앙트완과 러시아의 콘스탄틴 스타니슬라브스키에게 이어졌다. 이러한 영향 아래에서 유럽에서는 현대적인 연출가의 역할이 자리잡게 되어, 공연의 전반적인 사항을 다 이해하며 자신의 모든 정력을 통일되고 예술적인 전체로 모으는 일에 헌신하는 인물이 나오게 되었다.

연출가는 어떻게 작업을 하나?

연출가는 세심하게 선택된 인생의 모방 — 특수한 거울을 통한 — 을 무대 위에 창조하기 위해 극작가와 배우 그리고 미술가들을 통합한다. 보여지는 것과 들려지는 것에 대한 모든 책임을 진 연출가는 극문학의 세계와 극중인물들과 사건들을 해석하기 위해 배우와 미술가와 함께 작업을 한다. 뿐만 아니라 연출가는 음향 효과와 음악 · 분장 · 대도구와 소도구 등을 선택해야 하고, 어떤 때에는 선전과 공연 프로그램 그리고 매표 활동에도 관심을 가져야 한다.

기본적으로, 연출가는 다음 여섯 가지 일에 대한 책임을 지고 있다. (1) 공연 대본을 선정하는 일, 특히 대학극에서 (2) 작품에 대한 해석을 결정하는 일 (3) 다양한 유형의 배우를 선택하는 일 (4) 다른 공연 관계자들과 협력하여 공연 계획을 세우는 일 (5) 배우들을 연습시키는 일 (6) 최종적인 무대 공연을 위해 모든 요소를 결집시키는 일 등.

연습이 시작되기 전에 연출가는 작품을 공간 속에 **시각화시켜야 한다.** 극작품이 실제로 살고 있는 인간을 다루고 있기 때문에, 배우들의 동작이 그들의 무대 위에 살아 있음을 **보아야** 한다. 대개는 대본과 함께 작업을 시작하나 그 구조나 이념을 검증하기 위해 작품을 분리시키기도 하며, 작품의 주요 행위 혹은 **줄기**(spine)를 결정짓고 나서 다시 한 번 작품의 모든 요소를 되돌려 보기도 한다. 장점과 단점을 포함해서 작품의 모든 구조를 분석하기 위해 연출가는 대개 작품을 작은 **부분**(beats)으로 나눈다.

작품의 여러 인물들은 각기 자신의 **줄기**, 혹은 '주요 동기 유발적 행위'(chief motivating actions)를 갖고 있다. 연출가 엘리아 카잔은 블랑쉬 뒤부아의 줄기는 '보호를 위한 탐색'이라고 묘사한 바 있다. 연출가는 작품 속의 인물들이 갖고 있는 그러한 줄기와 기능 그리고 배역을 맡은 배우가 갖추어야 할 신체적·음성적·감정적 요구들을 연구해야 할 뿐 아니라 작품의 무대나 의상 및 조명 관계도 함께 고려하여야 한다.

공개 테스트와 배역 결정

배역 결정(casting)은 배역에 배우를 맞추는 작업이다. 공개 테스트 기간 동안 연출자는 그가 그리고 있는 인물을 구체화시키기에 적합한 신체적인 외모나 성격, 연기 스타일을 두루 갖춘 배우를 찾는다. 특히 대학 연극에서의 공개 테스트나 시험 과정은 어느 정도 표준화되었다. 대본의 복사물

앙드레 앙트완(1858-1943)은 '자유극장'(Theatre Libre)의 제작자겸 연출가였다. 단역 배우로 시작한 앙트완은 1887년 극단을 설립하여, 전 세계적으로 유명해진 자연주의적 공연 스타일을 완성시켰다. 자유극장은 회원제 극장이었기 때문에 한정된 회원에게만 공개되어, 검열이 면제되었다. 그러므로 자유극장은 곧 새로운 작품(입센의 「유령」도 그 하나였다)과 새로운 공연 기법의 시험장이 되었다. 세밀한 부분까지 확실히 하기 위해 앙트완은 무대 위에 정확한 환경을 재창조해 내려고 애를 썼다. 한 작품에서는 커다란 쇠고기 덩어리를 매달아 두기도 했다. 무대 위에 '실제의' 삶을 올려놓으려는 노력에 힘입어 그는 세 가지 중요한 원리들, 즉 사실적인 환경·앙상블 연기·연출가의 권위를 개발하였다.

이 응시자들에게 전해지고, 또 공개 테스트에 대한 주의사항도 알려진다. 연출가는 개별적인 인터뷰나 종합적인 시험 혹은 양자의 혼합 형식으로 테스트를 진행하는데, 통상적으로 지원자의 연기 능력을 알아보기 위해 이미 배부된 대본의 일부를 지원자가 연습해 온 것을 살펴보기도 하며, 즉석에서 대본을 전해주면서 그 자리에서 연기해 보라고 지시하기도 한다.

연출가는 주역으로부터 시작하여 각 역에 대한 선택을 좁혀 나가 최종적으로 확정된 구성원을 발표한다. 이렇게 구성된 연기자들은 함께 모여 공연할 작품을 읽어내려 가는데, 이때 연출가가 배우들 모두에게 작품의 세계를 마음속에 그리게 해 준다. 연기자들이 맡은 배역이 서로 어떻게 연결이 되고, 어떻게 함께 작업해야 하며, 연기자 서로가 외모적인 특징이나 감성적인 특성과 음성적인 특성을 어떻게 보완할 것인가 하는 일은 상당히 중요하다. 연출가가 일단 이상적인 앙상블 효과를 결정하고 나면 본격적인 연습 준비에 들어가, 각 배역에게 주의사항이 전달되고 연습이 시작된다.

연출가와 배우

가장 초보적인 단계에서 연출가는 배우들에게 자신이 맡은 인물의 내적인 삶을 발견하는 일과 그러한 삶을 관객들에게 음성적·시각적으로 드러내는 일에 도움을 준다. 연출가들의 기본적인 접근 방식은 마치 사진작가가 단체 사진을 구성하듯이 배우들의 동작 하나하나를 미리 준비하며, 그들의 신체적인 관계나 심리적인 관계를 보여주기 위해 무대 공간에 연기자를 배치한다. 여기서 연출가의 강조점은 **무대 구성**과 **그림 만들기**(picturization)에 있다.

연출가는 사진작가처럼, 인간 관계에 대한 진실을 전달하고 극작가의 이야기를 말하기 위해 무대 위에 배우들로써 그림을 구성한다. 극중인물의 성격을 그대로 반영하는 각 배우는 다른 사람과의 관계와 감정, 태도를 보여주는 집단으로 연출가에 의해 그려진다.

처음 서너 차례의 연습과정은 극작품의 동작선을 긋는(block) 것이다. 동작선을 긋는 연습에서 연출가는 작품 한줄 한줄을 훑어 가면서, 배우들에게 언제 무대 위에 들어올지, 어디에 서거나 앉을지 또는 어떤 선을 따라 움직일지를 알려 준다. 한 장면 한 장면을 계속해 가면서 배우들은 자신의 연기에 관한 지시와 무대 활동(전화 응답 등의 세세한 행동까지) 등을 자신의 대본에 적

콘스탄틴 스타니슬라브스키 (1863-1938)는 제작자·연출가· 배우이며, 모스크바 예술 극장의 설립자이기도 하다. 연출가로서 스타니슬라브스키는 스타를 인정치 않는 앙상블 연기에 목표를 두고 활동했다. 그래서 그는 연습이 시작되기 전에 철저한 작품 분석을 요구했으며, 연기자는 세밀한 부분에 대해서도 철저한 주의를 기울여야 하고, 무대 배경이 되는 지역의 방문 및 광범위한 조사를 통해서 작품의 배경을 철저히 재창조하는 것 등을 자신의 연출 방법으로 확립코자 하였다. 모스크바 예술 극장의 성공은 농촌의 지주 계급이 살아가는 단조롭고도 욕구불만에 가득찬 모습을 그려낸 안톤 체홉의 작품을 통해서 이루어졌다.

스타니슬라브스키는 연기의 방법을 완성시키고자 하는 노력으로 오늘날 오랫동안 기억에 남는 인물이 되었다. 그의 저서 중에서 영어로 번역된 것은 『My Life in Art』(1924)와 『An Actor Prepare』(1936), 『Building a Character』(1949) 그리고 『Creating a Role』(1961)이 있다. 이러한 저서는 이후 '스타니슬라브스키 시스템'으로 발전 되었다.

어 간다.

연출가들이 연습과정을 시작하는 방법은 사람에 따라 천차만별이다. 어떤 사람은 즉시 모든 지시를 내리기도 하지만, 어떤 사람은 상당량의 세세한 부분을 연기자들이 연습을 해나가는 동안에, 즉 자신의 대사를 읽어나가고 다른 연기자들과 호흡을 맞춰감에 따라 채워넣는다. 대부분의 연출가들은 이후의 연습 과정에서 더 나은 연기 방법을 발견하게 되면 배우들과 함께 적절한 조정을 한다.

현대의 많은 연출가들이 즐겨 접근하는 기본 방식은 **공동적인 접근**이다. 이것은 때로 **조직적인 윤곽 그리기**라고 부르는 방법인데, 연출자와 배우가 연습 기간 동안 힘을 합쳐서 동작이나 움직임·인물 관계·무대 이미지 및 대사 분석을 해나가는 방식이다. 철저하게 미리 예정된 계획에 맞춰 연습을 한다기보다 배우가 연습하는 동안 연출가는 다만 지켜보고, 듣고, 제안하고, 선택할 따름이다. 이와 같은 연출 방법에 대해, 독일의 극작가 겸 연출가인 베르톨트 브레히트의 경우는 다음과 같이 설명되고 있다.

연습 기간 동안 베르톨트 브레히트는 객석에 앉아 있다. 연출자로서 그의 작업은 상당히 조심성이 있다. 그가 연습 중간에 끼어들 때에도 대개는 크게 눈에 띄지 않는 행동이며, 항상 '물 흐르듯한 지시'로 이루어진다. 그는 발전을 위한 제안은 할지라도 절대 간섭하지는 않는다. 그러므로 배우들은, 연출자가 자신의 생각을 표현하기 위해 배우들을 이용하고 싶어 한다는 선입관을 버릴 필요가 있다. 배우들은 연출자의 도구가 아니기 때문이다.

그 대신 그는 배우들과 함께 작품이 말하고자 하는 이야기를 탐색하고, 전심전력껏 배우들을 돕는다. 배우들과 함께 하는 그의 작업은 진흙 구덩이에 서서 커다란 강을 향하여 작은 나뭇가지로 지푸라기를 가리키는 어린아이의 노력과 비교될 수 있을 것이다. 그 정도로 그들은 고정되어 있지 않을 수 있다.

브레히트는 배우들보다 더 많은 것을 안다는 식의 연출가가 아니었다. 그는 늘 '불가지론'(Know-nothingism')의 입장에서 작품을 대했기 때문에, 언제나 기다린다. 그래서 심지어 브레히트 자신이 쓴 작품마저도 단 한 줄도 모른다는 인상을 받게 된다. 또한 그는 무엇이 쓰여졌나를 알기보다는 쓰여진 텍스트가 무대 위에서 배우들에 의해 어떻게 보여지는가에 관심을 두었다. 만약 한 배우가 "이 지점에 서도 됩니까?" 하고 물을 때라도, 브레히트는 늘 하던 대로 "난 잘 모르겠는걸" 하고 대답한다. 브레히트는 진짜 몰랐던 것이다. 그는 단지 연습기간 동안에 찾아내고자 할 뿐이었다. [1]

연습 기간은 공연의 의미와 배우들 간의 단결을 찾는다는 데 그 중요성이 있다. 가끔 연출가는 연습 기간 동안에 개발한 것 중에서 적당한 연습 형태를 고르기도 한다. 이와 같은 두 번째의 방법에서는 즉흥연기(improvization)와 연극놀이(gameplaying)가 연출가의 도구로서 매우 중요하다.

즉흥연기는 자발적인 이야기 전개를 위해 배우의 상상력과 신체를 자유롭게 만든다. 연출가가 연습 초기에 자주 즉흥연기를 활용하는데, 주로 작업을 시작하면서 배역의 상상력과 행동·반응 그리고 분

1) Hubert Witt, ed., *Brecht : As They Knew Him*(New York : International Publishers, 1974), p.126.

사진 4-2 : 「머리카락」(Hair, 톰 오호간이 1967년 브로드웨이에서 공
연한 록 뮤지컬) 공연에서 배우들이 보인 즉흥연기 장면. 즉흥연기는
연습 기간에는 기초적으로 사용되는 것이나, 공연의 기술은 아니다.
연습 기간 동안 즉흥연기가 얼마나 많이 사용되느냐 하는 것은 배우의
필요성과 연출자가 그것을 다루는 기술 여하에 달려 있다. 비올라 스
폴린이 쓴 『연극을 위한 즉흥연기』(*Improvization for the Theatre*)
는 배우 훈련을 위해 좋은 책이다.

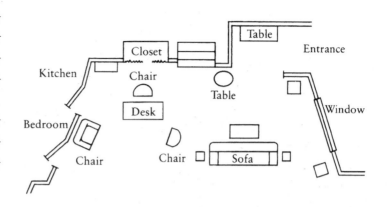

그림 4-3 : 연출 평면도. 연출가와 무대미술가는 출입구·창문·계단·평지·벽 그리고 가구들이 어디에 있는지를 지적하여 작품의 환경을 이루어낸다. 이러한 것들은 연습 기간 동안 무대 마루에 테이프로 표시하여, 배우들에게 개략적으로나마 환경을 익히게 한다.

위기 등을 불러일으키기 위해 사용된다. 또 연습 막바지에서 즉흥연기는 집중력을 강화시키고, 연극적인 행동과 인물의 관계를 발견케 하며, 배우들 사이의 관계를 좋게 만들기도 한다.

현대 연출가들은 그들이 맡은 역에 생생함을 불어넣기 위해 배우들의 상상력을 자극하는 또 다른 방법을 쓰기도 한다. 연출가의 **연출평면도**(ground plan)는 이야기 전개를 위한 공간의 제약, 예를 들어 가구·출입문·계단 등의 장애물을 표시해 둔 것이다. 연출가는 연출평면도 혹은 '구성'(composition) 단계에서 실제로 배우들을 배치함으로써 배우들로 하여금 다른 배역과의 실제적인 관계를 발견하게 하고 작품 전체 행동을 이해하게 만들고, 배우들은 미리 무대를 움직여 보면서 자신의 성격과 감정을 나타낼 동작을 발견할 수 있다. 연출가와 배우가 이야기 전개에 대한 상세한 설명을 동작과 대사에 더함으로써, 인물의 감정적 진실은 시·청각적으로 설명되는 것이다. 이렇게 하여 극작품의 살아 있는 특성이 연출가와 배우 사이에서 더 잘 소통되게 된다.

연출가의 기능

무대는 작품이 어떻게 보이고 들리느냐에 대한 연출가의 생각을 반영한다. 이 말은 결국 연출가는 해석자나 창조자의 기능을 한다는 뜻이 된다. 연출가가 해석적인 예술가이기를 원한다면, 그는 가능하면 충실히 극작품을 연극 형식으로 옮기는 일에 열중하게 된다. 엘리

엘리아 카잔(1909년 터키의 이스탄불에서 출생)은 윌리엄스 대학과 예일 대학에서 교육을 받았다. 그는 '그룹 씨어터'(the Group Theatre)의 단원이 되어, 클리포드 오데트의 작품 「레프티를 기다리며」와 「실락원」 그리고 「골든 보이」에서 연기를 했다.

그렇지만 그는 테네시 윌리엄스와 아서 밀러의 작품, 예를 들어 「욕망이란 이름의 전차」(1947), 「세일즈맨의 죽음」(1949), 「카미노 리얼」(1953), 「뜨거운 양철 지붕 위의 고양이」(1955) 그리고 「젊은 날의 귀여운 아가씨」(1959) 등을 연출하여 유명해졌

다. 카잔은 또한 「욕망이란 이름의 전차」와 「부두에서」 그리고 「에덴의 동쪽」과 같은 영화를 감독한 바 있다.

카잔은 조 미엘지너(Jo Mielziner)와 함께, 1950년대를 지배했던 미국 영화계의 '연극적인 사실주의'(theatrical realism)를 완성하였다. 이러한 경향은, 단순하지만 사실적인 무대 장치와 심리적인 진실을 강하게 드러내는 연기 스타일을 결합하였다. 카잔의 제작이 유명해진 것은 스탠리 코왈스키 역을 맡은 마론 브란도가 이와 같은 스타일의 연기를 훌륭하게 체현했기 때문이다(사진 1-1을 보라).

아 카잔은 아서 밀러와 테네시 윌리엄스의 작품을 브로드웨이에서 충실히 해석하였다. 에드워드 올비는 가끔 자신의 작품을 직접 연출하였다.

그러나 최근에 이르러서는 연출가들이 창조적인 예술가이기를 원해, 대본을 자신의 독창적인 작품으로 꾸미려 하는데, 이런 경우에 연출가는 작품을 변화시킨다. 제시된 시대를 바꾸고, 작품을 끊어 버리고, 장면을 재배치하여 실제적으로 작가의 역할을 대신 한다. 연출가 피터 브룩은 셰익스피어의 「한여름 밤의 꿈」을 로열 셰익스피어 극단에서 재공연하면서(1970년, 런던) 이런 스타일로 작업을 한 바 있다.

보조적인 역할

현대 연출가는 작품을 준비하기 위한 4-6주 정도의 연습 기간 동안 **조연출**(assistant director)을 둔다. 조연출은 제작 회의에 참석하고, 배우들을 지도하며 특별한 장면 혹은 문제있는 장면을 연습시킨다. **무대 감독**(stage manager)은 프롬프트북(promptbook)을 작성하고 무대 일과 동작선 긋기·조명·음향 그 밖의 큐를 기록해야 하며, 연습 계획과 연습 기간 동안 노트를 작성, 연습을 조정하고 막이 오른 후에는 공연의 진행을 맡는다.

피터 브룩(1925년 출생)은 영국의 연출가면서, 파리의 '국제 연극 연구 센터'(International Centre for Theatre Research)의 설립자이다. 런던에서 태어나 옥스포드 대학에서 교육을 받았다. 브룩은 1940년대에 연출을 시작하였다. 그는 1962년부터 1971년까지 영국의 '로열 셰익스피어 극단'의 공동 연출자로 있으면서 「리어 왕」 「태풍」 「마라/사드」 그리고 「한여름 밤의 꿈」을 연출하여 명성을 떨쳤다. 그는 「오거스트」를 가지고 페르스폴리스(이란)에서 열린 시라즈 축제에 참가한 후 중앙아프리카 순회공연을 한 바 있으며, 「IK」(코린 턴불의 소설 「산 사람」을 각색한 작품)를 가지고 런던과 미국 순회 공연을 한 바 있다.

그는 영화 「파리 대왕」을 연출하였고, 현대 연극계에 영향력이 있는 저서 『빈 공간』(*The Empty Space*)(1968)을 썼고, 최근에는 '로열 셰익스피어 극단'에서 셰익스피어의 「안토니와 클레오파트라」(1978)를 연출하였다.

우리에게 친숙하게 알려진 작품을 과감하게 현대적으로 재단하여 유명해진 브룩은 국제적 명성을 얻고 있다. 그가 연출한 「한여름 밤의 꿈」은, 셰익스피어가 생각했던 대로의 요정과 귀신이 출몰하는 숲속의 낭만적인 이야기가 아니었다. 그것은 박스 형태의 하얀 세트 위에 '전위적인' 복장과 서커스 차림을 한 배우가 공중그네를 타면서 공연하는 사랑의 탐험 이야기였다(사진 4-4를 보라).

요약

연출가의 존재가 출현한 것이 비록 지난 백여 년에 불과하다 하더라도, 극작가와 연출가는 연극에서 힘을 합해야 하는 가장 중요한 예술가들이다. 극작가는 극의 세계, 즉 사건·인물·의미를 종이 위에 펼쳐보이는 인물이다. 그러면 연출가는 극작가의 상상력을 해석하고, 그 해석을 극장의 삼차원적인 공간으로 옮겨, 동작과 이미지·형태·음향·리듬으로 표현해 낸다. 관객은 연출가의 눈과 귀·감정과 지성을 통해 작품을 경험하게 되므로, 연출가라는 존재도 극작가와 함께 연극에서는 뚜렷한 개성을 지닌 세력이라 할 수 있다.

피터 브룩은 셰익스피어의 「태풍」과 「리어 왕」 그리고 피터 바이스의 「마라/사드」를 영국에서 훌륭하게 연출해 내어 명성을 얻은 후, 「한여름밤의 꿈」 공연의 연기자를 곡예사와 서커스 광대, 공중그네 재주꾼들로 바꾸고 그들의 입을 통해 셰익스피어의 운문을 외우게 하는 발상의 연출을 결심하였다. 하얀 칠을 한 텅 빈 무대는 엘리자베스 시대 무대의 세 층의 무대 형태를 갖추고 있었다. 작품이 끝날 무렵, '퍽'이 관객들에게 개인적인 접근이나 갈채를 요구하는 말, 즉 "당신 손 좀 줘봐요, 우리가 친구라면 말이죠"라든가 "'로빈'이 배상을 받아낼 거예요"라는 말을 하면서 관객들과 접촉을 한다.

무대 그 자체는 닫혀 있는 하얀 공간 — '테세우스' 역을 맡은 알란 하워드와 '히폴리타' 역을 맡은 케슬먼이 드나드는, 문이 뒤에 달려 있는 방 — 일 뿐이다. 이후에 그들은 정령들의 왕과 왕비인 '오베론'과 '티타니아'로 다시 나타난다.

결혼 전의 꿈을 펼쳐 보이는 3층 — 엘리자베스 시대 무대의 발코니에 해당하는 — 은 무대 미술가 살리 아콥이 주된 연기공간으로 설정한, 하얀 방의 꼭대기 주위의 좁은 통로다.

사진 4-4a과 4-4b : 서커스 광대와 같은 배우들은 셰익스피어가 신비스러운 숲으로 설정한 무대 공간을 공중그네를 타고 왔다갔다한다든지, 죽마를 타고 돌아다닌다.

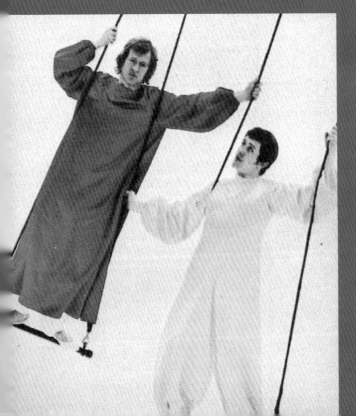
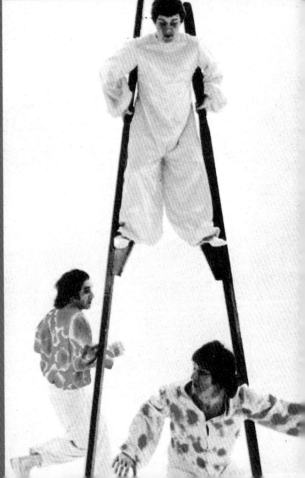

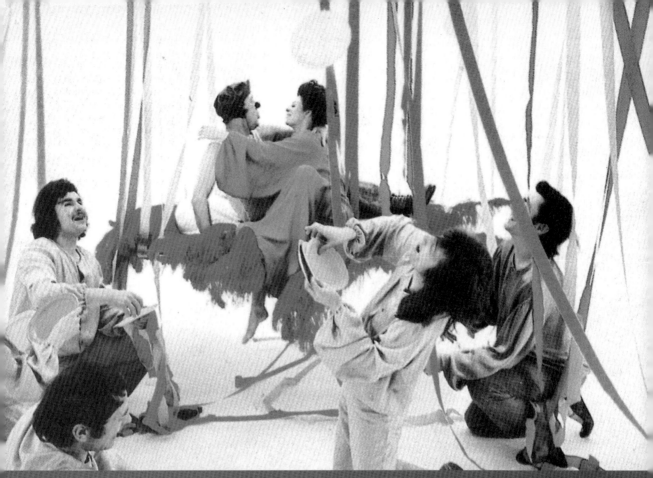

사진 4-4c(위) : 브룩의 공연에는 숲 속의 정령도 나오지 않고, 나귀 머리를 뒤집어 쓴 뚱뚱하고 명랑한 '보텀'도 나오지 않는다. 서커스 기술, 인형극 그리고 영국의 '음악당'(music hall)이 브룩의 연출에 영향을 주었다. '퍽'의 주문에 따라 '보텀'은 광대의 빨간코를 달고 다닌다. 화려한 색 테이프가 신비의 숲의 요정인 '티타니아'를 자극하고, 또 '퍽'의 주문 때문에 '티타니아'는 '보텀'을 사랑하게 된다.

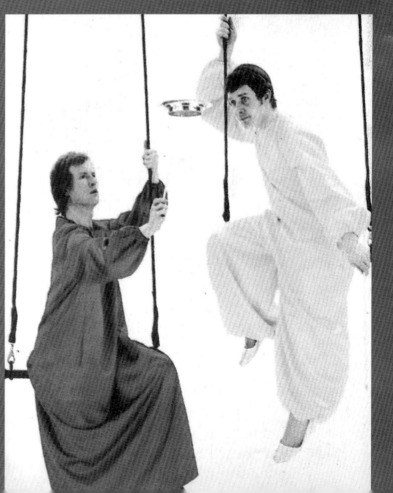

사진 4-4d(오른쪽) : '오베론'(알란 하워드)과 '퍽'(존 케인)이 곡예사처럼 그네에 앉아서 셰익스피어의 대사를 읊고 있다.

사진 4-4e(위) : '티타니아' 역을 맡은 사라 케슬먼이 타조 깃털로 나무 그늘에 혼자 앉아 있다.

사진 4-4f(왼쪽) : 네 명의 연인들이 방의 꼭대기 부근에 있는 좁은 통로에서 정령들이 늘어뜨린 철사에 갇혀 있다.

사진 4-4g(위) : 직공들 혹은 하인들이 작품의 끝 무렵에 있는 여러 쌍의 혼인을 축하하기 위해 여흥거리를 준비하면서 자신들의 역할을 연습한다. / 사진4-4h(아래) : 직공들이 관객들 앞에서 '포효하는' 사자를 거느린 '티스베'와 '피라무스'에 대한 서툰 연극을 공연하고 있다.

포토 에세이 - 연출가의 작업

그림 4-5a : 올비의 「누가 버지니아 울프를 두려워하랴?」의 1976년 공연을 위한 연출가의 무대 설명도. 로널드 구랄이 연출을 맡은 밀워키의 위스콘신 대학 공연에서 1막의 조지와 마사가 등장하는 방법을 지시한 것이다. 그들은 함께 정문을 통해 들어오나, 마사는 거실로 걸어가서 소파와 의자 사이에 선다.

사진 4-5b : 위의 장면에 해당하는 프롬프트북. 연출가는 동작·태도·음성을 통한 강조 등을 지적해 두고 있다. 대본의 각 페이지는 이런 식으로 기록을 해 둔다. 공연에 관한 모든 기록을 작성하는 일은 모두 무대감독의 책임이다.

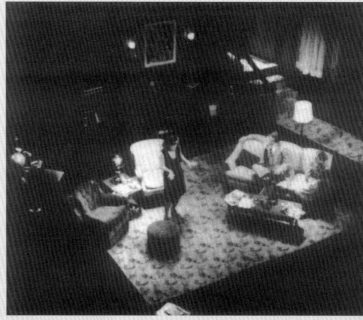

사진 4-5c : 위에서 설명한 장면의 사진. 무대 설명도가 실제 무대 세트로 어떻게 표현되었는지를 살펴볼 수 있다.

확인 학습용 문제

1. 극작품이 작가의 상상력 속에서 구체화되는 방법에는 어떤 것이 있는가?

2. 브레히트가 작품을 쓰기 위해 작성했다고 하는 '첫 계획'이란 무엇인가?

3. 배우 공개 선발은 연출가에게 어떤 의미에서 중요시되는가?

4. 연출가는 배역을 선정할 때 어떤 것을 주로 살피는가?

5. 연출가의 의무는 무엇인가? 여섯 가지 책임을 쓰시오.

6. '작은 부분'(beats)과 '줄기'(spine)는 각각 무엇인가?

7. 어떤 면에서 '즉흥연기'를 연출가와 배우들의 연극 연습 기간 동안의 유용한 도구라고 하는가?

8. 조연출과 무대 감독의 기능은 무엇인가?

9. 연출가의 '무대 평면도'와 '프롬프트 북' 이란 무엇인가?

10. '해석적' 연출가와 '창조적' 연출가의 차이는 무엇인가?

11. 피터 브룩의 「한여름 밤의 꿈」 공연 사진을 공부하고, 어째서 그가 창조적인 연출가인지 생각해 보라.

제 5 장
이미지 창조자(2) :
배우

연기는 배우가 인간의 존재를 연극으로 옮겨놓게 하는 믿음이요, 기술이다. 궁극적으로 연극이란, 인간이 그들 자신으로부터 만들어내는 예술인 것이다. 연극은 무대장치나 의상 혹은 조명을 필요로 하지 않으며, 심지어 연극 대본마저도 필요로 하지 않는다. 다만 연기하는 사람과 연기하는 것을 지켜볼 사람들만을 필요로 한다.

나를 놀라게 해 다오……

— 세르게이 파블로비치 디아길레프

우리는 앞의 여러 장에서 연극적 경험을 필수적인 것들로 축소시키려는 현대 연극의 경향을 살펴보았다. 그로토우스키의 '가난한 연극'이 아마도 최근의 이런 경향을 나타내는 가장 대표적인 본보기가 될 것이다. 그러나 미국 연극계에서의 이와 같은 경향은 1938년 제드 해리스가 연출한 손튼 와일더의 「우리 읍내」(Our Town) 공연으로부터 비롯되었다. 연출가 해리스는 미국의 '글로버스 코너'라는 마을의 분별력 있는 사람들의 생활을 솔직하게 그린 와일더의 작품을 택하여, 극장의 뒷벽으로만 단순하게 둘러싸인 텅 빈 무대 위에 배우들을 올려놓았다. 실제로 아무런 무대장치도 사용되지 않았고, 의상에 대해서도 아무런 주문이 없었으며, 소도구들도 최소화하여 심지어는 무대에서 사용해야 할 가구들마저 없애 버렸다. 그 대신 배우들이 직접 무대 위에서 옮길 수 있는 의자나 우산같은 소품들만을 이용, 이야기를 엮어 나갔다. 그러나 이러한 혁명적인 공연에서도 여전히 필수적인 한 가지의 연극적 경험이 남아 있었으니, 그것이 바로 '배우'였다.

이 연극에서 배우는 필수불가결한 존재였을 뿐만 아니라(30년 후 그

사진 5-1 : 1938년 뉴욕에서 초연된 손튼 와일더의 「우리 읍내」 공연 사진. 사진에 무대의 배경인 뒷벽이 보이고, 유일한 소품이었던 의자와 우산도 보인다. 또한 이 사진에는 연극적 요소 가운데 필수적인 두 가지가 다 들어있는데, 그것은 무대 공간과 배우들이다.

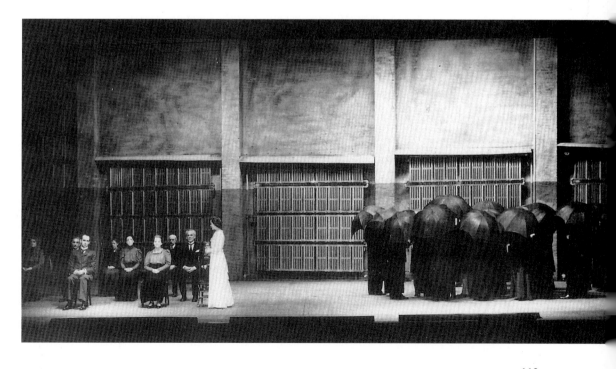

로토우스키가 또다시 말했던 것처럼), 해리스가 무대를 다루는 방법 또한 배우들에게 큰 책임감을 부여했다. 그후 40년이 넘게 배우들은 원작의 지문 내용에 따라 와일더의 작품을 재창조해왔는데, 그들은 오히려 무대 위에 아무런 장치나 소도구들이 없을 때 배우와 관객들의 새로운 경험의 발생을 느낀다는 사실을 발견했다. 관객들이 유일한 관심 대상으로 배우가 설정될 때, 현대의 관객은 배우의 존재와 예술에 대한 새로운 발견을 하게 된다. 이번 장에서는 연기란 무엇인가에 대해 연구해 보자.

놀라운 예술

연기는 관객 앞의 무대에서 공연하는 것으로 시작되는 것이 아니다. 그것은 관찰 — 눈과 귀로, 감각으로, 배우가 실제로 보고 듣고 느껴온 것에 대한 기억과 선택을 통한 — 과정으로부터 시작된다.

신체와 목소리, 감정 및 그리고 마음이 배우의 도구들이다. 그 도구들은 광범위하게 다양한 태도와 특성 및 정서 그리고 상황을 정확히 전달하기 위해, 유연성이 있어야 하고 잘 훈련되어야 하며 표현력이 풍부해야 한다. 훈련과 연습 과정 속에서 배우들은 신체와 목소리를 이해하기 위한 작업을 하게 된다. 즉 그것들을 어떻게 통제할 것인가, 신체적 통제를 방해하는 심리적 긴장감과 여러 가지 장애물을 어떻게 없앨 것인가, 상상력·관찰력·집중력을 어떻게 키울 것인가, 대본과 연출의 요구에 맞게끔 그것들을 통합할 방법은 무엇인가 등등. 이러한 도구들을 사용함에 있어, 연기자는 내적인 신념과 외적인 기술을 결합시켜야 한다. 성공적인 연기는, 마치 처음 연기하는 것처럼 무대 위에 생명감을 넘치게 하는데 그러한 창조는 신념과 기술을 결합시킴으로써 가능해진다.

'내적인 신념'(internal belief)과 '외적인 기술'(external technique)은 무대 연기에 있어 필수적 요건이다. 비록 이 두 과제가 분석을 이유로 오랫동안 서로 분리된 적이 있었다고 하더라도, 성공적인 연기자라면 실제 공연을 통해 이 두 요소를 통합하여 연기를 '놀라운 예술'로 만들어 주는 완벽한 노선 정립을 목표로 설정해야 한다.

배우의 현실성

가장 간단히 말한다면, 배우가 안고 있는 문제는 극중 인물의 상황을 어떻게 최대한 효과적으로 전달하느냐 하는 점이다. 배우는 극중 인물 중 어떤 한 사람이 그 상황에서 실제로 행동하는 것처럼 행동하려고 연습한다. 그러므로 이러한 맥락에서 배우는 공연이나 연극 그 자체가 아닌, 자신이 맡은 인물의 행동에 주력해야 한다.

연기자는 축구 선수나 야구 선수처럼 그러한 행동을 하는 이유와는 상관없이, 먼저 자신의 무대 위에서 하고 있는 것을 믿게 된다. 배우의 현실성과 무대의 현실성을 더 잘 이해하기 위해, 연극과 운동장에서 펼쳐지는 경기의 상황을 각각 비교해 보자. 예를 들어 야구 경기와 비교한다면, 연극도 그 자체의 규칙과 제한이 있으며 연기하는 구역의 정해진 크기와 공간에 들어가는 정해진 인원을 가지고 있다. 선수들 간의 상호작용은 아주 사실적이고 활력이 넘치며 강렬하다. 경기 시간만큼은 그 공간은 완전히 선수들만의 세계이다. 경기 역시 연극처럼 종종 일상적인 현실보다 더 '현실적'이고, 더 힘찬 그 자체만의 현실을 갖고 있다. 간혹 우리가 극장에서 얻는 경험은 우리 삶의 순간들로 기억되고 또 소중히 간직되어, 우리 인생의 최고 경험이 어떤 것이어야 하는가에 대한 본보기로 설정되기도 한다.

배우의 훈련

연극사를 통해 보건대, 연기자들은 그들의 무대화된 현실을 창조하기 위해 외적인 기술과 내적인 신념 두 가지를 사용해 왔다. 기술과 신념은 둘 다 그들의 훈련에 필수적인 요소이기는 하나, 때로는 어느 하나가 다른 하나보다 더 애호받기도 하였다.

외적인 기술

외적인 기술(혹은 외면적인 연기)은 한 사람이 다른 사람을 모방할 때 사용되는 활동을 말한다. 모방적인 연기자는 등장인물의 행위를 흉내낼 것인가, 아니

사진 5-2 : 맥베스 역을 맡은 개릭이 당대의 군복을 입고 있다. 그는 '단검' 장면의 연기로 유명했는데, 그의 당대 사람들은 그가 자기 앞에 단검이 보이고 있다는 사실을 제시하는 연기 능력을 아주 높이 예찬한 바 있다. 흔히들 "개릭의 얼굴이 곧 말"이라고 말했다.

면 설명할 것인가를 선택한다. 배우는 '모든 외적인 형태 안에 존재하는' 인간의 행동에 대한 심오하고도 열정적인 연구를 통해, 그리고 잘 훈련되고 민감한 방식으로 그것들을 재생산하려는 안목을 지니고서 맡은 역할에 접근한다.

영국의 유명한 배우 데이비드 개릭은 연기란 삶의 모방이라고 생각하였으며 연기를 '모방적 행동' 이라고 하였다. 예를 들면, 리어 왕 역을 준비하면서 그는 죽은 아들 때문에 미쳐버린 한 친구의 모습과 행동을 연구하였다. 그런 행동을 무대 위에 정확하게 재생함으로써 개릭은 자연주의적인 연기를 영국 연극에 도입하였다. 배우는 모방해야 할 감정들을 납득할 수 있게 모방하고 솜씨있게 투사시킴으로써 감정을 생산해 낼 수 있다고 그는 믿었다. 그는 배우가 분노나 슬픔, 혹은 기쁨과 같은 감정을 관객들에게 투영하기 위해 이러한 감정들을 반드시 경험해 봐야 한다고는 믿지 않았다. 다음의 말은 그에 관한 것이다. "……감정을 불러일으키기 위해 잘 계산된 상황으로부터 철저하게 벗어나지 못한 자는 배우가 될 수 없다. 덧붙여 말하자면, 그는 하늘 아래 가장 사랑스러운 줄리엣에게 말하는 것과 똑같은 감정과 표현으로 기둥에 대고 말할 수 있다." 개릭의 동시대 사람들

이 말하기를, 그는 가끔 외부적인 동기유발 없이 혹은 한 개인의 감정을 내부적으로 느낌이 없이, 단지 그의 얼굴 하나만 가지고도 주위 사람들을 즐겁게 해 주곤 했다고 한다.

특히 영국의(다른 지역도 포함되지만) 많은 배우들이 개릭의 접근법을 추종하였다. 특히 스타니슬라브스키의 제자 중 한 사람인 리차드 볼레슬라브스키가 연기 초보자를 위해 쓴 고전적인 책 『연기: 처음 여섯 가지 교훈』(1933)에서는, 배우들에게 있어서 모방 행위의 중요성을 강조하고 있다. 어린아이들이 뛰기 전에 먼저 기어야 하듯이, 연기 초보자도 감정적인 경험을 무대에 투영할 수 있기에 앞서 그들에게 관찰과 모방의 능력이 요구된다고 그는 말했다.

영국 배우 존 길구드(1904년에 출생한 그는 로렌스 올리비에, 랠프 리처드슨과 함께 당대의 최고 연기자로 손꼽혔다)는 자신도 처음 무대에 섰을 무렵에는 다른 배우들을 모방했노라고 말하고 있다.

나는 젊었을 때, 내가 존경하는 모든 배우들, 특히 연극학교에서의 스승이었던 클라우드 레인즈를 모방하였다. 나는 그분을 매우 존경했다. 나는 그분이 「의사가 처한 곤경」에서 맡았던 듀베다트 역을 기억한다. 특히 훌륭한 실내복을 입고 매우 희게 분장을 한 두 손을 휠체어의 팔걸이에 늘어뜨린 채, 죽어가는 장면을 기억한다. 그리고 그때 나는 그분의 역을 혼자 연습했다. 나는 또한 노엘 키워드를 좇아서 연기 연습을 한 적도 있었는데, 그의 스타일이 아주 독특하여, 그를 모방해야 한다고 생각했다. 나는 「소용돌이」에서의 그의 역도 따라 해 보았는데, 그 작품의 대사를 가장 잘 표현하는 유일한 방법은 당연히 그가 대사를 읊던 것과 가능한 한 가깝게 (그 대사는 그의 스타일에 꼭 맞아떨어지는 것이었으므로) 말하는 것이었다. 결국 그 작품은 그가 자신을 위해 쓴 것이었다. 물론 그것은 나로 하여금 약간 예의바른 습관을 갖게 하였다. …… 러시아의 연출가인 코미짜르체프스키는 밖으로부터의 연기를 하지 말 것과, 분명하게 남에게 보이기 위한 효과나 과장 섞인 연기에 집착하지 말라고 가르쳤다. 나 자신을 드러내려 하기보다는 청중을 의식하지 않는 인물을 구현하기 위해 애쓰고 그 인물을 나 자신 안에 내재시키도록, 그 연극의 분위기와 인물의 배경을 흡수하려고 애쓰도록, 그 인물이 자

연스럽게 살아 나와서 겉으로 보여지도록 하는 가르침 등은 나에게 크나큰 영향력을 끼쳤다……[1]

내적인 신념

서구의 배우들은 오랜 세월 극장에서 훈련을 받아왔다. 능력이 있어 보이는 젊은이들에게 지방극장에서 공연하는 연극의 단역이 맡겨졌다. 숙련된 배우가 대대로 전해 온 목소리와 신체 훈련법을 설명하면서, 이들 젊은 배우들을 훈련시켰다. 이러한 종류의 외면적 훈련은 대극장에서도 잘 들리게 하는 발성법과 과장된 제스추어 그리고 셰익스피어의 대사를 말하는 기술 등을 발전시켰다. 배우가 상당한 재질을 보일 경우, 그에게는 좀 더 비중있는 배역이 맡겨지며 간혹 중앙 무대로 초대를 받기도 하였다.

19세기 후반 사실주의 연극이 자리를 잡게 되자, 대극장에 알맞는 이러한 연기 스타일은 지나치게 과장되어 수긍이 잘 가지 않게 되었다. 무대를 더이상 셰익스피어의 "지구"극장처럼 관객들이 살고 있는 세상을 상징한 장소로 생각하지 않게 되자, 사람들의 감각으로 깨달을 수 있는 현실성을 지닌 장소로 여김으로써, 무대 디자인과 연기 스타일이 바뀌게 되었다. 극의 세계, 즉 극의 환경과 인물들은 직접적으로 또한 가능하면 인생과 똑같이 재현되어야 했다. 무대 위에 재현되는 거리나 집, 거실 등도 극장 밖의 실제 것과 거의 흡사하게 닮아야 했다. 연기자는 무대 위의 인물로서 그가 연기해 내는, 그리고 관객들이 거리에서 쉽게 만나는 중산층의 사업가나 육체 노동자처럼 입어야 했다. 또한 웅변조의 대사와 인공적인 제스추어 대신 극장 밖에서 만나는 사람들이 흔히 쓰는 말씨와 걸음걸이 그리고 행동 등이 배우들에게 요구되었다. 이렇듯 관객 앞에서 실제로 살아 있는 듯한 감각을 살려내기 위해서는, 연기자를 훈련시키는 새로운 방법이 개발되어야만 하였다.

러시아의 배우 겸 연출가인 콘스탄틴 스타니슬라브스키는 체계적인 접근법 — 후에 이를 "메소드"(the method)라고 부름 — 을 개발하여 배우들로 하여금 '안으로부터 밖으로 우러나오는 연기를 하도록

1) Lewis Funke and John E. Booth, eds., *Actors Talk About Acting*(New York : Random House, 1961), p.14.

118

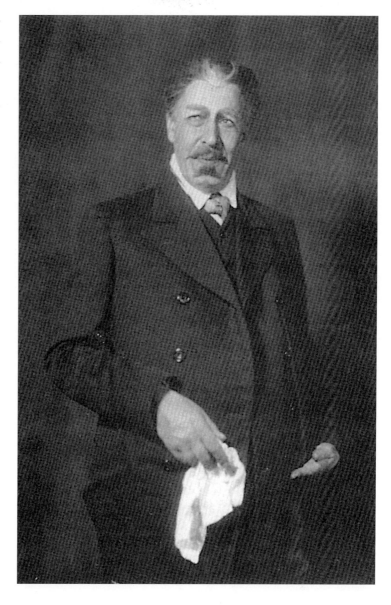

사진 5-3 : 가예프 역을 맡은 스타니슬라브스키의 모습. 콘스탄틴 스타니슬라브스키는 1904년 모스크바 예술극장의 「벚꽃 동산」 공연에서 가예프 역을 했다.

훈련시켰다. 스타니슬라브스키의 메소드는 연기자들이 공연을 하는 동안 개인적인 감정을 느끼게끔, 그리고 그것을 관객에게 그대로 투사하도록 가르친다. 그는 연기자가 단순히 현실을 재현할 뿐만 아니라, 연기자 자신의 주체적인 현실 — 내적으로 진실성이 있는 감정과 경험 — 을 창조하는 체계적인 방법의 개발을 원했다. 스타니슬라브스키는 외면적인 연기에 대해서 다음과 같이 말하였다. "나의 예술

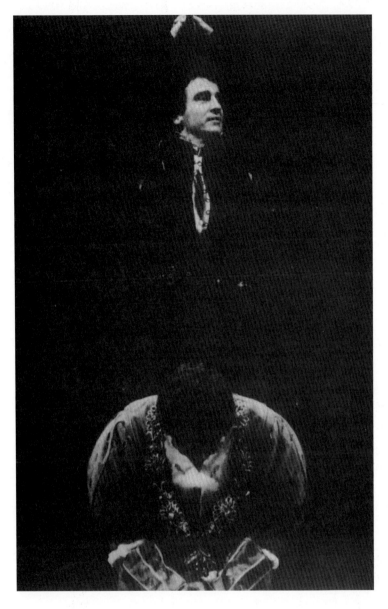

사진 5-4 : 인물의 행동 목표. 옆의 사진은 햄릿(1976년 뉴욕 셰익스피어 축제 공연에서 샘 와트슨이 열연한)이 클라우디우스에게 다가가서 칼을 빼들었으나, 결국 죽이지 않기로 결심하는 장면이다. 아버지의 유령을 위해 클라우디우스를 죽이고 복수할 수 있는 최초의 좋은 기회이긴 하나, 클라우디우스가 기도 중이기 때문에 그가 지금 죽는다면 지옥이 아닌 천국에 기게 될지도 모른다. 이러한 상황은 복수를 할 수 있는 절호의 기회라는 사실과 그가 기도 중에 죽는다면 은혜 가운데 천국으로 가게 된다는 사실 때문에 내적 갈등을 일으킨다.

과 그것의 차이는 '그럴듯함'(seeming)과 '그러함'(being)의 차이다"[2]

스타니슬라브스키의 이론이 출중한 것은 인간 행위의 목표와 목적을 강조한 점에 있다. 스타니슬라브스키의 입장은, 훌륭한 무대 연기는 배우가 자신이 창조할 인물의 목표나 목적을 발견하고 그 목표나 지향점을 성공적으로 연기함에 달려 있다는 것이다.

스타니슬라브스키는 배우가 무대 위해서 "삶을 사는" 연습방법

2) Constantin Stanislavski, *An Actor's Handbook*, ed., and trans. Elizabeth Reynolds Hapgood(New York : Theatre Arts, 1963), p.100.

도 개발하였다. 그는 또한 연기자들이 맡은 역할을 창조함에 있어 개인적인 감정과 경험에 몰두할 수 있게끔 고안된, 일련의 연습 과제와 법칙을 개발하였다. 그 법칙을 "심리적 기술"(psychotechnique) 이라고 부른다. '자기 훈련'(self-discipline)과 '삶의 관찰'(life observation) 그리고 '전적인 집중'(total concentration)의 개발을 통해서, 그의 배우들은 자신이 연기할 인물이 경험할 것과 유사한 감정을 자신의 인생을 통하여 불러일으키는 법을 배웠다. 그들은 '그 일이 실제로 그들에게 일어난 것인 양', 맡은 인물의 인생을 경험하는 방법을 배웠다. 스타니슬라브스키는 이러한 것을 배우들이 생각해야 할 "신비스러운 만약에"(the magic if)라고 불렀는데, "내가 오셀로라면, 나는 무엇을 할까?"가 아닌 "내가 오셀로의 상황에 처해 있다면, 나는 무엇을 할 것인가?"를 말했다. 극중 인물의 상황 속에 처한 존재가 "됨"(becoming)으로써, 연기자의 공연은 단순한 허구의 모방이 아닌 실제 경험이 된다.

숨겨진 문맥 (subtext)

스타니슬라브스키는 배우가 갖추어야 할 것으로, 대본에 대한 이해뿐만 아니라 '숨겨진 문맥' 혹은 '감추어진 층위'(hidden level)에 대한 이해도 포함되어야 한다고 하였다. 배우가 할 일은 극중 인물이 갖고 있는 속성의 다양함을 전달하는 데 있다. 예를 들어, 인물은 정반대의 것을 생각하거나 느끼면서도 어떤 다른 말을 하고 있을지 모른다. 스타니슬라브스키는 이러한 실제 의미를 '숨겨진 문맥'(subtext)이라고 불렀다. 숨겨진 문맥에 대한 예문으로는 다음에 나오는 『셜록 홈즈의 모험』의 일부를 살펴보자. 코난 도일 경은 셜록 홈즈의 예민한 감수성을 설명하기 위해 이같은 종류의 수법을 즐겨 쓰곤 했다. 중요한 사실은, 어떤 발언이나 사건과 관련하여 말로 표현하지 않은 의미도 우리를 둘러싼 생활 속에서 반드시 인식해야 할 것의 일부라는 것이다. 와트슨 박사의 심중에서 진행되고 있는 것은 그의 말이나 대화 가운데에는 드러나지 않는다. 그와 마찬가지로 극중 인물의 발언은 그 인물이 생각하거나 느끼고 있는 것과 관련이 없을

수도 있다. 스타니슬라브스키는 이렇게 '말로 표현하지 않은 의미의 층'을 'subtext'라고 하고, 인물이 말로 표현한 것을 'text'라고 하였다. 관객에게 그것을 투사시키는 것은 역시 배우가 해야 할 일이다. 다음은 『마분지 상자의 모험』 가운데 한 대목이다.

홈즈가 대화에 너무 빠져 있는 것을 알고, 나는 그 몹쓸 신문을 옆으로 던져 버리고 의자에 기댄 채, 멍하니 공상에 빠져들었다. 갑자기 내 친구의 목소리가 내 생각 속으로 파고들어왔다.

"자네가 옳아, 와트슨." 그가 말했다. "그건 아주 터무니없는 분쟁해결책인 것 같아."

"아주 터무니없다구!" 나는 소리쳤다. 그리고는 갑자기 그가 내 영혼의 가장 깊숙한 생각을 어떻게 알아챘는지를 깨닫고는 나는 의자에 똑바로 앉아 멍하니 그를 바라보았다.

"이게 도대체 뭐야?" 나는 소리쳤다. "이건 내가 전혀 상상도 못했던 거야."

내가 당황하는 걸 보고 그는 호탕하게 웃었다.

"자네 기억하지." 그가 말했다. "얼마 전에 내가 자네에게 포우의 단편 중에서 한 주도면밀한 추리작가가 자기 친구가 입 밖에 내지도 않은 생각을 추적하는 부분을 읽어주었을 때 자네는 그 사건을 단순히 그 작가의 놀라운 역작으로만 취급하려고 했던 걸 말이야. 내가 끊임없이 그와 똑같은 일을 하는 습관이 있다고 말하자, 자네는 믿을 수 없다는 표현을 했지."

"아, 아니야."

"아마 자네 입으로는 안 했을지 모르지만 와트슨, 분명히 자네 눈썹으로 했단 말일세. 그래서 자네가 신문을 내던지고 일련의 생각 속으로 빠져들어가는 것을 보았을 때, 나는 그것을 다 읽고 나서 결국 그 생각 속으로 파고들 수 있는 기회를 갖게 되어 몹시 기뻤다네. 내가 자네와 생각이 일치했었다는 증거로 말일세."

"그렇지만 그 정도로는 충분한 설명이 되지 못하네. 자네가 나에게 읽어 준 예에서는 그 추리작가가 자신이 관찰한 그 사람의 행동

에서 결론을 끌어냈던 거야. 내 기억이 옳다면, 그는 돌무더기 위에 넘어져서, 별을 쳐다보고 어쩌구 하는 내용이었어. 그러나 나는 조용히 의자에 앉아만 있었어. 그런데 내가 어떤 단서를 자네에게 줄 수 있었겠나?" 내가 말했다.

"자네는 자신에게 옳지 못한 일을 하고 있어. 특출한 용모는 인간이 자신의 감정을 표현하는 수단으로 인간에게 주어진 거야. 특히 자네의 용모는 충실한 하인이지."

"그럼, 자네 말은 자네가 나의 특색있는 용모로부터 내 생각의 흐름을 읽었다는 것인가?"

"자네의 용모, 특히 자네의 눈 말일세. 아마 자네 자신은 공상이 어떻게 시작됐는지 기억할 수 없을걸?"

"물론, 그렇지."

"그럼, 내가 이야기해 주지. 자네가 신문을 던져 버렸는데, 그건 내 주의를 끄는 행동이었어. 그리고 나서 자네는 30초 동안 멍한 표정으로 앉아 있었네. 그 다음 자네의 두 눈은 자네가 새로 틀에 끼워놓은 고든 장군의 사진에 고정되었네. 그래서 나는 자네 얼굴의 변화를 보고, 생각의 흐름이 시작되었다는 걸 알았지. 그러나 그건 아주 멀리 나아가진 못했지. 자네의 두 눈이 자네 책들 맨 위에 있는 헨리 워드비처의 틀 없는 초상화를 스쳐가며 빛났지. 그런 다음 자네는 벽을 힐끗 쳐다보았어. 물론 자네의 의도는 분명했지. 만약 그 초상화에도 틀이 짜여 있다면, 그 텅 빈 공간을 커버해 주고 그 너머에 있는 고든의 사진과 조화를 이루리라고 생각하고 있었던 거야.'

"자넨 멋들어지게 나를 추리해 왔군!" 내가 탄성을 질렀다.

"지금까지는 내 추리가 잘못되지 않았을걸세. 그러나 이제 자네의 생각은 비처에게로 되돌아갔고, 자네는 마치 그의 용모의 특징을 연구라도 하듯 유심히 쳐다보고 있었네. 그러다가 자네는 그만 눈살을 찌푸렸지만, 계속해서 쳐다보며 생각에 잠겼지. 그러니까 자네는 비처의 생애에 있었던 사건들을 회상하고 있었네. 나는 자네가 남북전쟁 당시 북측을 위해 그가 맡았던 임무를 생각하지 않고는 그렇게

행동할 수 없다는 것을 잘 알고 있었네. 왜냐하면 격한 우리 국민들이 어떤 식으로 그를 받아들였는가에 대해 자네가 몹시 분개했던 걸 나는 기억하고 있지. 그때 자네가 그 점에 대해 너무 강렬하게 느꼈기 때문에, 나는 자네가 그 점을 생각하지 않고는 비처를 생각할 수 없다는 것을 알고 있었다네. 잠시 후 자네 눈이 그 사진에서 멀어져 가는 걸 봤는데 나는 이제 자네의 생각이 남북전쟁으로 옮겨갔다고 생각했고, 자네가 입술을 꽉 다물고 눈은 빛나며 두 주먹을 불끈 쥐는 것을 보고는 자네가 그 절망적인 전투에서 양측이 보였던 용맹을 생각하고 있다는 쪽으로 내 생각이 기울었네. 그러나 그때 자네의 얼굴은 다시 더 슬퍼졌고 고개를 흔들었네. 자네는 슬픔과 공포와 쓸데 없는 인명피해에 집착해 있었네. 자네 손이 자네의 옛 상처 쪽으로 슬그머니 가더니 자네 입술에 경련 같은 미소가 스쳐갔는데, 그건 육체적인 문제를 이런 방식으로 해결하는 건 우스꽝스러운 짓이라는 생각이 마음에 강하게 일었다는 표시였어. 이 시점에서 나는 그것이 너무 터무니없는 처사였다는 자네 생각에 동의했네. 그리고 나의 모든 추리가 옳았다는 것을 알고 기뻤네."

"전적으로 옳아!" 나는 말했다. "이제 자네가 그걸 설명했으니까 고백하네만, 나는 전처럼 자네의 추리에 감탄했네."

감정을 소생시키기

연기자는 어떻게 매일 밤 공연하는 매순간마다 감정을 끌어내는 가? 그런 방법 중의 첫번째는 스타니슬라브스키가 개발한 것으로, 연기자가 공연을 하는 동안 감정 표현을 자극할 수 있는 그들 자신의 삶 속에서의 상황을 생각해내는 "감정의 소생"(emotional recall) 혹은 "정서의 기억"(affective memory)이라는 것이 있다. 줄리 해리스는 울어야 할 장면이 되면 그녀 자신의 생애에서 눈물이 날 만한 장면을 마음에 그려낸다고 말하였다. 연기자는 슬픈 장면(예를 들어, 친척의 죽음이나 슬픈 사건과 관련된 추억)을 생각해 내야 할 뿐만 아니라, 경험의 일부분인 감각적이고 정서적인 세부 사항과 그를 둘러싼 환경 모두를 마음의 눈으로 재창조해 내려고 노력해야 한다. 유

사진 5-5 : 에밀리 디킨슨 역을 하는 줄리 해리스의 모습. 그녀가 1976년 뉴욕에서 미국의 여류시인 에밀리 디킨슨에 관한 1인극에서 열연하고 있다.

3) Julie Harris with Barry Tarshis, *Julie Harris Talks to Young Actors*(New York : Lothrop, Lee & Shepard, 1971), p.82.

미국의 여배우 줄리 해리스(1925년 출생)는 『젊은 연기자와의 대화』(1971)에서 "메소드"와 연기에 대해 말하고 있다. 그녀는 "내가 하려고 애쓰는 만큼, 혼자서 무대 위의 인물을 통한 모든 순간에 대응할 수 없다. 나는 자주 인물 밖으로 나가서 나 자신의 생활로 들어가야만 한다. 이것은 나만의 방법이다. 예를 들어 내가 울어야 할 경우, 항상 극중 인물을 통해서 감정을 느낄 수만은 없으므로 내 생애에서 눈물이 날 만한 장면을 마음속에 그려내야 한다"고 말했다.[3]

타 하겐(1919년 출생)은 「욕망이란 이름의 전차」의 블랑쉬 역을 연기하는 것에 대해 다음과 같이 쓰고 있다.

내가 「욕망이란 이름의 전차」의 블랑쉬 뒤부아 역을 연습하고 있다고 생각해 보자. 나는 그 인물이 바라는 중요한 요구사항들을 이해하고 확인해야만 한다. 즉, 블랑쉬가 요구하는 것은 완벽함의 요구(항상 내가 '언제', '어떻게' 이런 것들을 요구했던가 하는 것과), 아름다움을 위한 낭만적인 요구, 정숙함과 상냥함·우아함·섬세함·균형감에 대한 요구, 사랑받고 보호받고 싶어하는 요구, 강한 관능적 요구, 그리고 일이 잘못되었을 때 망상에의 요구 등이다.

나 자신의 진부한 이미지 — 현실적이고 솔직하고 돌발적인 어린아이의

본성을 지닌 — 를 돌이켜볼 때, 블랑쉬와 나 자신 사이에는 엄청난 격차가 있어 당혹감에 빠지지 않을 수 없었다. 그러나 한편으로는 어느날 저녁 오페라에 참석하기 위해 준비하던 과정(목욕을 마친 후 피부를 마사지하고, 윤기가 나도록 머리 손질을 하고, 주름살 하나라도 보이지 않게 하고, 눈을 더 크게 그리고, 나이보다 훨씬 젊어 보이도록 화려하게 화장을 하고, 우아하고 화려한 실크 의상을 한 시간이 넘게 고르면서 식사까지 거른 채 하루 종일 몸치장을 하던 일)을 기억해 내면서, 또 릴케나 돈 그리고 브라우닝의 감미로운 시를 읽고 얼마나 울었으며 슈베르트의 실내악을 듣고 얼마나 가슴이 설레었는지, 부드러운 황혼 빛에서 얼마나 다정다감함을 느꼈고 식탁에 앉을 때 의자를 빼주는 사람이나 나를 위해 자동차 문을 열어주는 사람 그리고 공원을 걸을 때 나의 팔을 살며시 받쳐주는 사람에게 내가 어떻게 대했는지를 생각해 내면서 비로소 블랑쉬가 요구했던 것과 연관된 사실들을 나 자신 안에서 찾아낼 수 있었다.

나는 벨르 레브(Belle Reve) 같은 거대한 농장에서 자라지도 않았고, 미시시피의 로렐에서 살지도 않았다. 그렇지만 동부의 멋진 저택을 방문했었고, 포크너의 고향과 영지의 사진을 많이 보았으며, 남부의 몇몇 지역을 방문했던 적이 있다. 나는 이러한 경험들을 한데 모음으로써 연극이 시작되기 전에 '나의' 벨르 레브를 만들 수 있었고, 그곳에서의 나의 생활에 대한 사실성을 쌓아갈 수 있었다.

불행히 나는 뉴올리언스에 가본 적이 없고 프랑스 인들의 구역에도 가 본 적이 없으나, 그것에 관한 영화나 뉴스 필름을 수없이 많이 보았다. 심지어 나 스스로 실감날 수 있도록 하기 위해 뉴올리언스의 프랑스 구역과 내가 한때 살았던 파리의 왼쪽 강변의 작은 구역을 관련지어 생각하기도 하였다.

코왈스키의 아파트는 극작가와 연출가 그리고 무대 미술가가 나를 위해 지시했던 것으로, 나의 생활을 금방 그것으로 대체함으로써 사실감을 쉽게 얻을 수 있었다.

배우가 사용하는 어휘는 연습 과정 중 연출자와 배우 사이에서 서로의 의사소통을 신속히 하기 위해 오랜 세월을 두고 만들어진 것들이다. '모든 무대 지시는 배우의 왼쪽에서 오른쪽으로 이루어진다'는 것도 무대상의 '속기'에 속한다.

'윗무대'(upstage)는 연기 공간의 뒷부분을 의미하고, '아래 무대'(downstage)는 반대로 앞부분을 의미한다. '무대 오른쪽'과 '무대 왼쪽'도 각각 배우가 관객을 정면으로 향하고 있을 때의 공연자의 오른쪽과 왼쪽을 가리킨다. 흔히 무대 마루는 6구역으로 나뉘어진다고 말해진다. 그것은 위 오른쪽, 위 중앙, 위 왼쪽, 아래 오른쪽, 아래 중앙, 아래 왼쪽 등이다.

배우들의 위치 선정도 역시 프로시니엄 무대에서의 작업으로 미리 계획되어야 한다. 연출자가 배우에게 '밖으로 돌라'고 요구한다면 무대의 측면을 향하여 방향을 바꾸라는 것을 의미하며, '안으로 돌라'는 무대 중앙을 향해서 방향을 바꾸는 것을 의미한다. 무대상의 두 명의 배우는 흔히 '장면을 나누고 있다' 혹은 그들이 관객에게 똑같이 보이기 위해 측면 위치(profile position)에서 공연한다고 말해진다. 또한 배우에게 '무대를 정돈하라'(dress the stage)고 말할 때에는, 무대 그림의 균형을 맞추기 위해서 옮겨가라는 뜻이다. 경험이 풍부한 배우들은 이런 지시들을 쉽게 받아들여서, 거의 자동적으로 그러한 동작이 자주 이루어지는 것을 볼 수 있다.

관객의 입장에서는 배우들이 연습된 대로 위치를 택하고 있는지, 다른 배우나 소도구들에게 초점을 맞추고 있는지를 전혀 알 수가 없다. 그러나 배우의 동작은 우리가 보고 듣는 모든 것을 조절한다.

도표 5-7 : 무대 구역. 모든 무대 지시는 배우의 왼쪽에서 오른쪽으로 이루어진다. 동시에 연출자와 배우들은 무대를 상상의 선으로 6구역으로 나눈다.

포토 에세이 - 공연 중인 배우

아이린 워스(1916년 출생)는 미국과 영국에서의 무대 경력이 화려한 여배우다. 그녀는 미국의 극작가 에드워드 올비, 릴리안 헬만 그리고 테네시 윌리엄스의 작품에서 열연하였다. 또한 영국과 캐나다에서는 올드 빅 극단, 로열 셰익스피어 극단 그리고 셰익스피어 축제 극장의 무대에 섰다.

뉴욕타임스와의 인터뷰(1976년 2월 5일자)에서, 배우의 연기에 대해 그녀는 다음과 같이 말하였다.

"연어가 물살을 거슬러 올라갈 때 어떻게 하는지 아세요? 연어는 물 속에서 최대한의 에너지를 얻을 수 있는 지점을 찾아내려고 하죠. 빙글빙글 소용돌이치고, 물살이 무서운 원심력을 일으키는 지점 말이죠. 연어가 그 지점을 찾아내면 그 물은 연어의 타고난 강한 힘을 네 배로 만들어 주고, 그러면 연어는 도약을 할 수 있어요. 그게 바로 배우가 대본을 가지고 해야 할 일이죠. 최대의 에너지를 얻을 수 있는 지점은 항상 그곳에 있어요. 하지만 그곳을 발견해야만 하는 거지요."

사진 5-8a : 셰익스피어 축제 극장에 올려진 입센의 「헤다 가블러」에서 타이틀롤을 맡은 아이린 워스의 모습.

사진 5-8b : 테네시 윌리엄스의 「젊은 날의 연인」(1975년 브루클린 음악 아카데미에서 에드윈 셔윈 연출로 공연한)에서 코스모노폴리스 공주 역을 맡은 워스가 찬스 웨인 역을 맡은 크리스토퍼 워큰과 함께 공연하고 있다.

사진 5-8c : 체호프의 「벚꽃 동
산」에서 라네프스카야 부인 역을
맡은 모습.

사진 5-8d : 안드레이 세르반 연출·조셉 팝 제작의, 베케트의 작품 「행복한 날들」 공연에서 허리 아래를 모래에 묻은 채 위니 역을 하고 있다.

그것을 통해서 속박된 공간과 프라이버시의 결핍, 무질서와 누추함, 다 마셔버린 맥주 깡통과 지저분한 담배 꽁초, 나를 혼란스럽고 두렵게 만드는 사방에서의 날카로운 거리 소음 등에 대한 감각을 전달해야 하는 것은 바로 '나'다. 내가 보고 접촉한 각 대상이나 사물들은, 늘 나에게 새로움을 제공하고 나의 행동에 활기를 불어넣는 데에 필요한 정신적·감각적 경험을 일으킬 수 있도록, 반드시 특별한 것으로 만들어야 한다.[4]

많은 배우들이 기억된 감각적(혹은 정서적) 세부 사항들을 대체함으로써 감정을 만들어간다. 그러나 연기자는 거기에 머물러서는 안 된다. 극장에서는 의식적인 배려를 최소화한 채 순간적인 감정이 매일 밤 정확한 때의 정해진 지시(cue)에 따라 재생되어야 하는 것이다.

리허설과 공연

한 인물 경험의 조심스러운 재구성을 통하여 순간적인 감정을 창조해 내고 그후 그 인물의 감정과 상황을 연결시켜야 하는, 이와 같은 과제는 리허설에서 실행된다. 리허설에서의 작업은 인물의 상황이나 목표물에 대한 연기자의 집중을 통해서 공연 중에 여러 감정들이 저절로 흘러나오도록 연기자의 반응을 조절하려는 것이다. 연기자는 공연 연습에서 연출자나 다른 연기자들과 함께 작품에 대한 해석이나 인물들의 동작을 '확정' 짓는 작업을 한다. 총연습(dress rehearsal) 이전에 배우들이 소도구나 무대 장치·의상·분장·조명을 완벽하게 갖추고서 연습해야 한다는 고정된 규칙은 없다. 그러나 일상적인 옷이나 물건들과는 뚜렷하게 구분되는 특별한 의상이나 소품들은 요구된다.

공연이 계속되는 매일 밤 연기자는 관객을 위해 인물이 처한 상황을 재창조한다. 그래서 연기자가 연습과정에서 확정되었거나 기억해야 할 모든 것 — 행동의 목적·버릇·동작 — 은 거의 똑같이 지속

4) Uta Hagen with Haskel Frankel, *Respect for Acting* (New York : Macmillan, 1973), pp.37-38.

되어야 한다. 그러나 배우의 창의성은 연습과정에서 정해 준 영역 안에서만 계속된다. — 이것이 배우의 예술이다. 매번 공연에서 배우들은 극중 인물의 상황을 무대 위에 생생한 삶으로 표현해야 하며, 그 인물의 발언과 행동 그리고 연극적인 효과를 새로운 것으로 전달하기 위해 늘 전력 투구해야 한다.

요약

배우는 인간이라는 존재를 무대 위에서 살아 움직이게 한다. 관객은 배우가 생각하고, 계획하고, 일하고, 행동하는 것을 지켜본다. 배우는 이러한 모든 것을 연극의 맥락에서 보여주어야 할 뿐만 아니라, 무대 위의 다른 연기자들과 공유해야 하는 상황 속에서도 보여줄 수 있어야 한다. 배우는 다른 인물들과의 관계를 지속적으로 분명히 보여줌과 함께, 연극 상황 안의 어떤 목표나 목적을 달성하기 위해 노력하는 모습 또한 보여주어야 한다. 이렇게 되고 난 후라야, 배우는 그의 삶을 무대 위에 살아 있는 새로운 인물로 창조할 수 있게 될 것이다.

확인 학습용 문제

1. 앞에 있는 「우리 읍내」 사진을 보고, 무대에서 본질적인 요소만을 남겨둔 채 어떻게 나머지를 없앴는가를 연구해 보라.

2. 배우의 '외면적 기술' 이란 무엇인가? 구체적인 예를 들어보라.

3. 극중 인물의 상황은 무엇인가? 구체적으로 햄릿의 상황은 무엇인가?

4. 'subtext' 란 무엇인가?

5. 아서 코난 도일 경의 작품 「마분지 상자의 모험」의 일부에서 subtext는 어떻게 드러났는가?

6. 스타니슬라브스키가 사용한 다음 용어의 의미는 무엇인지 설명해 보라.
 "매직 if" :

 "psycho-technique" :

인물의 "목표" :

"감정의 소생" :

7. 총연습(dress rehearsal)의 목적은 무엇인가?

8. 「욕망이란 이름의 전차」에서 블랑쉬가 나오는 장면을 선택하여, 그 장면에서 블랑쉬의 목표가 무엇인지를 살펴보라. 또 전체 작품을 통한 그녀의 목표는 무엇인가?

9. 「햄릿」의 3막 3장에 나오는 햄릿의 대사를 외우고, 클라우디우스를 상상하면서 그 앞에서 연기해 보라. 그 대사에 나타난 목표는 무엇인가?

10. "연기는 인간 존재에 관한 예술이다"라는 말의 의미는 무엇인가?

제 6 장
이미지 창조자(Ⅲ) : 디자이너

무대 예술가 — 배우·연출자 그리고 디자이너들 — 는 연극을 눈으로 구체적으로 볼 수 있게 무대 위에 창조한다. 무대·의상·조명 디자이너는 극작가의 의도를 연극 공간에다 생생하게 가시적으로 실현시킨다.

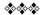

무대 디자인은 이러한 마음의 눈으로 착수해야 한다. 그 눈에는 관찰하는 외부의 눈과 지켜보는 내부의 눈이 있다.
— 로버트 에드먼드 존스, 『연극적 상상력』

디자이너는 무대 공간을 형성하고 채운다. 그들은 배우의 환경을 창조하며, 연극의 세계를 관객이 잘 볼 수 있도록, 또한 재미있는 연극이 될 수 있게끔 노력한다. 디자이너는 무대라는 특수한 환경 속에 있는 배우에게 관객의 주의가 집중되도록 연출가와 협력한다. 때로는 무대화가(scenographer) 한 사람이 무대·조명·의상을 다 디자인하는 경우도 있으나, 무대 디자인·의상 디자인·조명 디자인이 서로 다른 분야의 예술이므로 우리는 이들을 각기 분리하여 살펴볼 것이다.

무대 디자이너

배경

무대 디자인은 약 70여 년 전 미국 연극계에 도입되었다. 19세기에는 이 무대 디자이너에 해당되었던 이가 상주 '무대화가'였다. 그는 무대 감독을 위해 수많은 무대장치 그림을 그렸다. 그 당시의 무대 배경의 주된 기능은 시간과 공간을 나타내어 배우에게 배경을 부여하는 것이었다. 당시에는 주문이 있는 즉시 배경을 만들어낼 수 있도록 전문화가를 둔 무대 작업장이 있었다. 이러한 작업장들은 표준 배경막과 무대 소품을 판매하는 대대적인 통신판매 사업을 빈번히 수행하기도 하였다. 세기가 바뀌면서 사실주의가 연극에 도입된 후, 무대를 사실적으로 보이게 만드는 일은 좀 더 복잡해졌다.

19세기 말의 연극은, 삶이 환경·유전·경제·사회 그리고 정신의 힘에 의해 설명될 수 있다고 선언한 자연주의 철학에 의해 지배되었다. 이같은 상황이었으므로, 연극은 가능한 한 조심스럽고 효과적으로 이러한 힘들을 표현해야만 했다. (경제적 요소를 포함한) 환경이 사람들의 삶을 정말로 지배한다면, 그 환경을 우리 눈에 실제로 보이는 것처럼 보여줄 필요가 있었다. 이런 무대 환경을 만들어내는 책임이 극작가와 배우로부터 디자이너에게로 옮겨갔다. 사실주의 무대가 요구하는 것은 무대를 거실처럼 (또는 연극행위가 실제로 일어나는 공간처럼) 보이도록 하는 것이다.

사실주의는 우리 시대 연극의 가장 지배적인 경향이 되어 왔다. 그러나 사실을 직접적으로 표현하는 것에 대한 반작용으로 현대 연극계에 새롭고 흥미

있는 여러 움직임들이 나타나기도 했다. 이러한 새로운 사실주의적 표현은, 무대는 무대가 아니라 어떤 사람의 실제 거실이며, (어두운 객석에 앉아 있는) 관객은 보이지 않는 제4의 벽(fourth wall) 너머에서 실제로 아무것도 안 보이는 것처럼 가장한다. 새로운 연극 운동의 예언자들은 무대 위의 거실과 3면의 벽과 천장을 갖춘 상자형 무대(box-set) 역시 부자연스러운 것이라고 주장하면서, 무대를 위한 특별한 종류의 연극적 사실성을 개척하려 한다.

제1차 세계대전 이전 유럽에서는 아돌프 아피아(Adolphe Appia)와 고든 크레이그(Gordon Craig)가 무대 디자인과 조명 분야에 있어서의 새로운 운동을 선언하였다. 그들은 환경과 분위기를 창조하거나 동작을 위해서 무대를 개방하는 일 그리고 시각적 사고(visual ideas)를 통일하는 일에 관계하고 있었다. 그들은 무대 사실주의의 환상을 공격하고 무대 디자인에 대해 다시 생각하게 하였다. 아피아는 『음악과 무대 장치』(Music and Stage Setting, 1899)라는 책에서, 무대 예술이 표현적이어야 할 것을 주장하였다. 그리고 이와 같은 사조의 영향으로 오늘날의 무대 디자이너들은 연극의 장소와 시간을 사실적으로 세밀하게 재현하려는 시도 대신에, 연극의 분위기와 상상적인 생활을 '표현하기' 위해 파이프나 경사로 · 조명 · 플랫폼 · 계단 등을 사용했다.

아돌프 아피아(Adolphe Appia, 1862-1928)와 에드워드 고든 크레이그(Edward Gordon Graig, 1872-1966)는 현대의 표현주의적인 연극의 실행에 있어서 이론적 기초를 세웠다. 스위스 태생인 아피아에게 있어서 예술적 조화는 연극 제작의 기본적 목표였다. 그는 그림으로 그린 2차원적 배경 앞에서 연기하는 3차원적인 배우라는 모순을 좋아하지 않았다. 그래서 그는 평면 장치를 계단이나 경사 또는 플랫폼으로 대체할 것을 주장하였다. 그는 조명의 역할은 모든 가시적 요소를 통일된 전체로 융합시키는 것이라고 생각하였다. 그의 저서 『음악과 무대장치』와 『살아 있는 예술의 작업』(The Work of Living Art, 1921)은 현대의 무대 조명 기술에 대한 고전적인 자료들이다.

고든 크레이그는 영국의 연극인 집안에서 태어나(그는 엘렌 테리와 에드워드 고드윈의 아들이다), 헨리 어빙 극단에서 배우생활을 시작하였다. 무대 디자이너로서 1902년 작품전시와 1905년 『연극 예술』(The Art of the Theartre)의 출간은 전 유럽에 논란을 일으켰는데 그의 연극적 삶은 늘 논란의 소용돌이 속에 있었다. 그는 연극을 한 자율적인 예술가에 의해 창조된 예술적 통합체에 다 행동 · 말 · 선 · 색깔 · 리듬 등을 결합시킨 독립된 예술이라고 생각했다. 간소화된 배경과 3차원적 세트, 움직이는 무대장치 그리고 지시적인 조명 등에 관한 그의 여러 생각들은 제1차 세계대전 이후의 세로운 무대 기술로 퍼져 나갔다.

포토 에세이 - 현대의 무대 디자인

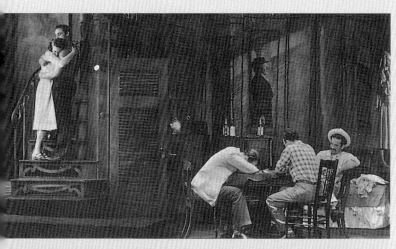

사진 6-1a : 테네시 윌리엄스의 「욕망이란 이름의 전차」의 무대 장치는 1947년 조 미엘지너(Jo Mielziner)에 의해 디자인되었다.

사진 6-1b : 보리스 아론슨(Boris Aronson)은 1975년에 뮤지컬 코메디인 「태평양 서곡」(Pacific Overtures)을 디자인하였다.

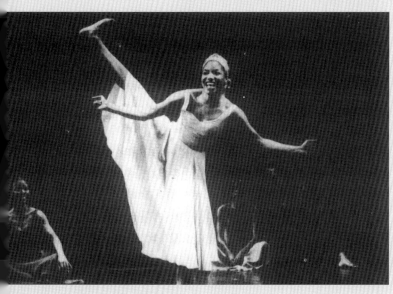

사진 6-1c : 밍 초 리(Ming Cho Lee)는 Ntozake Shange의 1976년작인 시적 무용극 「무지개가 뜰 때, 자살을 생각했던 흑인 소녀를 위하여」(For Colored Girls Who Have Considered When the Rainbow Is Enuf)를 디자인하였다.

아피아와 크레이그는 브로드웨이에 새로운 무대 기법을 도입하는 일에 헌신적이었던 미국의 젊은 디자이너 로버트 에드먼드 존스와 리 시몬슨 그리고 노먼 벨 제드스 등에 많은 영향을 끼쳤다. 그리고 미국의 무대 디자이너 제2세대가 그 뒤를 따랐다. 그들 중 탁월한 인물로는 「세일즈맨의 죽음」「욕망이란 이름의 전차」「왕과 나」를 디자인한 조 미엘지너와 「카바레」「회사」(Company)「태평양 서곡」의 디자이너인 보리스 아론슨, 「사운드 오브 뮤직」「Plaza Suite」의 디자이너인 올리버 스미스, 그리고 「머리카락」(Hair)「헛소동」(Much Ado about Nothing)「무지개가 뜰 때, 자살을 생각했던 흑인 소녀를 위하여」를 디자인했던 밍 초 리 등이 있다.

디자이너의 훈련

60년 전의 디자이너들은 배우들처럼 레퍼터리 극장에서 훈련받았다. 무대장치에 관한 대강의 지식만을 가졌던 무대화가는 대개 그림에만 관련되어 있었고 디자이너의 훈련은 무대 작업장에서 도제 제도로 이루어져 왔다. 예술적 조정자로서의 연출가의 등장과 더불어, 가시적이고 기술적인 모든 요소에 대해 책임을 지는 협력적이고 해석적인 예술가로서의 무대 디자이너의 개념이 함께 발전되었다. 1920년대 미국의 각 대학에서는 무대·의상·조명 디자이너와 같은 새로운 연극 예술가들이 훈련되었다.

연극을 위한 디자인

무대 디자이너들은 무대장치를 디자인하기 위해 5가지 기본적인 방법 중하나를 사용한다. 어떤 디자이너들은 실제의 방이나 장소에서 시작하는데, 특정한 무대를 위해 그것들 가운데서 선택하거나 규모를 바꾸거나 혹은 고쳐 만들기도 한다. 다른 디자이너들은 배우들과 함께 연극의 가장 중요한 사건에서 출발하여 그들 주변에 플랫폼·무대의 형상 그리고 공간을 더한다. 또 어떤 디자이너들은 연극의 분위기에서 출발하여 그 분위기를 반영한 선과 형상과 색깔을 찾는다. 다른 이들은 아이디어와 은유로써 장면을 디자인한다. 1920년대 독일의 표현주의자들은 무대장치에 혼란스러운 정신의 악몽 같은 광경을 반영하려고 하였다. 또 다른 그룹은 배우와 관객을 포함해서 전체 공간을 환경으로 조직하였다. 환경주의자들은 공연이 주어진 공간으로부터 발

전하며 전적으로 주어진 공간 안에서 수행된다는 개념에서 시작하였다. 여기에는 환상이나 모방을 창조하려는 노력보다는 공연자와 관객 그리고 공간이나 대상물들이 사람·경사로·플랫폼·사다리·계단·미로 등 있는 그대로 존재한다.

디자인 과정은 여러 달이 걸릴 수 있다. 디자이너는 보통 연출가와 똑같은 방식으로 대본을 연구한 후, 무대 공간 안의 장소와 움직임 그리고 사물들을 상세히 가시화함으로써 작업을 시작한다. 디자이너는 대본의 요구 사항에 대해 몇 가지 질문을 제기한다. 연극이 어디에서 공연되는가? 극이 어떤 시간과 계절에 진행되는가? 등장인물들이 어떠한 종류의 동작을 하는가? 삶으로부터의 어떠한 요소들이 연극 세계의 필수적인 성분을 이루는가? 관객과 극의 공간적 관계는 어떠한가? 즉, 가까운가 혹은 멀리 떨어져 있는가? 연극과 관객이 같은 공간에 있는가? 그 공간에서 등장인물들 간의 관계는 어떻게 표현되는가? 극의 역사적 시기는 언제인가? 얼마나 많은 연극 공간이 필요한가? 동작은 과격할 것인가, 차분할 것인가? 극의 분위기는 어떠한가? 얼마나 많은 출입구와 소도구·가구들이 필요한가? 연출가의 생각은 무엇인가?

디자이너가 공간을 가시화함에 있어서 세부적인 것은 **스케치·기초 계획** 그리고 **모형**에서 정해진다. 스케치(또는 대강의 연필 소묘)는 연출가와 디자이너가 무대 바닥을 가시화해 가는 초기 단계에서 만들어진다. 그들의 생각이 어느 정도 구체적인 단계에 이르게 되면, 입출구나 주요 무대장치 등과 같은 기초 계획을 의논하고 의견을 일치시킨다.

디자이너는 또한 건축 양식·가구·장식을 비롯해서 극의 역사적 시기·배경·스타일을 조사한다. 그 다음 수주일에 걸쳐 무대장치의 외관과 세부적인 사항에 대한 연출자와 디자이너 사이의 의견이 일치될 때까지 스케치·색상 초벌칠(수성물감으로 무대 배경을 칠하는 것) 그리고 모형의 제작 등이 계속된다. 그 다음 디자이너는 제작 계획서와 정면도(눈 앞에 나타나는 대상물의 윤곽을 그대로 그린 2차원적 그림)를 기안하고, 이것을 기술적 그림으로 전환시킬 기술 감독이나 제작 책임자에게 줄 입면도를 그린다. 여러 무대장치들은 이러한 그림들로 세워지고, 약속된 시간에 무대로 옮겨지는데 이것을 흔히 "투입"(put-in)이라고 부른다. 디자이너의 그림은 모든 무대장치의 측면과 바깥

그림 6-2 : 무대 화가는 디자이너가 제공하는 입면도와 모형을 가지고 배경을 그리는 특수 기술자이다. 무대 화가의 그림은 조명과 결합하여 무대 위에 색깔·원근·깊이·형상·질감 등을 창조한다.

까지를 상세히 그려, 그것들이 어디서 어떻게 기능하며, 언제 무대에 나타날 것인가 하는 순서까지 보여주어야 한다.

대도구는 기본적으로 2차원이나 3차원이며, 골격이 있기도 하고 없기도 하다. 그것들은 장치 작업장에서 기술감독의 각 장치에 대한 작업 그림으로부터 만들어진다. 그 그림에는 세워질 무대 장치의 종류와 재료 그리고 크기

가 적혀 있다.

　대도구는 무대상의 용도 때문에 강해야 하며, 쉽게 움직일 수 있어야 하고 튼튼해야 한다. 우리는 흔히 무대 배경을 보면서, 대도구의 유형이나 그것들이 서로 잘 맞는가 하는 점, 혹은 장면이 바뀌는 동안 어떻게 이동되는지 따위를 인식하지 않는다. 그 이동이 연극적인 효과를 위한 게 아니라면 말이다.

의상 디자이너

　미국의 디자이너 패트리셔 지프로트(Patricia Zipprodt)는 살아가면서 예측하지 못했던 일들이 별안간 나타나는 자동차 여행에 의상 디자인을 비유했는데, 의상 디자인의 경우엔 뜻대로 구할 수 없는 직물 · 부적당한 예산 · 변덕스러운 배우 등이 그렇다. 때문에 의상 디자이너는 자동차 운전수와 같이 여러 가지 문제를 풀어가는 성실한 태도를 갖고 있어야 한다.

의상

　의상에는 배우들의 의복과 인물들이 패용하는 모든 액세서리(지갑 · 보석류 · 손수건 등), 머리 장식과 관련된 것들 그리고 얼굴 분장을 대신해야 할 때의 가면을 포함해서 얼굴 및 신체 분장과 관련된 모든 것이 포함된다.

　의상은 인물에 관한 많은 정보와 극의 성격 · 분위기 · 스타일에 관한 것들을 알려준다. 또 연극의 환경에 색채와 스타일과 의미를 더하는 시각적인 신호이기도 하다. 의상은 시대 · 사회 계급 · 경제적 상태 · 직업 · 나이 · 지리 · 기후 그리고 그날의 시간까지 입증해 준다. 의상은 다양한 인물들 간의 상대적인 중요성과 그 관계를 분명히 하는 데 도움을 준다. 장식 · 선 · 색채는 가문 · 집단 · 파벌 · 당파의 구성원들을 함께 결속시킬 수 있다. 의상의 교체는 인물 간의 관계 변화나 인물의 심리적인 변화를 가리킨다. 또한 의상의 유사성이나 대조는 각각 동정적이거나 적대적인 관계를 보여준다. 예를 들어, 햄릿의 검은 의상은 궁정 안의 사람들이 입고 있는 밝은 빛깔과 대조를 이루며, 궁정에 대한 그의 태도 변화를 말로 하는 것보다 더 웅변적으로 대변해 준다.

디자인 회의

　무대 디자이너와 의상 디자이너는 극중 인물이 살아가는 세계를 가시화시키기 위해서 연출자와 함께 작업을 한다. 그들은 말 혹은 대충 그린 스케치를 가지고, 대본을 무대상의 연극적 초점으로 이끌어 주는 각기 다른 접근법이나 생각들을 함께 연구한다. 디자이너들은 연출자의 구상을 시각적으로 보완해 주며, 그렇게 함으로써 종종 연극 작품에 대한 새로운 아이디어를 연출자에게 불어넣기도 한다.

　연출자와 무대 디자이너처럼 의상 디자이너도 대본을 연구하고, 스토리·분위기·성격적 특성·시각적 효과·환경·지리·시대 그리고 계절 등에 주목하면서 일을 시작한다. 그런 다음 의상 디자이너는 실제적인 질문들을 제기할 것이다. 어떤 배우들이 선정되었는가? 얼마나 많은 의상(갈아 입을 것까지 포함하여)과 액세서리가 필요한가? 의상 예산은 얼마인가? 결투와 같은 무대 행동이 의상을 만드는 데 의상을 입는 데에 영향을 끼치는가? 등등.

사진 6-3 : 햄릿의 「검은 외투」 1976년 뉴욕의 셰익스피어 축제 공연에서 햄릿 역을 맡은 샘 와트슨이 입고 있는 검은 의상은, 그가 궁정의 다른 사람들과 동떨어져 있음을 분명히 보여준다.

공연에 대한 전반적인 계획이나 구상은 디자인 회의에서 이루어진다. 의상 디자이너는 스케치 · 색채판 · 의상 도표 · 액세서리 알람표 · 직물 견본 조각 등을 갖고 회의에 참석하여, 연출자와 무대 디자이너에게 자신의 견해를 시각적으로 분명히 제시한다. 또한 의상 디자이너는 이후에 생길지도 모를 실수와 돈이 많이 들 막바지에서의 변경을 피하기 위해 치밀하게 준비해야 한다.

의상 디자인은 새로운 극장 예술의 또 다른 분야이다. 오랜 세월 동안 배우 · 연출자 혹은 무대 의상 담당자가 의상을 맡아왔다. 그러나 지난 60여 년 동안, 새로운 무대 기술은 세세한 부분까지 더욱 많은 주의를 기울여야 할 시각적 요소들을 선택 · 조절하기 위해 시각 예술분야에서 수련을 받은 의상 디자이너를 필요로 하게 되었다. 이제 의상 디자인 분야는 산업으로 발전하였다. 전문적인 디자이너는 영화 · 패션쇼 · 연극 · 오페라 · TV · 무용 · 상업 광고 그리고 특별한 행사(아이스 쇼, 나이트 클럽 쇼, 서커스, 익살극)에서 사용하는 괴상한 복장 분야에서 작업한다. 이 분야의 많은 사람들이 의상 조사와 스케치 · 직물 선택 · 재단 · 재봉 · 액세서리 제작 등의 일을 한다.

"브룩스 반 혼"(Brooks Van Horn)과 "이브 의상실"과 같은 뉴욕의 거대한 의상 전문점은 최근에 막을 내린 흥행물의 의상을 사들이고, 주문에 따라 의상을 만들고, 지방 극장이나 대학 극장에 의상을 빌려주기도 한다. 공연에 필요한 의상을 고르기 위해 거대한 의상 전문점을 방문하는 일은 그 자체가 대단히 흥미로운 일일 뿐 아니라, 연극 디자인의 역사를 둘러보는 여행이 될 수도 있을 것이다.

훌륭한 의상 디자인이 가끔은 시행착오를 통해 개발된다. 「피핀」의 브로드웨이 공연 의상을 디자인할 때에도, 의상 디자이너 패트리셔 지프로트와 연출가 밥 포세는 극에 나오는 유랑극단 배우들의 정확한 외관을 결정하기 위해 꽤 고심하였다. 대본에는 "불특정한 시대의 유랑극단이 들어온다"라고 쓰여 있었다. 지프로트는 당시를 다음과 같이 회상하고 있다.

"정확히 말해, 그것은 이제 나에게 아무런 의미가 없는 일이었다. 나는 많은 스케치를 했는데, 모든 사람들이 다 좋아하는 것 같았다. 내가 완성된 의상 스케치를 제출하기로 되어 있었던 날까지는 시간이 너무 촉박했다. 그래서 유랑극단의 의상을 계획했던 대로 완전하게 색칠을 하지 못하고, 포세 씨가 스케치를 보다 쉽게 볼 수 있게끔 그저 베이지 색과 잿빛이 도는 흰색

을 칠했다. 내가 14-5장의 스케치를 갖다놓고 완전하게 채색을 못했다고 사과하려는 순간, 그는 '아주 훌륭해. 이게 바로 그 색깔이야. 아주 정확하시군요' 라고 외쳤다. 그가 이렇게 말하자, 나 역시 그의 말이 옳게 느껴졌다. 회색이 도는 흰색 옷을 들여다보면서, 그게 바로 '불특정 시대의 유랑극단 배우들'의 모습이라고 우리 모두 인정했다. 이후 전체 작품은 초점이 거의 정확히 맞춰지기 시작하였다."[1]

그러나 대개는 많은 대안들이 검토되고 난 다음에야 의상 선택이 이루어진다.

의상 제작

의상의 스케치와 계획이 승인이 되면, 연출자는 연습에 몰두하게 되고 의상 디자이너는 의상의 구입이나 대여 및 제작에 들어간다. 디자이너는 배우들과 가봉한 옷을 입어볼 날짜를 정한다. 의상이 극장 사무실에서 제작되어야 한다면(대개 대학 공연의 경우가 그렇듯이), 의상 디자이너는 실제로 배우의 치수를 재고 옷감을 고르고 재단하는 등의 과정을 거쳐 의상을 제작하고, 액세서리를 만들거나 구입한다. 배우들에게 옷이 제대로 맞는가를 몇 차례 확인해 본 후, 의상이 어울리는지를 검토해 보기 위한 '의상 사열식'(dress parade)을 총연습 이전에 실시한다.

총연습

의상 사열식과 총연습(예정된 무대장치와 조명을 완비한 채 의상·가면·분장을 완전히 갖추고서 하는 연습)은 개막 1주일 전쯤에 실시한다. 이때 의상이 부적당하거나 또는 색상이 조명이나 무대 배경과 어울리지 않는다는 사실이 발견되기도 하는데 이런 경우, 디자이너는 새 옷감으로 다시 디자인하여 완전히 새로운 의상을 다음 총연습이나 개막일까지 완성해야 한다.

미국의 의상 디자이너 패트리셔 지프로트(1925년 출생)는 웰슬리 대학과 뉴욕의 의상공학연구소에서 수학했다. 그녀는 「지붕 위의 바이올린」 「작은 여우들」 「1776년」 「피핀」 그리고 「시카고」 등 상당수의 브로드웨이 뮤지컬과 연극을 위해 의상을 디자인했다. 또한 오페라와 발레를 위한 의상과 「졸업」 「1776년」 「유리 동물원」 등의 영화 의상을 담당한 바 있다.

1) Patricia Zipprodt, "Designing Costumes," in *Contemporary Stage Desing U.S.A.*(Middletown, Conn : Wesleyan University Press, 1974), p.293

포토 에세이 - 의상 디자인과 무대 분장

'보통사람 극단' (Everyman Players)의 셰익스피어 작 「템페스트」 공연(1972년) 분장은 아이린 코리(Irene Corey)가 맡았다. 연출자가 작품의 배경을 물속에 가라앉은 아틀란티스 섬으로 설정하였는데, 그곳에서 프로스페로(Prospero)는 초능력으로 그곳에 사는 모든 생물들의 생명력을 지배하며, 조난당한 선원들은 이 물밑 세계로 끌어들인다.

모든 시각적 요소들은 해저 생물의 형상을 염두에 두고 만들어져야 했다. 예를 들어, '머리 산호' 에 대한 디자이너의 견해는 프로스페로 마음의 산란하고도 신비스러운 작업을 암시하기 위해, 투명한 해파리 안에서 빛나는 형광빛의 이미지를 결합하고자 하였다. 코리는 프로스페로의 분장 디자인을 실현시키기 위해, 긴 이마에 어떤 조직을 덧붙이고 산호 껍질과 촉수로 장식을 하고 젤라틴을 녹여 만든 둥근 머리 안에 전기장치를 설치하였다. 여기서 보여주는 프로스페로의 양식화된 분장은 초능력적인 힘을 나타내는, 깊숙한 눈으로부터의 투시력의 효과를 만들어내기도 하였다.

사진 6-5a : 프로스페로의 분장을 위한 아이린 코리의 오리지날 디자인.

사진 6-5b : 이 사진에서는 왼쪽의 오리지날 디자인 판으로부터 가발·가짜 이마로 나아가는 과정을 볼 수 있다. 가발은 나일론 실과 타조 깃털로 만들었으며, 이마는 대크론을 집어넣은 모슬린 천으로 만들었다.

사진 6-5c : 프로스페로의 분장표(왼쪽)을 따라 할 프로스케(Hal Proske)가 실제로 분장을 하고 있다.

사진 6-5d : 프로스케는 자신의 분장 위에 가발과 가짜 이마를 쓰고 있다.

사진 6-5e : 완성된 프로스페로의 분장과
머리 장식과 의상.

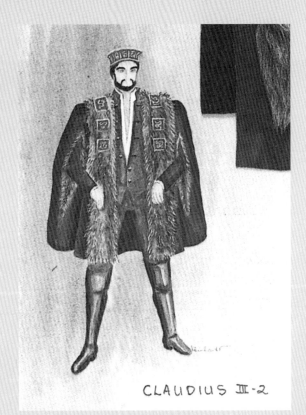

CLAUDIUS III-2

사진 6-5f : 의상 디자이너 폴라인하르트가 「햄릿」에 나오는 클라우디우스의 의상을 디자인했다. 오른쪽 구석의 천조각은 이 의상을 제작할 때 사용할 직물의 색상과 결을 설명한 것이다.

사진 6-5g : 위의 디자인에 따라 제작한 의상을 배우 스테판 콜맨(중앙)이 입고 있다.

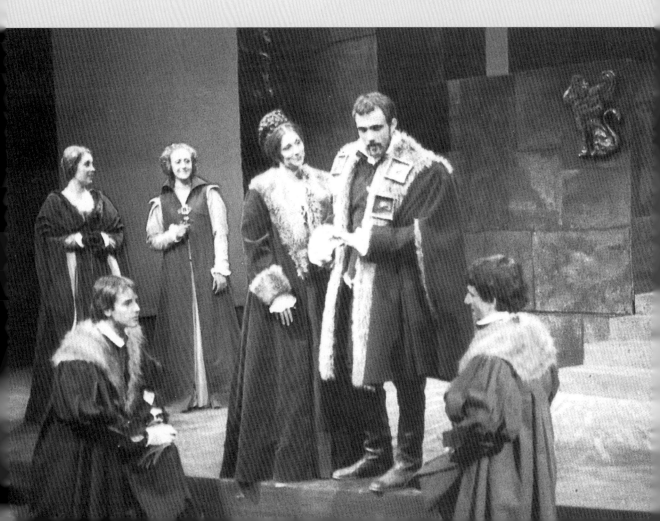

사진 6-4 : 유랑극단 배우들의 의상. 아래 사진에는 뮤지컬 「피핀」 공연(1972)에서 패트리셔 지프로트가 만든, 회색을 띤 흰색과 베이지 색의 의상을 입은 배우들의 모습이 보인다.

의상 담당

총연습이나 공연 기간 동안에 발생하는 의상에 관한 모든 문제는 새로운 의상 담당이 맡게 된다. 의상 담당은 각 배우들이 필요로 하는 의상이나 액세서리 알람표를 작성하여 그 표를 통해서 매공연 때마다 의상과 액세서리를 제공한다. 공연이 다 끝난 후에는 공연에 사용된 모든 의상을 깨끗이 세탁하여, 모자나 가발·구두 그리고 여러 가지 장신구들과 함께 창고에 보관하거나 의상 전문점에 판다.

분장

분장은 배우의 연기를 도와주고, 의상을 완성시켜 주며, 배우를 눈에 잘 띄게 하는 데 필수적이다. 대극장에서는 먼 거리와 조명 때문에 분장을 하지 않은 배우의 모습은 특색이 없고 불분명하게 보일 수가 있다. 또 분장은 의상처럼 등장 인물의 신체적인 외모 — 인격·나이·배경·종족·건강·환경 — 를 강조함으로써 배우가 성격을

드러내는 데 도움을 준다.

분장은 '순수' 분장과 '성격' 분장으로 분류할 수 있다. 순수분장
은 배우의 정상적인 용모를 드러내는 일과 눈에 확연히 띄게 하기 위
한 채색에 주안점을 둔다. 성격 분장은 나이나 태도를 드러내도록 배
우의 용모를 변형시키는데, 주로 코와 눈밑의 주름살·눈썹·치아·
머리·수염 등을 덧붙여서 외모를 변화시킬 수 있다. 분장이 잘못되
면, 등장 인물의 내면 세계와 상충되는 외모를 부여함으로써 배우의
성격화를 망칠 수도 있다. 따라서 연기자는 기술로서의 분장의 기본

사진 6-6 : 아이린 코리가 비
잔ㅁ피드의 작품 나비를 위해
디자인한 파리 디자인. 철사로
골격을 만들고 거품을 천으로
덮어서 만든 가면은 배우가 파
리를 닮은 얼굴의 움직임과 표
정을 나타낼 수 있게 만들어진
것이다.

154

을 알아야 하며, 진짜 머리와 가발을 어떤 때에 이용해야 하는지를 알아야 한다. 환상적인 작품의 제작에서는 다른 전문가가 분장을 디자인할 수도 있으나, 대부분의 경우 특히 직업 극단에서는 배우가 직접 디자인해서 그대로 분장을 한다. 그러면 배우는 어떻게 분장을 하는가? 기본적인 분장 도구를 가지고 연습하는 데에는 대용물이 있을 수 없으므로, 배우들은 자신의 얼굴을 새롭게 발견하게 된다. 각 얼굴은 다른 방식으로 조명을 받거나 반사함에 따라 서로 달라진다. 그 다음에는 인물의 표정과 태도를 강조하기 위해 유성 페인트ㆍ코접합제ㆍ가발을 사용해 보아야 한다. 배우는 그 인물에 맞는 표정이나 선 그리고 음영을 가장 잘 알기 때문에, 스스로 분장을 하는 것이 좋다.

가면

초기 연극에서 가면은 여러 가지 용도로 쓰였다. 가면은 등장인물의 기본적인 이미지를 먼 거리에서도 분명히 알아볼 수 있도록 얼굴의 특징을 확대시켰다. 그리스의 가면은 슬픔ㆍ분노ㆍ공포ㆍ연민과 같은 기본적인 분위기를 표현하였다. 그러나 오늘날 우리에게 가장 중요한 것은, 가면을 쓴 배우가 쓰지 않은 배우와는 전혀 다른 존재를 무대 위에 창조한다는 점이다. 가면을 쓴 배우는 미묘한 표정의 장점을 잃을 수 있으나, 당당하고 영웅적이고 위엄이 있는 혹은 신비스러운 존재를 표현할 수가 있다. 배우는 단지 무대 위에 서서 빛을 반사하기만 해도 관객을 감동시킬 수 있다. 가면을 쓴 배우도 안면 근육을 움직이고 표정을 바꿀 수 있으므로, 배우가 이용할 수 있는 표정의 미묘함을 완전히 빼앗긴 것은 아니다. 가면의 위치를 변화시킴으로써(이런 효과를 염두에 두고 제작했다면), 또 머리의 각도를 바꾸어 조명을 받음으로써 서로 다른 감정적 반응을 불러일으킬 수 있는 것이다.

가면을 만드는 일은, 초자연적인 힘이 있다고 해서 가면을 공포의 대상으로 여기던 원시문명 시대 때부터 고대 예술의 하나였다. 가면은 그리스와 로마의 연극에서, 르네상스 시기 이탈리아의 '코메디아 델아르테'의 연극에서 그리고 현대 연극에서도 즐겨 사용되고 있다. 가면에 대한 연구는, 20세기의 위대한 가면 제작자인 블라디슬라프 벤다(Wladyslaw Benda)의 경우처럼, 평생 동안 이루어지기도 한다. 가면은 예술적인 외관도 중요하지만, 편안하고 가볍고 강하고 배우의 얼굴 윤곽에 딱 맞아야 한다. 오늘날 대학 연극에

서는, 의상 디자이너가 색상·내구성 그리고 표현력 등을 고려하여 의상의 일부로서 가면을 만들기도 한다.

사진 6-7 : 가면을 쓴 배우. 「코카서스의 백묵원」에 나오는 총독 부인의 머리 장식은 빛을 반사하면서 위엄있는 지위임을 말해준다.

조명 디자이너

조명은 우리가 무엇을 어떻게 보며 어떻게 느끼는지, 심지어 어떻게 듣는지까지에도 영향을 미친다. 현대 극장에서 조명은 극적 효과를 내는 데 필수적이다. 조명은 관객의 관심의 초점을 통제하고 그들의 이해를 높여주기 위해, 연출이 지닌 가장 강력한 도구 중의 하나이다.

처음엔 양초로, 17세기 이후엔 가스를 사용한 인공 조명이 이후

미국의 조명 디자이너 장 로젠탈 (1912-1969)은 뉴욕에서 태어나, "이웃 극장"(Neighborhood Playhouse)과 예일 연극학교에서 조명 수련을 쌓았다. 미국에서 조명 디자이너라는 직업이 널리 퍼진 것은 그녀의 덕택이다.

그녀는 1930년대부터 조명에 대한 이론을 개척하여, 오손 웰스와 존 하우스만과 함께 '연방 극장 계획'과 "머큐리극장"에서 활동하였다.

30년 이상 브로드웨이 공연의 조명을 맡았는데, 그녀가 담당했던 작품에는 「사운드 오브 뮤직」「지붕 위의 바이올린」「카바레」「왕과 나」「Plaza Suite」 그리고 「웨스트 사이드 스토리」 등이 있다. 그녀는 종종 무용 조명에도 관여, 조지 밸런친·제롬 로빈스·마사 그레이엄 등과 함께 일한 적이 있다. 그녀는 "내가 만일 후손에게 물려주고 싶은 게 있다면, 그건 바로 나에게 가장 소중한 무용 조명 분야"라고 말한 바 있다.

에 무대를 밝혀 왔으나, 1879년 전기의 발명으로 극장 예술의 전반적인 변화 가능성이 높아져 갔다. 전기의 사용은 색상의 강도와 범위를 완벽하게 제어할 수 있게 해주었으며, 무대의 서로 다른 곳을 밝거나 어둡게 하는 데 융통성 있게 이용될 수 있어서 배우를 위해 극적 분위기를 제공해 주었다.

스위스의 무대 미술가인 아돌프 아피아는 연극에서의 조명의 예술적 가능성을 잘 파악하고 있었다. 그는 저서 『음악과 무대장치』에서 조명이 모든 디자인의 지침이 되어야 한다고 주장하였다. 그는 이차원 혹은 삼차원적인 대상물이나, 활동적이거나 비활동적인 사람들, 그밖에 여러 가지 형상들을 비롯한 모든 제작 요소들은 조명이 통합하거나 조화를 이루게 할 수 있다고 주장하였다. 아피아는 조명이란 분야를 극장 디자이너를 위한 예술적 매개체로 정립하였다.

조명 기술

장 로젠탈(Jean Rosental)은 조명 디자인을 "거의 눈에 보이지 않는 공중에다가 특성을 부여하는 일"이라고 정의한 바 있다. 조명의 규칙은 '가시성'과 '환경'(주위의 분위기)이 종합적인 연극 디자인 속에 내재되어야 한다는 것이다. 조명 디자이너가 사용할 기계 장치를 제외한 연장은 '형식'(조명의 패턴형태)과 '색상'(젤라틴을 이용하거나 강도를 변화시키거나 혹은 그 둘을 다 이용해서 만드는 빛의 분위기), 그리고 '움직임'(조명실에 있는 조광기와 배전판을 이용한 형태와 색채의 변화)이다.[2]

구상과 '큐'

조명 디자이너는 대본을 읽고 나서 무대 디자이너·연출자와 함께 조명에 대해 협의한다. 그 과정에서 몇 가지 기본적인 질문이 제기된다. 연출자는 어느 정도의 사실성을 요구하는가? 중요한 장면은 무대 장치 안의 어디에 위치하는

2) Jean Rosenthal and Lael Wertenbaker, *The Magie of Light* (Boston : Little, Brown, 1972), p.115.

가? 거기에는 어떤 제한이 있는가? 작품은 어떤 형태·분위기·색상 패턴·움직임 등을 요구하는가?

　이런 질문에 대한 대답을 가지고서 디자이너는 바로 위에서 보는 무대와 극장 건물의 간단한 스케치로부터 시작하여, 우선적으로 '조명 구상'(light plot)을 짠다. 이와 같은 기본적인 계획표 위에다 디자이너는 필요한 조명 기구의 위치를 표시한다. 한 특정 기구가 어떤 곳에만 쓰인다거나 쓰이지 않는다는 정해진 규칙은 없다. 조명 설계에 부과되는 제한은, 연출자의 지시와 극장의 물리적인 특성 그리고 안전성에 관한 것들이다.

　완성된 조명 구상은 다음과 같은 것들을 나타낸다. ⑴ 사용될 각 조명 기구의 위치 ⑵ 기구의 유형 와트량 젤라틴 색상판 ⑶ 기구에 의해 조명될 전반적인 지역 ⑷ 조명 기계 작동에 필요한 회로 ⑸ 기타 조명의 전기 작동에 따른 세부 사항들. 예를 들어, 배우가 연기 도중 불을 켜야 한다면 그 전기 설비의 위치를 조명 구상에 표시해 두어야 한다.

사진 6-8 : 무대 조명은 우리가 보는 것을 통제한다. 「아가멤논」 공연에서 아가멤논과 카산드라의 시체 쪽으로 관심이 집중되면서, 음침한 분위기가 만들어진다.

조명 기구의 각도와 초점을 맞추고 회로를 설치하고 나면, 디자이너는 공연에 맞춰 '큐'(cue)를 준비한다. 그 '큐 시트'(기계 설비와 색채를 지정한 제어판의 도표)를 조명 기사에게 미리 제공하여, 다양한 강도의 조명 조절과 변화를 통해 조명 디자이너가 만족할 때까지 일련의 연습을 하기도 한다. 매번 무대 조명을 바꿀 때마다, 제어판을 어떻게 정비할 것인가 혹은 어떤 시점에서 조명의 강도나 색상을 바꿀 것인가 하는 것들을 기록해 두어야 한다. 성공적인 무대 조명은 그 자체에 주의를 끌지 않고도 극 전체를 보완하고 통합한다. 그것은 우리가 보는 것과 그것을 보는 방식을 통제함으로써, '가시성'과 '환경'을 통해 작품을 이해하는 데 이바지한다.

요약

극장 예술가들인 배우 · 연출가 · 디자이너들은 연극을 구체적인 시각적 측면에서 무대 위에 창조해 낸다. 그들은 극작가의 대사와 생각을 연기 · 의상 · 무대 장치 그리고 조명 — 대본 위에 적힌 것들의 시 · 청각적인 대응물로서 — 의 분야로 바꾸어 놓는다. 그중 디자이너가 하는 일은 무대 공간을 연극의 세계로 변형시키는 것이다. 디자이너는 피터 브룩이 말한 "빈 공간"을 색채 · 빛 · 음향 · 무대 장치 · 분장 · 가면 그리고 배우를 가지고 특별한 세계로 만들어낸다. 연극 세계의 중심은 배우이며, 모든 훌륭한 무대 디자인은 그 공간에서의 배우의 존재를 부각시킨다. 뿐만 아니라 무대장치 · 의상 · 조명과 같은 디자인 분야는 관객들을 혼란시키지 않으면서 작품의 극적 행위 — 사건의 진전이나 시각적 전개, 행위를 보다 풍성하게 하는 것 — 에 기여해야 한다.

포토 에세이 - 조명 기구

다음의 기구들은 극장의 조명에 기본적으로 사용되는 것들이나, 그밖에 특별히 고안된 장치들이 사용될 수도 있다. 무대 조명에 관한 전문서적을 통해 다양한 장치에 대한 배울 수 있다. 텔레비전과 영화는 특별히 그들의 필요에 적합한 밝기가 매우 강하고 균일한 빛을 발하는 조명 기구들을 개발하였는데, 이런 상지들이 연극 무대에서 사용되기도 한다.

푸트라이트와 같이 지금은 잘 쓰이지 않는 장치들도 어떤 특별한 효과를 내기 위해서나 특별한 시대극에서는 절절히 사용된다. 특별히 연극적이지 않은 장치들도 간혹 조명 디자인에 적용되기도 한다. 예를 들어, 영사기나 슬라이드 프로젝터가 현대극에서 중요한 역할을 차지하는 경우다. 적절한 기구의 선정은 각 기구의 특성과 잠재력에 대한 조명 디자이너의 오랜 경험과 기술 지식에 근거를 둔다. 기구의 선정은 모든 상황마다 그 물리적 잠재력과 한계뿐만 아니라, 그것이 사용될 기술적·예술적 목적을 모두 고려한 후에야 이루어진다.

사진 6-9a : 프레스넬 스포트라이트(Fresnel spotlight)는 원하는 방향으로 빛을 집중시킬 수 있는 프레스넬 렌즈의 이름을 따서 붙인 이름이다. 이 기구의 조명 패턴은 통제 가능한 넓은 지역에 걸쳐서는 매우 밝지만, 그 지역을 넘어서면 밝기가 급격히 떨어져서, 그 언저리는 거의 알아볼 수 없을 만큼 검게 된다. 이 기구는 구역 간의 혼합이 중요한 때, 빛의 날카로운 모서리가 어지러울 때에 주로 사용된다. 앞면에 있는 "barn doors"라는 셔터들을 이용하여 광선을 조절하고 모양을 만들 수 있다. 이 기구는 관객 바로 위에서 무대를 향한 방향으로는 사용하지 않는 게 좋다.

사진 6-9b : 타원형의 반사경 스포트라이트(ellipsoidal reflector spotlight)는 조명 패턴을 잘 제어하는 것이 중요한 경우에 주로 빛을 투사한다. 초점이 잘 맞은 이 타원형 기구(혹은 leko)의 조명 패턴의 가장자리는 매우 날카롭다. 그러나 구역 간의 혼합을 쉽게 하기 위해 초점을 일부러 약간 흐리게 할 수도 있다. 광선은 원형이 정상적이지만 iris를 사용해서 크기를 감소시킬 수 있으며, 셔터를 사용해서 변화시킬 수도 있다.

사진 6-9c : 빔 프로젝터 (beam projector)는 제2차 세계대전을 다룬 영화에서 흔히 볼 수 있는 서치라이트의 일종으로, 빛의 범위가 좁고 강한 것이 특징이며, 고정된 배율의 강한 빛을 요구하는 장면(창문을 통해 비치는 햇살 등)에 주로 쓰인다. 주로 뮤지컬과 무용 공연에서 무대를 가로지르거나 직선으로 비출 때 많이 쓰인다.

사진 6-9d : 스트립 라이트(strip light)는 8피트 정도의 길고 좁은 기구로, 자체 반사경을 가진 여러 개의 작은 등으로 구성되어 있다. 이 기구는 3-4개의 등에다 각기 다른 색상을 주고 두세 회로를 혼합하면 넓은 범위의 중간 색을 만들어낼 수 있다. 또한 이 기구는 푸트라이트로 쓰거나 사이크로라마에 색상을 부여할 때, 하루 중 특정한 시간을 가리키거나 분위기를 맞추기 위해 원하는 색상으로 특정한 연기 공간을 조절할 때 등, 여러 경우에 유용하게 사용된다.

사진 6-9e : 추적 스포트라이트 (follow spotlight)는 대부분 미국 뮤지컬을 위한 조명기구 하면 생각나는 요란스러운 조명기구로, 관객의 주의를 집중시키는 가수나 무용수와 같은 대상을 추적한다. 또한 아이스 쇼나 희가극에서도 많이 쓰인다. 이 기구의 이동하는 빛은 분위기를 고양시키고 계속적으로 변화하는 환경을 만들어낸다.

확인 학습용 문제

1. 무대장치를 디자인하기 위해 무대 디자이너가 이용하는 다섯 가지 방법은 무엇인가?

2. 디자이너는 대본을 어떻게 연구하는가?

3. 아돌프 아피아와 고든 크레이그가 왜 무대 미술가로서 중요한 인물인가?

4. 디자인하는 과정에서 기초·모델 그리고 초벌 채색이 왜 중요한가?

5. 의상은 인격과 사회 계층·나이·기후 등을 어떻게 나타내는가?

6. 디자인 회의는 무엇이고, 왜 중요한가?

7. 의상 디자이너는 대본을 연구하면서 어떤 질문들을 하는가?

8. 디자이너와 연출가에게 총연습은 왜 중요한가?

9. 무대 분장의 기능은 무엇인가?

10. 순수 분장과 성격 분장의 차이점은 무엇인가?

11. 왜 가면이 연극 공연에서 효과적인가?

12. 조명 디자이너의 연장은 무엇인가?

13. 조명 구상이란 무엇인가?

제 7 장
희곡의 구조

드라마, 즉 인쇄된 대본을 읽는 것은 극작가의 예술 중 상당 부분을 경험하는 것이다. 드라마는 인간의 말과 행동 그리고 음향과 동작으로 변할 잠재력을 지니고 있다. 다양한 종류의 극 구조와 연극적 관습은 극작가가 자신이 다루고자 하는 재료를 관객들과 함께 공유할 잠재적인 연극적 경험으로 구체화시키는 데 도움을 준다.

연극계에서는 한 번 태어났던 모든 형식은 죽게 마련이다.
모든 형식은 재인식되어야 하며, 그러한 새로운 인식은 그
것을 둘러싸고 있는 모든 영향력의 특징들을 포함하고 있
을 것이다.
— 피터 브룩, 『빈 공간』

드라마

드라마는 연극에서 인생을 지켜보는 또 다른 방법으로서, 이것은 극작가의 예술이다. 드라마의 어원은 그리스어 'dran'('일을 하다' 혹은 '행동을 하다'의 뜻)에서 유래하였다. 가장 적절한 의미로 드라마는 '행동하기'(doing)의 잠재력을 지닌, 혹은 살아 있는 말과 행동이 되려는 일련의 말과 행동이라 할 수 있다. 그러므로 드라마는 극장에서 우리가 듣고 보는 것의 근원이다.

드라마는 인쇄된 책 안에서 주로 대화(dialogue) — 배우가 말하게 되는 연속적으로 배열된 말들 — 로 이루어져 있다. 무대 위에서 주고받는 대화는 종종 우리가 친구들과 평소에 나누는 대화와 비슷하게 여겨진다. 셰익스피어의 무운시나 그리스 비극의 복합적인 운문시로 보건대, 연극의 대화는 보다 형식적이다. 그러나 무대에서 나누는 대화는 극작가가 창조하고 배우가 말한다는 점에서, 일상적인 대

도표 7-1 : 드라마의 요소는 말·상징·신호·기호·플롯·행동·인물·제스추어·공간·시간 그리고 의미 등이다. 이들은 모두 함께 '행동하기'의 양상으로 조합된다. 극장에서 드라마의 요소는 살아 있는 말들과 행위들이다.

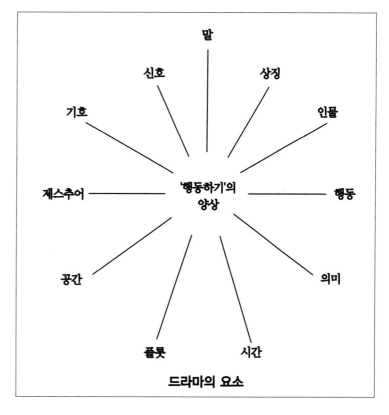

화와 크게 구분된다. '공연 가능성'(performability)은 극작가의 말과 배우의 대사를 연결시켜 준다.

희곡을 논의하면서 인생을 이해하는 길로서의 드라마에 대해 생각해 보자.

어린아이들의 놀이

때로는 모든 아이들이 극작가가 되기도 한다. 어린아이들이 하는 카우보이 놀이나 의사 놀이, 숨바꼭질, 순경과 도둑 놀이 등은 모두 실제의 사건을 몸짓을 섞어가며 보여주는 방식이다. 어린아이들은 스스로 즐기기 위해, 어른들의 세계를 모방하기 위해 그리고 낯선 세계에 적응하기 위해 놀이를 한다. 어린아이들은 그들이 생각하는 어른들의 삶을 '놀이' 하면서 — 미국의 심리학자 에릭 번스가 말한 '생의 기록물'(life-scripts)을 개발하면서, 맡은 역할을 시험해 보고 배운다.

놀이와 드라마

놀이와 드라마는 많은 공통점을 지니고 있다. 어린아이의 숨바꼭질이나 배우가 연기하는 「햄릿」은 모두 행동 계획이나 대본·미리 상상된 상황·대화 그리고 장소 등을 갖고 시작한다. 양자의 기본적인 의무는 모방하는 것과 즐기는 것이다. 그것들은 행복감과 인간 행위에 대한 이해에 기여한다. 놀이와 연극은 그들만의 고정된 규칙을 가지고 있다. 그리고 어린아이의 놀이처럼, 연극은 '인간사의 모방' 인 것이다.

모방으로서의 연극

기원전 4세기경 그리스의 철학자 아리스토텔레스가 연극에 대해 설명하기를 '미메시스'(mimesis), 즉 행동하고 있는 인간에 대한 모방이라 하였다. 그의 모방 이론은 2,500년 동안 서양 연극에 가장 중요한 이론이 되어왔다. 아리스토텔레스는 자신의 저서 『시학』에서 극작가는 글로 쓰여진 재료들을 인간의 행동으로 전환시키는 데 특별한 도구를 사용한다고 하였다. 그 도구는 플롯·행동·인물·언어·의미·음악 그리고 시각적 요소이다. 우리는 현대적인 관점에서, 아리스토텔레스가 제시한 연극의 요소에다가 시간과 공간이라는 요소를 추가시킬 수 있다.

연극의 요소

'플롯'은 통상적으로 시작과 중간과 끝을 갖고 있는 일련의 배열된 일, 혹은 사건이다. 이러한 사건들은 행동 혹은 동기로부터 비롯된다. '행동'은 좀 더 복잡한 개념으로, 인물의 '가시적인 행위'로 귀착되는 모든 신체적·심리적·정신적 움직임과 동기 부여를 포함한다. 이는 극작품의 외향적이고 가시적인 행위(outward and visible deeds)의 근원이다. 미국의 연극학자 프랜시스 퍼그슨은 행동을 "그러한 상황 속의 사건에서 유래한, 정신적인 삶의 초점 혹은 목적"이라고 정의한 바 있다. 이런 의미에서 오이디푸스의 행동은, 테베의 선왕인 라이우스의 살해자를 찾는 일과 죄인에게 벌을 내려 도시를 정화시키는 일이다. 도시에 만연한 질병의 원인을 추적하던 중 오이디푸스는 자신이 바로 죄인이며, 불가항력적으로 아버지를 죽이고 어머니와 결혼하게 되었음을 발견한다. 그런 이유에서 「오이디푸스 왕」의 행동은 심층적인 의미에서 진실로 자신을 알려는 인간의 시도인 것이다.

'인물'은 극작품에서 어떤 성격을 육체적·심리적으로 꾸며내는 것을 포함하는 개념이다. '언어'는 상징과 기호를 포함하는, 입으로 표현되는 말을 뜻한다. 극작품의 '의미'는 작품의 숨은 뜻, 즉 인간의 경험에 대한 일반적이고 특수한 진실을 말한다. 오늘날 극작품의 의미를 이야기할 때에는, '주제'라는 말을 더 자주 사용한다. 앞에서 지적했듯이, 「오셀로」는 거짓된 외모와 판단 착오, 사회적 불평등, 이성이 없는 열정 그리고 악의 본성에 대한 작품이다.

아리스토텔레스가 언급한 '스펙터클'이라는 용어는, 모든 시·청각적 요소들, 즉 의상·세트·음악 그리고 음향을 함께 고려한 것이다. 현대극에 있어서는 여기에 무대 조명이 추가되어야 한다.

극작품에서 '시간' 개념은 최근의 것으로, 초기의 많은 비평가들은 작품의 실제 시간 — 공연을 보는 데 걸리는 상연 시간(running time) — 은 사건이 진행되는 수많은 시간과 같다고 여겼었다. 상징적 시간은 극작품의 세계와 사건에 필수적인 것으로, 수시간 수일 또는 수년 이상에 걸쳐 있을 수도 있다. 「햄릿」 공연에는 4시간 정도가 걸리지만, 그 사건은 몇 개월에 걸쳐 전개된 것이다. 헨릭 입센의 「유령」은 24시간이 넘지 않는 시간에 벌어진 사건이라고 여겨지도록 되어 있다.

1960년대의 '해프닝'은 미국 연극계에 '이벤트 시간'이란 것을 도입했다. 앨런 카프로(Allan Kaprow)의 「셀프 서비스」란 해프닝은 여름 한철이 넘게 진행되어 창작되었는데, 해프닝의 참가자들은 어떤 주말에 그 과업을 마칠 수 있었다. 카프로는 대충 실제 시간(여름 한철)과 이벤트 시간(과업)을 결합하였다(이후의 해프닝에 대한 논의를 참조할 것).

극의 구조

서구 연극에서 플롯과 행동은 중심적인 '갈등'에 기인하며, 통상적으로 대결 — 위기 — 절정 — 해결의 진행 순서로 구성되어 있다. 이러한 구성법은 셰익스피어나 입센 그리고 올비가 쓴 작품에 적용되는 일반 법칙이다. 관객(혹은 독자)의 일원으로서 우리는 극중 인물들이 대결을 통해서 위기, 해결

도표 7-2 : 점층적 극 구조의 모습. 「아가멤논」이나 「오이디푸스 왕」 같은 고전극과 마찬가지로 「유령」은 사건의 후반에, 위기부와 절정부의 가까이에서 이야기를 시작한다. 과거의 이야기에 관한 모든 사건(사선의 왼쪽부분부터 이어지는)은 극의 시작 전에 발생하고, 도입부를 통해서 드러나게 된다. 입센극의 각 막은 절정으로 끝나는데, 오스왈드의 파멸이라는 긴장의 최고조를 쌓아간다. 점층적 구조의 극이 대개 이야기의 후반에서 시작되기 때문에 사건 시간은 제한되게 마련이고, 고전극 역시 대개 서너 시간 정도에서 해결되는 사건을 다룬다. 「유령」은 오후에 시작하여 다음날 새벽에 끝난다.

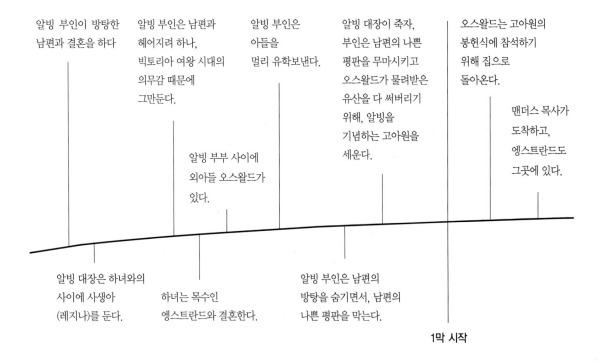

알빙 부인이 방탕한 남편과 결혼을 하다

알빙 부인은 남편과 헤어지려 하나, 빅토리아 여왕 시대의 의무감 때문에 그만둔다.

알빙 부인은 아들을 멀리 유학보낸다.

알빙 대장이 죽자, 부인은 남편의 나쁜 평판을 무마시키고 오스왈드가 물려받은 유산을 다 써버리기 위해, 알빙을 기념하는 고아원을 세운다.

오스왈드는 고아원의 봉헌식에 참석하기 위해 집으로 돌아온다.

맨더스 목사가 도착하고, 엥스트란드도 그곳에 있다.

알빙 부부 사이에 외아들 오스왈드가 있다.

알빙 대장은 하녀와의 사이에 사생아 (레지나)를 둔다.

하녀는 목수인 엥스트란드와 결혼한다.

알빙 부인은 남편의 방탕을 숨기면서, 남편의 나쁜 평판을 막는다.

1막 시작

로 옮겨감을 경험할 것이다. 극의 구조는 극작가가 이러한 패턴에 변화를 주는 방식에 따라 결정된다. 작품을 구성하는 혹은 구조에 이르는 방법은 크게 세 가지 ― 점층적(climactic)·삽화적(episodic)·상황적(situational) ― 로 나뉜다. 그리고 최근에는 해프닝(happening)과 같이 전적으로 새로운 구조가 고안된 바 있다.

점층적인 극 구조

고전극과 현대극에서 가장 많이 볼 수 있는 점층적 구조는 인물들이 불가항력적인 상황, 즉 절정에 이를 때까지는 인물의 활동을 제한시키며 압력을 강화시킨다. 행동이 진전되면서, 인물의 선택 범위는 좁아든다. 그러한 선택은 상당히 제한되어 있으며, 그것은 위기와 전환점을 향해 나아가고 있음을 알게 된다. 점층적 구조는 원인과 결과에 따라 사건을 배열, 절정과 빠른 해결로 끝맺음을 한다.

입센의 「유령」에 나오는 알빙 부인은 그녀가 과거에 시달렸던 유령이 현재 상황의 원인임을 조리있게 보여준다. 아버지를 닮은 아들

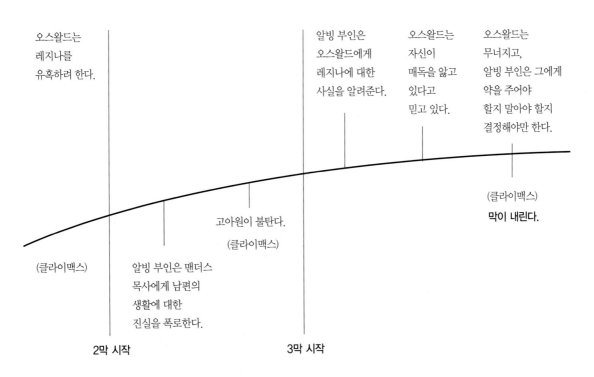

오스왈드는 레지나를 유혹하려 한다.

알빙 부인은 맨더스 목사에게 남편의 생활에 대한 진실을 폭로한다.

고아원이 불탄다.
(클라이맥스)

알빙 부인은 오스왈드에게 레지나에 대한 사실을 알려준다.

오스왈드는 자신이 매독을 앓고 있다고 믿고 있다.

오스왈드는 무너지고, 알빙 부인은 그에게 약을 주어야 할지 말아야 할지 결정해야만 한다.

(클라이맥스)
막이 내린다.

(클라이맥스)

2막 시작

3막 시작

은 그 아버지처럼 하녀에게 접근하는데, 아버지의 도덕적인 결함이 그의 몸 안에 신체적인 질병으로 남아 있다. 알빙 부인은 사회가 지시하는 것이 적절하며, 꼭 필요한 것이라는 사실을 조건반사적으로 깨닫게 된다.

알빙 부인은 그녀의 아들이 걸린 병이 불치의 병임을 확인하고는, 그를 죽일 것인가 말 것인가를 결정해야만 한다. 그녀는 작품의 결말에서 두 가지의 대안을 갖는데, 그중에서 하나를 골라야만 하는 것이다.

삽화적인 극 구조

삽화적인 극 구조는 셰익스피어나 브레히트와 관련이 깊다. 삽화적 구조는 한 인물이 일종의 여행과정을 거쳐서 최종적인 행위에 도달해 가는 과정을 추적하게 되는데, 그 결과 여행이 의미하는 바를 깨닫게 된다. 셰익스피어의 극에서 인물은 조종할 수 없는 위치로 내몰리지 않으며, 행위의 가능성은 늘 그들에게 열려 있다. 이러한 극은 상당히 많은 시간과 거리 속에서 일어나기 때문에, 사건은 인물들을 한정짓는 데로 나아가지 않는다. 「햄릿」의 상황은 수많은 세월 동안 여러 나라에서 일어난다. 그러므로 확장적인 구조 역시 사건과 활동 방향에 있어서 상당한 변형이 가능하다.

도표 7-3 : 삽화적인 극의 구조. 삽화적인 구조는 이야기의 시초부터 시작되며, 상당수의 인물과 사건을 포함한다. 행위는 마치 여행과도 같으며, 장소와 사건은 인물을 규정짓지 않는다. 그 대신 플롯은 다양한 사건들과 활동을 포괄할 정도로 확대된다. 셰익스피어의 삽화적인 구조의 작품은 대개 사건과 인물을 대조시키기 위해 이중 플롯을 갖는다. 브레히트의 「코카서스의 백묵원」은 두 이야기, 그루샤와 아즈닥의 이야기로 구성되어 있다. 확장적인 플롯은 서로 상관이 없는 듯한 두 이야기를 말하면서 직선적인 모양으로 진전되는데, 브레히트는 백묵원 시험을 통해 두 이야기를 하나로 통합함으로써 타락한 정치 제도의 불의에 의해 희생당한 선한 사람에 대한 그의 주장을 펴고 있다.

그루샤의 이야기

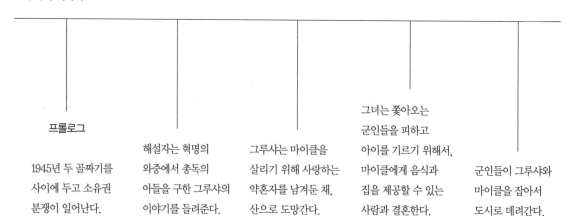

프롤로그

1945년 두 골짜기를 사이에 두고 소유권 분쟁이 일어난다.

해설자는 혁명의 와중에서 총독의 아들을 구한 그루샤의 이야기를 들려준다.

그루샤는 마이클을 살리기 위해 사랑하는 약혼자를 남겨둔 채, 산으로 도망간다.

그녀는 쫓아오는 군인들을 피하고 아이를 기르기 위해서, 마이클에게 음식과 집을 제공할 수 있는 사람과 결혼한다.

군인들이 그루샤와 마이클을 잡아서 도시로 데려간다.

172

노르웨이의 극작가 헨릭 입센(1828-1906)은 셰익스피어 이래 가장 영향력 있는 극작가로 평가받고 있다. 그는 1850년 운문 비극 「비열한 반역자」로 극작 활동을 시작하였으나, 지나간 조국의 영광을 예찬한 그의 초기 작품은 좋게 평가받지 못했다. 그는 베르겐의 국립무대 소속 무대감독 겸 극작가로, 이후 오슬로의 국립극장의 예술 감독으로 활동하면서 무대기술의 지식을 발전시켜 나갔다. 몇 년간의 실패를 거듭한 후 그는 이탈리아로 이민, 「브랜드」(1865)를 써 즉각적인 명성을 얻게 되었다. 가족을 남겨둔 채 27년간, 로마와 드레스덴 그리고 뮌헨 등지로 자발적인 국외 도피를 한 바 있다. 이 기간 동안 그는 「인형의 집」, 「유령」, 「들오리」, 「로스머스홀름」, 「헷다 가블러」 등의 수작을 발표했는데, 이러한 작품들이 19세기 연극의 방향을 바꿔놓았다. 1891년에 그는 조국 노르웨이로 돌아왔고, 제임스 조이스가 극찬한 「우리 죽은 자가 일어날 때」를 1899년에 발표했으며, 1906년에 사망했다.

근대 연극의 아버지라고 불리는 입센은 주로 현대인의 삶, 특히 억압적인 사회에 의해 짓눌린 개인의 삶을 다루었다. 그가 지닌 사회적 신조가 당시로서는 과격하고 급진적인 것이었으나, 요즘에는 결코 혁명적인 것이 아니다. 아무튼 그가 추구하고자 한 인간성 옹호의 자세는 영원할 것이다.

두 이야기가 한데로 결합된다. 아즈닥이 그루샤의 재판을 맡아 백묵원 테스트가 있게 된다.

아즈닥의 이야기

건달 아즈닥이 도망자에게 은신처를 제공하다.

아즈닥이 공작을 비호하기로 마음을 돌리다.

군인은 아즈닥을 재판관으로 삼아, 2년간 일을 하다.

아즈닥은 그루샤에게 아이를 맡기고, 원래의 약혼자와 결혼하도록 판결한다.

아즈닥은 물러나고, 해설자가 이 극의 도덕관을 노래한다.

백묵원의 테스트

셰익스피어는 사건들을 대조시키기 위해 주된 플롯과 부수적인 플롯을 즐겨 사용했다. 이렇듯 느슨한 구조에서는 인물들이 환경의 지배를 덜 받으며, 「코카서스의 백묵원」의 그루샤처럼 그 환경을 뚫고 나간다. 그루샤는 군인들로부터 총독의 아들을 보호하기 위해 수많은 역경을 이기며 많은 경험을 쌓아간다. 그녀는 군인들에게 잡혀서 백묵원 시험을 받기 위해 재판관 아즈닥에게 끌려올 때까지, 전국 각지를 '여행'한다. 결국 그녀는 시험을 통과하고, 아즈닥은 그녀에게 상으로 아이를 맡긴다.

상황적인 극 구조

1950년대의 부조리극에서는 플롯이나 사건의 배열이 아닌 '상황'이 극을 결정지었다. 이러한 극은 여행의 장소나 압축된 사건을 요한다. 예를 들면, 두 명의 방랑자가 결코 오지 않는 고도라는 인물을 끝없이 기다리거나(「고도를 기다리며」), 한 남편과 아내가 일상적인 생활을 해나가면서 의미없는 진부한 말을 되풀이 하고 있다(「대머리 여가수」).

상황은 내적인 리듬을 갖고 있는데, 이는 삶의 기본적인 리듬과 같다. 즉 낮 — 밤, 낮, 혹은 굶주림 — 갈증 — 굶주림, 봄 — 여름 — 가을 등이다. 비록 상황은 대개 바뀌지 않은 채 남아 있다 하더라도, 이러한 리듬은 주기적으로 순환한다.

「고도를 기다리며」에서의 블라디미르와 에스트라공은 계속 기다리면서, 점점 발광하고 실망하게 된다. 결국 긴장은 블라디미르의 자아 각성의 폭발을 통해 풀리게 된다. 블라디미르는, 그들이 자신에게 할 수 있는 말은 끝내 오지 않는 고도와의 약속을 끝까지 지켰다는 것임을 깨닫는다. 그가 감정을 폭발시킨 후에도, 우리는 상황이 바뀌지 않았음을 깨닫게 된다. 그러나 그 두 인물은 여전히 고도를 기다린다. 바뀌지 않은 상황을 증명하기 위해, 베케트는 마지막 막에서도 1막을 끝낸 것과 똑같은 방식으로 끝낸다. "그들은 움직이지 않는다."

「대머리 여가수」에서 이오네스코는 소방서장과 마틴 부부를 스미

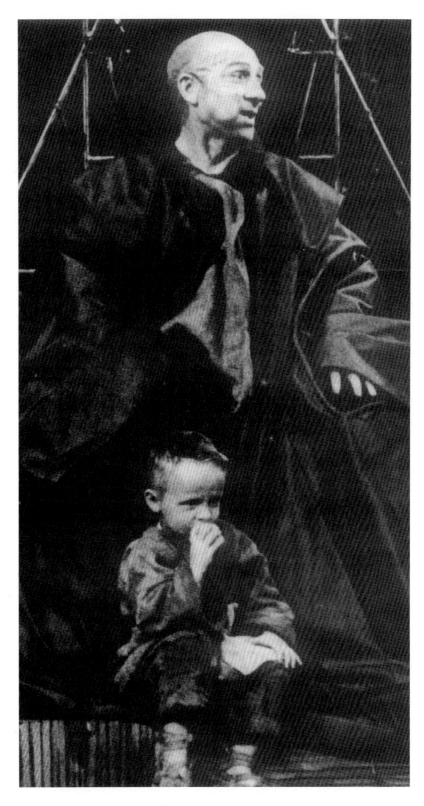

사진 7-4 : 「코카서스의 백묵원」에 나오는 재판관 아즈닥. 브레히트가 이끄는 동독의 '베를리너 앙상블'의 1954년 공연 사진. 문제의 아이가 아즈닥(언스트 부시)의 발 근처에 앉아 있다.

도표 7-5 : 상황적인 극 구조. 유럽에는 제2차 세계대전과 함께 "부조리극"이 나타났다. 부조리극은 비합리적이고 어리석은 세상에서 갖고 있어야 할 것을 잃어버린 사람들의 상실감과 소외를 다루었다. 그들의 구조는 이러한 세계관을 반영하였다.

스 부부의 전형적인 영국 중산층의 거실로 이끈다. 일련의 부조리한 사건이 있은 후, 대화는 점점 커져서 하찮은 지껄임이 된다. 갑자기 말이 끊겼다가 극은 다시 시작된다. 이번에는 마틴 부부가 작품의 시작 부분에 스미스 부부가 앉았던 그 자리에 앉아서, 스미스 부부가 나눴던 대사를 1장부터 되풀이한다. 이러한 반복을 통해서 이오네스코는 중산층 삶의 교체 가능성을 증명하려 하였던 것이다.

해프닝

1960년대 초기의 해프닝은 미국 연극계의 몇몇 새로운 경향 가운데 한 가지였다. 우선 그들은 공연자와 관객 사이의 장벽뿐만 아니라, 예술 간의 장벽을 허물려는 시도를 하였다. 미국의 화가 앨런 카프로는 전시회에 온 사람들에게(자신을 포함해서) 예술과 관련된 무엇인가를 전해 주는, 전시회에서의 예술 작품의 환경을 창조하는 일, 즉 전시를 위한 예술 작품만이 아닌 전체적인 공간의 활용에 흥미를 갖게 되었다.

'해프닝' 이란 이름은 카프로가 「6부분의 18해프닝들」(1959)이라는 작품에 이름을 붙인 데서 비롯된 것이다. 이 이름은 곧, 우연성과 즉

이오네스코의 「대머리 여가수」(1950년 파리의 "몽유병자" 극장에서 초연됨)는 인간 실존의 부조리함을 연극화한 "반연극"(antiplay)이다. 1948년 그는 영어회화 강의를 들으면서, 부조리한 분위기를 창조하기 위해 수많은 연습 문장을 반복시키는 외국어 회화 강의 수법을 터득하였다.

스미스 부부는 일상 생활의 사소한 일에 대해 잡담을 나누고 있다. 그들 존재의 무의미함은 커다란 가문의 각 사람들을 살아 있든지 죽었든지, 나이나 성별을 불문하고 다 '바비 와트슨'이라고 부르는 그들의 대화 속에 풍자적으로 나타나 있다. 마틴 부부가 들어온다. 그들은 처음에는 낯선 사람들처럼 대화를 나누다가 시간이 갈수록 고향이 같은 맨체스터이고, 같은 때에 런던에 왔고, 같은 집 같은 침실에서 자고, 같은 아이들의 부모임을 확인하게 된다. 마틴 부부와 스미스 부부는 진부한 잡담을 늘어놓는데, 시계 종이 불규칙하게 울리고 현관 종도 저절로 울린다. 소방서장이 도착한다. 그는 도시의 불을 끄는 일이 바쁜데도 불구하고, 장황하고 논리정연하지 못한 일화를 늘어놓는다. 소방서장이 나간 후, 그들은 언어가 파괴되어 기본적인 음향만 남을 때까지 다시 잡담을 한다. 극의 마지막은 하나의 순환(cycle)을 완성한다. 즉, 마틴 부부가 스미스 부부를 대신해서 극의 첫 장면의 대사를 다시 시작하는 것이다.

사진 7-6 : 이오네스코가 그린 영국의 중산층 부부. 「대머리 여가수」의 1950년 초연에서 스미스 부부는 저녁식사, 신문 그리고 바비 와트슨에 대해 이야기를 나눈다.

흥 연기가 중요한 부분을 차지하는 작업 지향적인 행위에 붙는 꼬리
표가 되었다. 예를 들어, 1968년 뉴욕의 낫소 지역 대학에서 '공연
된' 카프로의 「도착」이란 작품은 관람객에게 나눠준 일련의 지시들
로 구성되어 있다. 그 지시들은 다음과 같다.

> 사용되지 않는 가설 활주로
> 활주로의 갈라진 틈에 타르 칠하기
> 활주로에 유도선을 칠하기
> 활주로 끝부분의 풀 깎기
> 활주로에 거울 두기
> 비행기의 반사를 지켜보기

　해프닝의 목적은 대개 현대의 도시사회와 관련된 작업에 관람객의
참여를 허용하는 것이며, 새로운 방식으로 세계의 복잡성을 인식케
하는 데 있다.
　해프닝 중에는 연극이라는 생각이 별로 들지 않는 것도 많았으며,
1960년대 후반에는 그 인기가 많이 떨어졌다. 어쨌든 해프닝은 연극
에 즉흥연기를 더 많이 사용하는 것과 환경으로서의 모든 공간을 사
용하는 것 그리고 배우-관객 관계의 발전에 기여하였다. 존 케이지,
앨런 카프로, 클라우스 올덴버그 그리고 마이클 커비는 1960년대에
해프닝을 이끌었던 인물들이다. 특히 커비는 이러한 현상들에 관해
『해프닝스』(1966)라는 책을 썼다.

이미지 연극

　'이미지 연극'(The Theatre of Image)은 미국의 비평가 보니 마랭
커가 1976년에 새로 붙인 이름으로, 미국의 작가 겸 연출가 겸 제
작자인 리처드 포먼(본체론적 히스테리 극장)과 로버트 윌슨(바이드 호프
먼 스쿨) 그리고 리 브로이어(매보우 마인즈)의 1970년대의 작업을 가
리킨다. 언어에 대한 반발로써, 그들은 시적·청각적 이미지가 지
배하는 연극을 창조하였다.

사진 7-7 : 로버트 윌슨의 이미지 연극. 위의 공연 사진과 옆의 공연 대본은 1974년 이탈리아 스포레또에서 초연된 「빅토리아 여왕에게 보내는 편지」의 일부이다. 여기서 윌슨은 자신의 연극적 발언을 위해, 배우와 시각적 형태·말·음향·빛 그리고 그림자를 어떻게 조합했는지를 조금이나마 보여준다. 윌슨은 뒷벽에 영사된, 흰색의 파편화된 뜻없는 글자들과 지극히 자폐적인 분위기를 띤 소년의 시각적 이미지를 통해 컴퓨터화된 현대 사회를 지적하고 있다.

ACT IV
SECTION 4

(BREAK DROP)

(4 BECOMES 2 FROM ACT I. 3 BECOMES 1 FROM ACT I.)
(PILOTS REENTER)

PILOTS: I DON'T KNOW HOW TO THANK YOU
 (PAUSE 5 SECONDS)
 SAY
 (PAUSE 4 SECONDS)
 WHAT
 (PAUSE 3 SECONDS)
 CERTAINLY
3 MY KNOWLEDGE ABOUT YOU IS REDUCED TO A HANDFUL OF FACTS

(PILOTS EXIT)

1 AND 2 ALTERNATE SEEM WHAT
 SEEMED WHAT
 SEEM
 SEEMS THE SAME
 SEEMED THE SAME
 SEEMS
 SIMULTANEOUSITY O'CITY O'VORST
 WHEEL WHAT WHEN NOW
 AN ALLIGATOR'S SPAN
 SEEM WHY
 SEEM WHAT
 SEEMED
 SEEMS
 SCREEN TELL A VISIONS
 SCREENED TOLDA VISIONS
 SCREEN
 SCREAM
 A MILLION DANCES

(FRAMED IN WHITE LIGHT)

A	HAP HAT HAP	AAAAAAAAAAAO	CONFORMING	O
AO	HATH HIP HA	AAAAOAOAOA	VCONFORMIN	OK
OAOA	HAT HIT HAP	AAAOAOAOA	VECONFORM	AOKO
XXXXX	HATH HAP HA	AAOAOAO	VERCONFORM	LAOKOK
AOAOAOA	HIP HIT HATH	AOAOA	VERYCONFOR	LLAOKOKO
XXXXXXXXX	HAP HATH HI	OAO	VERYVCONFO	ELLAOKOKOK
XXXXXXXXXXX	HAP HI HATH	AO	VERYVECONF	WELLAOKOKOK
OAOAOAOAOAOAO	HI HI HAP HA	O	VERYVERCON	AWELLAOKOKOKO

179

무대 그림과 삽화·음향 그리고 영상들이 플롯과 인물과 주제를 대신하였다. 윌슨의 「빅토리아 여왕에게 보내는 편지」라는 작품은 들을 수 없는 대화와 지껄임·신문 선전문구·색채·라디오 긴급 뉴스, 텔레비전의 영상 그리고 영화 장면 등등 이러한 것들의 일부와 파편들로 구성되어 있다. 윌슨은 자신의 '시각적인 언어'를 대상과 소리, 인물과 동작 없이 만들어냈다. 2막에서는 기관총 소리와 폭탄 터지는 소리를 배경으로 하여, 비행기 조종사들이 먼 나라에 대해 이야기를 나눈다. 미국의 제국주의를 논의하는 대신, 그러한 '영상'들을 화면으로 보여주는 것이다.

드라마의 관습들

오랜 세월 동안 극작가들은 서로 다른 경험을 표현하기 위해 각기 다른 극의 구조를 만들어왔다. 게다가 그들은 플롯과 인물을 움직이게 하는 행동의 원칙과 연극적인 관습들도 만들어왔다. '관습'(convention)이란, 어떤 것을 관객에게 재빨리 전하기 위해 합의한 방법이다. 우리가 일상적인 생활에서 낯선 사람을 만나거나 전화를 받을 때에도 각기 그 상황에 적합한 사회적 관습이 필요하듯이, 극작가도 문제를 풀어나가거나 정보를 전달해 가거나 플롯과 인물을 발전시키고 흥미와 서스펜스를 창조하는 데에 적합한 관습을 갖고 있다. 그러므로 연극적인 관습은 극작가들이 어떤 정보를 관객에게 신속하게 전달해 주거나, 실제 인생에서라면 수개월이나 수년이 걸릴 경험을 짧게 줄여 보여주거나, 동시에 두 가지 이야기를 말하거나, 관객들을 혼란에 빠뜨리지 않게 하면서 무대 위의 행위를 복잡화시킬 때에 큰 도움을 준다. 다음에서는 7가지의 연극 관습—도입부·발단·분규·위기·해결부·이중 플롯, 그리고 극중극—에 관해 논의하고자 한다.

미국의 철학자 겸 극작가인 리처드 포먼은 '본체론적 히스테리 극장'을 1968년에 설립하여, 음향과 이미지 그리고 삽화에 토대를 둔 전위극을 창조하였다.

그의 작품은 대화를 말로, 인물을 사회 유형으로 대신하고 무대장치를 관객이 보는 앞에서 제작하는 특징을 지니고 있다. 포먼은 뉴욕의 한 다락방에서 자신의 작품을 직접 연출·디자인·제작하였다.

1970년 "매보우 마인즈"의 설립자의 한 사람인 리 부로이어는 연극적인 만화—「붉은 말 만화영화」와 「B 비버 만화영화」 그리고 「털복숭이 개 만화영화」를 직접 쓰고 연출한 바 있다. 부로이어의 작품은 연극적인 '행동 그림'의 일종이다. 그는 배우를 이야기꾼으로 사용하고, 사람들의 사회적 행위의 이미지를 창조하며, 공간·빛·음향으로 환경을 장식한다.

로버트 윌슨은 「요셉 스탈린의 시대와 생애」 「해변의 아인쉬타인」 그리고 「빅토리아 여왕에게 보내는 편지」와 같은 작품을 통해, 배우·음향·음악·빛·그림자 등을 조립하여 미국 사회와 그 문화의 신화에 대해 비판을 한다. 조각과 회화를 배운 바 있는 그는 무대 위에 '산' 그림—경험하는 데 여러 시간이 걸리는 음향과 형태의 조각, 시각적 이미지를 꼴라쥬한 것—을 창조하였다. 그의 긴 작품은 관객들의 비상한 관심의 대상이었으며, 사람과 장소·사물 등에 대한 우리의 인식 태도를 변화시키려는 시도에서 이루어진 것이었다.

기원전 458년에 아테네의 디오니소스 축제에서 초연된 「아가멤논」은 아이스킬로스의 삼부작 「오레스테이아」의 첫 작품이다. 클류템네스트라 왕비는 그녀의 연인 아이기스투스와 모의하여, 남편이 트로이 전쟁에서 돌아오면 그를 죽이려 한다. 클류템네스트라는 경비병에게 아르고스의 궁전 지붕 위에서 감시하라고 명령한다. 트로이가 아가멤논이 이끄는 그리스 군대에 함락되자, 연속적인 봉화가 올려져서 트로이의 소식이 알려진다.

극은 칠흑같이 어두운 밤에 경비병의 기다림으로 시작된다. 승리의 신호가 타오르자, 그는 기쁨의 탄성을 지른다. 왕비는 트로이의 함락을 기뻐한다. 전령이 아가멤논의 도착을 알리나, 신의 성전에 대항한 그리스인들의 신성모독 행위가 알려진다. 클류템네스트라는 아가멤논에 대한 사랑을 말하나, 코러스는 그것은 위선적인 것이라고 귀띔해 준다.

아가멤논은 트로이의 공주이자, 아폴로의 여사제인 카산드라를 데리고 들어오는데, 그는 트로이에서 포로로 잡은 그녀를 마지못해 첩으로 삼았다. 클류템네스트라는 아가멤논에게 진한 보랏빛 카펫 위를 걸어서 궁전에 들어오라고 권한다. 아가멤논은 그것이 자만심의 행위임을 알면서도, 내키지 않지만 그렇게 한다.

카산드라는 아트레우스의 집에 대한 피비린내 나는 역사를 회상하고는 아가멤논과 그녀 자신의 죽음을 예견한다. 그들은 궁전으로 걸어 들어가다가 살해된다. 궁전의 문이 열리면 클류템네스트라가 그들 시체 위에 서 있는 것이 보인다. 그녀는 자신이 저지른 행위에 대단히 기뻐한다. 코러스가 등장하여, '행위자는 자신의 행위에 따른 결과를 책임져야 한다'는 제우스의 법에 따라 그녀가 곧 벌을 받을 것이라고 예언하면서, 아가멤논의 아들 오레스테스가 아버지의 원수를 갚을 것이라고 경고한다.

삼부작의 첫 작품은 경고로 끝난다. 클류템네스트라와 아이기스투스, 오레스테스 그리고 오레스테스의 여동생 일렉트라에 관한 이야기는 「신주를 바치는 여인들」과 「유메니데스」에서 다루고 있다.

도입부

극의 첫부분에서는, 어떤 일이 일어날 것인가 또는 과거에는 어떤 일이 있었고 무대 위에는 어떤 사람이 나타날 것인가에 대한 정보가 제공된다. 이를 '도입부'라 한다. 아이스킬로스의 「아가멤논」에서는

경비병을 통해 트로이 전쟁이 10년째 접어들었음을 듣게 된다. 그러므로 우리들은 섬광이 불꽃으로 이끌어지고, 살육이 이어질 것을 예측할 수 있다.

어떤 극은 전화벨이 울리면서 시작되는데, 한 인물 — 예를 들어, 거실 희극(drawing room comedy)의 하녀 — 의 응답을 통해서 보이지 않는 상대방에게 가족 상황이나 계획·갈등 등의 숨은 정보가 전달된다.

또 다른 극에서는 정보를 전달하기 위한 대화로 극이 시작한다. 「오셀로」는 이아고와 로드리고의 대화로 시작된다. 이아고는 오셀로가 자신을 진급시켜 주지 않은 것에 대해 불평하면서, 멀지 않은 장래에 오셀로에게 '특별한 대접'을 할 계획임을 암시한다.

현대 연극에서는 위와 같이 특별한 정보를 요구하는 일은 드물어졌다. 이러한 인물들은 누구이며 앞으로 어떤 일이 일어날 것인가 하는 물음 대신, '지금 어떤 일이 일어나고 있는가?' 를 묻는 것이다.

발단

스토리가 비로소 전개되기 시작하는 극의 앞부분을 '발단' 이라고 한다. 「오셀로」에서는 이아고와 로드리고가 데스데모나의 아버지를 만나 그녀가 무어 인과 눈이 맞아 달아났다고 전하면서 발단이 시작된다.

분규

극의 중반부는 분규와 위기, 혹은 전환점으로 구성되어 있다. '분규' 에는 새로운 인물이 들려주는 새로운 정보나 예상치 않은 사건, 혹은 새롭게 밝혀진 사실의 발견이 포함되어 있다. 「유령」에서 알빙 부인은 오스왈드가 식당에서 레지나를 유혹하는 것을 엿듣게 된다. 그런데 레지나는 알빙 부인의 남편과 그 집 하녀 사이의 딸이므로, 오스왈드에게는 이복 누이가 된다. 알빙 부인은 이러한 분규를 해결해야만 한다.

위기

극의 분규는 대개 행동의 위기(혹은 전환점)로 발전된다. '위기' 는 갈등의 해결이 불가피해진 어떤 사건을 통해 이루어진다. 오셀로가 데스데모나를 살해한 것은 위기다. 극의 끝 부분에는 대개 클라이막스 혹은 강렬함의 최고점에

이르러서 갈등을 해결하는 일, 그리고 극의 해결부에서 행위의 가닥을 풀어내는 일이 남는다. 오셀로가 자신이 순결한 부인을 죽였고 이아고에게 속은 사실을 발견하는 부분이 위기에 해당하며, 이후 '절정'에서의 자살로 이어진다.

해결부

해결부에서는 균형을 회복하고 관객들의 기대를 만족시킨다. 오셀로는 그의 죗값을 치르고, 이아고는 잘못에 대한 벌을 받으며, 카시오가 사이프러스의 새 총독이 된다. 「욕망이란 이름의 전차」에서

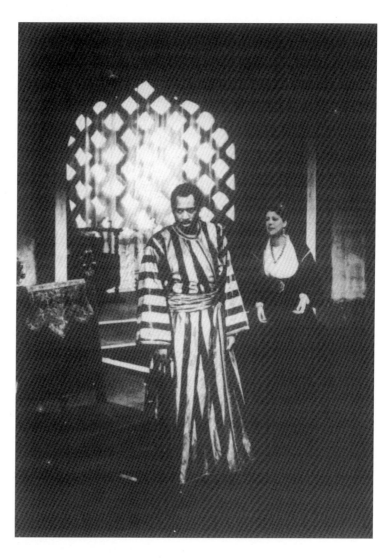

사진 7-8 : 오셀로의 발견. 오셀로가 에밀리아로부터 데스데모나는 결백했다는 이야기를 듣고 있다. 이 작품의 절정과 해결부는 오셀로의 '발견' 이후에 이루어진다.

블랑쉬는 수용소로 보내지고, 코왈스키 집안은 포커를 하고 술을 마시며 토요일에 볼링을 하던 그들의 일상생활로 되돌아간다. 부조리극에서는 대개 해결부를 순환으로 마감하는데, 극의 사건들이 그 스스로 계속적인 반복을 거듭한다는 것을 보여주려 한다. 어떤 극에서는 해답이 없는 의문을 던지고 끝나는 경우도 있다. 「유령」에서 알빙 부인이 오스왈드에게 독약을 줄 것인가 말 것인가 하는 의문이 제기되는데, 이는 관객들 각자가 그와 똑같은 상황에 놓였다면 어떤 선택을 할 것인가를 생각하게끔 유도하려는 것이다. 어떤 경우든지, 해결은 완결된 행동과 가능한 방법으로 해결된 갈등 그리고 실현된 약속에 대한 감정들을 불러일으킨다.

기타 연극의 관습은 과거와 현재의 사건 · 행위와 관련이 있다. '동시적인 구성'(Simultaneous plots)과 '극중극'(play-within-the play)은 르네상스 시대 이후 현대극에서 즐겨 사용하는 중요한 관습들이다.

동시적인 구성, 혹은 이중 플롯

엘리자베스 시대의 연극에서는 삶의 다양성과 복잡성을 재현하기 위해 이중 플롯을 사용하였다. 두 이야기가 동시에 말해지는데, 한 집단의 인물들의 삶은 다른 집단의 인물들에게 큰 영향을 미친다. 예를 들어 「햄릿」은 두 집안, 즉 햄릿 ― 클라우디우스 ― 거트루드와 레어티스 ― 폴로니우스 ― 오필리어의 이야기이다. 두번째의 구성 혹은 부수적인 플롯(subplot)은 항상 우선권과 중요성을 유지하기 위해 중심 플롯이 해결되기 전에 해결된다. 「햄릿」의 경우, 레어티스는 자신의 집안 이야기를 해결짓기 위해 결투 중에 햄릿보다 먼저 죽는다.

극중극 (The Play-within-the-Play)

'극중극'은 주로 셰익스피어가 즐겨 사용했는데, 요즘도 여전히 사용되고 있다. 「햄릿」 2막에서 유랑극단이 햄릿의 부친 살해에 대한 연극을 재구성해서 보여준다. 클라우디우스의 반응은 햄릿으로 하여금 그가 자신의 아버지를 살해했다는 심증을 굳히게 한다.

현대의 극작가들도 보다 복잡한 방법으로 극중극을 사용하는데, '인생은 연극과 같고, 반대로 연극도 인생과 같다'는 것을 보여주기 위해 사용한다.

사진 7-9 : 부수적인 플롯이 먼저 해결된다. 결투가 끝나갈 무렵 부상당한 레어티스 곁에 햄릿이 서 있다. 레어티스가 죽음으로써 그의 집안의 이야기는 마감된다. 피터 홀이 연출한 1976년 런던 국립극장의 공연에서 햄릿 역을 맡은 앨버트 피니가 레어티스 역을 맡은 시몬 와드를 내려다 보고 있다.

피터 바이스는 자신의 유명한 작품 「마라/사드」(원제목은 「사드 후작의 연출 지도 아래 샤랑통 정신병 수용소의 재소자들이 공연한 마라의 추적과 암살」이다)에서, 우리가 살고 있는 현재의 세상은 정신병 수용소라는 것을 보여주기 위해 극중극 기법을 사용하였다. 작품의 내용은 샤랑통 수용소의 재소자들이 사드 후작(작가·배우·연출가 그리고 역시 재소자인)이 쓴 1808년의 쟝 폴 마라에 대한 연극을 공연한다는 것이다.

　여기서 바이스는 극중극을 두 번 사용한다. 첫번째는 마라가 죽었다고 추정되는 1793년 7월 13일의 사건인데, 프랑스 혁명이 진행 중인 때로 사드가 꾸민 연극의 역사적인 배경이다. 두번째의 것은 1808년의 좌절기로, 사드와 다른 재소자들이 1793년의 사건을 무대화하는 때이다. 작품의 배경인 샤랑통 정신병 수용소의 세계는 우리 현대 세계의 폭력과 불합리성을 반영한 것이다. 극중극 기법은 과거와 현재 사건의 관계를 지켜보게끔 만드는데, 한 시대의 폭력은 다른

시대의 폭력과, 한 시대의 정치적 이념은 다른 시대의 그것
과, 단두대는 원자폭탄과 대조를 이룬다.

요약

'행동하기'라는 낱말의 뜻에서 드라마는 세 가지 기능을
갖고 있다. 첫째는 상상한 인간의 행위와 사건을 표현하려는
극작가의 도구이고, 둘째는 육체적·심리적인 경험을 나타
낼 배우를 위한 '청사진'의 기능이며, 셋째는 '가시적'인 행
위가 될 가능성을 지니고 있는 말의 의미이다. 이러한 행위
는 물론, 배우가 우리에게 보여 줄 것이지만, 극작가의 인생
경험에 대한 태도와 해석에 따라 여러 가지 형태로 나타난
다. 드라마의 주요 형태는 다음 장에서 다룰 것이다.

사진 7-10 : 극작가 피터 바이스의 모습

피터 바이스(1916년 베를린에서 출
생)는 나치의 박해를 피해 스웨덴으로
망명, 계속 그곳에서 살았다. 바이스
는 1964년 베를린의 쉴러 극장에서
공연한 「마라/사드」를 통해 전 세계
연극인의 관심을 끌게 되었다. 이 작
품은 계속해서 런던의 로열 셰익스피
어 극단에서 피터 브룩의 연출로 공연
이 된 바 있으며, 이어 뉴욕 공연이 있
었고, 또 영화화되었다. 바이스는 「조
사」(1965)와 「루지타니아 귀신의 노
래」(1969), 「프로제스」(카프카의 「심
판」을 번안한 작품, 1975) 등의 작품
이 있으며, 그 외에 기록 영화를 제작
하기도 하였다.

포토 에세이 – 「마라/사드」의 공연

「마라/사드」는 토론과 마임·노래·춤 그리고 인간사의 불합리성에 대한 찬송 등이 사용된 삽화적인 연극이다. 혁명가의 죽음에 대한 직접적인 설명도 아니고 연극 연습 과정에 대한 문학적 해석도 아니기 때문에, 이 작품은 우리의 기대를 무시한다. 바이스는 무대 위에 가장 기본적인 문제—한 개인의 시각이 사실을 인식하는 우리의 능력을 얼마나 흐리게 하는가 하는 문제—를 무대 위에 올리기 위해서 '연극 연습'이라는 기법을 사용하였다. 실제로 사실이라는 것은 몇몇 개인의 신경과민적·병적·철학적인, 그리고 심미적인 경험의 합계라고 인식된다.

바이스는 우리의 혼란한 세상에 수많은 거울을 들이대고 있다. 사드의 연극은 1808년—나폴레옹이 유럽에서 세력을 잃어갈 무렵—에 일어나고 있다. 그러나 극은 1793년에 있었던 혁명적인 지도자 마라의 살해 사건에 대한 것이다. 그런데 우리는 프랑스 혁명 혹은 나폴레옹의 퇴진 이후 180년이 지난 현재의 시각에서 이들 시대를 다루는 바이스의 작품을 보고 있다.

다음의 공연 장면은 1967년 국립 연기자 극단이 브로드웨이에서 공연한 것으로, 연출에는 도날드 드라이버, 무대 미술은 리처드 버브리지, 조명은 마틴 아론쉬타인 그리고 의상은 브라운이 각각 맡았다.

사진 7–11a : 혁명가 마라의 모습(아래). 연극의 핵심 부분은 철학적인 토론(이는 사드 후작이 만들어낸 것임을 잊지 말아야 한다)이다. 혁명의 가능성에 대한 핵심적인 토론이 마라와 사드 사이에서 벌어지고 있다. 마라는 힘으로 합리적인 질서를 찾으려 할 때에만 세상은 바뀌어질 수 있다는 고전적인 마르크스 시각을 옹호한다. "지금, 혁명이다"라는 말은 마라가 민중들에게 요구하는 핵심적인 내용이다. 그러나 피부병을 치료하기 위해 욕조 속에 앉아 정치적인 논설을 쓰고 있는 마라 역시 정신병 수용소 재소자의 하나다.

사진 7-11b : 사드와 마라가 논쟁 중이다. 바이스 작품 속의 극중극의 작가면서 연출가인 사드 후작은 극단적인 개인주의자이다. 역사적으로 사드는 폭력과 고문·죄악 그리고 타락이 가득한 무의식적 세계를 폭로한 글을 쓴 바 있다. 혁명 기간 동안 그는 당국에 의해 샤랑통 수용소에 갇혀 있게 되었는데, 결국 그곳에서 1814년에 죽었다. 이 장면은 사드가 마라와 함께 정치적인 이슈에 대해 토론하는 모습이다.

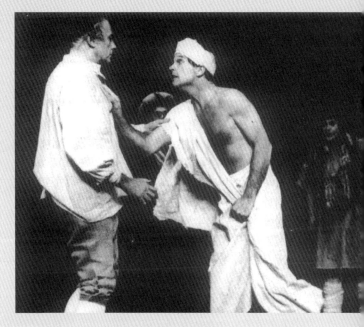

사진 7-11c : 마라의 암살 장면. 사드는 마라의 살해자인 샤로테 코르데 역을 몽유병자에게 맡긴다. 사드의 극 안에서 코르데는 마라를 죽이기 전에 세 번 방문하는데, 그녀의 방문은 정치적인 토론과 함께 이 연극의 삽화적인 구조에 이바지한다.

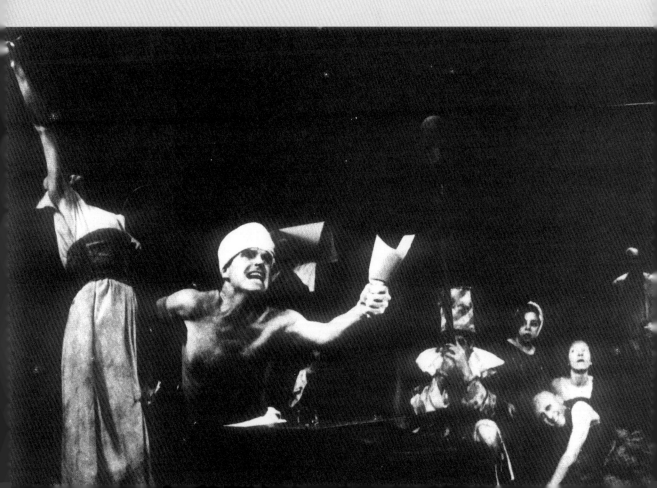

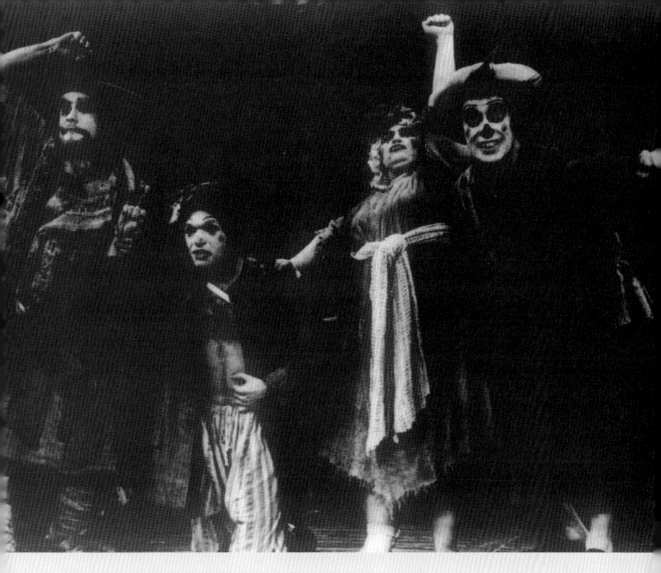

사진 7-11d : 누더기를 걸친 재소자들은 극중에서 배우와 코러스·구경꾼·혁명가들 그리고 정신병자 역을 맡는다. 연극의 끝부분에서 그들은 수용소를 탈출하여 갑자기 감시 직원들과 관객을 습격하며, "혁명! 성교!"를 부르짖는다. 막이 내리기 직전의 이같은 광란과 혼돈의 이미지는 인류 행위의 불합리성에 대한 바이스의 입장을 완결짓는다.

확인 학습용 문제

1. '대화'란 무엇인가?

2. 어린아이들의 놀이와 연극은 어떻게 유사한가?

3. '모방'(mimesis)이란 무엇인가?

4. 연극에서 '실제 시간'과 '상징적인 시간' 그리고 '행위 시간'은
 어떤 차이가 있는가?

5. '점층적'인 구조와 '삽화적'인 구조, 그리고 '상황적'인 구조의
 기본적인 차이점은 무엇인가? 각각의 예를 들어 설명하라.

6. '해프닝'이란 무엇인가?

7. 로버트 윌슨의 「빅토리아 여왕에게 보내는 편지」에 대해서 연구
 해 보라. 시각적인 이미지가 어떻게 전통적인 무대 대사를 대신
 하는가?

8. '연극적인 관습'이란 무엇인가?

9. 왜 '도입부'가 극작가에게 중요한가? 도입부에 대한 적절한 예를 들어보라.

10. 왜 '분규'는 '발단' 이후에 나오는가?

11. '위기'와 '절정'은 어떻게 연결되어 있는가?

12. 관객들이 극의 '해결부'에서 기대하는 것은 무엇인가?

13. '이중 구성'의 기능은 무엇인가? 「햄릿」의 이중 구성에 대해 설명하라.

14. 「햄릿」에서 유랑극단이 펼친 "콩가조의 살인"은 '극중극'의 좋은 예가 된다. 그중에서 '안에 있는 극'은 어떤 기능을 하는가?

15. 피터 바이스는 '극중극' 기법을 어떤 식으로 복잡하게 활용하였는가?

제 8 장
전망과 형태

극작가들은 자신들의 인간 경험에 대한 이해를 표현하기 위해 각기 다른 연극 형태를 사용한다. 우리들에게 가장 잘 알려진 형태는 비극과 희극 인데, 그밖에도 연극을 분류하는 방법과 극작가가 연극적인 면에서 인생을 어떻게 인식하고 있는가 하는 것, 곧 극작가의 이상을 나누는 방법들은 많다. 연극의 형태가 바뀌는 것을 연구하는 일은 극작가들의 세계 인식이 바뀌는 것에 대한 연구와도 같다.

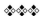

예술이 인생을 반영한다면, 그것은 특별한 거울을 갖고 하는
것이다.
— 베르톨트 브레히트, 『연극을 위한 짧은 원칙』

수세기 동안 극작가들은 그들의 문화 속에서 변모하는 삶의 지성적인 면과 감성적인 면을 비춰 보이는 다양한 형태와 스타일을 발전시켜 왔다. 이 말은 피터 브룩의 "일단 한 번 태어난 모든 연극 형태는 죽게 마련"이라는 말과 같다.[1] 사회와 세계관이 바뀜에 따라 드라마의 형태도 변한다.

드라마의 기본적인 형태는 인간 경험을 이해하는 방법들이다. '비극' · '희극' 그리고 '희비극'이라는 말은 단순히 그 결말에 따라 연극을 분류하는 방법이 아니다. 그것은 극작가의 경험에 대한 시각, 즉 그가 어떻게 인생을 인식하느냐 하는 것을 나타내주는 것이다. 극작가들은 연극의 스타일이나 연극을 어떻게 받아들여야 할 것인가에 대한 단서를 제공한다. 예를 들면, 연극이 인간답게 사는 것의 어려움을 언급하는 심각한 종류의 것이냐, 인간의 비타협적인 자세를 비꼬기 위한 것이냐 하는 것에 대한 실마리를 제공한다.

비극

그저 단순하게, 불행한 결말로 끝나는 종류의 극을 비극이라고 말할 수는 없다. 비극은 서구 연극사에서 가장 위대한 연극 형태의 으뜸으로서, 인간이 오류를 범할 가능성에 대한 특별한 발언을 한다.

비극적인 비전

극작가가 갖고 있는 인간 경험에 대한 '비극적인 시각'은 인간을 약하면서도 막강한 힘을 가진 존재, 혹은 비참한 패배의 가능성과 함께 초자연적 위대함을 동시에 지닌 존재라고 생각하는 것이다.

우리가 살고 있는 이 세상의 커다란 신비와 역설은, 「오이디푸스 왕」 「햄릿」 「오셀로」 「유령」 그리고 「욕망이란 이름의 전차」와 같은 작품을 통해서 우리 앞에 펼쳐진 바 있다. 비극은 이 세상의 불의와 죄악 그리고 고통을 보여준다. 비극의 주인공은 자유의지를 행사하여, 다른 인물들이나 그들의 물리적인 환경으로 나타나는 세력과 맞

1) Petter Brook, *The Empty Space* (New York : Avon Publishers, 1968), p.15.

서 싸운다. 우리는 그 과정에서 그들의 고통과 불가피한 패배, 그리고 패배 직전에서의 개인적인 승리를 목격한다. 그 영웅은 우리 인간성의 고통과 역설에 의미를 부여한다.

　어떤 비극 작품은 작품의 결말에서 질서 잡힌 세계의 의미와 정의를 다루기도 하고, 또 어떤 작품은 불합리한 우주에 대항하는 인간의 무력한 저항을 다루기도 한다. 이러한 양쪽 작품에서 영웅은 홀로 의지를 갖고서 불완전한 세상의 절대적인 의혹에 대항, 자신의 지혜와 힘을 경주하는 것이다.

비극적 실현

　주인공들의 노력이 실현되는 것은 대개 두 가지 방향 중의 하나가 된다. 인간이 고통과 재난을 당함에도 불구하고 세계 질서와 영원불

사진 8-1 : 비극적인 고통. 이아고의 흉계에 걸려든 데스데모나는 오셀로가 부인의 부정한 행실을 비난할 때 크게 고통스러워한다. 폴 로베슨(오셀로 역)과 유타 하겐(데스데모나 역)이 마가렛 웹스터 연출로 공연한 1944년 작품.

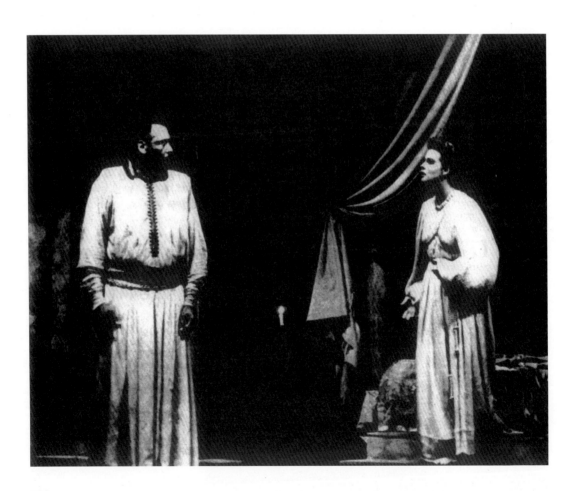

프랑스의 극작가 겸 배우이자 흥행주였던 몰리에르(장 바티스트 뽀끄렝, 1622-1673)는 루이 14세의 실내장식업자의 아들이었다. 그는 어린 시절을 궁정 근처에서 보냈으며, 신사 교육을 받았고 1643년 극단에 들어가 직업적인 배우가 되어 몰리에르(Moliere)라는 예명을 갖게 되었다.

몰리에르는 'Illustre' 극단을 세웠으나 곧 실패, 12년간 극단 소속 극작가를 겸한 순회 배우로서 프랑스 전역을 순회하였다. 그는 당대 제일의 희극 배우가 되어 파리로 돌아왔다. 13년간 그는 「따르튜프」「염세가」「어쩔 수 없이 의사가 되어」「수전노」 그리고 「병은 상상에서」 등의 희극을 쓰고, 직접 연기도 하였다.

프랑스의 황금기에 극작을 한 몰리에르는, 자신의 희극을 통하여 사회의 합리적인 선에 대항하는 괴팍한 인간들의 어리석은 행동을 대조시키려 하였다.

멸의 법칙은 여전히 존재하며, 인간은 고통을 통해서 깨달음을 얻는다. 또한 인간은 인간 행위의 하찮음과 무관심하고 변덕스럽고 기계적인 세계에서의 고통을 배우지만, 동시에 실존의 본성에 대항하는 저항을 예찬하기도 하는 것이다. 우리는 이러한 두 가지 비극적 실현의 예를 「오이디푸스 왕」과 「욕망이란 이름의 전차」에서 찾을 수 있다.

비극에 대한 아리스토텔레스의 견해

아리스토텔레스는 비극에 대해 이르기를 "행동의 모방이며, …… 선한 인물(탁월하게 바르거나 고결하지는 않지만)의 몰락에 관한 것이며, …… 그의 불행은 죄악이나 부패로부터 온 것이 아니라, 어떤 실수나 약점으로부터 비롯된 것이다. …… 연민과 공포를 불러일으키는 사건들이 있으며, 그래서 이러한 감정의 정화가 이룩된다"고 하였다.[2]

아리스토텔레스와 그리스 극작가들에게로 거슬러 올라가면, 우리는 몰락하게 된 고결한 주인공을 모방하는 비극의 행위와, 죽음과 고통을 통해 우리의 감정을 불러일으키고 인생의 패배와 실패의 가능성을 깨닫게 해주는 비극의 주제에 대해 생각하게 된다.

고대 비극의 주인공들은 우리들 가운데의 위대한 인물들조차도 구제 불능의 인간 조건 때문에 고통받는다는 것을 보여주기 위해, 대개 귀족으로 설정되어 있다. 현대극에서는 지극히 평균적인 인물이 비극의 주인공으로 나오는데, 이는 그와 유사한 인간들이 대부분 역경에 처해 있음을 말해 주는 것이다. 주인공이 귀족이든 평민이든 간에 그의 운명은 작가의 비극적인 인생관에 영향을 입은 것으로, 이는 실패와 패배로 운명지어졌다는 사실에도 불구하고 우리의 운명에 의미를 부여하려는 인간의 욕구에 초점을 맞추고 있다.

2) Lane Cooper, *Aristotle on the Art of Poetry*(Ithaca, New York : Cornell University Press, 1947), p.17.

희극

18세기의 호레이스 월폴(Horace Walpole)은, "세상은 생각하는 자에게는 희극이고, 느끼는 자에게는 비극"이라고 말하였다. 희극에서 극작가는 사회적인 세계와 가치, 그리고 사회적인 존재로서의 인간을 시험해 본다. 종종 희극적 행동은 다정다감함·선량함·유연함·온건함·참을성 그리고 사회적 통찰력과 같은 이성적이고 사회적으로 필요한 가치에서 벗어난, 괴팍하거나 꽉 막힌 인물이 만들어내는 사회적인 무질서를 보여준다. 희극에서 일탈 행위는 날카롭게 비난받는다. 왜냐하면, 그러한 행위는 결혼이나 가정과 같이 꼭 지켜야 할 사회구조를 파괴할 위험이 있기 때문이다.

「따르튜프」(1664년 작품)는 인간의 위선에 관한 몰리에르의 희극이다. 따르튜프는 자신을 성자로 위장하고서, 거짓 경건함으로 남을 쉽게 믿어버리는 상인 오르공과 그의 어머니 뻬르넬르 부인의 비위를 맞추려 한다.

극이 시작되자, 따르튜프는 오르공의 집을 인계받는다. 오르공과 그의 어머니는 따르튜프의 경건함이 그의 집안에 유익할 거라고 믿는다. 그러나 말많은 하녀 도린느를 포함해서 집안의 모든 사람들은 따르튜프의 의중을 꿰뚫어볼 만큼 현명하다.

처남 끌레앙뜨와 아들 다미스의 반대에도 불구하고, 오르공은 그의 딸 마리안느(발레르와 사랑하고 있는)를 따르튜프와 결혼시키려 한다. 오르공의 부인 엘미르가 따르튜프에게 마리안느와 결혼하지 말아 달라고 간청하자, 따르튜프는 부인을 유혹하려 한다. 다미스가 그것을 엿듣고는 따르튜프를 공공연히 비난한다. 그런데도 오르공은 그의 손님 대신 아들을 내쫓고, 재산을 따르튜프에게 양도하는 서류에 서명을 해버린다.

그때 엘미르는 따르튜프의 위선을 폭로할 계획을 세운다. 그녀는 남편을 설득하여 탁자 밑에 숨게 하고는, 그를 부추겨서 그의 본성이 드러나게 한다. 비로소 오르공이 눈을 뜨게 되나, 이미 때는 늦었다. 사기꾼은 자기의 본색을 드러내고 오르공 집안 사람들을 모두 내쫓으려 한다. 따르튜프는 오르공이 불법적인 서류를 담은 상자를 갖고 있다고 당국에 보고하면서, 오르공의 체포를 청한다. 그러나 왕명에 따라 오르공 대신 따르튜프가 감옥으로 끌려간다.

극은 다미스와 아버지 오르공과의 화해, 오르공과 그의 집안과의 화해 그리고 발레르와 마리안느의 약혼으로 끝난다.

사진 8-2 : 희극의 '빗나간' 인물(혹은 '훼방꾼')의 모습. 지극히 경건한 체하는 따르튜프는 오르공의 부인 엘미르를 유혹하려 하고, 오르공의 재산을 다 빼앗으려 한다. 그는 오르공 가족을 분열시키고 가정의 행복을 위협하다가, 본색이 드러나서 그만 감옥으로 보내진다. 1977년 스테판 포터 연출로 따르튜프 역의 존 우드와 엘미르 역의 타미 그라임스가 뉴욕의 Circle-in-the-Square 극장에서 공연하는 장면이다.

극작가의 희극적 비전은, 사회가 그 소속원의 복지와 행복을 위해 역할을 다하도록 인간 행동의 절제와 이성·건전함을 요구한다. 희극에서의 사회는 경직되었거나 부자연스러운 행위에 의한 위협 속에서도 생존한다. 작품 「따르튜프」에서 따르튜프의 탐욕은 폭로되고, 오르공의 집안은 예전대로 정상적이고 가정적인 모습으로 되돌아간다. 몰리에르에게 있어서는 가족 단위의 행복이 전체 사회 복지의 척도였다.

희극의 결말에서는 삶의 윤택함이 적대 세력, 즉 젊은이와 노인, 유연한 사람과 경직된 사람 그리고 이성적인 사람과 비이성적인 사람들 사이의 화해와 조화를 축하하는 연회나 춤·결혼으로 상징화되

어 있다. 이러한 사회적 행사들은 선함은 늘 싸움에서 이기고, 인간
성은 생기가 넘치고 융통성이 있으며 이성적인 사람들 가운데서 늘
지켜져 옴을 우리들에게 보여준다.

희비극

희비극(tragicomedy)은 일종의 혼합 형태이다. 17세기 말까지 유럽
에서 희비극이란, 좋은 운명이 나쁘게 되는 비극과 그 순서가 반대인
희극의 혼합물이라고 말해져 왔다. 희비극은 비극과 희극에 적합한
스타일과 주제·언어뿐만 아니니 심각한 장면과 우스꽝스러운 장면
들을 혼합하였으며, 온갖 출신 성분의 인물들도 혼합시켰다. 그 결말
이 가장 기본적인 특성을 보여주는데, 희비극은 행복한 결말을 맞게

비극과 희극 사이의 차이점	
비극	**희극**
개인	사회
형이상학적	사회적
죽음	인내
실수	어리석음
재난	기쁨
고통	즐거움
삶의 부정	생산적임
분리	결합/재결합
공포	행복감
불행	행복
치유 불능	치유 가능
붕괴	성장
파괴	연속
패배	생존
극단	중용
완고함	융통성

도표 8-3 : 비극과 희극은 각기 다른 가치와 감정·조건 그리고 결과를 강조한다. 다음의 도표는 연극의 두 형태에서 찾을 수 있는 각기 다른 강조점을 이해하는 데 도움을 줄 것이다.

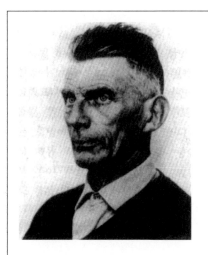

사진 8-4 : 사무엘 베케트

사무엘 베케트(1906년 출생)는 아일랜드의 국적을 버리고 프랑스에서 살고 있다. 베케트는 더블린 근처에서 자라나서 트리니티 대학을 다녔으며, 거기서 문학 관계의 학위를 두 개 받아 교수직을 맡았었다. 1930년대에 교수직을 떠나 유럽을 여행하고서 첫 번째 저서인 『More Pricks Than Kicks』를 출판하고, 계속해서 프랑스어로 시를 썼다. 제2차 세계대전 중 프랑스 레지스탕스에 가담하였으나, 간신히 나치의 체포를 면했다.

베케트의 극 중에서 중요한 비중을 차지하고 있는 「고도를 기다리며」는 프랑스어로 쓰여져서 1953년 파리에서 초연되었다. 그는 이후 20여 년간 라디오 극과 마임 스케치, 1인극, 4편의 장막극(「고도를 기다리며」「게임의 끝」「크랩의 마지막 테입」「행복한 날들」) 등 27편의 작품을 남겼다. 「게임의 끝」은 「고도를 기다리며」와 함께 현대의 고전이 되었다.

최근 들어 베케트 극의 성향은 아주 짧은 소품 위주가 되었다. 「오며 가며」(Come And Go, 1965)는 3분짜리 극이며, 「호흡」(Breaths, 1966)은 30초짜리 극이다. 베케트는 이렇게 짧은 소품을 가지고, 우리가 어떤 식으로 이 지구상을 '오며 가는지'에 대한 연극적 이미지를 간략하게 우리의 신체와 목소리로 공허함을 채웠다가, 곧 흔적도 없이 어둠 속으로 사라지게 하는 모습으로 구성하였다.

되는 극과 최소한 불행한 파국만은 피하는 심각한 극 그리고 잠재적으로 비극적인 극이 있다.

현대적인 희비극은 그 결말이 지나치게 비극적이거나 희극적이지 않고, 행복하거나 불행하지도 않은 혼합된 분위기의 작품을 가리킨다. 베케트는 자신의 작품 「고도를 기다리며」를 희비극이라 불렀다. 이 연극에서 찰리 채플린의 중절모를 쓴 두 떠돌이는 한 그루의 나무만 서 있는 황량한 벌판에서 고도라는 인물을 기다리는데, 재미있는 일들을 반복하면서 즐겁게 지낸다.

사진 8-5 : 현대의 희비극. 「고도를 기다리며」의 두 떠돌이, 블라디미르와 에스트라공은 잃어버린 장화를 찾으면서 즐겁게 논다. 고도가 그들과의 약속을 지키진 않았지만, 나무는 1막과 2막 사이에서 잎을 피웠다. 고도가 오지 않음과 나무가 잎을 피운 사실, 베케트는 이 두 가지를 희망에 대한 절망과 상실 속의 획득으로 병렬시키고 있다. 이 사진은 1961년의 파리 공연 모습으로, 루시앙 라임보그가 블라디미르 역을, 에띠엔느 베르그가 에스트라공 역을 맡았다. 연출은 장 마리 세류, 나무 디자인은 조각가 알베르토 자코메티가 맡았다.

그들의 상황 — 끝내 오지 않는 사람을 기다리는 — 은 작품이 끝날 때까지 변하지 않는다. 그들은 이러한 상황에 반응하는데, 유머와 생기 발랄함이 고통·절망과 뒤섞여 나타난다.

변하지 않는 극적 상황 속의 인간의 인내와 실존적 절망을 다룬 베케트의 작품은 현대 희비극의 특성을 잘 나타내 준다. 현대적인 형태에서는 비극적인 성질과 행위가 희극적인 그것들과 혼합된다. 사람들이 그들이 무엇인가를 열망한다는 것과 상황을 개선하려는 노력을 하지 않는 삶의 모순에 대해 비웃고 있음을 극작가는 보여준다. 그런 뜻에서 「고도를 기다리며」의 블라디미르가 "기본적인 것은 아무것도 변하지 않아"라고 말함으로써 현대 희비극의 형태를 요약하고 있다.

멜로드라마

또 다른 혼합 형태인 멜로드라마(melodrama)는, 음악을 나타내는 그리스어 'melos'에서 유래한 이름이다. 이는 음악과 연극의 결합으로서 음악적 배경 위에 음성을 사용한다는 뜻이다. 이 용어의 근대적인 사용은 루소가 1772년 그의 작품 「피그말리온」에서 'a scene lyrique'라는 말을 씀으로써 시작되었는데, 여기서는 말과 음악이 동시에 행동 속에 연결되어 있다는 뜻이었다.

멜로드라마라는 용어는 19세기에 널리 사용되었는데, 이는 대개 비난받는 인물이 저지른 악행에 원인을 둔 심각한 행동을 다룬 작품을 가리켰다. 멜로드라마의 인물은 '동정받는 인물'(sympathetic)과 '비난받는 인물'(unsymphathetic)로 선명하게 구분되는데, 악당의 파멸은 곧 행복한 결말을 가져온다. 대개 멜로드라마는 마지막에 가까스로 구조될, 파멸이나 죽음을 위협받는 상황에 처해 있는 주인공을 보여준다. 영화음악처럼, 음악이 절박한 재난의 분위기를 한층 고조시켜 준다. '멜로드라마'라는 용어는 스토 부인의 「톰 아저씨의 오두막」(1852)과 다이언 보치컬트의 「흑백 혼혈아」(1859)와 같은 작품에 주로 사용되었다. 오늘날에는 릴리안 헬만의 「작은 여우들」(1938), 로레인 한스베리의 「태양 밑의 건포도」(1959) 그리고 조셉 워커의 「니제르 강」(1972)과 같이 다양한 작품에 멜로드라마라는 용어가 적용된다.

기본적으로 멜로드라마적 인생관은 나뉘어진 것이 아닌 전체로 인간 존재를 보는 것으로서, 대개 적대적인 세상에서 내적인 갈등이 아니라 외적인 갈등을 견뎌내는 인간을 그리며, 이러한 갈등은 극단적인 결말로 몰고 가야 하므로 승리나 패배로 끝이 난다. 멜로드라마의 특징은 인물이 갈등에서 이기거나 지는 데에 있으며, 결말이 명쾌하고 극단적이다. 햄릿이 죽는 가운데서 이기는 것과는 달리 복잡하거나 이중성의 해결을 짓지 않는다.

멜로드라마가 지나치게 단순하고 과장이 심하며 경험을 무리하게 꾸며내기는 하지만, 중요한 사실은 우리가 일상생활의 많은 심각한 갈등이나 위기를 멜로드라마식으로 바라본다는 것이다. 우리는 우리의 실패가 다른 사람의 잘못 때문이며, 우리의 성공이 다른 사람의 도움에 힘입은 것이라는 사실에 만족한다. 결국 멜로드라마는 인간 조건에 대한 진실성을 우리가 늘 인식하는 대로 표현하는 연극 형태라고 말할 수 있다.

소극 (Farce)

소극은 '상황 희극'이라고 보면 적당하다. 소극에서는 얼굴에 던진 파이 · 때리기 · 사람 잘못 알아보기 · 바나나 껍질에 미끄러지기 같은 장면들 — 상황으로부터 발전해 나가는 신체적인 행위들 — 이 희극의 전통적인 사회에 대한 관심을 대신한다. 소극 작가는 인생을 기계적이고 호전적이며 우연의 일치같은 것으로 보고, 같은 상황에서 끝없이 펼쳐질 듯한 변형을 제시하여 우리를 즐겁게 한다. 예를 들어, 전형적인 소극의 상황은 남편이(혹은 아내가) 갑자기 들이닥쳐 불가피하게 연인을 숨겨야 하는 혼란스러운 침실이다.

에릭 벤틀리가 말한 "소극의 심리학"이란, 죄의식 때문에 고통을 느끼지도 않고 행동에 대한 책임의식도 갖지 않은 채, 우리의 입으로는 도저히 말할 수 없는 소원들이 성취되기를 바라는 특별한 기회를 말한다.[3] 연극의 형태로서 소극은 폭력(악의가 없는)과 부정한 짓(대단치

3) Eric Bentley, "The Psychology of Farce," in *Let's Get A Divorce! and Other Plays* (New York : Hill and Wang, 1958), pp.vii~xx.

사진 8-6 : 소극의 친숙한 장
면. 주인공이 남의 부인을 유혹
하는 일에 성공했으나 그들의
외도가 그 남편에게 들킬 뻔했
는데, 우연히 그 남편도 같은
호텔에서 연인을 만나고 있다.
조지 페듀 작 「사랑의 13번지」
공연에서 루이 주르당이 연인
역을, 패트리샤 엘리오트가 아
내 역을 맡았다.

않은)과 야만적 행위(보복이 없는) 그리고 침략(위험이 없는)이 가득한 환상
적인 세계에 우리를 무모하게 내버려둔다. 우리는 찰리 채플린, 필
즈, 마르크스 형제들, 로렐과 하디, 애버트와 코스텔로, 피터 셀러의
영화와 몬티 파이돈 텔레비전 시리즈에서 그리고 조지 페듀와 닐 사
이먼의 연극에서 소극을 즐긴다. 또한 소극은 셰익스피어와 몰리에
르 그리고 체홉 등이 남긴 희극 작품들을 비롯해서 세계적으로 유명
한 희극 작품들의 일부분이 되어 왔다.

서사극

독일의 연출가 극작가인 베르톨트 브레히트는 전후 연극계에 아마 어떤 연극예술가보다 더 많은 영향력을 끼쳤다. 브레히트는 '잘 만들어진 연극'(well-made play)과 프로시니엄 극장과 같은 서구 연극의 전통에 반발하였다. 그는 평생 동안 에르윈 피스카토르와 중국의 경극과 일본의 노오 · 전기적 역사극 · 영국 연예관(music-hall)의 판에 박힌 레퍼터리 및 영화 등으로부터 기법을 채택하여 그 자신의 "서사극"을 창조하였다.

삽화적이고 서술적인 연극

브레히트가 서사극을 제창했을 때, 그는 삽화적이고 서술적인 연극, 즉 시간 · 장소 · 형식적인 플롯에 대한 인위적인 제한이 없고 '잘 만들어진 극'의 구조보다는 서사시와 같은 구조를 지닌, 서술되는 사건이나 행위의 연속으로서의 연극을 생각하고 있었다.

브레히트는 극장에서 역사적인 과정을 재현함으로써 그것들이 관객들에 의해 신랄하게 심판받기를 원했기 때문에, 그는 많은 연극적인 전통을 무시하였다. 먼저 그는 무대를 정치적이고 사회적인 문제를 토론할 수 있는 연단으로 생각하였다. 그리고 그는 우리에게 역사는 멈추지 않고 사건에서 사건으로 옮겨간다는 것을 상기시키면서, 연극은 "잘 만들어져야" 한다는 생각을 거부하였다. 왜 연극을 다른 방법으로 공연해야 한단 말인가? 그러므로 그의 서사극은 '역사적'이고 '서술적'이며 '삽화적'이다. 서사극은 인간을 경제 · 사회 · 정치적 환경 속의 사회적 존재로 취급한다.

브레히트가 창조한 인물들은 개인적이면서도 집단적인 존재들이다. 이러한 유형의 성격화는 중세 후기의 도덕극으로 그 근원을 거슬러 올라가게 되는데, 도덕극 「에브리맨」(Everyman)의 '보통 사람'은 뚜렷하게 한 개인이면서 모든 인류를 대표하는 인물이기도 하다. 극장은 정치적 · 사회적인 문제를 토론하는 연단이어야 한다는 생각 때문에, 브레히트의 연극적인 언어는 직접적이고 논설적이다.

사진 8-7 : 브레히트의 모습

베르톨트 브레히트(1898 ~1956)는 독일의 아우구스부르크에서 출생하여, 어린 시절을 그곳에서 보냈다.

1918년 뮌헨 대학에서 의학을 공부하던 중, 위생병으로 군 복무를 하였다. 그는 당시 전쟁의 공포에 관한 시와 희곡「바알」을 썼다. 제1차 세계대전 후, 브레히트는 보헤미안의 문학과 연극 세계로 뛰어들어, 뮌헨의 선술집과 커피 하우스에서 그의 시를 노래하였다. 1921년 브레히트는 평론가·연극이론가 그리고 극작가로 연극 세계에 뛰어들었다.

그는 1920년대에 베를린에서 마르크스주의자가 되어 희곡을 쓰면서, 서사극 이론을 구체화시켰다. 작곡가 쿠르트바일과 함께 제작한 「서푼짜리 오페라」(1928) 공연이 크게 성공하여, 그 둘은 아주 유명해졌다. 나치의 집단이 세력을 잡아가자, 독일의 많은 예술가들과 지성인들은 독일을 떠났다.

브레히트도 가족과 함께 1933년 독일을 떠나 처음에는 스칸디나비아, 그 다음에는 미국으로 가서 1947년까지 살았다.

1947년 10월, 브레히트는 미국 영화 산업계의 "공산주의자의 침투"를 조사하기 위한 "미하원 비미국인 활동조사위원회"(HUAC)에 출두하라는 명령을 받았다. 그는 증언을 한 그 다음 날 미국을 떠나 조국 동독으로 돌아갔으며, 거기에 정착하여 자신의 극단 '베를리너 앙상블'을 설립하였다. 이 위대한 극단은 처음 「서푼짜리 오페라」를 공연하였던 쉬프바우어담 극장에서 그의 작품들을 계속 공연하였다.

브레히트가 남긴 위대한 작품들(「세추안의 선한 사람」, 「억척어멈과 그의 자녀들」, 「갈릴레오」, 「코카서스의 백묵원」)은 그의 망명 시절(1933~1948)에 창작되었다.

증인의 보고로서의 서사극

브레히트는 자신의 연극은 증인이 교통사고를 보고하는 것과 비슷하다고 말한다. 이는 서사극은 모방적인 연극과는 뚜렷이 구별되는 서술적인 말이라는 것이다. 브레히트는 다음과 같이 말한다.

"서사극의 기본 모델을 세우는 일은 비교적 쉽다. 실제로 나는 어떤 골목에서든 흔히 목격할 수 있는 사건에서, 한 목격자가 많은 사람들 앞에서 어떤 식으로 교통사고가 일어났는가를 설명하는 것과 같은 아주 단순하고도 '자연스러운' 서사극의 예를 뽑아내곤 했다. 구경꾼들은 사건을 보지 못했을

브레히트의 『현대 연극은 서사극이다』에서	
전통적인 연극	서사극
플롯	서술
관객을 무대 상황에 끌어들임	관객을 다만 관찰자로 만듦
관객의 행동 가능성을 소모시킴	관객의 행동 가능성을 불러일으킴
관객에게 감동을 제공함	관객에게 결정을 내리게 함
경험	세계에 대한 묘사
관객은 사건에 포함됨	관객은 사건과 대립하게 됨
암시	논증
본능적인 감정이 보존됨	인식의 지점에 도달함
관객은 경험의 숲 속에 있게 되며,	관객은 경험 세계의 밖에 있으며,
그 경험을 함께 나눔	그 경험을 연구함
인간 존재를 승인된 것으로 여김	인간 존재를 탐구의 대상으로 여김
고정불변의 인간	가변적이며 동시에 변화하는 인간
결과를 주시	과정을 주시
한 장면은 다른 장면을 만듦	각 장면은 독립적임
발전됨	몽따주
직선적으로 진행	곡선을 이룸
진화적인 결정론	비약
고정된 인간	과정중의 인간
인식이 존재를 결정	사회적 존재가 인식을 결정
감정	이성

도표 8-8 : 1930년에 브레히트가 전통적인 연극(예를 들어 「유령」)과 서사극의 차이를 설명한 도표이다.

지도 모르고, 목격자의 견해에 전적으로 동의하지 않을 수도 있으며, '다른 방향에서 사물을 바라보려' 할지도 모른다. 중요한 점은, 구경꾼들이 사건에 대한 견해를 충분히 가질 수 있도록 목격자가 운전수나 희생자, 또는 양자의 행동을 하는 데에 있다."[4]

지난 사건에 대한 '증인'의 이러한 보고는, 종종 극의 사건이 과거에 발생한 것이라는 사실을 강조하여 '역사화'라고 말하기도 하는데, 이는 (1) 연대기적인 역사극의 구조 (2) 연극과 영화의 기술 (3) 배우의 존재 등을 요구한다.

4) John Willett, *Brecht On Theatre : The Development of an Aesthetic* (New York : Hill and Wang, 1964), p.121.

오늘날 서사극이란 용어는 브레히트의 연극과 동의어로 쓰이는데, 역사적 주제·삽화적 구조·배경과 장면 제목을 슬라이드로 비추기·음악(주로 쿠르트 바일과 폴 데소가 작곡한) 그리고 극중 인물이 '되려는' 것이 아니라 인물을 '보여주려는' 연기 스타일 등의 특징을 갖고 있다. 이러한 장치들은 관객들로 하여금 무대에서 벌어지고 있는 것으로부터 감정적으로 거리를 두게 하거나 이질화시키려는 브레히트의 의도의 일부이다.

소외 효과 (Alienation Effect)

브레히트는 무대 위에서 일어나고 있는 일에 대한 관객들의 감정 이입을 막는 행위를 '소외 효과'라고 불렀다. 그는 관객들이 "의도적으로 불신을 지연"시키는 것을 막고자 했으며, 관객들이 밝은 빛 속에서 모든 것을 바라보고 생각하게

사진 8-9 : 백묵원 시험 장면. 이 장면에서 브레히트는 관객들이 총독의 아내(왼쪽)와 그루샤(오른쪽) 사이의 사회적 계급의 차이를 곰곰이 생각해 보기를 원했고, 아즈닥이 내린 반대의 판결에 대해서 무엇인가 배우기를 원했다. 아즈닥은 그루샤에게 아이를 내주는데, 그녀는 아이가 다치게 될까봐 잡아당기기 싸움을 포기했기 때문이다. 또한 브레히트는 분쟁에 휘말린 골짜기는 그것을 가장 효과적으로 사용할 수 있는 농부들에게 돌아가야 한다는 결론을 관객들이 내리도록 이끈다.

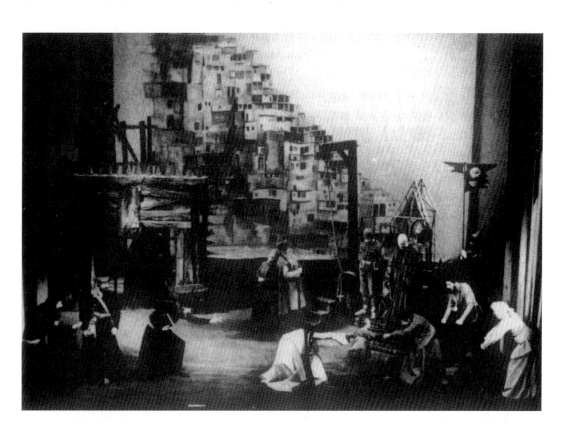

되기를 원했다. 브레히트는 관객들이 자신의 사회 비판을 관객들이
받아들이고 연극에서 깨달은 새로운 지혜를 그들의 삶 속에 가져가
기를 원했다.

부조리극

1961년, 영국의 비평가 마틴 에슬린은 전후 서구 연극의 경향에
대해 『부조리한 연극』이란 책을 쓴 바 있다. 그는 인간의 실존을 바
라보는 새로운 연극적 방법에 대해 그런 꼬리표를 달아놓았다.

매개체는 메시지다
부조리극 작품은 삶의 황폐함과 무감각, 불확정성을 나타내는 기
본적인 상황으로부터 그 주제와 형식을 가져왔다. 부조리 극작가들
은 어떤 이야기를 말하거나 사회적인 문제를 토론하지 않는다. 그
대신 구체적인 무대 이미지 ― 예를 들어, 두 떠돌이가 결코 나타나
지 않을 인물을 기다리고 있는 것과 같은 ― 를 통해, 부조리한 우
주 속에 살고 있는 인간의 '존재 의식'을 제시하고자 한다.

부조리
부조리 극작가들은 우리의 세상이 '부조리하다'는 전제로부터 작
업을 시작한다. 프랑스의 철학자·소설가·극작가인 알베르 까뮈
(1913~1960)는 「시지프스 신화」에서 부조리한 인간 조건에 대해 다음
과 같이 진단하였다.

> "엉터리 같은 이성으로라도 설명될 수 있는 세상은 친숙한 세상
> 이다. 그러나 그와는 달리, 갑자기 환상과 빛을 빼앗겨 버린 세상에
> 서 인간은 이방인이 됨을 느낀다. 인간은 잃어버린 고향에 대한 추
> 억과 약속된 땅에 대한 희망을 박탈당했으므로, 그의 망명은 치유
> 할 길이 없다. 인간과 그의 삶 사이의 분리 그리고 배우와 그의 배경

루마니아 태생의 유진 이오네스코(1912년 출생)는 학교 교사로 있다가 나치를 피해 프랑스에 정착하였다. 그는 제2차 세계대전을 전후하여 이 세상의 부조리성에 대한 은유로서, '대머리 여가수' '80대 노인의 자살' '살인교수' 그리고 '인간 코뿔소' 등에 관한 연극을 가지고 관객들을 혼란에 빠뜨리고 또한 모욕을 가했다. 오늘날 「대머리 여가수」 「의자들」 「수업」 「코뿔소」는 현대의 고전이 되었다. 1950년 「대머리 여가수」가 파리의 '몽유병자 극장'에서 초연된 이래, 이오네스코는 신문 평론이나 에세이 · 동화를 비롯해서 30여 편이 넘는 희곡을 발표한 바 있다. 이오네스코는 자신의 연극은 현대인의 불안한 사람들을 친밀하게 연결시켜 주지 못하는 언어, 존재의 낯

사진 8-10 : 유진 이오네스코

설음 그리고 세상에 대한 풍자적인 반영을 표현한다고 하였다. 그는 당시의 심리주의적 사실주의 연극을 깨뜨리면서, 우리의 꿈과 악몽에 유사한 현대 연극의 형태를 개척하였다.

사이의 분리는 철저하게 부조리성에 대한 느낌을 갖게 한다."[5]

유진 이오네스코는 '부조리'를 정의하기를, "목표가 없는 그 무엇…… 인간이 그의 종교적 뿌리나 형이상학적 뿌리로부터 잘려나가면, 길을 잃어버리게 된다. 그의 모든 투쟁은 무의미하고 무익해지며 답답한 것이 된다[6]고 했다."

부조리극의 공통점은 다음과 같다. 확실한 플롯이 없고, 인물은 거의 기계적인 인형과 같고, 꿈이나 악몽이 사회적인 진술을 대신하고 대화는 앞뒤가 맞지 않는 지껄임과 같다. 부조리 극작가들은

5) Albert Camus, The Myth of Sisyphus and Other Essays (New York : Alfred A. Knopf, 1955), p.5.

6) Eugene Ionesco, Notes and Counter Notes : Writings on the Theatre, translated by Donald Watson (New York : Grove Press, 1964), p.257.

주석이나 도덕적인 판단을 내리지 않은 채, 삶의 무감각성과 불합리성을 보여주는 상황을 '제시'한다. 이오네스코 극의 의미는 단순히 무대 위에 나타난 것 그대로일 뿐이다. 「의자들」(1952)에서 늙은 남자와 여자는 빈 의자를 계속해서 무대 위에 채워넣는다. 그들은 앉아 있지도 않은 사람들에게 말을 건다. 극의 끝부분에서 두 노인은 그들의 삶의 의미를 전해 달라는 말을 웅변가에게 남기고 창문 밖으로 뛰어내려 죽는다. 웅변가는 빈 의자를 향해 연설을 시작한다. 그러나 그는 청각장애인이면서 언어장애인이라 논리정연한 말을 전혀 할 줄 모른다. 이오네스코 작품의 주제는 의자 그 자체, 즉 세상의 비사실성과 '공허함'이다. 「대머리 여가수」에서 바비 와트슨에 관한 대화도 이와 유사한 충격과 의미를 지니고 있다.

(또 다시 침묵. 시계가 종을 7번 친다. 침묵. 시계가 종을 3번 친다. 다시 침묵. 이번에는 시계가 종을 치지 않는다.)

스미스 씨 (신문을 읽으며) 쯧쯧, 여기 바비 와트슨이 죽었다는군.

스미스 부인 저런, 불쌍한 사람 같으니! 그래, 언제 죽었대요?

스미스 씨 왜 당신이 놀랜 척하지? 2년 전에 죽은 걸 잘 알면서 말야. 1년 반 전에 그의 장례식에 참석했던 걸 분명히 기억하고 있을 텐데.

스미스 부인 아 그래요, 기억해요. 지금 확실히 기억이 나요. 그런데 왜 당신 신문에서 그걸 읽고 그렇게 놀랬는지 난 잘 모르겠네요.

스미스 씨 신문에 난 게 아니야. 그가 죽었다고 발표된 지도 이미 3년이 지났어. 그 발표는 아이디어 협회에서 했다고 기억하는데.

스미스 부인 저런, 불쌍해라. 그는 보존이 잘 되었겠죠?

스미스 씨 그는 대영제국에서 가장 멋진 시체야. 자기 나이를 몰라볼 정도지. 불쌍한 바비, 죽은 지 4년이 지났는데도 아직도 몸이 식지 않았다니. 분명히 살아 있는 시체야. 그리고 그가 얼마나 즐거워하는지!

스미스 부인 불쌍한 바비.

도표 8-11 : 이오네스코의 부조리한 세계. 「대머리 여가수」(1950)의 바비 와트슨에 대한 대화 장면은, 도시 중산층 삶의 평범함의 시청각적 이미지를 보여준다. 영국 중산층의 저녁식사에 대해 토론하면서, 영국 중산층의 거실에 앉아 있는 스미스 부부는 바비 와트슨을 화젯거리로 삼는다.

스미스 씨	불쌍한 바비라니, 누굴 말하는 거지?
스미스 부인	그의 아내 말이에요. 그녀 역시 바비라고 부르죠. 바비 와트슨 말이에요. 그들은 쭉 같은 이름을 써 왔구, 그래서 당신도 그들을 함께 보았을 때 둘을 구분하지 못했었죠. 그가 죽고 난 다음에야 당신은 누가 누군지 겨우 분간할 수 있었죠. 요즘도 그녀와 고인을 혼동하는 사람들이 많아요. 그래서 그에게 위로하는 사람도 있지요. 당신은 그 여자를 알지요?
스미스 씨	우연히 딱 한 번 만났지. 바비의 장례식에서.
스미스 부인	난 본 적이 없어요. 그 여자 예뻐요?
스미스 씨	보통 용모를 갖고 있지. 그리고 여태껏 어느 누구도 그 여자를 보고 예쁘다고 말한 적은 없어. 그녀는 너무 크고 뚱뚱해. 또 그녀의 용모는 보통이 아니지. 사람들이 여전히 그녀를 예쁘다고들 말하지. 그녀는 매우 작은 편이고 너무 말랐지. 그녀는 성악 선생이야.

(시계가 종을 5번 친다. 긴 침묵.)

스미스 부인	그런데 언제 그들이 결혼을 할거래요? 그들 말이에요.
스미스 씨	늦어도 내년 봄에는 한다는군.
스미스 부인	우리도 그들 결혼식에 가야 할 것 같아요.
스미스 씨	아마 우리는 그들 결혼식 때 선물을 해야 할 것 같애. 그런데 뭘 한다?
스미스 부인	그들에게 일곱 개의 은쟁반(silver salvers) 중에서 하나를 주면 어때요? 우리 결혼식 때 받아가지곤 아직 한 번도 써보지 못한 거 말이에요. (침묵)
스미스 부인	그렇게 젊은 과부를 남겨두고 떠나다니. 그녀는 또 얼마나 슬프겠어요.
스미스 씨	아이들이 없는 게 다행이지.
스미스 부인	그들이 필요로 했던 건 바로 아이들이었는데. 불쌍한 여자 같으니, 어떻게 살아갈 수 있었을까?
스미스 씨	그녀는 아직 젊으니까, 재혼을 쉽게 할 수 있을 거야. 그녀는 상복 차림인데도 예뻤으니까.
스미스 부인	그러나 아이들은 누가 돌보죠? 그들에게는 사내 아이와 계집 아이가 하나씩 있었다는 걸 잘 아시죠? 그애들 이름이 뭐더라?

스미스 씨	바비, 그애도 자기 부모를 닮았지. 바비 와트슨의 아저씨, 늙은 바비 와트슨 씨는 아주 부자인데다가, 아이들도 참 좋아하시지. 아마 그분이 아이들의 교육비를 부담하는 게 당연해.
스미스 부인	그게 좋겠네요. 그리고 바비 와트슨의 아주머니 아시죠? 늙은 바비 와트슨 부인도 그녀의 차례가 되면, 바비 와트슨과 바비 와트슨의 딸 교육비를 부담하는 게 당연하지요. 그런 식으로 바비와 바비 와트슨의 엄마는 다시 결혼할 수 있겠죠. 그 여자가 달리 마음에 둔 사람이 있답디까?
스미스 씨	그래, 바비 와트슨 씨의 조카.
스미스 부인	누구요? 바비 와트슨?
스미스 씨	당신, 지금 어느 바비 와트슨을 말한 거지?
스미스 부인	왜요? 거 있잖아요. 바비 와트슨, 늙은 바비 와트슨의 아들, 죽은 바비 와트슨의 다른 아저씨 말이에요.
스미스 씨	아니야. 그 사람이 아니야. 딴 사람이래니까. 그 사람은 바비 와트슨이야. 늙은 바비 와트슨의 아들, 죽은 바비 와트슨의 다른 아주머니 말이야.
스미스 부인	당신은 지방 외판원 바비 와트슨을 말씀하신 거지요?
스미스 씨	바비 와트슨은 다 지방 외판원이야.
스미스 부인	어쩌면 그럴 수가! 어쨌거나 그들은 그 일을 다 잘 했지요.
스미스 씨	그래, 경쟁자가 없었을 때에는 말이야.
스미스 부인	그러면 언제 경쟁자가 없었죠?
스미스 씨	수요일·목요일 그리고 수요일.
스미스 부인	아, 일주일에 3일이나요? 그러면 그런 날에는 바비 와트슨이 뭘 했나요?
스미스 씨	그는 쉬기도 하고 잠을 자기도 하지.
스미스 부인	그런데 만약 경쟁자가 없다면, 왜 그런 때에 일을 하지 않죠?
스미스 씨	나도 잘 모르겠어. 당신의 바보 같은 질문에 어떻게 다 대답하누?…

요약

 드라마의 형식은 극작가의 비전과 세계관을 구성한 것이다. 연극적 형태를 통해서 우리는 극작가가 세상과 인간의 행위를 어떻게 바라보고 있는가를 알 수 있다. 비극과 희극·희비극·멜로드라마·소극·서사극 그리고 부조리극은 이 세상의 형식과 주체를 연극으로 보여주는 데 사용된 수단이다. 연극적 형태는 다양한 시청각적 도구를 통하여 극장 안에서 우리에게 전달된다. 그 도구들 중의 하나가 언어인데, 이는 다음 장에서 다루고자 한다.

확인 학습용 문제

1. 비극은 연극 형태의 한 가지 이름이다. 나머지 여섯 가지 이름은
 무엇인가?

2. 극작가가 자신의 세계관을 묘사하기 위해 사용하는 수단은 무엇
 인가?

3. 아리스토텔레스는 비극을 어떻게 이해하였나?

4. 현대 비극의 주인공은 오이디푸스나 햄릿과 어떻게 다른가?

5. 희극의 일반적인 주제는 무엇인가?

6. 희비극은 희극과 비극의 요소를 어떻게 결합하는가?

7. '멜로드라마' 라는 말의 어원은 무엇인가?

8. 오늘날 텔레비전에서 흔히 볼 수 있는 멜로드라마는 어떤 것이
 있나?

9. 소극은 우리의 숨어 있는 소원을 어떻게 채워주는가?

10. 자신이 최근에 본 연극이나 영화·텔레비전 극에서 소극의 상
 황을 설명할 수 있는가?

11. '서사극'이란 무엇인가?

12. 브레히트의 '소외 효과'란 무엇을 뜻하는가?

13. 「코카서스의 백묵원」에서는 브레히트의 서사극에 대한 개념들
 이 어떤 식으로 제시되었는가?

14. 유진 이오네스코는 '부조리'를 무엇이라고 설명하였나?

15. 이오네스코는 토론이나 논쟁 과정이 없이 어떻게 인생의 부조
 리함을 「대머리 여가수」에서 표현하였나?

제 9 장
연극 언어

다른 무대 요소들처럼 연극의 언어도 특수하고 복합적이다. 언어는 우리 앞에 펼쳐지고 있는 것에 대한 지각을 체계화시켜 주며, 다양한 방법(언어적 표현이든 비언어적 표현이든)으로 의미와 행동을 전달해 준다. 연극 언어는 우리의 눈과 귀, 그리고 마음을 동원하는 지켜보는 방법(a way of seeing)이다.

…… 연극은 말보다 더 앞선 것이다. 연극은 살아 있는 이야기이며, 각 공연마다 다시 살아나는 이야기이다. 또한 그것이 살아 있음을 우리는 볼 수 있다. 연극은 귀뿐만 아니라 눈에도 호소한다.

— 유진 이오네스코, 『연극론: 노트와 반노트』

우리는 극장에서 매공연마다 우리들 앞에 살아 있는 이야기를 보고 듣는다. 극작가·연출가·무대미술가 그리고 배우들은 그 이야기에 대한 지각을 체계화시키기 위해 특별한 '언어'를 사용하는데, 그것은 '시각적'이면서도 '청각적'인 것이다.

연극에서 사용하는 언어는 우리가 실제 생활 속에서 말하는 방식과 똑같은 경우도 있고, 그렇지 않은 경우도 있다. 연극 언어는 인물이 경험한 것을 표현하기 위한 극작가의 도구일 뿐 아니라 플롯과 행동을 발전시키기 위한 도구이며, 연극적 행위에 대한 관객의 경험을 위한 도구이기도 하다. 실제 생활에서의 대화와는 달리 배우는 매우 엄선된 말을 수용하고, 엄선된 육체 표현을 통해서 자신을 나타낸다. 햄릿의 독백은 영어로 쓰여진 연극 언어로는 가장 아름다운 시 중의 하나라 할 수 있다. 우리는 그가 실제로 느끼고 생각한 경험을 드러내는, 무운시로 표현된 그의 느낌과 사상을 듣는다. 이렇듯 특이하고 감동적인 언어는 우리들의 세계가 아닌 색다른 세계를 표현하면서, 그 나름의 사실성을 지니고 있기에 우리는 기꺼이 받아들인다.

그렇다면 연극 언어는 극중 인물과 무대 세계의 언어이며, 극의 삶을 표현한다고 할 수 있겠다. 극중 인물로서의 배우가 말한 언어는 인물의 의식세계를 드러낸다. 즉, 언어는 행동하려는 그들의 결정을 의미심장하게 극적으로 만들어준다. 그러므로 연극 언어는 아이디어·감정·제스추어 및 행동의 표현인 것이다. 극장에서의 말은 비언어적인 언어(non-verbal language)에 의해서도 강화되는데, 예를 들어 제스추어·음향·조명은 분위기·의도·의미를 표현해 준다. 브레히트는 효과적인 무대 언어가 되기 위해서는 배우로 하여금 태도와 동작을 취하게 하는, 리듬과 의도를 담은 제스추어를 수반하여야 한다고 논한 바 있다. 그는 "네 눈이 너를 범하게 한다면, 그것을 뽑아 버려라"라는 여덟 마디의 말을 연극적으로 가장 잘 사용된 예로 보았다. 왜 그런고 하니, 확실한 이미지("네 눈")와 배우의 의도적인 제스추어("그것을 뽑아 버려라")가 태도와 가정을 강조하는 단어들의 신중한 배열 속에 전달되기 때문이라고 브레히트는 설명한다.

다른 연극학자들도 연극 언어의 특징을 '말이 제스추어에 근원을 두고 있는 점'이라고 하였다. 그러므로 연극 언어는 극중 인물의 사상과 태도 그리고 의도만을 나타내는 것이 아니라, 살아 있는 세상에 인간들이 '현존'하고 있

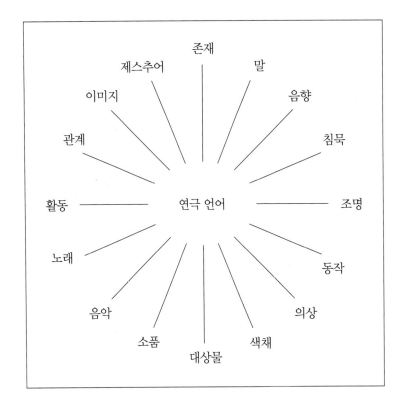

도표 9-1 : 연극 언어는 우리의 실제 의사소통처럼, 언어적인 특징과 비언어적인 특징을 함께 갖고 있다. 연극 언어는 극작가 · 배우 · 연출가 그리고 무대 디자이너들에 의해 조심스럽게 선택된다. 이런 이유에서 의미가 관객에게 전달되는 방법은 다양하기 마련이다. 옆의 도표는 인물의 경험과 플롯 · 행위 그리고 무대의 살아있는 사실감을 전달하는 16가지의 방법을 나열한 것이다.

음도 또한 표현한다. 이런 이유에서 위 도표는 말을 포함하여 다양한 양상의 연극 언어가 존재함을 나타내고 있다. 실제 상황에서 의사소통에 사용되는 언어 역시 다양한 양상을 나타내고 있으며, 연극적이라고 하는 논의는 이미 오래 전부터 있었다. 즉, 우리의 옷은 의상이고, 우리는 말과 제스추어로 표현하고, 소품(책이나 파이프와 같은)을 가지고 다니며, 화장도 하고, 주위의 음향이나 고요함에 쉽게 영향받는다는 것이다. 그러나 비록 이러한 것들이 사실이라 하더라도, 연극에서의 언어와 실제 생활에서의 언어 사이에는 중요한 차이점이 있다. 연극에서의 언어는(언어적이든 비언어적이든) 선택되고 조정된 것이다. 의미심장한 행동을 하는 인물의 의식과 현존을 드러내기 위해 연극 언어는 극작가 · 배우 · 연출가 그리고 무대 디자이너들에 의해 조심스럽게 정렬되고 조화를 이루게 되는데, 이런 일이 매일 밤 되풀이되어 일어날 수 있다.

이번 장에서는 연극 언어의 언어적 · 비언어적 특징을 살펴보자.

언어적 · 비언어적

사진 9-2 : 1967년 뉴욕, 톰 오 호건이 연출한 「헤어」 공연에서 성조기를 든 배우들이 1960년 대 체재에 대항하는 반문화 그룹의 태도를 시각적으로 진술하고 있다. 이와 같은 '록 뮤지컬' (Rock Musical)에서는 노래가 배우와 무대장치 · 조명 · 도구들이 표현하는 시각적인 진술을 강화시킨다.

연극 언어는 언어적인 것이든 비언어적인 것이든, 우리가 극을 보고 듣는 데에 영향을 끼친다. 대본의 각 면에 있는 말들은 극장에서 무엇인가를 발생케 하는 잠재력을 지닌, 가장 요긴한 기호이자 상징이다. 배우가 말을 하게 되면, 그것은 다른 배우와 관객에게 동시에 전달된다. 그리고 말 이외에도 다른 종류의 신호들 — 음향 · 조명 · 모양 · 동작 · 침묵 · 움직이지 않음 · 제스추어 · 색채 · 음악 · 노래 · 대상물 · 의상 · 소도구 그리고 이미지 — 이 연극 언어를 보완한다.

소통 이론에서 '기호'(sign)는 그것이 표현하는 것, 즉 그 지시 대상과 직접적인 물리적 관계를 갖고 있다. 천둥은 비의 기호인데, 이 천둥은 실제로 대기 중의 변화와 물리적인 관련을 맺고 있다. 그러나 '상징'(symbol)은 그 지시 대상과의 연관이 임의적이기에 기호와는 다르다. 예를 들어, 성조기는 미국의 상징이므로 많은 사람들이 미국 내의 모든 좋은 것과 연관지어 생각한다. 그러나 베트남 전쟁 기간 동안, 어떤 사람들은 성조기를 미국과 관련된 모든 나쁜 것과 연관지어 생각한 적이 있었다. 그래서 성조기가 그려진 오토바이 헬멧과 복장을 입었을 때, 그들은 그 국기의 의미를 수정하고자 했던 것이다. 그 의미는 임의적인 것이므로 이러한 일이 가능하다. 왜냐하면 그것은 기호가 아닌 상징이기 때문이다.

연극에서 언어적 · 비언어적 상징과 기호는 살아 있는 현존을 이해하는 배우들의 힘을 향상시키기 위해 사용된다. 안톤 체호프의 「벚꽃 동산」(1904)에서 과수원(대개 무대 밖에 위치함)은 구식생활의 퇴보와 새로운 사회 질서의 도래 등으로 다양하게 해석되는 언어적 상징물이다. 극중 인물들은 과수원을 가보로, 지방 전통으로, 미의 대상으로 그리고 경매로부터 영지를 구해 줄 수단으로 여긴다. 과수원은 체호프가 만든 인물들이 인생의 요구에 대처하는, 혹은 대처에 실패하는 모습들의 상징물이다. 이러한 언어적 상징 이외에도, 극의 결말부에 나오는 나무 찍는 도끼 소리는 나무의 실질적인 제거를 나타내 주는 비언어적인 기호에 해당한다. 뿐만 아니라 도끼 소리는 가보의 파괴를 가리키는 것이며, 나아가 구사회 질서의 종말을 상징한 것이다.

「벚꽃 동산」은 언어적 상징과 청각적인 기호가 극의 의미를 우리에게 전달하는 데 어떻게 서로 보강되어 있는가를 보여주는 좋은 예가 된다.

안톤 체호프(1806-1904)는 러시아 남부에서 출생하여, 모스크바 대학에서 의학을 공부했다. 대학 재학 중에 돈을 벌기 위해 단편소설을 쓴 바 있으며, 1880년대에 단막 소극 「청혼」과 「곰」으로 극작 활동을 시작하였다. 「이바노프」(1887)는 그의 작품 중에서 처음으로 공연된 장막극이었다.

체호프는 모스크바 예술극장과 교류를 활발히 하던 시절(1898-1904)에 무대 사실주의를 새롭게 규정지었다. 그의 작품의 의미는 식섭적 · 복적 지향적인 행동 안에 있는 것이 아니라, 그가 가장 잘 아는 러시아 농촌 사회의 어떤 양상을 재현하는 데서 얻어지는 진실 안에 있다. 체호프가 창조한 인물들의 내적 진실과 작품 분위기를 잘 해석한 스타니슬라브스키의 연출 스타일은 결과적으로 가장 훌륭한 연극적 결합의 한 예가 되었다.

그는 만년에는 건강 때문에 얄타에서 살았는데, 공연에 참석하기 위해 자주 모스크바에 들르곤 하였다. 그는 1904년 독일의 온천에서 결핵으로 죽어 모스크바에 묻혔는데, 「벚꽃 동산」이 초연된 지 얼마 안 되는 때였다.

짧은 생애 동안 그는 현대 사실주의 연극의 대작 네 편을 남겼다. 네 작품은 「갈매기」, 「바냐 아저씨」, 「세 자매」 그리고 「벚꽃 동산」이다.

체호프의 마지막 극작품인 「벚꽃 동산」은 1904년 모스크바 예술극장에서 초연되었다.

남편을 잃고 홀로 된 라네프스카야 부인은 수년간의 외국 여행을 마치고 러시아의 영지로 돌아오나, 많은 재산이 그녀의 빚 때문에 대부분 저당잡혀 있으며 곧 경매에 붙여질 것이라는 사실을 알게 된다. 지나치게 관대하고 무책임한 그녀는 자신의 재정 상태가 어떤지를 전혀 알려고 하지 않는다. 마지 못해 이웃의 지주에게 돈을 좀 빌리려 하나, 그도 마찬가지로 어려운 형편이다. 라네프스카야의 오빠인 가예프가 몇 가지 제안을 하는데, 그중 돈 많은 친척으로부터 유산을 물려받는 일과 라네프스카야의 딸 아냐를 부자에게 결혼시키는 일에 희망을 건다. 가장 현실적인 제안이 로빠힌으로부터 나오는데, 그는 부유한 상인으로, 과거에 그의 아버지가 라네프스카야 집안에서 농노로 일한 적이 있었다. 그는 과수원의 나무를 다 베어 버리고, 땅을 분할하여 여름 별장으로 팔라고 제의한다. 그러나 집안 사람들은 대대로 내려온 아름다운 동산을 파괴하자는 제안에 다들 반대한다.

영지를 구해 낼 특별한 대책을 세우지 않은 채, 집안 사람들은 세월만 허송하고 있다. 경매하는 날 저녁, 라네프스카야 부인은 파티를 연다(물론 그녀는 참석하지 않는다). 파티가 무르익을 무렵 로빠힌이 도착하자, 경매 소식을 그에게 묻는다. 그는 자신이 이 영지를 샀으며, 자신의 계획을 실현시키기 위해서 과수원의 나무들을 다 베어 버릴 것이라고 말한다.

영지와 과수원이 다 팔렸으므로, 집안 사람들은 떠날 짐을 꾸리기에 여념이 없다. 그들은 집안을 위해 헌신적으로 일했던 하인 피르스가 늙고 병들어 집에 남겨져 있다는 사실을 잊고는 그만 떠나 버린다. 도끼 소리가 멀리 과수원으로부터 들려올 때에 그는 잠시 쉬려고 눕지만, 곧 텅 빈 집에서 죽어간다.

연극 언어의 실례

극장에서의 의사소통을 이해하기 위해서 우리는 연극 언어에 관한 기본적인 질문을 하지 않을 수 없다. 우리는 무엇을 듣는가? 우리는 무엇을 보는가? 우리 앞에 무엇이 펼쳐지는가? 극중의 삶을 창조하는 데에 점점 증대해 가는 이미지는 무엇인가? 그러나 연극 언어의 다양한 요소들이 실제로 함께 작용할 때에는 이러한 질문을 하지 않는다. 시간이 없을 뿐 아니라 경험을 특별히 분석하지 않고도 감동을 경험하기 때문이다.

우리는 언어(language)를 말들(그리고 말로써 전달되는 의사소통)과 동일한 것으로 보는 데에 익숙해 있기 때문에, 연극에서 말(words)이란 피터 브룩이 말한 바와 같이 "보이지 않는 거대한 조직 중에서 눈에 보이는 극히 작은 부분"[1]이라는 입장으로 전환하는 일은 매우 어렵다. 그러면, 연극 언어의 다양성과 직접성을 나타내는 친숙한 작품으로부터 몇 가지 실례를 생각해 보도록 하자.

「햄릿」

셰익스피어의 '독백'은 관객을 극중 인물의 마음속으로 끌어들여 그 내용을 보고 듣게 하는 수단이다. "어째서 이 모든 경우가 다 나를 고발하는가?" 하는 햄릿의 말에서 그는 스스로 복수를 늦추고 있는 사실에 대해 관심을 표명하기 시작하고, 이어서 인간의 본성과 앞으로 해야 할 일들에 대해 명상한다. 햄릿 자신에 대한 논증의 정확성은 복수의 원인과 증명 그리고 방법을 인식하는 총명함을 드러내 보여준다. 긴 대사는 시간과 공간을 행동 대신 말로 채우면서, 클라우디우스에 대한 복수를 늦추고 있는 마음의 상태를 무심코 드러낸다. 햄릿은 행동하는 인물인 친척 포틴브라스와 자신을 비교하면서, 어떻게 행동할 것인가에 대한 본보기를 찾는다.

우리는 햄릿이 한 말과 그의 감정 · 의식 그리고 그러한 말들이 분명히 밝히고 있는 상황의 의미를 확실히 알아야 한다. 또 이런 대사가 모두 독백으로 전달된다는 사실은 대단히 중요한데, 햄릿이 선왕의 유령으로부터 의무를 부여받을 때나 클라우디우스를 최후에 죽일 때에도 실상 그는 혼자이기 때문이다.

햄릿이 입는 의상은 행동하는 사람의 것이다. 그는 더이상 검은 상복이나 '이상야릇한 성향'을 나타내는 허름한 옷을 입지 않는다. 무대의 전통은 그에게 행동에 편리한 옷을 눈에 띄게 입도록 한다.

대사도 비활동적일 때의 35행에서 "아, 이제부터는 나도 마음을 독하게 먹어야지. 그렇지도 못하면 나는 아무런 가치도 없는 놈이다"로 결론을 지으며, 활동적인 것으로 바뀐다. 지금까지 활동적인 사람으로 보이지 않던 햄릿이 우리들의 눈과 귀 앞에 활동적인 모양을 드

1) Peter Brook, *The Empty Space*(New York : Atheneum, 1968), p.12.

러내기 시작한다. 햄릿 대사의 언어는 의상과 공간 · 외적인 모습 · 말 그리고 제스추어가 포함된 것이다.

도표 9-3 : 햄릿의 독백. 독백은 인물의 속마음과 감정을 밖으로 드러내는 무대상의 약속이다. 배우가 말을 할 때 우리는 인물의 마음이 어떻게 움직이고 있는가 하는 것을 듣게 되고, 곧 행동으로 나타날 감추어진 생각을 이해하게 된다.

햄릿 어째서 이 모든 경우가 다 나를 고발하는가,
이 둔해진 복수심에 채찍을 가하는구나! 인간이란 무엇인가,
일생 동안 먹고 자고 그것밖에 할 일이 없다면,
짐승과 다를 게 무어냐?
조물주가 만들어준 이 영특한 능력,
앞뒤를 살펴보고 분별할 수 있는 이성,
이러한 것을 그저 곰팡이가 슬도록 내버려 두라고 준 건 아닐 텐데.
그런데 나는 짐승처럼 잘 까먹는 탓일까?
아니면 일을 지나칠 정도로 정확하게 생각하는 소심자의 버릇 탓일까?
하긴 생각이란 4분의 1이 지혜이고,
나머지 4분의 3은 비겁이라던가? 아, 나는 모르겠다.
살아오면서 그저 "이 일은 반드시 해야겠다"는 말뿐이니,
나는 명분도 의지도 힘도 수단도 다 갖고 있질 않은가?
땅덩이처럼 커다란 본보기들이 나에게 훈계하는구나.
수많은 병력과 비용을 들인 저 군대를 보면 알 일이지.
게다가 가냘프고 섬세한 왕자가 이끌지 않는가?
그의 정신은 고매한 야심에 부풀어
미지의 일에 대해 입도 찡끗하지 않고
한번 죽으면 그만이라고 생각하고
스스로 모든 걸 운명과 죽음에다 내던진다.
그저 달걀 껍데기만한 걸 위해 말이다. 사실 정말 위대한 행위는
그만큼 위대한 명분이 없을 수 없겠지만,
지푸라기를 위해서라도 싸움을 찾는 것, 더군다나
대장부의 명예를 위한 거라면. 그런데 나는 무슨 꼴이란 말인가.
아버지는 돌아가시고, 어머니는 더럽혀지고
내 감정으로나 이성으로는 참을 수 없는 처지인데도

227

그저 잠만 자려고 하니, 한심한 노릇이다.
이만 대군의 절박한 죽음은
꿈같이 헛된 명예를 위해 싸우러
침대 같은 무덤을 향해 나아간다.
그 군인 수로는 원인을 캘 수도 없고,
땅은 손톱만큼도 못되어, 그저
전사자를 묻어줄 땅도 못 되는 곳이 아닌가?
아, 이제부터는 나도
마음을 독하게 먹어야지. 그렇지도 못하면,
나는 아무런 가치가 없는 놈이다.
ㅡ「햄릿」 4막 4장 중에서

사진 9-4 : 배우의 언어. 햄릿이 마지막 두 막에서 입고 나오는 의상은 행동하는 사람의 것이다. 관객의 입장에서 볼 때, 그는 눈에 띄게 활동적인 의상을 입었다. 배우의 대화와 의상·제스추어 그리고 동작은 덴마크의 부패한 왕을 제거하겠다는 인물의 결심을 보충해 준다. 런던 국립극장의 1976년 공연에서 앨버트 휜네이가 햄릿 역을 맡아 연기하고 있다.

「유령」

19세기 연극의 언어는 셰익스피어 시대에는 알려지지 않았던 연극 기술의 영향을 입었으며, 인물의 사회·경제적 배경과 심리적인 기질에 적합한 대사를 재생하는 것에 대한 관심을 반영하였다. 입센은 리얼리즘 소설의 묘사적인 문장과 같은 무대 지문에 비언어적인 기호와 상징을 도입하였다.

「유령」의 마지막 장면은 날이 밝아 알빙 부인이 테이블의 등불을 끈다는 지문으로 시작된다. 그녀는 아들 오스왈드와 함께 앉아 있는데, 오스왈드는 태양에 대해 이야기한다. 입센의 극에서 '태양'은 '진실', 즉 숨겨진 과거의 비밀과 오스왈드의 머리가 흐려져 감(그의 아버지로부터 유전된 질병에 기인한 것)을 상징한다.

오스왈드는 관객을 향한 의자에 앉아 있고, 우리는 그에게 엄습해 오는 변화를 지켜볼 수 있다. 오스왈드가 확실한 긴장병의 상태에 빠져감에 따라, 알빙 부인의 진실은 '가시화된다.' 그녀는 과거의 유령을 근절시키지 못했기에 현재의 무서운 선택에 직면하게 되었는데, 그것은 오스왈드를 약을 먹여 죽이느냐 그렇지 않으면 그냥 살려 두느냐 하는 것이다. 입센의 언어는 알빙 부인의 진실에 대한 공포와 우유부단함을 반영하였다. 단음절을 사용해서, 입센은 알빙 부인이 택해야 할 선택을 지시한다. 오스왈드에게 약을 줄 수 없음을 가리키는 다섯 번의 "안 돼"는, 단 한 번의 "그래"와 대조적으로 배치되어 있다. 알빙 부인의 삶과 도덕을 지배해 온 억압적인 19세기 사회는 말을 할 수도 행동을 할 수도 없는, 거의 미친 듯한 그녀의 모습으로 가시화되어 나타난다.

이 작품에서는 말로 표현되는 대사뿐만 아니라, 조명·제스추어·동작·신체적인 관계 등도 극의 의미상에 대단히 중요하다. 배경의 조명 효과("해가 뜬다")는 알빙 부인의 비극적 딜레마의 진실성을 강화시켜 준다. 시각적 디자인은 오스왈드의 대사 "태양"에서도 반복된다. 그러나 진실과 빛은 그들에게 너무 늦게 오고 말았다. 입센의 작품에서는 비언어적인 무대 효과들에 의해 뒷받침되는 산문 대화가 인물의 성격과 이후의 플롯을 드러나게 해준다.

오스왈드 …… 그리고 이제부터는 가능한 한 오래 함께 살아요. 고마워요. 어머니.

(그는 알빙 부인이 소파 가까이 옮겨다 놓은 팔걸이 의자에 주저앉는다. 날이 밝기 시작한다. 그러나 탁자 위의 램프는 아직 타고 있다.)

알빙 부인 이제 괜찮니?

오스왈드 그래요.

알빙 부인 (그에게 허리를 굽히며) 오스왈드야, 그 일은 네겐 무서운 악몽이었어. 그래두 그건 꿈에 불과하지. 너무 흥분해서 그래. 흥분은 네게 좋질 않아. 그렇지만 이제부턴 네 어미가 있는 네 집에서 푹 쉬도록 해라. 오, 나의 귀여운 자식. 네가 어렸을 때처럼, 네가 갖고 싶은 건 다 줄게. 거 봐라, 이제 고통은 다 지나가지 않았니. 얼마나 빨리 지나갔는지 너두 알겠지? 나는 벌써 다 알구 있었지. 오스왈드야, 자 봐라. 얼마나 날씨가 좋으냐? 저 반짝이는 햇빛, 너두 이제 네 집을 잘 볼 수 있을 게다.

(그녀는 탁자로 가서 램프를 끈다. 해가 뜬다. 뒷배경의 빙하와 산꼭대기가 눈부신 아침 햇살을 받아 반짝인다. 오스왈드는 먼 경치를 뒤로 하고서 의자에 앉은 채, 꼼짝도 않는다.)

오스왈드 (갑자기) 어머니, 저에게 태양을 줘요.

알빙 부인 (탁자 곁에서 놀란 표정으로 그를 응시하며) 얘, 뭘 달라구?

오스왈드 (둔하고 단조로운 목소리로) 태양. 태양.

알빙 부인 (그에게 다가가며) 오스왈드야, 너 왜 그러니?

(오스왈드는 의자 속에서 몸이 구부러진 것 같이 보인다. 그의 모든 근육은 다 풀어지고, 얼굴에는 아무런 표정이 없으며, 그의 눈은 힘을 잃고 멍하니 쳐다본다.)

알빙 부인 (공포에 떨며) 얘야, 왜 그러니? (크게 소리친다) 오스왈드, 뭐가 잘못 됐니? (그의 곁에 무릎을 꿇고 그를 흔든

도표 9-5 : 「유령」의 마지막 장면. 입센은 지문을 통해 인물의 대사와 그들의 몸짓과 무대 조명을 연결시키고 있다. 그는 빛(상황을 밝혀 주는 해돋이)과 어두움(오스왈드의 질병)에 대한 상징적인 진실을 가시화시키려 한다. 입센이 나타내고자 하는 상징은 대화와 지문 양쪽에서 다 찾을 수 있다.

사진 9-6 : 「유령」의 마지막 장면. 오스왈드가 어머니에게 자신의 불가사의한 병에 대해 말을 하자, 알빙 부인은 그 병이 실제로 그의 아버지에게서 물려받은 것임을 가르쳐준다. 오스왈드는 이 작품이 나타내고자 하는 비극 — 과거의 힘이 살아 있는 것들을 파괴하거나, 혹은 큰 영향을 끼치면서 현재에 작용하고 있다는 — 을 구현하는 "살아 있는" 화신이다.

오스왈드
알빙 부인

다) 오스왈드! 오스왈드! 날 좀 쳐다봐라. 날 모르겠니? (여전히 단조로운 목소리로) 태양! 태양! (절망적으로 벌떡 일어나서, 양손으로 머리를 쥐어뜯으면서 소리친다) 난 도저히 이걸 볼 수가 없어! (공포 때문에 마비된 사람처럼 속삭인다) 난 도저히 볼 수가 없어, 절대로. (갑자기) 얘가 그걸 어디 두었더라? (그의 가슴을 걷어본다) 여기 있구나! (그녀는 뒤로 서너 발 물러나 소리친다) 안 돼, 안 돼, 안 돼! …… 그래! …… 아니야, 안 돼! (그녀는 그로부터 몇 발자국 떨어져서, 손가락으로 머리를 쥐어뜯으면서, 무서워서 말도 못한 채 그를 쳐다본다)

오스왈드

(그전처럼 꼼짝 않고 앉아서) 태양! — 태양!

「벚꽃 동산」

체호프의 「벚꽃 동산」의 끝부분은 언어적인 것과 비언어적인 효과들 — 음향과 고요, 말과 소음 — 을 함께 결합한 언어로 끝난다. 늙은 하인 피르스는 집안 사람들이 경매로 팔린 영지를 급하게 떠나는 바람에 혼자 남겨진다. 그의 마지막 대사는 무대 밖에서 들려오는 집안 사람들의 출발 소음과 줄 끊어지는 소리, 그리고 도끼질 소리를 지시하는 지문들 사이에 놓여 있다.

피르스의 대사 중의 '휴지'(pause)는 한 인생의 종말과 그가 살아가는 방식의 종말이 다가옴을 가리킨다. 그가 문이 잠겨진 곳에 홀로 남아 동작을 하지 않는다는 사실은 "그의 인생이 이미 지나가 버렸다"는 것을 말로 표현한 것보나 더 생생하게 전해 준다.

체호프의 극에서는 인물들이 행동하는 것 혹은 그들의 제스추어가 말로 표현하는 것보다 더 중요할 때가 종종 있다. 여기서도 인물들의 제스추어처럼 도끼 소리, 줄 끊어지는 소리가 말보다 더 중요한 의미를 지니고 있다. 음향 효과의 순서도 중요한 의미를 지닌다. 긴장의 해소와 한 인물의 시대가 지나감을 상징적으로 나타내는 줄 끊어지는 슬픈 음향은 진취적인 새 질서의 음향인 도끼 소리가 무대에 들려오기에 앞서, 고요 속으로 사라져 간다. 벚꽃 동산의 마지막 장면에서 관객들은 전환기의 세계를 직접 보고, 듣게 된다.

(무대는 텅 비어 있다. 문 잠그는 소리가 들리고, 마차가 멀리 떠나가는 소리도 들린다. 잠시 고요가 흐른다. 정적 속에서 나무를 자르는 둔한 소리가 쓸쓸한 슬픈 음향을 내며 들려온다. 발자국 소리가 들리더니, 피르스가 오른쪽 문으로 들어온다. 그는 평상시처럼 두꺼운 모직 상의와 하얀 조끼를 입고 슬리퍼를 신었다. 그는 지금 병중이다.)

피르스 (문가로 가서, 손잡이를 돌려보며) 잠겼군! 그들은 가 버렸어. …… (소파에 앉는다) 그들은 날 잊어버렸어. …… 그래도 걱정할 건 없지. …… 잠시 여기 앉아 있어야지. …… 내 임무는 레오니드 안드레이비치 씨를 돌봐드리는

도표 9-7 : 「벚꽃 동산」의 마지막 장면. 현대극에서 지문은 극작가가 자신의 상상적인 세계를 연출가·배우·디자이너에게 전달하는 중요한 수단이 되었다. 체호프는 마지막 장면의 모습—여러 가지 다양한 소리·피르스의 의상·태도·말 그리고 그의 마지막 순간 — 을 다음과 같이 묘사하고 있다.

건데, 그분은 모피 코트를 입지 않고 얇은 코트만 걸치고 가버렸어. (근심스러운 듯 한숨을 쉰다) 난 그분을 잘 돌보지 못했어. …… 젊은 사람들이란. …… (잘 알아들을 수 없는 말을 웅얼거린다) 인생이란 게 내가 살지 않았던 것처럼 스쳐 지나갔어. (그는 눕는다) 조금 누워야겠어. …… 내겐 힘이 없어, 남겨진 것도 없구. 모든 게 가버렸어. 아아, 난 아무것도 없어도 괜찮아. (누운 채 움직이지 않는다)

(하늘에서 내려오는 듯한, 마치 하프 줄이 끊어지는 것 같은 소리가 들려오다가 슬프게 사라져 간다. 다시 모든 게 잠잠해진다. 다만 동산 멀리서 도끼 찍는 소리가 들려올 뿐이다.)

「코카서스의 백묵원」

브레히트는 우리가 이미 연극 언어에서 배운 바 있는 요소들에다가 음악과 노래·플래카드·필름 투사, 그리고 'gest'를 더했다. 브레히트는 'gest' 혹은 '몸짓 언어'(gestic language)라 그의 주위에서 일어나는 일과 그가 무대 위에서 행하도록 요구받은 것에 대한 배우의 전반적인 태도라고 하였다. 브레히트는 또한 말은 말하는 사람의 'gest'에 따른다고 주장하였다.

"브레히트의 'gest'에 대한 정의는 다음과 같다. 'gest'는 '몸짓으로 말하기'(gesticulation)를 의미하는 것이 아니며, 설명적이거나 강조하는 손동작의 문제가 아니라, 전반적인 태도의 문제이다. 언어가 'gest'에 바탕을 두고 있으면서, 다른 사람을 향해 화자가 취한 특별한 태도를 전달할 때 언어도 'gestic'하다고 할 수 있다. "그대의 마음을 상하게 하는 눈은 뽑아 버려라"라는 문장은 'gest'의 관점에서 볼 때, "만일 그대의 눈이 그대의 마음을 상하게 하면, 그걸 뽑아버려라" 하는 문장보다 덜 효과적이다. 뒷문장은 눈을 제시함으로써 시작되고, 앞에 있는 종속절은 가정을 나타내는 분명한 'gest'를 담고 있으며 그 다음 주절은 놀라움과 충고와 위안으로 다가온다."[2]

등장인물들의 gestic한 언어는 백묵원 시험에서 가시화된다. 총독 부인과 그의 변호사가 아이에 대해 가지고 있는 물질주의적인 태도는 그루샤의 인

2) Bertolt Brecht, "On Gestic Music," in *Brecht on Theatre : The Development of an Aesthetic*, translated by Jonh Willett (New York : Hill and Wang, 1964), p.104.

233

류애적인 감정과 대조를 이룬다. 총독 부인이 아이를 원 밖으로 두 번씩이나 끌어내는 동안, 그루샤는 아이 잡아당기는 것을 포기한다. 총독 부인의 태도와 말 그리고 동작은 부와 권력에의 접근을 통해서 아이를 그녀에게 끌어오려고 한다는 사실을 무심코 드러낸다. 우리는 그녀가 이기적이며 '욕심많은' 여자임을 알게 된다.

브레히트의 제작 노트에는 악사가 무대 위에 있어야 하며, 뒷배경 장면은 필름 투사를 통해 제시되어야 한다고 되어 있다. 해설자는 사회적 태도와 오류를 지적하는 노래를 부르면서, 극중 사건에 뛰어든다. 노래의 내용은 그루샤가 생각은 하고 있으나, 말로 표현하지 않은 것들로, 그것을 노래로써 드러내고 있다. 해설자가 그루샤의 생각을 노래할 때, 우리는 아무런 감정 없이 아이의 인간성을 옹호하는 그루샤의 비이기적인 염려를 이해하게 된다. 또한 우리는

사진 9-8 : 「벚꽃 동산」의 마지막 장면에서 한 세대의 몰락을 상징하는 늙은 하인 피르스가 홀로 누워 있다. 죽어 가는 사람의 시각적 이미지는 줄이 끊어지는 소리에 의해 강화된다. 마지막의 도끼 소리는 새로운 삶의 방식이 도래함을, 보다 활기찬 세력이 구세대를 밀어내고 들어서고 있음을 제시해 준다. 많은 현대극에서 음향과 시각적 이미지는 대화보다 더 많은 의미를 전달해 준다.

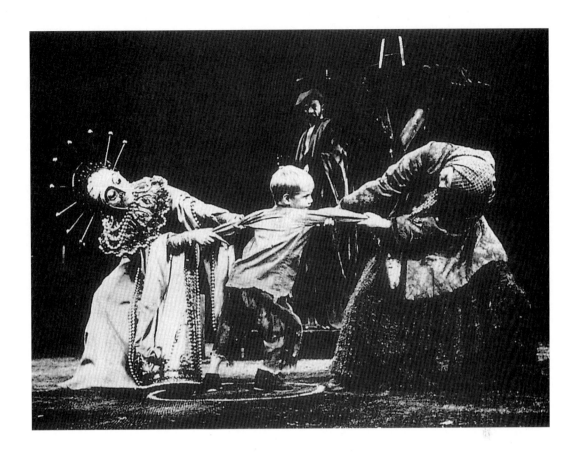

사진 9-9 : 브레히트의 몸짓 언어. 누가 진짜 생모인지, 그리고 상호간에 이해 관계와 행복이 걸린 문제의 진정한 소유자가 누구인지를 가리기 위해 무대 위에 백묵원이 그려져 있다. 총독 부인(왼쪽)과 그루샤(오른쪽)가 재판관 아즈닥이 지켜보는 가운데 아이를 끌어당기고 있다. 잠시 후, 그루샤는 아이가 다칠까봐 아이를 놓아버린다.

브레히트의 재판관이 왜 그루샤에게 유리한 판결을 내렸는지에 대해서도 알게 된다.

브레히트의 연극 언어는 전통적인 대화와 노래에다가 현대 연극 기술(플래카드·필름 투사·회전 무대)을 첨가하여, 사회적 조건과 태도를 시사하고자 하였다.

가수 이 화난 여자가 생각은 하고 있어도 말로는 표현 못하는 것을 들어 보시오. (노래한다)

만약 그가 금구두를 신고 걸으면,
그의 가슴은 차갑게 돌이 되겠지.

그는 비천한 사람들을 혹사하겠지.
그는 나를 몰라보겠지.

오, 냉혹한 인물이 되기는
아침부터 저녁까지 하루종일 어려운 법.
비열하고 높으며 권세 있는 자가 되는 것은
딱딱하고 잔인한 계약을 맺는 것.

그에게 굶주림을 두려워하게 하라.
배 고픈 자의 원한은 두려워하지 말며,
그에게 어두움을 두려워하게 하라.
그러나 빛을 두려워하지는 않게 하라.

새로운 경향들

새로운 연극을 예언했던 앙또낭 아르또는 플롯을 진전시키고, 인물을 드러내는 전통적인 대화에 큰 영향을 미쳤다. 그는 관객으로부터 충격적인 반응과 '내장적인' 반응(visceral response)을 유도해 내려 하였다. 아르또의 추종자들은 연극 언어를 '폭력적인 이미지'와 '언어의 육체화' 라는 두 방향으로 몰고 갔다.

「마라 / 사드」의 폭력적 이미지

새로운 연극의 방향 중 첫번째는, 지성적이라기보다는 차라리 내장을 긁어내듯이 전달되는 폭력적인 이미지와 음향을 가지고 관객들과 마주 대하는 것이었다.

1965년 영국의 로열 셰익스피어 극단이 공연한, 피터 브룩 연출의 「마라/사드」는 피터 바이스 작품의 냉혹성을 잘 펼쳐 보였다. 색깔이 있는 옷을 입은 재소자의 1/4이 음탕한 노래를 부르는 동안, 다른 재소자들은 노래가 묘사하는 장면을 몸짓으로 표현한다. 또 다른 재소자들은 19세기의 전통적인 의상을 걸친 극중극 연출자 사드와 대조가 되는 특징 없는 흰 가운과 죄수복을 입고 있다.

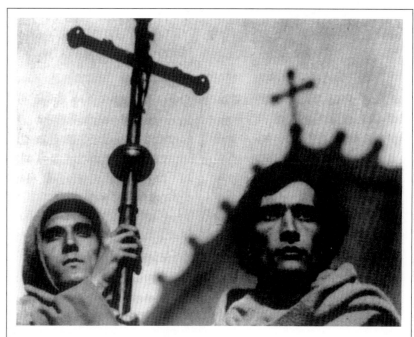

사진 9-11 : 1928년 칼 드라이어가 감독한 영화 「잔 다르크의 열정」에서 앙또낭 아르또(오른쪽)가 잔 다르크를 지키는 젊은 수도사의 역을 하고 있다.

앙또낭 아르또(1869-1948)는 프랑스의 배우이자 극작가·평론가·시인이었다. 그는 1920년대 파리에서 희곡·시·영화 대본·평론을 쓰면서, 직접 연기·제작·연출을 한 바 있다. 그는 "알프렛 쟈리" 극장을 설립하였으며, '잔혹 연극론'을 구상해 냈다. 그는 1938년에 연극에 대한 평론과 강의를 모은 책 『연극과 그 형이상학』(*Theatre and Its Double*)을 출판하였다. 그중 가장 영향력이 컸던 평론은 「연극과 흑사병」인데, 여기서 아르또는 연극적 행동과 정화시키는 일로서의 흑사병 사이의 유사성을 이끌어 내려 하였다. 당시 그는 건강이 나빠서 계속 약과 병원에 의존하고 살아야

했다. 그는 요양소에서 오래 지내야 했으며, 죽기 5년 전에 자유스러운 몸이 되었다.

아르또가 실제로 거둔 연극적 성과는 비록 적었다 하더라도, 우리의 새로운 연극에 대한 논의는 그의 이론을 거론하지 않고는 불가능할 정도이다. 그는, 연극은 비언어적인 음향과 조명 효과, 비일상적인 무대 공간 그리고 폭력적인 행동을 활용함으로써, 관객이 갖고 있는 증오·폭력·잔인함 등의 감정을 순화시켜야 한다고 말했다. 아르또는 인류의 진보를 위해, 관객의 감정을 공격하여 도덕적·정신적으로 그것을 씻어내고자 하였다.

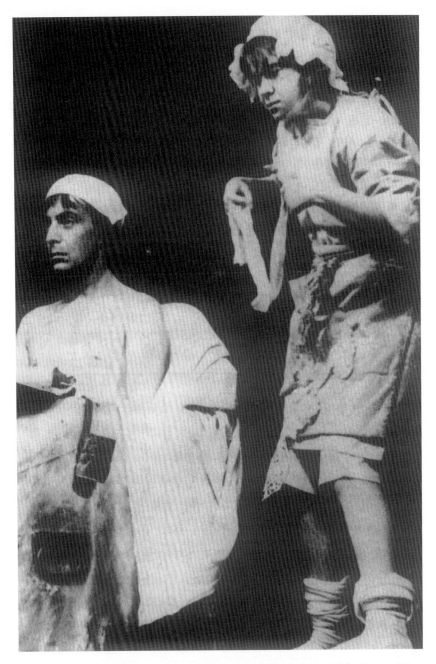

사진 9-12 : 욕조 속의 마라의 모습. 급진적인 사회 개혁론자인 장 폴마라(아이언 리처드
슨)는 폭력적 혁명의 중요성을 역설하고 있다. 그 옆에는 동료 재소자인 시몬느(수잔 윌
리엄스)가 그의 피부병을 돌보고 있다.

쟝 폴 마라와 사드 후작 사이의 토론은, 마라의 이야기와 그의 정열을 몸짓을 섞어서 연기하는 미치광이들에 의해 반복적으로 중단된다. 집단적으로 목을 자르는 장면에서, 다른 재소자들이 그들의 머리를 길로틴(guillotine)에 쌓아올리기 위해 무대 중앙의 구덩이로 뛰어드는 동안, 일부 재소자들은 거친 금속성의 줄을 가는 소리를 내며 여러 통의 페인트 ― 피 ― 를 하수구로 쏟아버린다.

「마라/사드」는 작품의 논지를 펼치기 위해서 '충격'을 사용한다. 폭력적인 사회 개혁을 주장하는 정치적 이상주의자 마라(그의 역은 욕조에 앉아 있는 벌거벗은 재소자가 맡는다)와 무정부주의적 개인주의를 주장하는 회의론자인 사드 후작은 사드가 연출하는 극중극을 공연하는 동안, 혁명의 가치에 대해 열띤 토론을 벌인다. 사드에게 있어서 정치·사회 제도가 아닌 인간은 모든 사회악의 근원이다. 그러므로 그는 혁명이란 쓸데없는 짓이며, 단순히 폭동만을 불러일으킬 따름이라고 주장한다. 혁명의 도구인 길로틴이 대량의 무의미한 죽음을 부른다는 자신의 주장을 분명히 하기 위해, 사드는 루이 15세를 암살하려고 했던 다미엔에게 가한 4시간 동안의 사형 집행을 설명한다. 사드가 볼 때 다미엔의 죽음은 길로틴의 비인간적인 대량 학살로 상실해 버린, 의미 있는 개인적 고통에 대한 본보기이다.

이 작품의 말들은 그가 사용한 언어의 내장을 긁어내는 듯한 충격의 한 양상에 불과하다. 다미엔의 극단적인 죽음을 묘사하는 언어적 이미지는, 사드가 연출한 극중극이 공연되는 새하얀 목욕탕의 경직성 때문에 더욱 커진다. 무대 위에 펼쳐지는 재소자들의 성적·육체적 폭력 ― 샤로테 코르데가 마라를 욕조 속에서 찔러 죽이는 사건과 재소자들이 감시인들에 대해 폭동을 일으키는 사건 ― 은 이미지와 제스추어·말과 행동을 혼합하여 총체적인 연극 효과를 이룩한다.

도표 9-13 : 언어의 폭력적 효과. 고문과 폭력에 대한 구체적인 언어적 이미지는 인간의 타락과 불합리에 대한 사드의 태도를 표현하고 있다. 사드 역을 맡은 배우는 모음 발음을 즐겨 내면서, 사형 집행의 증인들이 다미엔이 죽는 광경을 얼마나 탐닉하고 있는지를 표현하기도 한다. 그렇게 함으로써 배우가 내뱉는 말과 음향은 관객들에게 내장을 긁어내는 듯한 효과를 준다.

사드(마라에게) :
> 루이 15세에 대한 (지금은 고인이 되었지만)
> 다미엔의 암살 기도가 실패로 끝난 후에
> 집행된 사형 장면을 네게 일깨워 주지.

어떻게 다미엔이 죽어갔는지를 잘 기억해 두라.
그리고 길로틴이 얼마나 신사적인지를 생각해 보라
그에게 가해진 고문에 비한다면.
군중들이 눈을 부릅뜨고,
위층 창가의 카사노바가
숙녀의 스커트 밑에서 지켜보는 걸 느끼기까지
4시간이 걸렸지.
(컬미어가 앉은 판사석 쪽을 가리키며)
그의 가슴·팔·다리 그리고 종아리는 찢어져 열렸고,
그 찢어진 곳마다 납을 녹여서 붓고,
끓는 기름을 그에게 퍼부었으며, 불타는 타르와
촛물과 유황을 부었지.
그들은 그의 손가락을 태웠으며,
팔과 다리를 로프로 묶어
네 마리의 말에 묶어 끌게 했지.
한 시간 넘게 했지만, 전에는 전혀 해본 적이 없는 일들이지.
사지를 톱질할 때까지
그의 사지가 찢어지지 않았지.
첫 번째 팔을 잃고, 그 다음 두 번째
그는 그 짓을 하는 자들을 쳐다 보았지. 그리고
우리도 돌아 보았지.
그리고는 모든 사람들이 알아듣게 외쳤지.
다시 첫 번째 다리가 떨어져나가고, 그리고
두 번째 다리
목소리가 약해지긴 했지만 그는 아직 살아 있었지.
그리고 결국 거기에는 피묻은 몸뚱아리만 매달려 있었지.
대롱대롱 매달린 머리하고
신음소리를 내며 십자가상을 쳐다보는
신부의 고해는 계속되고 있었지.
(뒤에서 반쯤 우물거리는 계속된 기도 소리가 들린다)
그것은
축제였지.
오늘날의 축제와는 비길 수도 없지.
우리의 탄압조차도 우리에게 즐거움을 주지는 않아.
오늘날에는
우리가 방금 시작했지만,
우리의 혁명 이후의 살인에는 정열이 없어.

240

지금 그들은 모두 공식적이고
아무런 감정 없이 사형 선고를 내리지.
그리고 한 개인만의 죽음이 없고,
산술적인 논거에 따라
전체 국가에게 조금씩 나누어줄 수 있는
오직 이름없는 값싼 죽음뿐.
모든 생명이
소멸될
그 시각이 올 때까지.

'언어의 육체화' (Physicalization)**와 오픈 시어터** (Open Theatre)
　1960년대 말과 1970년대 초, 미국 연극에서 연극 언어는 또 다른 특성을 나타냈다. "리빙 시어터"나 "오픈 시어터"와 같은 단체들의 워크샵이나 공연에서 일반적인 무대 대화가 두 가지 종류의 신체적인 작업 — '소리와 동작의 연습'(exercise in sound-and-movement)과 '인물 변형'(character reformation) — 으로 교체되었다. 조셉 체이킨의 그룹인 "오픈 시어터"는 배우·연출가·극작가 그리고 때로는 관객까지 포함시켜서, 상황과 상호 관계·성격·음향 그리고 동작 등을 전달하기 위해 언어의 '육체화'를 이용하는 연극을 개발하였다.

　체이킨이 이끄는 "오픈 시어터" : "오픈 시어터"는 음향·동작·즉흥적으로 만들어진 상황·말·변형 등과 같은 육체적인 연극 언어를 발전시켰다. 그룹 구성원들의 배경과 취미·훈련 그리고 생활 양식들이 워크샵 공연에 이용되었다. 작가들은 무언가를 쓰기에 앞서 워크샵에 참가했다. 작가들은 그 그룹의 즉흥작품들에서 사회적·정치적 상황으로 보아 가장 효과적인 작품을 선정하여 대본으로 썼다. 그렇게 쓰여진 작품은 대개 그 워크샵에 참여했던 배우들에 의해 공연되었다. 「미국 만세!」(America Hurrah!)와 「뱀」(Serpent)의 작가 장 클로드 반 이탤리(Jean-Claude van Itallie)는 당시 "오픈 시어터"와 함께 꾸준하게 작품 활동을 펼쳤다. 극작에 관한 『드라마 리뷰』(1977년) 특별호에서 반 이탤리는 극작이란 새롭게 보는 법을 표현하는 것이라고

하였다. 그는 다음과 같이 말했다.

　　희곡이란 새롭게 지켜보는 방법의 표현을 말한다. 왜냐하면 당신이 새로운 방식으로 사물을 보기로 결심했을 뿐만 아니라, 바로 그 순간에 당신이 누가 되었든지간에 무엇인가를 분명하게 보고 있기 때문이다. 여러분의 관점과 관객들에게 이미 익숙해진 방식 사이에는 분명히 모순이 있다. 여러분보다 그들이 더 '새롭다'는 말을 할 것이다. 여러분은 일반적인 현실에 대해 여러분이 지니고 있는 특별한 영상을 표현할 언어를 찾아내야 한다. 그것은 여러분에게 절대적인 상식이며, 명백한 것으로 보일지도 모른다. 그러나 그것이 여러분에게 더 명백한 것으로 보일수록 세상 사람들에게는 더욱 '새롭게' 보일 것이다.[3]

　체이킨은 "오픈 시어터 기법"이라고 부르는 두 가지 공연 기술을 개발했는데, 하나는 "소리와 동작"(sound-and-movement)기법으로 배우가 시청각적 언어를 통해 감정을 전달하기 위해서 신체의 동작과 소리를 개발하는 기술이며, 다른 하나는 인물의 "변형"(transformation)으로 배우가 동기의 설정없이, 혹은 현실적인 변화없이 한 인물에서 다른 인물로 변하는 기술이다. "이미지극"(Image Play)은 이러한 기술의 결과이다. 각 작품은 중심적인 주제나 관념에 의해 통합된 하나의 혹은 일련의 이미지들을 제시한다. 말로 전달되는 언어의 의미는 상대적으로 덜 중요한 것이 되었다. 관객과의 의사소통은 배우들의 "소리와 동작" 양상과 역할의 "변형"이 얼마나 효과적이었나에 달려 있다.

　체이킨의 기본 전략은 '사물을 행동으로 가시화하는 것'이다. 그는 갖고 있는 의문이나 주제·관념들을 말로써가 아니라 그 그룹의 행동으로, 즉 육체화로 표현해 냈다. 체이킨은 다음과 같이 적고 있다.

　미국의 배우 겸 연출가인 조셉 체이킨(1935년 출생)은 "리빙 시어터"에서 3년간 활동한 후, 1963년 뉴욕에서 "오픈 시어터"를 설립하였다. "오픈 시어터"에서 그가 연출한 작품은 「미국 만세!」「Viet Rock」「뱀」「터미널」그리고 「Mutation Show」등이 있다. 그는 1972년 "오픈 시어터"에서의 작업에 관한 저서 『배우의 실존』을 출판하였다.

　1963년부터 약 10년간 "오픈 시어디"는 실험적인 극단의 선두에 서서, 배우들과 극작가들을 그룹으로 한데 모아 연기와 관객 그리고 공연에 관한 문제를 해결하기 위해 많은 노력을 기울였다. 그것은 의상이나 분장·무대 장치·소품 등의 비본질적인 요소들을 배제시킨, 말 그대로 "가난한 연극"이었다. 그들은 현대의 사회·정치적인 문제에 관심을 쏟을 뿐만 아니라, 배우의 존재에 대해서도 많은 관심을 보였다. 10년 후 이 그룹은 해체되었으나 어떤 "기구"가 되는 것은 피했다.

3) Jean-Claude Van Itallie, "A Reinvention of Form," *The Drama Review* (Playwrights and Playwriting Issue), 21, No. 4(December 1977), p.66-74.

사진 9-14 : 극작가 장 클로드 반 이탤리의 모습.

이탤리(1936년 벨기에의 브루셀에서 출생)는 하버드 대학에서 수학한 후, "오픈 시어터"와 같은 뉴욕의 아방 가르드 극단을 위해 극작 활동을 하였다. 그의 작품으로 대표적인 것은 「미국 만세!」(1966)와 「뱀」(1968)이 있으며, 1976년 뉴욕 셰익스피어 축제에서 공연된 「벚꽃 동산」을 영어로 번역하기도 하였다.

"우리는 연기 학교에서 극중 인물의 감정이 얼마나 단일한가 ― 슬픔이나 기쁨을 단순하고도 일방적으로 표현하는 것 ― 를 배워왔다. 그러나 실제 인생은 그렇지 않다. 사물이 그렇게 보이는 것도 아니고, 내가 그렇게 보이는 것도 아니다. 우리의 경험은 그보다 더 풍부하고 복잡하며 무질서하고 신비롭다. 우리는 사물의 복잡성을 단순히 분석·비평하고 담요 밑으로 쓸어넣으려 할 것이 아니라 우리가 지금 보는 그대로의 복잡성을 표현하려고 노력해야 한다. 행동으로 사물을 가시화하는 방법을 모색함으로써 우리는 그렇게 할 수 있다."[4]

「미국 만세!」: 「미국 만세!」(1966년 뉴욕 "포켓 극장")라는 제목으로 공연되었던 세 편의 단막극 중 하나인 「인터뷰」에서 극작가 이탤리를 포함한 차이킨 그룹은 미국 도시의 기계적인 행동양식과 고립 그리고 비인간화를 재창조하였다. 작품 「인

4) Robert Pasolli, *A Book on the Open Theatre* (New York : Bobbs Merrill, 1970), pp.11~12.

터뷰」는 자동적으로 나오는 질문 "당신의 이름은 무엇입니까?" "어떤 직업을 원하십니까?" "어떤 경험을 갖고 있습니까?" "나이는?" "부양 가족은?" "사회 보장 번호는?" 등등으로 시작되고 끝난다. 전형적인 면접이 이 극을 시작하고 끝낸다. 극의 중간에 사람들의 생활 — 전화 교환수, 칵테일 파티에서 외톨이인 사람, 정신과 환자 — 의 리듬과 음향을 드러내는 짤막한 장면이 있다.

(세 번째 면접자 역을 했던 여배우가 자신이 내릴 역에 도착한 것처럼 지하철을 빠져나와서, 무대 오른쪽의 박스에 앉으면 전화 교환수가 된다. 다른 배우들은 무대 왼쪽에서 여러 사람의 손을 잡아서, 박스를 둘러싼 두 개의 동심원을 만들어 전화 회로를 꾸며낸다. 그들은 전화 회로에서 나는 신호 소리와 지하철에서 나는 소음을 돌아가며 흉내낸다.)

전화 교환수 잠깐만 기다리십시오. 안내와 연결시켜 드리겠습니다.

(전화 교환수는 그녀의 원래 목소리와 사무적인 딱딱한 소리를 바꿔가며 사용하는데, 원래 목소리는 주로 친구 로베타나 가까운 곳에 있는 다른 동료와 통화할 때에 쓴다. 그녀가 로베타와 통화를 할 때에는 전화 회로에서 나는 소리가 다른 리듬으로 바뀌며, 회로를 나타내는 배우들의 팔도 다른 모양으로 변경된다.)

전화 교환수 잠깐만 기다리십시오. 안내와 연결시켜 드리겠습니다. 오, 로베타, 들어봐. 내가 그랬지, 이렇게 지독한 복통은 처음이라구. 전화를 끊고 다시 걸어주십시오. 그 번호에는 아무 잘못이 없습니다. 내가 그 여자에게 말했지, 너 두 거기 있었잖아. 내가 먹은 건 구운 마카로니, 수요일 정식, 콩 캐러멜이라구 했지. 죄송합니다. 당신이 부탁하신 번호가 없…… 배 밑에서부터 뭔가가 나를 감고 있는 것 같아요라구 내가 그 여자에게 말했지. 이거 심각한 거 아니야, 로베타? 맹장염이 아니냐고 내가 물었지. 저희 지역 코드를 불러주셔서 감사합니다. 그런데 당신이 찾으시는 번호는 이 지역이 아닙니다. 로베타, 난 계속해서 물었지. 혹시 암은 아니냐구. 잠깐만요, 죄송합니다. 당

도표 9–15 : 「인터뷰」에 나오는 "변형". 극작가 이탤리는 무대 지문을 통해서 배우들이 다양한 인물(세 번째 면접자·전화 교환수 등등)로 변형되어야 한다고 했다. 그는 또한 "소리와 동작"을 설명하면서, 배우는 전화 회로와 그 소리를 흉내낼 수 있도록 즉흥 연기에 능숙해야 한다고 하였다.

신이 부탁하신 번호가 …… 오우 그래, 만약 그게 점심이라면, 그들이 내일 그걸 어떻게 할지 알겠네요 하고 물었지. 오우, 잠깐만 기다리세요. 내가 말했지, 로베타. 내가 말했다구, 정말 아프다구.

(전화 교환수는 고통스러워 자리에서 쓰러진다. 전화 회로에서 나는 소리는 사이렌으로 바뀐다. 세 명의 배우가 전화 교환수를 무대 왼쪽에 있는 상자로 가져가면, 그것은 금방 수술대가 된다. 교환수 뒤에 있는 네 명의 배우가 수술을 하는 의사와 간호사와 같이 양식화된 동작과 소리를 내는 동안, 세 명의 배우는 교환수의 호흡하는 패턴을 그대로 모방한다. 교환수의 호흡 패턴이 갑자기 빨라졌다가 멈춘다. 잠시 후 배우들은 무대 위에 넓게 퍼져서 칵테일 파티에서 나는 음악과 웃음·담소 등을 소리 내지 않고 흉내낸다. 배우들은 파티의 다양한 모습을 슬로 모션으로, 소리없이 연기하면서 자신의 자리를 찾아서 거기에 서 있다. 첫 번째 면접자는 '파티장에서의 소녀'가 되어, 마치 살아 있는 조각 공원에 와 있는 듯이 이 사람 저 사람 사이를 왔다갔다하는 것을, 다른 사람들은 까맣게 모른다.)

대부분의 "오픈 시어터"의 작품들이 그랬던 것처럼, 「인터뷰」의 본질적인 언어는 다음과 같다.

육체화 : 배우는 전자 회로의 동작을 흉내낸다.

기본적인 장면 구상과 이미지 : 구직 면접장, 정신과 병원의 긴 의자.

변형 : 면접자는 전화 교환수가 되었다가 파티장에서의 외톨이가 된다.

음향(기계 장치에서 나는 소리가 아니라 인간이 내는 소리) : 배우들은 구급차의 사이렌 소리·지하철 소음·전화 회로의 소리를 만들어낸다.

시청각적 이미지 : 1960년대 미국의 사회적 행위에 대한 것.

가면 : 무표정하고 인공적인 삶을 표현하기 위한 것.

상투적인 말투 : 사회적 유형을 분류하기 위해 여러 번 반복되는 간단한 동작과 말들.

「인터뷰」는 배우의 신체적·음성적 기술을 통해 전반적인 삶의 방식을 가시화시키는 연극 언어의 좋은 예이다.

요약

연극에서의 언어는 (인생을) 지켜보는 방식이다. 우리는 흔히 연극 언어를 대사로, 또 그 말은 극작가의 메시지나 의미로 동일시하는데, 그러나 그것은 단순히 입으로 하는 말(spoken words)만은 아니다. 그렇다고 연극이 철학적 명제나 논리적인 평론은 아니다. 연극은 삶을 지켜보는 보편적 방식에 가담하는 수단인 것이다.

실제 생활에서처럼, 연극에서도 우리는 음향과 이미지와 사람들에 종속된다. 이 모든 것들은 인생이 우리 앞에서 펼쳐지고 있다는 환상에 기여한다. 이러한 이미지들은 우리에게 친숙하거나 낯설거나 혹은 환상적일 수도 있다. 오이디푸스의 피흘리는 눈, 아버지를 닮은 오스왈드, 마라의 피부병 등은 특정한 경험을 나타내는 시각적 이미지들이다.

어떤 비평가는 "연극은 너무도 자명한 예술이고, 모든 사람이 알고 있는 것에 대한 예술이며, 연극의 장소는 사물이 소리내는 대로 그 의미가 있으며 사물이 의미하는 대로 보이는 공간"[5]이라고 하였다. 체호프는 「벚꽃 동산」의 마지막 장면에서, 한 가지 삶의 방식이 사라져가고 있음의 의미를 줄이 끊어지는 소리로써 나타내었다.

체호프는 연극이란 말 한 가지만 가지고서는 이미지나 '생생함'을 다 전달할 수 없는 것임을 우리에게 보여주었다. 이오네스코의 말처럼 "말이란 연극의 충격 부대 중의 한 구성원에 불과"[6]한 것이다.

5) David Cold, *The Theatrical Event : A Mythos, A Vocabulary, A Perspective* (Middlletown, Conn : Wesleyan University Press, 1975), p.141.

6) Eugene Ionesco, *Notes and Counter-Notes : Writing on the Theatre*, translated by Donald Watson (New York : Grove Press, 1964), p.23.

포토 에세이 – 「벚꽃 동산」의 현대 공연

1977년 2월 '뉴욕 셰익스피어 축제 극단'은 링컨 센터 내의 비비안 뷔몽 극장에서 체호프의 「벚꽃 동산」을 안드레이 세르반(연출)과 산토 로카스토(무대 디자인)의 새로운 해석으로 공연하였다. 피터 브룩의 제자인 연출가 안드레이 세르반은 동작과 신화 그리고 음향 같은 것을 가지고 작품을 제작하였다. 이런 이유로 그의 작품은 흔히 "제의 연극"이라고 불린다. 그의 작품에는 조심스럽게 놓여진 조각품들과 무용을 하는 듯한 많은 사람들, 그리고 특정한 연기 스타일이 포함되어 있다.

사진 9-16a(오른쪽) : 라네프스카야 부인(아이린 워스)이 입고 있는 시대 의상은, 체호프의 작품에서 다루고자 한 사라져가는 생활 방식의 암시를 위해, 신중하게 선택된 요소 중의 하나이다.

사진 9-16b : 기본적으로 하얀 색의 무대 장치와 휘장을 친 가구는 라네프스카야 부인(중앙)이 만개한 벚꽃을 보며 기뻐할 때 조각품의 효과를 낸다.

사진 9-16c : 가족들이 모여 경매 소식을 기다리고 있는 동안, 대기실에서 악단이 음악을 연주하고 있다. 라네프스카야 부인은(오른쪽에 앉아 있는 사람) 재산을 잃게 될 것을 예상하고 검은 옷을 입고 있다.

사진 9-16d : 세르반은 이 작품을 문명의 종식이라고 해석했다. 이 사진에서의 지는 해, 썩어 가는 벤치 그리고 비석들은 한 생활 방식의 몰락을 나타내는 이 극에 대한 이해를 시각적으로 높여 준다. 그러나 뒷배경의 전봇대는 미래가 벌써 지나간 과거 위로 찾아왔음을 암시한다.

확인 학습용 문제

1. 도표 9-1을 연구해 보라. 어떤 양상의 연극 언어가 우리에게 의미를 전달해 주는가?

2. 기호란 무엇인가? 기호는 연극에서 왜 중요한가?

3. '독백'의 기능은 무엇인가?

4. 도표 9-5의 「유령」 장면을 읽고, 입센이 조명·동작·소품·문장 구조를 어떻게 사용했는지 살펴보라. 입센의 사실주의적인 언어의 특징은 무엇인가?

5. 체호프가 「벚꽃 동산」의 마지막 장면의 지문에서 사용한 비언어적 언어는 어떤 것들인가?

6. 브레히트의 'gest' 언어의 예를 들어보라.

7. 현대 연극에서 언어를 다루는 새로운 경향 두 가지는 무엇인가?

8. 피터 바이스는 「마라/사드」의 언어가 주는 '내장을 긁어내는 듯한' 충격을 어떻게 달성하였나?

9. 도표 9-15의 「인터뷰」 장면을 연구해 보라. 「인터뷰」의 언어가 현대 미국인의 기계적인 삶을 우리에게 어떤 식으로 전달해 주는가?

10. 다음 용어의 뜻을 설명해 보시오.

'육체화' :

'소리와 동작' 훈련 :

'인물 변형' :

제 10 장
대본의 시각화

독자로서 우리들은 대본을 실제 연극처럼 우리 마음의 눈과 귀로 "보아야" 한다. 우리가 인쇄된 작품을 읽을 때 인물·배경·말 그리고 사건들에다 생명력을 불어넣으려면 특별한 기술이 필요하다.

 …… 희곡의 독자는 마음의 눈과 귀로 보고 듣기 위한 준비를 갖추어야 한다.

 — J. L. 스타이안, 『연극적 경험』

러시아의 위대한 극작가 안톤 체호프는 삶의 의미에 대해 질문 받았을 때, 당근은 단지 당근일 따름이지 그밖의 다른 어떤 것도 아니라고 대답하였다. 실제의 삶에 있어서 상황이 극단적이고, 인상적이지 않은 것이라면, 우리는 대개 어떤 사건이나 사고가 무엇을 의미하는지 확인하려 하지 않는다. 우리는 그것에 대해 반응하고, 그것이 하나의 경험이 되고 나면 예전처럼 그저 흘러갈 뿐이다. 그러나 우리가 연극을 보거나 희곡을 읽을 때에는 자주 그 반대의 행동을 한다. 우리는 연극이 철학이나 종교·심리학 혹은 역사가 아니라 단지 연극이라는 것을 잊고 — 비록 연극이 이러한 것들 중의 일부를 포함할 수는 있지만 — 그 연극이 무엇을 의미하는지를 묻는다.

> 당신은 인생이란 무엇인가를 나에게 묻는다. 그것은 당근이 무엇인가를 묻는 것과 똑같다. 당근은 당근이다. 그리고 그것이 우리가 알고 있는 전부이다.
> — 안톤 체호프, 『편지』

그러나 체호프의 당근처럼 연극이란 '의미하는' 것이 아니라 '존재하는' 것이다. 연극은 그 자체의 형식과 독특한 특질을 갖고서 다른 어떤 것으로부터 독립적으로 존재한다. 우리는 연극의 대본을 읽을 때 인쇄된 글자의 내용을 대하고 있지만, 그 글자들이 무엇을 의미하는가를 묻는 것 이상이어야 한다. 우리는 그것을 실제 연극을 보듯이 마음의 눈과 귀로 보아야 한다. 우리는 배우가 하는 말을 '들어야' 하고, 사건의 모습과 상호 관계를 '관찰해야' 하며, 무대장치·조명·음향·의상 그리고 소품 등의 시각적 요소들을 '보아야' 한다.

다음에서는 연극 대본을 실제 공연처럼 보고 듣기 위한 6가지 도구들에 대해 논의하고자 한다.

모델

우리는 대본을 무대 위에서 공연되는 것처럼 보고 듣기 위해서 우리의 상

상력을 어떻게 사용해야 하는가? 그것은 대본을 그 공연의 정서적·지적·사실적 가치를 밝혀주는 기호들과 말로 이루어진 '종이 청사진'이라고 생각하면 도움이 된다. 이러한 가치들은 6가지의 구성요소로 나뉠 수 있다. 즉, 상상적인 인간의 행위·공간·등장인물·목적(혹은 의도)·조직 그리고 공연 스타일이 그것이다.

> **인간의 행위** : 배우들이 개인 또는 단체로 활동하기 위한 (인간의 행동으로 구성된) 상상적인 재료.
>
> **공간** : 공연 공간의 특성에 대한 자세한 설명.
>
> **등장인물** : 행동하는 인물로서의 배우들 간에 상호 관계 패턴을 전달하기 위한 언어·세스추어·음향·동작 등의 기초.
>
> **목적** : 행동 이면에 감추어진 목적 혹은 의도.
>
> **조직** : 개념을 시각화하는 사건들의 연속 순서 또는 구체화.
>
> **공연 스타일** : 연극의 내적 본성을 시각적으로 투사한 것.[1]

다음에서는 「아가멤논」, 「오셀로」, 「벚꽃 동산」, 「욕망이란 이름의 전차」에 나타난 이 6가지 구성요소들을 검토해 보자.

인간의 행위

상상적인 재료란 무엇인가? 연극은 위기와 변화를 통해 갈등을 겪고 있는 둘 혹은 그 이상의 인물에 대한 행위를 상상적으로 짜맞춘 것이다. 그러므로 대본의 상상적인 재료는 인생이 가지지 못한 완전성과 통일성을 가지고 있다. 첫째로 그 재료는 시작과 끝이 있다. 뿐만 아니라 배우가 말과 행동으로써 생명을 불어넣는 — 즉 시각화시키는 — 신체적이고 심리적인 행동을 보여준다. 이아고의 계략, 오셀로의 복수 그리고 블랑쉬의 정서적 취약성 등을 보고 들을 수가 있다.

연극마다 그 상상적인 재료는 서로 다르다. 아이스킬로스는 「아가

1) For the discussion of the script-as-model the author is indebted to material from David Cole, "The Visual Script : Theory and Technique," *The Drama Review*, *20*, No. 4(December 1976), 27–50.

사진 10-1 : 테네시 윌리엄스의 모습.

단편소설 "A Field of Blue Chicken"을 발표하면서, 그는 남부 지방의 억양 때문에 붙여진 "테네시"라는 필명을 사용하였다. 같은 해에 그는 네 편의 단막극을 모아 『아메리칸 블루스』라는 제목의 단막극집을 펴내어 '그룹 시어터'의 미국 희곡 경연 대회에서 상을 받기도 했다. 이러한 사실이 뉴욕의 흥행사 애들리 우드의 관심을 끌게 되어, 그에게 발탁되었다. 1944년 그는 그의 대표작 중의 하나로 알려진 「유리동물원」을 발표, 미국의 주요 극작가의 한 사람으로 부각되기 시작하였다. 이후 그는 「욕망이란 이름의 전차」(1947), 「장미문신」(1951), 「뜨거운 양철 지붕 위의 고양이」(1955), 「젊은 날의 연인들」(1959), 「이구아나의 밤」(1961)을 계속해서 발표하였다. 최근 작품에 대한 평론가들의 평판이 별로 좋지 않지만, 그는 극작 활동을 계속하고 있으며, 또 그의 작품은 뉴욕과 런던에서 공연되고 있다.

미국의 극작가 테네시 윌리엄스(1911년 출생)는 미시시피의 컬럼버스에서 출생하였으며, 그의 아버지는 순회 외판원이었고 그의 어머니는 영국 성공회 목사의 딸이었다. 그의 집안은 1918년에 세인트 루이스로 이주하였다. 그는 미주리 대학과 워싱턴 대학에서 공부하였고, 아이오와 대학을 졸업하였다.

1939년 『스토리』 잡지에 그의

멤논」에서 클류템네스트라와 아가멤논 그리고 카산드라의 생애가 포함된 애트리우스 집안의 비극적인 이야기의 일부를 배우들에게 제공하였다. 그 3부작의 각 작품에서 아이스킬로스는 개화된 헬레니즘 문화가 미개한 사회로부터 출현한 것이라든가, 개개인의 열정이나 정치학 그리고 운명들을 다루고 있다. 첫째 작품에서 우리는 어떻게,

왜 아가멤논이 클류템네스트라와 그녀의 애인에 의해 죽게 되는가에 관심을 갖는다. 우리는 클류템네스트라의 거짓된 헌신과 아가멤논의 승리의 귀환 그리고 카산드라의 미모와 왕비의 살해 음모의 결과를 보게 된다.

셰익스피어의 「오셀로」는 베니스 무어 인의 비극적인 이야기인데, 그와 데스데모나와의 결혼 및 그들의 죽음을 초래한 이아고의 중상에 관한 이야기이다. 체호프의 「벚꽃 동산」에 나오는 라네프스카야 가족은 경매에 붙여질 재산을 구하기 위해 프랑스로부터 러시아로 돌아온다. 그 극의 행동은 돈과 사랑과 행복과 성공과 실패에 관한 틀에 박힌 평범한 관심사들의 생활 양식을 재창조하고 있다. 테네시 윌리엄스의 「욕망이란 이름의 전차」에서 블랑쉬는 미시시피 주의 로렐에서 뉴올리언스의 스탠리 코왈스키의 가정으로 오게 되는데, 거기서 그녀는 그의 인간성 및 생활 양식과 비극적으로 충돌하게 된다.

공간

대본에서 공간은 어떻게 정의될 수 있는가? 연극 대본의 앞부분 해설에서 극작가는 마음의 눈으로, 배우들이 왔다갔다할 수 있고 등장인물로서 상호작용할 수 있는 3차원적인 공간을 설정한다. 우리는 극작품을 읽으면서 먼저 기본적으로 몇 가지 질문을 할 필요가 있다: 공간은 어떻게 생겼는가? 무대 장치의 배치나 색상 그리고 소도구들은 어떤 것이어야 하는가? 공간은 어떻게 인물들로 채워지는가? 예절·양식·사고 및 태도들에 관한 시각적인 실마리들은 무엇인가? 극작가가 공간을 어떻게 활용하는가를 시각화하는 일은 대단히 중요하다. 왜냐하면, 이러한 공간의 활용이 행동을 배열하고 등장인물의 생활을 결정하기 때문이다.

해설과 무대 지문은 지리·시대·날씨·의상·분위기·장소 등에 대한 일반적인 인상을 비롯하여, 극작가가 무대 공간을 어떻게 상상해 왔는가에 대한 상세한 정보를 제공한다.

「아가멤논」

「아가멤논」의 첫부분에서 경비병의 보고는 무서운 권태의 분위기를 자아

낸다. 그는 아가멤논의 궁전 꼭대기에 서서 우리에게 자신의 고뇌를 이야기한다. 수년 동안 그는 트로이 전쟁의 종식과 그리스 군의 귀환을 알리는 봉화를 기다리면서 망대를 지켜 왔다. 다시 밤이 오고, 그 경비병은 혹시나 잠이 들어 봉화를 보지 못하게 될까봐 두려워한다. 그는 추운 날씨와 아내에 대한 그리움 그리고 왕의 귀환에 대한 근심으로 애가 탄다.

아이스킬로스는 정치적 상황이나 주요 등장인물들을 소개하기에 앞서, 경비병의 개인적인 고뇌를 먼저 설정하고 있다. 우리는 이 천한 경비병이 자신의 고뇌 속에 고립되어 있음을 보게 되는데, 그 고립을 강조하기 위하여 그는 무대 중앙으로부터 멀리 떨어진 장소에 위치하고 있다. 코러스의 등장이 있고 나서야 비로소 초점은 전체 사회를 포함시킬 수 있도록 넓어진다.

시작 부분에서의 공간 활용이 이 극의 특색이다. 아이스킬로스는 그리스와 트로이 간의 세계적인 비극을 나타내는 방식으로, 아가멤논과 카산드라 그리고 클류템네스트라 개인의 비극에 초점을 맞추고 있다. 이 극은 아가멤논의 궁전 앞에서 펼쳐지는데, 그 궁전은 정치적·군사적·가정적인 권위의 터전이기도 하다.

「오셀로」

이 극은 베니스의 밤거리에서 두 친구 — 이아고와 로드리고 — 간의 조용하면서도 격한 대화로 시작된다. 이아고는 진급 기회를 잃어버린 것에 대해 속상해 한다. 그가 자신의 처지를 생각할 때, 그의 감정은 특별히 오셀로와 베네치아 사회 전반에 대한 증오로 변한다. 1막은 이아고와 로드리고가 꾸며 낸 소동으로 브라반쇼가 자기 딸이 도망친 것을 알게 되면서 막이 내린다. 그 후에 이 작품은 사이프러스를 소우주로 삼은 사회 전체를 다룬다.

극의 첫머리에서 이아고와 로드리고가 일으킨 소동은 극의 행동을 앞으로 나아가게 한다. 셰익스피어는 우리에게, 이아고가 아직은 숨기고 있지만 — 여기서는 밤을 이용하여 — 오셀로에게 변절을 하는데 한몫할 사람을 이용하는 것을 보여준다. 어둠 속에서도 브라반쇼는 로드리고의 목소리를 알아챈다. 일전에 데스데모나에게 청혼한 적이 있기 때문이다. 그러나 또 다른 목소리(이아고의 목소리)는 가려내지 못한다. 그 목소리가 주변의 모든 사람들을 파멸시킬 음모를 꾸미는 데에도 불구하고, 누구의 목소리인지 밝혀지지 않은

채 이후의 네 막이 진행된다.

동작 · 시간 · 장소 · 동기 · 행위에 대한 모든 단서는 셰익스피어의 운문 속에 다 들어 있다. 그의 시대가 끝날 때까지는 지문이라는 게 없었다. 그래서 우리는 극중인물들이 말하는 것을 주의깊게 살펴보아야 한다. 그들의 말과 행동으로 그들의 환경이나 감정 및 행위에 대한 것을 명백히 알 수 있다. 「오셀로」는 다른 사람들이 알아채지 못한 악의에 찬 행동이 그들의 삶에 어떻게 영향을 끼치는가를 예시한다. 예를 들면, 브라반쇼나 오셀로, 데스데모나와 카시오 모두를 '발각되지 않은' 이아고가 마음대로 다루었다. 그러므로 이 극의 앞부분이 어둠 속에서 일어나며, 데스데모나와 오셀로의 삶이 촛불처럼 꺼져 버리는 것으로 끝나는 것은 적절하다고 볼 수 있다. 베니스의 어두운 거리가 이 극의 배경 분위기 및 갈등을 이룬다.

「벚꽃 동산」

금세기 초에 쓰여진 작품들에서는 극작가들이 무대장치 · 조명 · 의상 · 소품 그리고 극중 인물의 신체적 외모 — 나이 · 성별 · 피부색 · 신분 — 의 세부적인 사항들에까지 각별한 주의를 기울였다. 이러한 세부적인 사항들은 보통 각 막의 첫 부분에 설명적인 지문으로 규정해 놓았다.

체호프의 「벚꽃 동산」은 다음과 같은 설명으로 시작된다.

아직 '어린이 방'이라고 알려진 방. 문들 중 하나는 아냐의 방으로 통한다. 동이 터오고 해가 곧 솟을 참이다. 5월이다. 벚나무에 꽃은 폈으나 아직은 춥고, 농장에는 서리가 내렸다. 창문들은 닫혀 있다.

두나샤가 촛불을 들고, 로빠힌은 책을 들고 들어온다.

여기에는 하루 중 시각과 계절, 동틀 무렵, 날씨, 꽃이 피는 벚나무의 존재, 발자국 소리, 그 뒤의 고요, 닫혀진 방 등이 모두 설정되어 있다. 소품들(촛불과 책)은 두나샤와 로빠힌이 밤새 자지 않고 깨어 있었다는 것을 우리에게 시각적으로 보여준다. 눈에 보이는 방의 세세한 부분들은 그 두 인물이 말하기 전에 이미 이런 사실을 드러내 보여줄 뿐 아니라, 그들이 밤새 기차가 도착하기를 기다렸다는 것을 말해 주고 있다. 시각과 장소 및 사건을 설정하고 난

후에야 체호프는 두나샤와 로빠힌이 누구인지, 그리고 그들이 누구를 기다리고 있는지를 보여준다. 이런 것들이 밝혀지고 난 후에 라네프스카야 부인과 그녀의 친척들이 들어올 순서가 된다. 벚꽃 동산(과 영지)의 문제는 언급되지 않았지만, 나무들은 재정적인 문제처럼 항상 이 극의 배경으로서 작품 속에 분명히 드러난다.

「욕망이란 이름의 전차」

이 작품 처음에 나오는 지문은 그 길이가 한 페이지나 된다. 작품의 분위기나 스타일, 환경이나 태도 등에 관한 단서를 얻기 위해서는 그 지문을 주의해서 읽어봐야 한다. 이 지문 묘사에서 윌리엄스는 분위기와 장소·시간·조명·음향 등의 도표 같은 세부적인 내용 — 뉴올리언스, 엘리시안 필드 거리, 오월의 황혼, 푸른 하늘, 술집의 피아노 음악 등 — 을 일깨워 준다. 스탠리와 미찌의 나이·옷·동작에 대해서는 다음과 같이 묘사되어 있다. 그들은 28세 혹은 30세 정도이며, 푸른 무명 작업복을 입고 있다. 스탠리의 첫 동작은 고기 봉지를 그의 아내 스텔라에게 던져주는 것이다. 그는 자신의 벌이로 아내를 부양하고 있다. 스텔라의 언니 블랑쉬가 하얀 정장에 모자와 장갑의 가든 파티 차림으로 이 무대에 갑자기 나타난다. 윌리엄스는 그녀의 외모를 다음과 같이 기술하고 있다: 그녀는 동생 스텔라보다 한 5세쯤 위이다. 그녀의 섬세한 아름다움에는 강한 조명을 피하도록 한다. 하얀 옷뿐만 아니라 뭔가 어정쩡한 태도는 왠지 나방을 연상시킨다.

도표 10-2 : 「욕망이란 이름의 전차」의 무대 설명.

1장

L & N 철로와 강 사이에 있는, 뉴올리언스의 "엘리시안 필드"(Elysian Fields, 낙원 혹은 이상향)라는 거리의 한 구석에 위치한 이층집의 외부. 가난한 사람들이 모여 사는 구역이지만, 비슷한 규모의 다른 도시와는 달리 퇴폐적인 면이 있다. 집들은 대개 흰 칠을 했으나 회색으로 퇴색하였고, 건물 외부에는 층계와 앞뜰 그리고 괴상한 장식 등이 보인다. 이 집은

위아래 두 층으로 되어 있는데, 퇴색한 흰 층계로 아래위 두 집을 다 드나든다.

5월의 어느 초저녁 무렵, 희끄무레한 건물 사이로 보이는 하늘은 독특한 부드러운 남색이 되어 거의 비취에 가까운데, 이것은 장면에 서정성을 더해 주고 퇴폐적인 분위기를 우아하게 감싸준다. 바나나와 커피향을 풍기는 강변 창고 건너편의 흙빛 강물의 푸근함을 느낄 수 있다. 골목 주점에서 들려오는 흑인 악사들의 음악 소리도 이런 분위기를 불러일으킨다. 뉴올리언스의 부근, 특히 이 골목 주변 혹은 몇 집 건너에서 양철 소리를 내는 피아노를 갈색 손가락이 제 멋에 겨워 두들겨대는 소리를 들을 수 있다. 이러한 "Blue Piano"는 여기서 살아 가는 사람들의 생활 기분을 표현하고 있다.

백인 여자와 흑인 여자가 층계 위에서 바람을 쐬고 있다. 백인 여자는 이층에 사는 유니스고, 흑인 여자는 이웃에 사는 사람이다. 뉴올리언스는 세계주의적인 도시이기 때문에, 도시의 오래된 지역에는 비교적 인정이 있고, 인종 간의 교류가 쉽게 이루어져 있다.

"블루 피아노" 음악 위로 거리에서 들려오는 사람들의 소리가 오버랩되어 들려온다.

[스탠리 코왈스키와 미찌가 골목을 돌아 나온다. 그들은 28세에서 30세쯤 되어 보이며, 두꺼운 무명 작업복을 아무렇게나 걸치고 있다. 스탠리는 손에 볼링 셔츠와 정육점에서 산 고기 덩어리를 들고 있다. 그들은 층계 앞에서 발을 멈춘다.]

1947년 브로드웨이 공연에서 이 작품의 무대 디자인을 맡았던 조 미엘지너는, 아파트의 여러 방을 동시에 보여주기 위해 여러 층을 하나의 무대로 만들었다. 가구와 무대장치의 세부적인 것들(예를 들어, 갓이 없는 백열등)은, 현실과의 타협점을 찾지 못하고 방황하는 블랑쉬를 파괴해 버리고 마는 코왈스키의 생활 방식을 이해하는 실마리가 된다. 그녀는 갈 곳이 없으니, 여기가 그녀의 마지막 피난처이다. 그리고 이런 환경이 그녀에게 위협적인 것이 되자, 그녀는 정신적인 잔인함과 성적 폭력과 죽음이 없는 환상의 세계로 후퇴한다. 개방된 벽과 특수한 조명을 사용한 미엘지너의 무대장치는, 비현실적인 분위기를 지닌 매우 환상적인 세계를 암시해 준다.

등장인물

사진 10-3 : 「욕망이란 이름의 전차」 공연(1947)의 무대장치. 블랑쉬 뒤부아가 정신병원으로 끌려가는 동안, 스탠리의 친구들은 포커를 하고 있다. 사진의 전경에서 조 미엘지너가 제작한 사실적인 무대의 세세한 부분들(침대·테이블·의자들)이 보인다. 의사와 간호사들이 블랑쉬를 데려간 후, 스탠리는 계단 근처에서 스텔라를 위로하고 있다. 윗무대에 있는 계단은 포커 게임을 하는 곳으로부터 멀리 떨어져 있는 것처럼 보인다.

극적 행동은 신체적·심리적 상화 관계의 인간 발판을 만들어 내는 일련의 빌딩 블럭과 같다. 드라마에서 등장인물은 그들의 신체적 특징이나 사회경제적인 위치, 그리고 심리적 분장 및 그들의 도덕적 선택 등에 의해 규정지어진다. 또한 그 인물들은 그들에 관해 극작가가 쓴 것과 다른 사람들이 말한 것을 통해 가시화된다.

독자로서 우리는 배우가 공연에서 표현하는 것만큼 그 인물을 보고 들을 수 있도록 우리의 상상력을 발휘해야 한다. 독자가 확인해야 할 것들은 인물들이 하는 말·억양·뉘앙스·화자의 태도·의상·동작·비활동적인 면·침묵·눈에 보이는 영향력·심리적인 가장 등등이다.

「아가멤논」

관객들은 이미 아가멤논과 클류템네스트라의 이야기를 알고 있기 때문에, 아이스킬로스는 행동을 간접적으로 전개시킬 수 있었다. 클류템네스트라는 아가멤논과 카산드라를 살해할 생각을 분명히 드러내지는 않는다. 그녀가 하는 중요한 말들은 다 거짓이고, 관객들도 그걸 알고 있다. 그녀의 거짓말, 자신을 중상모략하는 것에 대한 인식, 또 관객이 그녀의 음모를 알고 있다는 사실 등이 긴장을 불러일으킨다.

> 클류템네스트라 :
>
> 이 메시지를 왕에게 전하라. 당신을 열렬히 기다리는 도시로 속히 돌아오시라고. 그러면 당신이 떠나시던 날처럼 진정으로 그의 집안에서 그의 아내를 찾을 수 있을 거라고, 집 지키는 개가 주인에게는 온유하고 적에게는 사납게 굴듯이 아내는 그런 식으로 살아 왔노라고. 기나긴 날 동안 그녀에게 붙여진 봉인을 상하게 하지 않았노라고.

클류템네스트라는 겉으로는 기쁜 척하면서 아가멤논을 환영한다. 아가멤논이 밟고 걸어서 결국 죽음으로 이끌어지는 진홍 카펫을 그녀가 펼칠 때, 관객들에게는 말보다 그 '색깔'이 그의 죽음이 임박했음을 상기시켜 주는 역할을 한다. 아가멤논이 그 카펫 위에 발을 내딛기 전에 잠시 망설이자, 긴장은 고조된다. 그의 측면에서 볼 때, 그 카펫 위를 걸어가는 것은 신과 같은 영웅적인 제스추어인 것이다. 마침내 아가멤논은 아내의 주장과 자신의 자만심에 굴복하여, 신을 벗고 그 푹신한 카펫 위를 걷는다. 우리는 마음의 눈으로 아가멤논의 맨발을 볼 수 있어야 한다. 왜냐하면 그가 홀 안을 지나갈 때, 그의 발이 '자줏빛'을 짓부순다고 말하기 때문이다. 그 발은 목욕 중인 벌거벗은 왕이 그물에 갇혀 그의 아내와 그녀의 연인 아이기스투스에 의해 칼로 찔려 죽는 이미지를 연상시킨다.

클류템네스트라는 왕을 죽인 후, 궁전의 문 앞에 서서 트로이에

사진 10-4 : 아가멤논이 붉은
카펫 위를 걸으려 하고 있다.
대본을 읽을 때처럼, 관객들은
스스로 시각화시켜야 할 것들
을 즉각적으로 깨달아야 한다.
신을 벗은 아가멤논은 자신을
죽음의 길로 이끌 카펫 위를 걸
으려 한다. 1977년 뉴욕 공연
의 의상은 산토 로쿼스터가 맡
았다.

서 포로로 잡아온 트로이의 공주 카산드라와 왕의 시체를 드러내놓
는다. 왕비는 이제 자유롭게 자신의 행동에 대해 이야기하는데, 관
객들은 그 행동이 부서지지 않는 쇠사슬에 엮인 야만적인 정의, 즉
'눈에는 눈'이 계속 일어나리라는 것을 알고 있다. 그러나 그녀는
이런 사실을 모르고 있으며, 그녀에게 있어서 도덕적이고 윤리적인

선택은 자명한 것이었다. 경비병·코러스 그리고 다른 사람들에 대한 그녀의 관계는 오래 전에 지은 죄의 대가로 남편을 죽이고자 하는 복수자의 관계일 뿐이다.

「오셀로」

「오셀로」에서 극중 인물들의 상호 관계는 표면적인 것과 이면적인 것이 서로 다르다. 그러나 관객은 항상 이러한 사실을 분명히 알고 있다. 아이스킬로스와는 달리 셰익스피어는 극중 인물이 계획하고 느끼는 것을 직접 독백이나 대화로 말하도록 한다.

셰익스피어의 작품은 비극적인 사회적·심리적 관계를 예시한다. 오셀로와 이아고와의 관계는 사령관과 기수의 관계로 시작하였으나 나중에는 종과 주인의 관계로 바뀌어, 이아고는 오셀로의 현실관을 완벽하게 조종한다. 오셀로와 데스데모나 사이의 위태로운 관계도, 오셀로를 파멸시키려는 이아고의 음모가 점점 더 효력을 보임에 따라 변화한다. 이아고는 오셀로가 낯설은 베니스 사회에서 베니스 여

사진 10-5 : 데스데모나의 죽음. 오셀로가 왼쪽의 촛불을 끄자, 데스데모나의 목숨도 꺼진다. 독자는 대본에 기록된 대사와 이미지를 따라서 이러한 연속적인 장면을 연상할 수 있어야 한다. 그러나 관객은 배우들이 직접 한 행동에서 다른 행동을 이어가는 것을 지켜볼 수 있다. 무대 위에서의 제스추어는 즉각적으로 의미있는 언어가 된다.

영국의 극작가 겸 배우이자 연출가인 해롤드 핀터(1930년 출생)는 런던에서 태어났다. 극작가가 되기 전에 그는 직업적인 배우였다. 1957년 그는 「방」, 「벙어리 웨이터」, 「생일 파티」 등을 발표했고, 이어 1959년에 「관리인」을 발표했다. 1965년의 「귀향」은 로열 셰익스피어 극단에 의해서 런던에서 공연되었고, 이후에 브로드웨이에서도 공연되었다(「옛날」(1970)과 「아무도 살지 않는 땅」(1975)도 브로드웨이에서 공연되었다). 또한 그는 「하인」과 「The Quiller Memorandom」, 「호박 먹는 사람」, 「사건」, 「중매인」 등의 시나리오도 발표하였다. 그는 권력에 대항하는 노동자 계급의 혼란상을 그린 작품으로 유명하다. 핀터에게 있어 "그 다음에 아무 것도 따르지 않는"(non sequiturs), 말없음과 침묵의 언어는 권력과 위협의 근원이다. 오늘날, "핀터의 말없음"(Pinter's pause)은 거의 진부한 연극 용어가 되었다.

성들을 잘 모르고 외국인으로서의 자신의 위치를 민감하게 느낀다는 점을 이용, 그를 마음대로 조종하여 결국 귀족 군인을 비인간적인 괴물로 파멸시킨다.

「벚꽃 동산」

우리는 보통 극중 인물들이 하는 말은 상호 관계를 명시하고 인물들 간에 벌어지고 있는 일을 분명하게 하며, 감정을 풍부하게 하고 정보를 제공해 준다고 가정한다. 그러나 체호프는 극중 인물들이 그들의 의도를 드러내기 위해서뿐만 아니라, 그것을 '감추기 위해서'도 언어를 사용한다는 점을 작품을 통해서 아주 잘 보여준다. 작가의 의도가 인간의 행위를 관객에게 보여지도록 만드는 것이라는 사실에도 불구하고, 체호프의 경우는 그렇지 않다. 체호프의 작품에서는 '말로 한 것'과 '실제로 행한 것' 사이의 커다란 차이에서 행위가 가시화되는 경우가 종종 일어난다. 독자가 극중 인물이 말로 표현하지 않은 감정과 욕구를 듣고 보기 위해서는 체호프 작품의 대화 이면에, 그리고 많은 현대극의 대화 이면에 귀를 기울여야 한다.

체호프 작품의 침묵과 '휴지'(pause, 혹은 말없음)를 우리는 어떻게 읽을 것인가? 우선 우리는 대본의 어디에서 침묵이 나오는가를 알아야 하고, 그 길이를 재보아야 하며, 그 침묵의 효과를 상상해 보아야 한다. 극작가들은 "잠시 후" 또는 "망설임" 등의 어구를 써서 지문에다 침묵이나 말없음을 지시한다. 그러나 좀더 어려운 종류의 침묵은 인물이 자신의 감정을 감추기 위해서 떠들썩한 말로 무대를 채울 때, 그 쏟아지는 말에 의해 위장된 침묵이다. 영국의 극작가 해롤드 핀터는 이같은 소리와 말의 사용에 대해 다음과 같이 서술하였다.

침묵에는 두 가지 종류가 있다. 하나는 아무 말도 하지 않을 때의 침묵이고, 다른 하나는 언어가 마구 쏟아질 때의 침

267

묵이다. 이같은 종류의 침묵은 그 이면의 갇혀 있는 언어에 대해 말하고 있는 것이다. 말은 그 이면의 언어에 대해서도 끊임없이 언급한다. 우리가 귀로 듣는 말은 우리가 듣지 못하는 말까지 암시하는 것이다. 후자를 제자리에 놓아두는 것은 필요한 회피이며, 격하고 교활하고 고뇌에 찬 혹은 조롱하는 연막 전술이다. 진정한 침묵이 있을 때에도 여전히 여운이 남아 있기 마련이며, 우리는 사실의 노출에 좀더 근접하게 된다. 대사를 보는 한 가지 방법은 그것이 노출을 감추기 위한 끊임없는 전략이라고 보는 것이다.[2]

체호프는 인간 행동의 진실에 도달하기 위해서 '말없음'과 '말의 홍수'를 함께 사용한다. 「벚꽃 동산」의 마지막 막에서 가족은 집을 떠나게 되는데, 그 집은 사업가 로빠힌에게 팔렸다. 라네프스카야 부인은 양녀 바랴를 로빠힌과 잠시라도 함께 있게 해 준다. 분명히 로빠힌은 바랴와 결혼하고 싶어하지만, 그녀에게 결코 그런 사실을 확인해 본 적이 없었다. 라네프스카야 부인과 단 둘이 남게 되자, 그는 "그 문제를 끝내 버립시다. 나는 당신이 여기에 있지 않으면 그녀에게 절대 청혼하지 않을 거요"라고 말한다. 이 장면은 다음과 같이 발전한다.

바랴 (짐을 조사하는 데 많은 시간을 소비하고서) 참 우습군요. 도저히 그걸 찾을 수가 없어요.

로빠힌 무얼 찾고 있어요?

바랴 내가 짐을 꾸리고도 어디에 두었는지 기억을 못하다니.

[말없음]

로빠힌 지금 어디로 떠나려는 거죠, 바랴?

바랴 저요? 라글린 지방으로요. 전 거기서 어떤 집을

2) Harold Pinter, "Writing for the Theatre," in *Modern British Drama*, edited by Henry Popkin (New York : Grove Press, 1969), pp.574-580.

보아 주기로 되어 있어요. 일종의 파출부 일이죠.

로빠힌 거긴 야시노프 지방이군요. 여기서 한 50마일은 넘는 거리죠. (침묵) 이 집에서 인생이 이렇게 끝나는군요.

바랴 (짐을 조사하며) 아, 그게 어디 있을까? 아니면 내가 그걸 트렁크에 넣었나? 그런 것 같아요. 인생이 이 집으로부터 떠나가버렸어요. 그리고는 다시 돌아오지 않을 거예요.

로빠힌 그런데 나는 카르코프로 곧 떠나야 해요. 다음 기차로 말이에요. 거기서 할 일이 많죠. 여기 일 때문에 예피코도프 씨와 헤어졌는데, 곧 그분도 만나야 하고요.

바랴 오, 그래요?

로빠힌 작년 이맘때라면 이미 눈이 왔을 텐데, 기억하죠? 그런데 지금은 조용하고, 해만 쨍쨍 비치는군요. 그래도 추운데요. 영하 3도쯤 될 것 같아요.

바랴 아직 온도계를 못 보았어요. [침묵] 저런, 온도계가 고장이 났네.

[침묵]
[문밖에서 "로빠힌 씨" 하는 소리가 들린다.]

로빠힌 (이러한 호출을 오래 전부터 예상해 온듯이) 그래, 나가요. (급히 나간다)

[바랴는 마루에 앉아서 옷꾸러미에 머리를 기댄 채, 조용히 흐느끼고 있다. 문이 열리고, 라네프스카야 부인이 조심스럽게 들어온다.]

라네프스카야 어땠어? (말이 없다) 그냥 가는 게 좋겠군.

— 4막 —

바랴는 왜 자기를 불러들였는지를 알고 있으나, 방에 들어올 구실로 무엇인가를 찾는 척한다. 둘만 있게 되자, 그들은 잃어버린 물건과 그들의 여행 계획, 집 정리 그리고 기차와 날씨 및 깨진 온도계 등에 관해 이야기한다. 체호프는 대화의 거리감을 보여주기 위해, '말

없음'과 '줄표'(—)를 자주 쓴다. 매번 침묵이 있은 후 그들은 진정한 화제, 즉 사랑과 결혼에는 이르지 못하고 다른 화젯거리를 꺼낸다. 두 사람 중 어느 누구도 솔직한 감정에 대해 얘기할 수 없다. 즉 그들은 그 감정을 감추기 위해 대신 사소한 화젯거리를 말하고 있다.

말없음이 반복되는 리듬은 이러한 유형의 무대 언어의 효과를 높이는 데 기여한다. 바랴의 마지막 대사에 들어 있는 두 번의 말없음은 로빠힌으로 하여금 청혼할 수 있는 기회를 허용하지만, 그는 그렇게 하지 못하고 일시적인 모면책으로 예기치 못했던 부름에 응답하고 만다. 바랴는 그냥 주저앉고, 그런 자세는 그 장면의 결과를 묻는 라네프스카야 부인의 물음에 대한 대답이 된다. 여기서는 말이 필요치 않다. 왜냐하면 그녀의 모습이 그녀와 로빠힌 사이에 어떤 일이 있었는가를 반영해 주기 때문이다.

극중 인물들 간의 상호 관계는 그들이 무슨 말을 하고, 무엇을 하는가, 또 그들이 무슨 말을 하지 않고, 무엇을 하지 않는가에 의해 나타난다. 생략된 부분을 독자가 파악하기란 쉽지 않지만, 극작가들이 사용하는 기호, 즉 말없음이나 침묵 그리고 격하게 쏟아지는 말 등으로 표현되고 있다.

「욕망이란 이름의 전차」

윌리엄스의 극에서 블랑쉬와 스탠리 그리고 미찌 사이의 관계는 약육강식의 '밀림의 법칙'(the law of the jungle)에 근거를 두고 있다. 약자, 즉 블랑쉬와 미찌는 강자인 스탠리에 의해 육체적·정신적으로 폭행을 당한다. 자기 앞의 세상을 지배하고 통제하려는 스탠리의 욕구는 미찌의 행복과 블랑쉬의 현실에 대처할 능력을 파괴해 버린다.

이 극에서 극중 인물의 관계는 시소 식으로 입증된다. 스탠리·스텔라·미찌는 양립할 수 있는 세 친구 — 함께 볼링을 하러 다니는 부류 — 로 보인다. 그런데 블랑쉬가 그 장면에 끼어들어 와서는 스텔라의 애정을 스탠리로부터 떼어내려 한다. 또한 그녀는 미찌의 애정을 끌어내고, 미찌도 그녀에게 청혼한다. 스탠리는 자신이 애정과 권위를 상실했음을 알아채고는, 육체적·심리적으로 블랑쉬에게 보복한다. 그는 블랑쉬가 자신의 도피처를 만들려고 애쓰는 것과 똑같이 자기의 가정을 보존하려고 투쟁한다. 스탠리는 블랑쉬가 과거에 성적으로 문란한 여자였음을 폭로하여 미찌와의 관계를 파괴시켜 버리

고, 그녀를 범하기까지 한다. 이 극의 마지막에서 스탠리는 자신의 세계 — 그의 아내와 친구가 있는 — 를 통제할 힘을 재정비하는 반면, 블랑쉬는 그녀로서는 혼자서 감당해 낼 수 없는 이 세상에 기대게 해주던 가느다란 끈마저 포기하고 만다. 그녀는 정신병원으로 끌려가는데, 그곳에서 그녀는 자기를 끝까지 지켜줄 "낯선 사람들의 친절"에 의존하고자 한다.

목적

행동 뒤에 숨겨진 목적 혹은 의도란 무엇인가? 독자로서 우리는 극중 인물들이 무엇을 하고, 어디에서 누구와 함께 그 일을 하는가 하는 점을 시각화해야 한다. 또한 우리는 극중 인물이 왜 그 일을 하고자 하는가를 함께 고려해 보아야 한다. 왜냐하면, 연극이란 효과적이고 완벽하며 의미있는 행동을 하는 사람들을 보여주기 때문이다. 극적 행동이 완벽하고 의미있는 것이 되려면, 즉 어떤 경험에 대한 이유를 입증하기 위해서는, 마음속에 어떤 목적을 가지고 그것을 형성하거나 조절하여야 한다. 극적 행동은 관계없는 사건들을 아무렇게나 모아놓은 것이 아니다. 비록 체호프의 작품에서 행동이 무작위적인 것같이 보일지도 모르지만 행동의 목적과 극작가의 드러나지 않은 의도는 대체로 극이 끝날 때까지는 분명하지 않다. 그것을 알아보기 위해서는 다섯 가지의 단서 — 제목·절정·결말·은유·주제 — 를 찾아보아야 한다.

「아가멤논」

아이스킬로스는 원시적인 사법 제도에 의해 야기되는 끊임없는 폭력의 사슬의 일환으로 일어난 사건에서 희생된 왕의 이름을 따서 제목을 붙였다. 여기서 가장 중요한 것은 '주제'이다. 모든 코러스의 노래는 애트리우스 집안과 연관된 연쇄적인 폭력 행위를 암시하며, 모든 사건은 왕의 죽음을 향한다. 3부작에서 다른 두 작품은 애트리우스 집안의 이야기와 아테네의 사법제도 개선에 대한 이야기로 마무리 지어진다. 「신에게 술을 바치는 사람들」에서는 아가멤논의 아들 오레스테스가 자신의 어머니와 그녀의 정부를 살해함으로써 복수를 이룬다. 그리고 「유메니데스」에서는 지혜와 개화된 정

의의 여신인 아테네가 오레스테스의 진술을 듣는 법정을 개설하고, 그의 죄를 용서해 준다.

「아가멤논」의 클라이맥스는 승리의 기쁨을 안고 돌아오는 왕의 입국으로부터 시작된다. 그는 트로이를 함락시켰고, 모든 트로이 남자를 죽였으며 여자들은 노예로 삼고 그들의 종교 제단을 더럽혔다. 그는 오만함에 눈이 멀어 이런 행위들이 무엇을 의미하는지, 또 클류템네스트라가 그 앞에 펼쳐 놓은 카펫을 새로 들여온 사실을 전혀 몰랐다. 아가멤논과 카산드라의 죽음은, 원시적인 정의는 없어지지 않는 한 끝없이 펼쳐질 것이라는 주제의 절정을 이룬다. 클류템네스트라도 또 다른 복수자 — 아가멤논과 그녀 사이의 아들인 오레스테스 — 의 손에 곧 죽게 될 것이므로, 그녀가 그들의 시체를 앞에 놓고 기뻐하는 모습은 우리에게 그녀의 승리 또한 짧은 것이라는 사실을 상기시켜 준다.

이 극의 은유와 색상의 이미지는 아이스킬로스의 생각을 충분히 보충해 준다. 빛과 어두움, 육식 동물들 그리고 붉은 핏빛들은 잘못 사용되어 살인적인 것이 되고 마는 열정을 은유적으로 나타낸다. 아이스킬로스의 의도는 분명하다: 그는 이 극을 통해 개화된 아테네 인들이 인간 행위의 옳고 그름을 비인격적으로 심판했던 그들의 사법제도를 개선시키지 않을 수 없었음을 분명히 보여주고자 하였다.

「오셀로」

이 극의 행동은 조직적이다. 이 극의 제목과 사건·은유·주제 등은 명백하게 진술되어 있다. 각 장면은 이아고의 "동기 없는 악의"(사무엘 테일러 콜리지의 표현)의 그물에 의해 짜여지는데, 특히 오셀로와 데스데모나 그리고 카시오 주변에 더 촘촘한 그물이 엮이게 된다. 이 극은 선으로 위장한 악의 세력인 이아고가 오셀로를 귀족 군인에서 살인자로 변모시키는 과정을 보여준다. 오셀로는 너무 심하게 조종을 받아 실체와 외관, 진실과 거짓을 구별할 수 없게 되어, 이아고의 말을 곧이 곧대로 믿음으로써 그만 악을 선택하고 만다. 그는 자신이 이아고의 눈을 통해서 세상을 보았고, 자신을 사랑한 아내를 죽였다는 사실을 너무 늦게야 깨닫는다. 인간 행위에 대한 이러한 생각은 데스데모나의 죽음에서 절정을 이루는데, 이때 오셀로는 추측뿐인 데스데모나의 부정

을 응징하기 위한 신의 도구로서 자신이 행동하고 있다고 생각한다. 이 극의 결말에서 오셀로의 자살은, 오판과 그에 따른 행위의 책임은 자신이 져야 한다는 비극적인 사실을 (비록 오도된 것이긴 하더라도) 분명하게 보여주고 있다.

「벚꽃 동산」

체호프의 극은 라네프스카야 부인이 피할 수 없는 과수원 경매 때문에 고향으로 돌아오는 데서 시작된다. 드러나지 않은 작품의 의도는 과수원을 통해서 나타난다. 더 이상 과일을 수확하지 못하고 상업적으로 이용할 수 없는 그 과수원처럼, 라네프스카야 가족은 한 세대의 생활 양식의 종말을 겨우겨우 견뎌내고 있다. 그들은 삶의 실제적인 문제들, 즉 경제 문제나 부동산 경영 문제 및 장래 문제 등을 스스로 처리해 내지 못함으로써 더 이상 그 사회의 유능한 구성원이 되지 못한다. 그들은 그들의 재정과 사랑과 과거의 경력 그리고 현재의 실패 등을 파악하는 데 실패하고, 그저 시골 지주의 틀에 박힌 안일한 삶을 지탱해 가고 있다. 과수원이 남의 손에 넘어감으로써 그들의 한 가지 문제는 해결되었다. 과수원을 구할 수 있는 방법을 처음에 일러 준 로빠힌이 그 과수원을 사버리자, 그들은 그 영지를 떠나 다른 곳을 떠돌아다니는 삶으로 되돌아갈 수 있게 되었다.

체호프의 목적은 라네프스카야와 로빠힌을 통해서 사라져가는 생활 양식과 새로운 사업가의 성장을 보여주려 하였다. 이 극에서 과수원은 인생의 연약한 특성 — 다시 말해, 한 생활 방식이 그 효력을 잃고 때로는 진보라는 이름하에 다른 것으로 대체된다는 것 — 을 나타내기 위한 은유로 쓰여졌다.

「욕망이란 이름의 전차」

「벚꽃 동산」처럼, 윌리엄스의 작품도 제목을 사람이 아닌 대상물에서 따왔다. 문자 그대로 '욕망'이라는 전차는 블랑쉬 드보아를 엘리시안 필드 거리의 코왈스키가 사는 아파트로 실어간다. 동시에 피난처와 사랑, 성적 만족을 갈망하는 그녀의 개인적 욕망은 그녀를 정서적·정신적 반죽음의 종말로 몰고 갔다. 이 작품이 블랑쉬가 성적 폭행을 당한다는 데서 절정을 이룬다는 사실은 이 극의 행동 목적을 강조한다. 다시 말해, 정서적으로 불구인 사람은 피난처가 없이는 혹독하고 둔감한 이 세상의 야만성을 도저히 견뎌낼 수 없

다는 것을 알리기 위한 것이다.

조직

사건들은 어떻게 형성 · 조직되는가? 대본을 가시화하기 위해서는 극중 인물들이 서로 주고받는 말을 들어야 하고, 전개되는 사건들과 상호 관계의 압력하에 그들이 어떤 일을 하는지를 파악해야 한다. 또한 우리는 플롯과 행동, 말과 제스추어 사이의 연관 관계도 가시화해야 한다. 그리고 한 집단의 각 개인들의 관심의 초점이 변화해 가는 것을 마음의 눈으로 볼 수 있어야 하는데 이것은 대본을 읽을 때 종종 느끼는 어려움이다.

각 사건의 조직과 그것이 이미 지나간 것과 이후에 올 것과 어떤 연관성을 갖고 있는가를 고려하면서, 다음 네 작품의 중요 장면을 살펴보자.

「아가멤논」의 카펫

이 그리스 희곡은 형식적이고 일정한 규칙에 맞추어졌고, 다섯 번의 에피소드가 코러스의 노래와 교체되어 나온다. 아이스킬로스는 코러스와 함께 연기하는 배우를 둘밖에 쓰지 않았으므로, 관심의 초점은 연기하는 제한된 수의 배우들과 의상의 차이로써 조정된다. 코러스는 단순한 차림이고, 주연들은 화려한 의상과 가면을 썼다. 뿐만 아니라, 아가멤논의 등장은 경비병과 코러스 · 전령(messenger) · 클류템네스트라에 의해서 미리 준비되어진다. 그는 트로이의 공주 카산드라를 동반하고 사륜전차로 궁전에 도착한다.

이 장면에 앞서 전령이 그리스의 승리와 트로이 제단의 훼손을 알리는 장면이 있다. 그 다음, 앞으로 다가올 일에 대한 두려움을 나타내는 코러스의 노래가 이어진다. 이 두 장면은 왕비가 꾸미는 살해 음모를 기다리는 동안, 우리의 감정의 긴장을 고조시킨다. 훨씬 앞의 장면에서는 외국의 도시를 파괴해 버린 왕의 복수심을 설정한 바 있었는데, 이 파괴는 '한 여자 ― 왕의 제수인 헬렌 ― 의 방황 때문에' 일어났던 것이다. 또한 이 사건은 자신을 죽음으로 이끌게 될, 카펫 위를 걸으라는 유혹에 넘어가는 왕의 자만심을 보여준다. 그 장면에서 우리는 아가멤논의 최후에 대한 예상이 어느 정도

충족된다. 아이스킬로스가 이 극을 통해 보이고자 한 사건의 조직은 클류템네스트라의 계획과 그 계획을 충족시켜 주는 아가멤논의 선택을 통해 보여진다.

「오셀로」의 변명

셰익스피어의 작품이나 그와 동시대의 다른 작가의 작품을 읽을 때에는, 말하고 있는 사람이 누구든 간에 그에게 주의가 집중되고 전체의 무대 상황은 염두에 두지 않게 된다는 사실을 우리는 대부분 인정한다. 관객들은 무대 위에 나온 모든 사람들을 볼 수 있고 동시적인 행동을 알아볼 수 있지만, 독자의 경우 그 행동의 신체적·심리적 영향을 완전하게 볼 수 있기 위해서는 그들의 머리속에 작품의 인상과 인물들·음향·침묵 등을 간직하고 있어야 한다. 우리는 한 장면과 다른 장면 사이에 정신적인 다리를 놓아야 한다. 사건들 사이의 연계는 우리가 지켜보는 가운데 작품이 진전되고 있다는 생각을 들게 해 준다.

오셀로가 데스데모나와의 결혼에 대해 변명하기에 앞서, 브라반쇼가 딸 데스데모나가 도망간 사실을 발견하는 혼란스러운 장면이 일어난다. 오셀로의 변명 장면에서, 브라반쇼는 오셀로가 자기 딸에게 마술을 걸어서 강제로 '어울리지 않는' 결혼을 하게 되었다고 오셀로를 비난한다. 이러한 가정불화의 문제는 터키 함대가 사이프러스를 침략한 데에 대한 총독의 관심과 대조를 이룬다. 전쟁에 대해 회의하는 소리와 브라반쇼가 오셀로를 감옥에 넣어야 한다는 소리가 한데 어우러지면서, 아주 혼란스러운 광경이 벌어진다. 무대 위에는 세 그룹, 즉 공작과 관련된 사람들과 브라반쇼의 관계자 그리고 오셀로와 관련 있는 사람들이 한꺼번에 나와 있다. 초점은 공작의 전쟁 회의에서 재빨리 브라반쇼가 오셀로를 심문하는 데로 이동했다가, 또다시 전쟁 회의로 되돌아간다. 오셀로는 공작 휘하의 장군 및 데스데모나의 남편으로서 그 두 그룹을 연결시켜 준다. 한쪽에서는 군사 지도자로서의 오셀로에게, 다른 한쪽에서는 아내를 열렬히 사랑하는 남편으로서의 그에게 초점이 맞추어진다.

결혼 문제에 대한 해명을 요구받자, 오셀로는 데스데모나와 이미 결혼했음을 고백한다. 그가 스스로 자신의 구애에 관해서 말하는 이 장면은 이 극의 유명한 대사 중 하나이다. 오셀로가 자신을 충분히 변호할 때까지 데스

데모나의 입장은 늦추어진다. 그 다음에는 자연히 데스데모나에게 주의가 쏠리게 되는데, 그녀가 오셀로의 이야기를 확인해 줄 수 있기 때문이다. 데스데모나는 자신의 충절의 변화 — 아버지에게서 남편에게로 — 가 정상적이며 이성적인 것이었다고 자신있게 역설한다. 오셀로는 공작 앞에서 펼쳤던 담판에서 이기고, 터키 군대를 막기 위해 베니스를 떠나 사이프러스 섬으로 향한다.

이 장면은 오셀로의 성실함과 고상함, 그리고 명예심을 입증해 주며 또한 이방인으로서의 그의 입장을 보여주는데, 이는 그의 결혼이 합당치 못하다고 보는 일반 사회의 태도를 반영하고 있다. 거리에서의 혼돈과 그 장면을 둘러싼 전쟁 사건은 사이프러스에서의 오셀로의 삶에 스며들게 되는 혼란을 반영해 준다.

오셀로 :

> 존경하옵는, 거룩하신 의원님들께
> 말씀드리겠습니다.
> 이 노인의 딸을 데리고 간 것은.
> 사실입니다. 사실 저는 그녀와 결혼했습니다.
> 그러나 저의 죄는 그것뿐입니다. 저는 말이 서툴고,
> 평화시에 쓰는 부드러운 말은 잘 모릅니다.
> 그 이유는, 제가 7살 이후
> 단 아홉 달을 빼고는 저의 이 양팔이
> 군대의 천막에서만 지내왔기 때문입니다.
> 그래서 싸움 이외의
> 넓은 세상 일에 대해서는 잘 모릅니다.
> 따라서 제 자신을 변호할 재간도 부족합니다.
> 의원님들의 용서를 먼저 구하고 난 후,
> 저의 사랑의 경로를 무딘 말씀으로나마 여쭙겠습니다.
> 어떤 약과 마술과 주문을 써서
> 사랑을 얻었다는 책망을 듣고 있습니다만,
> 저분의 따님을 얻게 된 경위를 말씀드리겠습니다.
>
> 그녀의 부친께서는 저를 사랑하셨고, 또 자주 저를 초청하여

도표 10-6 : 오셀로의 대사 (1막 3장).

늘 제가 살아온 과거의 이야기를 물으셨습니다.

오랫동안 제가 겪은 전쟁과 성의 공격,

싸움의 승패 등을 말입니다.

저는 그런 일들을 일일이 말씀드렸고, 어린 시절부터

질문하시던 그 순간까지의 이야기를 다 말씀드렸습니다.

가장 심했던 액운이라든가

해전이나 육전에서의 가장 무서웠던 일들,

위기일발로 죽음을 모면했던 일, 적에게 잡혀 노예로 팔렸다가

풀려나와 여기저기 돌아다녔던 일,

넓은 동굴, 황량한 사막, 험한 바위 산, 하늘로 치솟은 바위 등

이러한 이야기를 다 했습니다.

또 식인종의 이야기와 머리가 어깨에 달린 인간들의 이야기,

이런 것들을 데스데모나는 듣고 싶어했습니다.

그러나 종종 집안 일 때문에 불려갔을 때에도

재빨리 일을 끝내고는 제 이야기를 들으려 했습니다.

이 사실을 보고 저는 좋은 기회를 얻어서

평생의 이야기를 자상하게 해달라고 청하도록 만들었습니다.

그래서 저는 젊었을 때 겪은 고난을 이야기하여

종종 그 여자가 눈물을 흘리게 만들기도 했습니다.

제 얘기가 끝나자 그녀는 그 보답으로 꺼질 듯한 한숨을 내쉬고,

정말 이상하고 불쌍한 일이라고 말하고는

차라리 안 들었으면 좋았겠다고 말하였습니다. 그리고 그녀는.

하느님이 그런 사람을 자신에게 주었으면 하며, 저에게 감사했습니다.

그리고 혹시 제 친구 중에 자기를 사랑할 사람이 있으면,

제가 그에게 자신의 얘기를 하도록 시키면,

그녀는 그 남자를 사랑하게 될 것이라고 했습니다.

이러한 말에 힘입어서 저는 제 마음을 얘기했습니다.

그녀는 제가 겪은 어려움을 동정한 끝에 저를 사랑하게 되었고,

저는 그녀의 동정을 고맙게 여기며 또한 그녀를 사랑하게 되었습니다.

이것이 제가 사용한, 단 한 가지

바로 그 마술입니다.

저기 그녀가 왔으니, 그 증언을 들어보시기 바랍니다.

[데스데모나와 이아고, 관리들의 등장]

「벚꽃 동산」의 매각

「벚꽃 동산」 3막의 절정은 로빠힌이 영지를 사들였다는 사실이 밝혀지는 부분이다. 우리들은 보통 의기양양한 로빠힌이 자신의 할아버지와 아버지가 농노로 일했던 그 영지의 매입을 자랑하면서 떠들썩하게 들어올 것으로 예상할 것이다. 그러나 체호프는 사람들이 실제로 그런 때 열렬한 환영 속에서 거창한 입장으로 행동하지는 않는다는 점을 들어, 인생은 '비연극적'이라고 주장하였다. 체호프는 사건들을 더 낮고 현실적인 기조에서 조직함으로써 자신의 인생관을 실제로 이행하였다.

> 모스크바에서 4월 1일, 1890년
> ······ 당신들은 선과 악의 불일치 · 이상과 사상의 부재 등등을 따지면서 나에게 객관성이 없다고 비난한다. 당신들은 나로 하여금 말 도둑을 묘사함에 있어서 말을 훔치는 일은 죄악이라고 말하게 하려 든다. 그러나 그런 사실은 오래 전부터, 내가 그 말을 하지 않아도 분명한 사실이었다. 그러므로 그것은 배심원들로 하여금 심판하게 하라. 내가 할 일은 그들을 있는 그대로 보여 주는 것뿐이다
> ······ 안톤 체호프, 『편지』

영지가 읍에서 경매에 붙여지고 있지만, 그 시각에 라네프스카야 부인은 파티를 열고 있다. 모인 남녀들이 음악에 맞추어 춤을 춘다. 바랴는 춤을 추면서 울고 있다. 경매의 결과는 라네프스카야 부인의 남동생 가예프가 아직 도착하지 않아 모르는 실정이다. 만약 기적이 일어나서 경매가 열리지 않았다 하더라도, 영지는 지금쯤 누구에겐가 팔렸을 것이다. 지나가는 사람을 통해, 과수원이 팔렸는데 누구한테 팔렸는지는 모른다는 소식이 부엌에서 전해온다.

경매에서 돌아온 로빠힌과 가예프는 거의 동시에 서재로 들어온다. 로빠힌은 방으로 들어오다가 바랴와 머리를 부딪치게 되는데, 그녀는 귀찮게 구는 손님들을 내쫓는 중이었다. 로빠힌은 현기증이 난다고 불평하거나, 경매에 관한 얘기는 하지 못한다. 눈물 젖은 모

습의 가예프는 라네프스카야 부인의 소식을 빨리 알려 달라는 간청을 듣고도 경매에 관한 말을 잘 하려 하지 않는다. 그는 체념적인 제스추어를 취하면서 음식 꾸러미를 건네주고는, 온종일 아무것도 먹지 못했다고 불평한다. (음식만 전하고) 소식은 전하지 않은 채, 가예프는 옷을 갈아입으러 가버린다. 라네프스카야 부인이 로빠힌에게 직접적인 질문 두 가지를 던질 때, 비로소 극이 절정에 이른다.

> **라네프스카야:** 과수원이 팔렸나요?
> **로빠힌:** 팔렸습니다.
> **라네프스카야:** 누가 그걸 샀죠?
> **로빠힌:** 제가 샀습니다.
>
> [침묵. 류보프(라네프스카야 부인)는 희망이 꺾인다. 근처에 의자나 탁자가 없었다면, 아마 넘어졌을 것이다.]
> [바랴는 허리끈에서 열쇠를 꺼내 서재 가운데에 던져놓고, 밖으로 나간다.]

독자는 우선 이 인물들이 '무엇'을 하는가를 관찰해야 하고, 그 다음에는 '왜' 그 일을 하는가를 관찰해야 한다. 서로 다른 이유 때문에 가예프와 로빠힌은 경매에 대해 얘기하려 하지 않는다. 이들이 만들어낸 혼란 — 서로 말을 하지 않으려고 회피하는 것 — 때문에 우리는 가예프가 슬픔에 젖어 있으며, 영지의 경매를 막지 못한 자신의 무능력에 대해 죄책감을 느끼고 있음을 알 수 있다. 지문에 의하면, 로빠힌은 "당황해 하고 있으며, 자신의 기쁨을 드러낼까 봐 두려워하고 있다."

체호프가 한 인물에게서 다른 인물로 초점을 바꾼 것은, 그 영지의 운명에 걸린 감정의 혼란 상태를 나타낸다. 처음에는 라네프스카야 부인이 관심의 중심이 된다. 슬픔에 젖어 기다리는 그녀의 모습은 그녀가 영지의 장래에 대한 책임을 포기했음을 암시한다. 로빠힌이 들어오면서는 그가 관심의 중심에 놓이는데, 모두들 듣기 겁내는 소식을 그가 가지고 왔기 때문이다. 가예프는 로빠힌과 같은 기차로 돌아왔지만, 자기가 없을 때 로빠힌이 그 나쁜 소식을 전하기를 바라면서

방에 들어오는 걸 늦추었던 것이다. 로빠힌이 경매에 관한 얘기를 하지 않으므로써, 가예프가 들어오자 이번에는 그가 관심의 중심에 놓이게 되고 그가 빠져 나갈 때까지 그 상태는 지속된다. 가예프는 나가고 초점은 다시 로빠힌에게 옮겨지는데, 그가 무대 위의 인물들 중 모두가 듣기 원하는 정보를 가진 유일한 사람이기 때문이다. 긴장이 극에 달해 라네프스카야 부인은 노골적인 질문을 함으로써 그 긴장을 누그러뜨려야만 하고, 로빠힌은 또 그 질문에 대답하지 않을 수 없다. 이 장면에서 초점의 이동은, 극중 인물이 혼자만 알고 있고 다른 사람은 모르는 정보에 근거를 두고 있다. 이 장면의 의미는 인물들이 전하는 정보에 있다기보다 인물들이 말하려 하지 않는다는 데에 있다. 바랴가 집안의 열쇠 꾸러미를 마루바닥에 던져버리는 행위는 한 제도의 종말과 소유권의 이전을 상징한다. 그 제스추어는 더 이상의 긴장을 막아주고, 로빠힌은 그 경매에 관한 자세한 내용을 방해받지 않고 이야기할 수 있게 된다.

블랑쉬의 생일 파티

블랑쉬의 현실로부터의 후퇴가 시작됨을 예시하는 장면은 스탠리와 블랑쉬 그리고 스텔라가 4인분의 음식이 차려진 식탁에 둘러앉아 있는 데에서 시작된다. 식탁 위에는 생일 케이크와 꽃이 놓여 있다. 스탠리는 뚱하고 있고, 스텔라는 당황해 하고 슬픈 모습이며, 블랑쉬는 억지로 미소를 띠고 용감히 얼굴을 들고 있다.

블랑쉬는 애인 미찌가 자신을 기다리게 한다고 생각한다. 그녀는 어색한 침묵을 메꾸기 위해 서투른 농담을 하는데, 스텔라가 스탠리의 식사 예절을 지적하자 그는 접시를 바닥에 던져 버린다. 블랑쉬는 자기가 목욕하는 동안 무슨 일이 있어났는지를 알고 싶어한다. 스텔라는 스탠리가 블랑쉬의 과거에 대해 알아버렸고 그 사실을 미찌에게 알렸기 때문에 그가 오지 않았다는 것을 알고 있으나, 블랑쉬에게 말하는 것을 꺼린다. 스탠리는 블랑쉬에게 생일 선물로 로렐로 가는 버스표를 준다. 그러자 블랑쉬는 목욕탕으로 뛰어 들어가 구역질을 한다. 스텔라와 스탠리는 블랑쉬에 대한 스탠리의 태도 때문에 언쟁

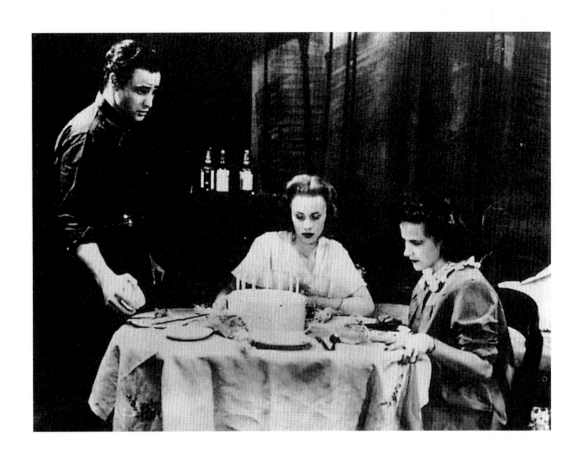

사진 10-7 : 생일 파티. 「욕망이란 이름의 전차」에서 스탠리 역의 말론 브란도(왼쪽)가 블랑쉬의 생일 파티에서 자신의 컵과 접시를 던지려 하고 있다. 블랑쉬 역을 맡은 제시카 탠디(가운데)와 스텔라 역을 맡은 킴 헌터(오른쪽)가 식탁에 앉아 있다.

을 벌이게 되고, 스탠리는 블랑쉬가 자신들의 생활을 바꾸어놓았다고 비난한다. 이 장면은 스텔라가 아기를 낳기 위해 병원으로 데려다 줄 것을 조용히 부탁함으로써 끝난다.

윌리엄스는 7장부터 9장까지에서 스탠리의 적대감이 블랑쉬에게로 향하고 있음을 보여주고 있다. 7장에서 스탠리는 블랑쉬의 과거 사실을 스텔라에게 이야기한 후, 그녀가 집을 떠나야 한다는 최후 통첩을 내린다. 9장은 미찌와 블랑쉬가 맞닥뜨리는 장면인데, 그녀는 미찌가 이 세상의 가혹한 현실로부터 자신을 보호해 줄 수 있는 '세상의 바위틈'이 되지 못하리라는 것을 깨닫는다.

이 세 장면에서 블랑쉬는 인물들 사이의 초점이 된다. 윌리엄스는 그 상호관계를, 버스표를 통해 블랑쉬에게는 피난처가 없음을 암시해 주는 위기 지점으로 발전시킨다. 그 다음에 오는 것은 스탠리가 블랑쉬의 인간성에 가한 최후의 폭력인 성적 폭행과 정신이상이다.

윌리엄스의 의도는 분명하다. '연약한' 영혼들은 보호받아야 한다. 그렇지 않으면 그들은 세상의 야만적인 힘에 의해 파멸된다. 그가 보여주고자 한 것은 바로 이것이다.

공연 스타일

독자로서 우리는 연극의 공연 스타일에 대해서 어떻게 생각하는가? '스타일'은 우리 언어로 정의 내리기가 어려운 단어 중의 하나다. 일반적으로 연극 스타일이란 희곡 작품의 내적 본성을 가시적으로 투사하는 것을 말한다. 다시 말해서, 스타일과 희곡의 '가시적 현실'(visual reality)은 같은 개념이다. 극작가는 인간의 행동을 눈에 보이는 행동과 행위로 구성하므로 독자는 항상 가시적으로 또 삼차원적으로 생각해야 한다.

현대 연극에는 두 가지의 기본적인 공연 스타일, 즉 사실주의(realism)와 극장주의(theatricalism)가 있다. 우리는 이러한 용어들이 의미하는 바가 무엇인지, 그리고 희곡을 읽을 때 이 두 일반적인 스타일을 어떻게 파악해야 할 것인가를 알아야 한다.

연극의 스타일에 관한 가장 권위있는 책으로는 미셸 드니의 『연극 : 스타일의 재발견』(1960)이 있다. 그는 스타일에 대해서, "현실의 진정하고도 내면적인 특성을 드러내려 할 때, 그 현실을 인식 가능한 형태로 바꾸어 놓은 것"이라고 정의하였다.[3] 이 외부의 현실을 가시화하기 위해 우리는 무엇을 찾는가? 연극의 스타일에 대해 어떤 기본적인 문제들을 이해해야 하는가?

우선 우리는 외적인 혹은 가시적인 특성을 찾아봐야 한다. 극중 인물들의 국적과 인종적 특성은 무엇인가? 그들은 러시아인인가, 영국인인가, 혹은 미국인인가? 그들은 흑인인가, 인디언인가, 이태리계 미국인인가? 인물들은 어떤 옷 · 태도 · 일상 습관을 지니고 있는가? 그들이 말하고 앉고 걷고 미소짓고 먹고 마시는 태도는 어떠한가? 그들의 문화적 리듬은 어떻게 표현되는가?

3) Michel Saint-Denis, *The Playwright As Rediscovery of Style* (New York : Theatre Arts Books, 1960), p.62.

우리는 또 그 연극이 어디에서 언제 일어나는가를 알아봐야 한다. 방인가 거리인가, 아니면 불특정한 장소인가? 무대 장치는 무엇과 비슷한가? 방인가, 아니면 정돈된 플랫폼인가? 역사적 시기는 언제인가? 우리는 또 인물들의 심리적 · 정서적 · 사회적 실체에 대해서도 알아봐야 한다. 그들은 어떻게 말하고 행동하는가? 그들은 운문으로 말하는가, 아니면 일반적인 산문으로 말하는가? 그들의 제스추어는 우리 주변에서 흔히 보는 것과 같은 정도인가, 아니면 더 큰 것인가? 스타일에 관한 이 모든 질문들은 외부로부터, 즉 무대 장치 · 의상 · 조명 · 음향 · 대사 · 동작과 같은 것으로부터 그 작품의 내면의 본질을 이끌어낸다.

사실주의

사실주의는 관객이 눈 앞에 보이는 것을 '일상적'인 현실의 모습이라고 받아들이도록 삶을 재현하려는 공연 스타일이다. 19 · 20세기의 유럽과 미국 연극계의 주된 경향은 일상 생활을 무대 위에 재창조하려는 것이었다. 미국의 유명한 연극학자 겸 비평가 에릭 벤틀리는 사실주의를 "자연 세계의 솔직한 재현"이라고 정의한 바 있다.[4] 사실주의는 정확하고 상세하며 인식할 수 있는 것이다. 실제 사람들과 똑같이 옷을 입은 배우들이 진짜 가구와 소품 · 문 · 천장 그리고 창문이 있는 방의 한가운데에 위치해 있다. 사실주의 극의 기본 환경인 '박스 형 무대'는 삼 면의 벽과 천장을 이용하는데, 무대와 객석 사이의 네 번째 벽은 제거되어 있으며 이를 통해서 환각을 만들어낸다.

「벚꽃 동산」(1904) : 연출가 콘스탄틴 스타니슬라브스키는 1904년 모스크바 예술 극장에서 초연된 체호프의 「벚꽃 동산」을 무대 사실주의의 표본으로 정착시켰다. 스타니슬라브스키는 그 극의 무대 환경, 즉 총체적인 무대 모습을 재창조하였다. 그는 작품의 살아 있는 현실 감각을 창조해내기 위해 새들의 노랫소리나 개 짖는 소리와 같은 무대 음향에 특별히 주의를 기울였다. 의상과 무대 장치 ·

4) Eric Bentley, *The Playwright As Thinker : A Study of Drama in Modern Times* (New York : Harcourt, Brace and World, 1946), p.4.

현장·가구·소품·대사 그리고 동작의 상세한 부분들이 1904년 경의 러시아 농촌의 실생활과 똑같아지기 위해 세밀히 검토되었다. 매일 살아가는 데 필요한 일반적인 항목들 — 사모바라르(러시아의 차 끓이는 주전자), 피아노, 하모니카, 난로, 램프, 담배, 노래부르기, 술 마시기, 황혼, 유리창의 성에 — 이 무대 위에 나타나 있다. 스타니 슬라브스키의 배우들은 마치 관객이 없는 것처럼 관객에게 등을 돌 리고 그들의 무대 안에서 아주 익숙하게 움직였다. 스타는 없고, 완 벽한 앙상블만이 있었다. 전경과 배경이 하나였으며, 소품이나 의 상·출입문·램프·창문의 커튼·전등불 같은 것들이 배우 못지 않게 역할을 훌륭히 수행하였다.

「욕망이란 이름의 전차」(1947) : 1947년에 공연된 엘리아 카잔 연 출과 조 미엘지너 미술의 「욕망이란 이름의 전차」는 '선택된 사실주 의'(selected realism) — 고립되고 환상적인 분위기를 자아내는 섬세한 무대 환경 — 를 보여준다. 예를 들어, 멀리서 들려오는 블루스 피아 노 곡은 이 작품의 무대인 뉴올리언스에 어울린다. 블루스는 고독과

사진 10-8 : 무대 사실주의. 1904년 모스크바 예술극장에서 공연한 「벚꽃 동산」에서 스타니 슬라브스키가 제작한 무대 장 치. 상자형 무대(천장이 있는) 와 정밀하게 꾸민 방(개를 주목 해 보라), 그리고 이 극의 무대 장치로서 중요한 부분인 아침 햇살이 창문을 통해 들어오는 것 등을 주목해 보라.

루마니아 출신의 연출가 안드레이 세르반(1943년 출생)은 1970년 뉴욕의 연출가 겸 제작자인 엘런 스튜워트의 초청으로 미국으로 건너왔으며, 포드 재단의 도움으로 '라 마마 실험 극장'에서 작업하게 되었다. 그는 피터 브룩의 국제조사협회에 참여한 후, 뉴욕으로 돌아와서 「메디아」, 「일렉트라」, 「트로이의 여인들」 등을 라 마마에서 공연하였다. 1975년 브레히트의 「세추안의 선한 사람」을 베를린 국제 축제에서 연출하였고, 1976년 프랑스에서 셰익스피어의 「당신 좋으실 대로」를 연출한 바 있다. 최근 그는 뉴욕의 링컨 센터에서 「벚꽃 동산」과 「아가멤논」을 연출하였다.

거절, 사랑의 갈망을 표현한다. 그 피아노 곡은 뉴올리언스의 뒷골목의 일부이며, 또한 블랑쉬가 환상의 세계로 표류해 가는 데 관심을 집중시키는 한 방법이기도 하다.

이러한 공연 스타일은 대조적인 효과들을 이용한다. '무대 안쪽'에는 분위기 음악과 부드러운 조명, 흐릿한 형체들이 있다. '무대 앞쪽'에는 현실적인 세세한 것들 ― 탁자·의자·침대·전구·계단·꽃·생일 케이크·포커 게임 등 ― 이 있다. 이런 스타일은 스탠리가 살고 있는 세계의 가혹한 현실과 블랑쉬가 살고 있는 꿈같은 생활의 특성을 모두 다 보여준다(사진 10-3 참조).

엘리아 카잔이 이 공연이 있기 전, 브로드웨이 공연을 연습하는 동안에 쓴 연출 노트에 의하면 그가 처음부터 이 작품의 공연 스타일에 관심이 많았음을 알 수 있다. 카잔에게 있어서 「욕망이란 이름의 전차」는 윌리엄스가 사는 남부의 폭력과 천박함에 의해 조롱받는 혼란된 문화의 단면에 관한 것이다. 카잔은 스탠리의 가혹한 세상과 블랑쉬의 부서지기 쉬운 추억과 정서를 가시적으로 대조시키고자 했으며, 조 미엘지너는 그를 위해 사실주의적인 세부 묘사를 택했다. 이 작품의 외부 세계는 물리적으로나 사회적으로 특정한 것이지만, 또한 객관적으로 나타나 있지 않은 분위기나 음향 ― 예를 들어, 블랑쉬가 과거를 회상할 때마다 들려오는 폴카 음악 ― 같은 것을 필요로 하기도 한다.

극장주의

극장주의란 비사실적인 방식으로 공연되는 연극을 가리킨다. 넓은 의미에서 이 말은 사실주의에 반대되는데, 무대는 연극적인 방식으로 이용되어야 한다는 주장이다. 막스 라인하르트, 피터 브룩, 톰 오호건과 같은 현대 연출가들의 비호 아래, 극장주의는 주로 다음과 같은 경향을 나타내었다.

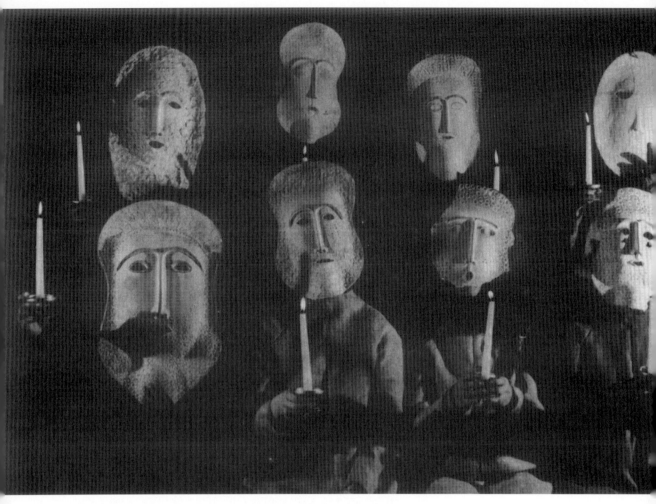

사진 10-9 : 세르반의 극장주의적 스타일. 연출가 안드레이 세르반의 극장주
의적 스타일은 "3부작의 파편들"(유리피데스의 「일렉트라」, 「메디아」, 「트로이
의 여인들」을 발췌한 것)에서 그리스 극의 코러스를 다루는 방법으로 명확하게
드러났다. 이 작품은 1976년 뉴욕의 라 마마 실험극장에서 공연된 것이다.

대규모의 호화스러운 공연

고전이나 우리에게 친숙한 작품들의 새로운 해석

구경거리와 감각적 효과를 강조

극작품의 언어적 특성을 덜 강조

예상 가능한 작품 해석보다는 좀 특이한 해석

무대를 거실처럼 보이게 하기보다는, 그저 매개체로서만 강조

미국에서는 톰 오호건의 「지저스 크라이스트 수퍼 스타」(1971), 피터 브룩의 「한여름 밤의 꿈」(1970) 그리고 안드레이 세르반의 「벚꽃 동산」(1977)이 성공을 거둠에 따라 극장주의에 대한 관심이 점점 커져 감을 알 수 있다.

연출가 안드레이 세르반은 그리스 비극의 내적 실체를 투영하기 위해 현대의 극장주의식 스타일을 개발하였다. 1976년에 그는 유리 피데스의 「메디아」, 「일렉트라」 그리고 「트로이의 여자들」을 맨해턴 아래쪽에 있는 "카페 라 마마 실험 연극 클럽"에서 공연하였다. 1977년에는 뉴욕의 링컨 센터에서 「아가멤논」 공연이 있었다. 이 공연에서 그는 인간의 소리와 양식화된 의상과 가면·횃불·춤·마임·노래 그리고 새로운 음악을 이용해서 아이스킬로스의 이야기를 매우 야단스러운 극장주의식 스타일로 공연하였다. 원시적인 음향과 육체적인 리듬을 통해 아가멤논 세계의 가혹한 폭력의 외적 현실 — 살인, 전쟁, 대량 학살, 노예 제도, 간음 — 을 보여준다. 무대화된 효과 역시 매우 특이하다. 음향이 말로 표현되는 대본을 대신하고 춤과 야단법석이 정상적인 동작을 대신하여, 무대는 시·청각적인 효과를 위한 무도장이 된다.

우리가 「욕망이란 이름의 전차」나 「아가멤논」, 그 어떤 것을 읽든 지간에 작품의 공연 스타일은 그 작품에 내재되어 있다. 우리는 희곡 작품을 읽으면서, 그 작품이 사진과 같은 사실주의로 무대화될 것인가 아니면 극장주의식 스타일로 무대화될 것인가를 살펴보아야 한다. 작품이 다루고 있는 경험이 우리들의 거실이나 커피숍 또는 카드 놀이보다 더 크고 으리으리한 것이라면, 그 작품의 공연 스타일은 극

장주의식이 틀림없다. 그리스와 엘리자베스 시대의 희곡 작품들이 극장주의식 스타일인 반면, 현대의 심리주의 극과 사회적인 내용을 담은 극은 사실주의적 무대 공연에 더 적합하다.

요약

극작품의 의미는 단지 대사로서만 나타내는 것이 아니라, 극중 인물과 다른 모든 공연 요소들 사이에 전개되는 상호관계에서도 드러난다. 그러므로 우리는 작품을 읽으면서 실제 공연을 상상해 보는 것이 중요하다. 희곡 독사가 점검해야 할 목록은 다음과 같다.

1. 극작가의 재료(사건)를 3차원적으로 상상할 것.
2. 무대 장치·분위기·의상·공간 등을 가시화하고, 또 배우들이 그 공간을 개인적 혹은 집단으로 어떻게 채우는지를 가시화할 것.
3. 시간·장소·날씨·기분 등 세부적인 것을 알아내기 위해, 모든 해설이나 지문을 주의깊게 읽을 것.
4. 극중 인물들 사이에 전개되는 상호관계를 관찰할 것. 극중 인물들이 서로에게 말하는 내용뿐만 아니라 말하지 않는 내용에도 주의할 것.
5. 눈에 보이는 관계를 살펴보고, 눈에 보이지도 않고 말로도 표현되지 않은 관계를 탐색할 것. 말없음·침묵 그리고 관계있는 의미를 나타내는 음향에 주의할 것.
6. 개별적인 사건들이 일련의 전후 사건들과 어떤 관련이 있는지를 관찰할 것. 마음의 귀로 펼쳐지는 이야기를 듣고 마음의 눈으로 행동의 의미심장한 형태가 전개되는 것을 지켜볼 것.
7. 극의 유용한 공연 스타일을 상상해 보고, 동작·배경·의상·조명의 측면에서 공연 스타일을 생각해 볼 것.

마지막 장에서는 독자에 대해서가 아니라, 극작품의 공연에 대한

비평적인 반응을 다루려고 한다. 관객의 일원으로서 우리는 직접 지켜본 것에 대해 의견을 나누고 판단을 내린다. 우리는 공연을 평가하는 견해를 발전시키고 때로는 공연의 장점에 관한 글을 쓰기도 한다. 다음 장에서는 공연의 평가에 있어서 필수적인 요소들을 생각해 보자.

포토 에세이 – 공연 스타일 : 사실주의와 극장주의

사실주의와 극장주의는 최근 연극계에서 볼 수 있는 두 가지 대표적인 공연 스타일이다. 사실주의적인 스타일에서는 배우의 연기를 포함한 모든 무대 요소들이 극중인물과 환경에 적합한 일상적인 생활의 세세한 부분까지를 흉내낸다. 오늘날에 다시 사실주의 연극이 지배적인 경향이 되었는데, 무대 사실주의의 한계를 절감한 일부 연극인들은 다른 표현방식을 찾고자 노력하였다. 그들은 순수하게 연극적인 도구들 – 열려진 무대, 무대 장치나 소품의 최소화, 고도로 양식화된 음향과 동작을 사용한 제의적인 요소, 배우와 관객 간의 밀접한 관계 – 에 보다 많은 관심을 쏟게 되었다. 다음의 사진들은 이러한 두 가지 공연 양식을 쉽게 보여준다.

사진 10-10a : 체호프의 극은 흔히 근대 무대 리얼리즘의 대표적인 작품으로 꼽히고 있다. 그는 19세기 연극의 부자연스러운 인위성에 대항하여, 관객들이 실제의 어떤 인생을 지켜보는 듯한 사실주의를 주장하였다. 그러므로 극의 무대 장치와 의상·대화 그리고 일반적인 소품까지도 그 전체적인 목표를 위해서는 다 중요한 것들이었다. 배우 겸 연출가 콘스탄틴 스타니슬라브스키는 체호프가 갖고 있었던 무대 리얼리즘에 대한 생각을 모스크바 예술극장에서의 공연을 통해서 실현시켰다. 연기자는 뒷배경으로 그려진 배경막이 아닌, 고정된 무대 장치 앞에서 연기하게 되었다. '사실적인' 연기 스타일은 무대 환경을 보완하는 쪽으로 발전하였고, 연기는 앙상블을 지향하게 되었다. 1978년 영국의 국립극단에서 공연한 「벚꽃 동산」에서 라네프스카야 부인 역을 맡은 도로시 튜튼(중앙)이 사실적인 스타일로 연기하고 있다. 배우들의 앙상블 연기와 무대 장치·가구·의상에 이르는 세세한 부분까지 꼼꼼한 주의가 필요하다. 피터 홀 연출의 이 공연 사진에는 벤 킹슬리(트로피모프 역)와 로버트 스테판(가예프 역) 그리고 수잔 플리트우드(바랴 역)가 앙상블을 이루고 있다.

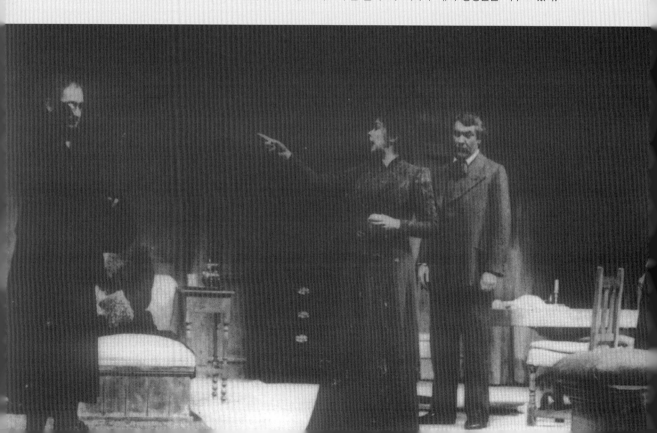

사진 10-10b : 안드레이 세르반은 무대 디자이너 산토 로쿼스터와 협력하여 오랫동안 무대 리얼리즘의 대명사로 여겨졌던 「벚꽃 동산」을 극장주의 스타일로 공연하였다. 1977년 뉴욕의 비비안 뷔몽 극장에서 공연된 이 작품은 과감하고 혁신적인 공연으로 관객을 놀라게 만들었다. 연출가와 무대 디자이너는 벽이 있는 전통적인 방을 거부한 채 극장의 무대를 열어젖혀서, 과수원으로 들어갔다가 과수원 밖으로 나오게 하는 중앙의 방을 만들어냈다. 로쿼스터는 넓은 흰 카펫과 양 옆면의 흰 벽 모양, 그리고 무대 뒤를 가로지르는 커다란 커튼 등을 디자인하였다. 배우들과 가구들은 전체적인 흰빛에 대조가 되어 실루엣으로 표현된 조각된 모습으로 보여진다. 세르반의 연출은 한 집안의 죽음에 대한 은유를 사용하여 문명의 죽음에 대해 언급하고자, 체호프의 작품을 제의화하였다. 이 사진에서 먼지 카바에 반쯤 가려진 배우들과 가구는 넓은 무대 공간과 흰빛의 카펫과 나무들과 대조를 이루며 조각화되어 있다. 프리실라 스미스(바랴 역)가 아이린 워스(라네프스카야 역)에게 오래된 집안 영지로 되돌아갈 수 있을 거라고 위로하고 있다.

확인 학습용 문제

1. 한 편의 극작품을 골라서, 극작가가 '상상적인 재료'를 어떻게 사용하는지에 대해서 논의하시오.

2. 극작가는 작품 속에서 '공간'을 어떻게 활용하는가?

3. '인물들 간의 관계'는 어떻게 설명되는가?

4. 안톤 체호프는 「벚꽃 동산」에서 '침묵'과 '말없음'을 어떻게 사용하고 있는가?

5. 극의 행동 안에 숨어 있는 '의도'나 '목표'를 어떻게 발견할 수 있는가?

6. '극의 사건'은 어떻게 규정되고 조직되는가?

7. 연극의 스타일을 확인하기 위해서는 어떤 질문들을 할 수 있는가?

8. '박스형 무대'란 무엇인가?

9. '선택적 사실주의'란 무엇인가?

10. '극장주의'란 어떤 스타일의 공연을 말하는가?

11. 앞의 요약에서 제시한 목록들을 잘 연구한 후, 자신이 원하는 극작품에 적용시켜 보시오.

제 11 장
관점

연극 관계 예술가들은 공연을 통해서 우리와 의사소통을 하고, 연극 비평가들은 우리가 그 예술을 이해하는 데 새로운 차원을 보태준다.

❖❖❖❖

...... 비평가는 자신의 경험을 간추려서 결론짓고 그 결론을 확인하기 위해 관객들에게 그것을 넘겨준다. 그러면 비평가의 결론에 영향을 받는 관객들은 그가 말한 대로 지켜보거나 또는 비평가의 견해가 잘못되었다고 수정하려 들 것이다. 그러나 어떤 경우든지 관객은 비평가의 반응과 관련지어서 연극을 보게 된다.

— 조셉 체이킨, 『배우의 존재』

연극 비평(평론)은 우리에게 극장에서 실제로 본 것에 대한 공식적인 평가나 의견을 제공해 준다. 희곡 비평이 글로 쓰여진 작품에 대한 것이라면, 연극 비평은 주로 연극 공연에 관한 것이다.

현대의 연극 비평은 우리가 소비자 지향의 사회에서 살고 있다는 사실을 반영한다. 연극 비평가는 신문 지상을 통해 상업적인 브로드웨이 공연이든 지역 공연이든 대학극 공연이든 연극 공연을 평가하기 때문이다. 그러나 연극 비평은 평가 이상의 것이다. 비평은 어떤 작품이 계속 관객을 모을 것인가, 아니면 개막 후 바로 막을 내리게 될 것인가를 종종 결정해 주므로, 비평은 또한 '경제적인 영향력'이라 할 수도 있다. 『뉴욕 타임즈』의 연극평은 브로드웨이 공연을 중도에 그만두게 하거나 몇 달씩 공연을 연장시킬 수 있는 영향력을 갖고 있으므로, 비평가의 견해가 우리 삶의 질과 연극의 질에 어떻게 영향을 미치는가를 고찰해 보자.

비평의 유형

연극 비평은 작품의 장단점과 공연의 인상적인 면을 평가 · 분석하여, 서술한다. 이러한 연극 비평은 주로 일간지 · 주간지 · 월간지 · 라디오 · 텔레비전을 통해서 다양한 배경과 관심을 가진 사람들에 의해 이루어진다.

연극평론가들은 전통적으로, 독일의 극작가 겸 비평가인 요한 볼프강 괴테(1749~1832)가 제시한 세 가지의 기본적인 질문을 던진다.

극작가가 하고자 하는 일은 무엇인가?
그(그녀)는 그것을 얼마나 잘 해냈는가?
그것은 할 만한 가치가 있는 것인가?

첫 번째 질문은 연극을 통해 사건이나 사상을 표현하는 극작가의 창작의 자유를 인정한 것이다. 두 번째 질문은 비평가가 다루고자 하는 작품의 제작 당시의 기법과 형식 그리고 극작가를 잘 알고 있다는 점을 가정한다. 세 번째 질문은 연극에 대한 일반적인 지식과 공연 가치에 대한 감각을 요구한다. 연

극 비평은 이러한 질문들의 강조점의 차이에 따라 일반적으로 두 가지 유형 즉 '서술적 비평'(descriptive criticism)과 '평가적 비평'(evaluative criticism)으로 나뉜다. 서술적인 요소와 평가적인 요소가 대부분의 연극 비평에서 둘 다 발견된다 하더라도, '서술적 비평'은 주로 공연 내용 — 누가 그 작품에 나오고, 어떤 일이 일어났는지, 어떤 극장 예술가들이 '무대 뒤에' 있는지 — 을 묘사·기술한다. 「깡디드」에 대한 서술적 비평(도표 11-1 참조)이 1974년 『드라마 리뷰』에 게재되었다. 서술적 비평은 판단을 제시하지 않은 채, 단순히 공연 기록만을 서술한다.

'평가적 비평'(일간지나 잡지의 평론 등)은 직접적으로 괴테의 세 가지 질문을 다루며, 어떤 것이든간에 공연에 대한 가치 판단을 내린다(도표 11-3 참조). 우리가 좋아하든 싫어하든 간에, 이런 유형의 비평은 관객의 반응과 연극의 번영에 직접적인 영향을 미친다.

대부분의 평가적인 비평가들은 다음과 같은 세 가지 관점에서 공연을 생각한다. 첫째, 극작가가 드러내고자 한 것은 무엇인가 — 상상적인 요소들·의도·주제 등 — 를 생각한다. 둘째, 극작가가 의도했던 것들이 공연을 통해 충분히 성취되었는지를 판단한다. 플롯·인물·무대 장치·조명·의상·연기·연출 등이 공연의 효과를 위해 서로 간에 기여한다는 사실을 염두에 두고서, 이러한 요소들을 관찰할 것이다. 셋째, 그들은 그 공연이 과연 할 만한 가치가 있었는가라는 질문에 답하고자 한다. 이에 대한 비평가의 대답은 대단히 민감하고도 영향력이 큰 부분인데, 비평의 기준도 공연의 운명처럼 한쪽으로도 치우치지 않고 어중간하기 때문이다.

비평의 기준을 쌓아가기 위해서는 수년간의 연극 관람이 필요하다. 그것은 스포츠 게임의 감상과도 비슷하다. 예를 들어, 축구 시합에 대해 많이 알면 알수록, 경기의 승패에 영향을 끼치는 감독의 전략·경기 운영의 기술·선수 개인의 기술과 팀웍의 묘기를 더 잘 판단할 수 있게 된다.

연극에서의 비평적 기준은 새 것과 낡은 것에 대한 관심으로부터 시작될 수 있다. 우리는 다음과 같은 것을 물을 수 있다. 그 공연이 낡은 화젯거리를 재생하거나 상투적인 것을 다루고 있지 않은가? 아니면 뭔가 새로운 것을 말함으로써 우리의 삶에 새로운 차원을 더해 주는가? 아마도 새롭고 산뜻한 방법으로 낡은 것을 말해 줄 수도 있을 것이다. 뮤지컬 「깡디드」는 프랑스의 철

도표 11-1 : 브로드웨이에서 공연된 뮤지컬 「깡디드」에 대한 서술적 비평

최근 미국 연극기술협회는 "용기와 경험을 특수하게 결합"함으로써 "최초로 대규모의 환경극을 브로드웨이에서 성공적으로 공연"한 「깡디드」의 연출가 해롤드 프린스를 극찬하였다. 유진과 프래인 리는, 부르클린 음악학원에서 공연한 첼시 연극 센터를 위해 무대 장치를 디자인했던 무대 미술가들인데, 브로드웨이 극장의 1,800석의 좌석을 모두 치워버리고는 무대를 완전히 새롭게 만들어냈다. 새로 만들어진 공간은 고정된 의자·벤치·등받이 의자 등으로 840명을 수용한다.

해롤드 프린스는 볼테르가 1759년에 쓴 풍자 소설을 부르주아지를 옹호하는 익살극으로 만들어냈다. 그 내용은 "인간에게 있어서 삶을 견딜만하게 해 주는 것은 오직 일뿐"이라는 것이다. 레오나드 번스타인의 오페레타 악보는 그랜드 오페라를 풍자화하였다. 대부분의 노래 중에서 서정적인 노래가 플롯을 이끌어 나갔다. 오케스트라는 폐쇄 회로 텔레비전에 의해 조정되는 네 구역으로 나뉘어 있다. 공연장은 전기 장치에 의해 증폭된다. 볼테르 역의 루이스 스따들렝은 공연의 3/4이 진행되는 동안 자신의 다리에 끈으로 매단 베가 마이크를 지니고 있었다. 연기 스타일은 아주 표현적이었다.

자연의 아주 괴상한 학대를 견뎌내는, 지칠 줄 모르는 낙천주의자 볼테르의 긴 모험 여행을 무대에 올리기 위해, 플롯은 극중 인물의 대사에 의해 연결되고 도입되는 많은 짧은 장면에 적합하게 능률적으로 만들어졌다. 이러한 장치로 난파선·전쟁·화산 그리고 플롯의 진전에 포함되는 요소 등 다른 무대에는 올리지 못할 것들을 묘사할 수 있었다. 주로 생략한 것이 깡디드의 친구인 까감보와 마틴의 성격과 사건들이다. 열 개의 다른 무대를 사용할 수 있어서 동시 연기가 가능하며 빠른 장면 전환이 가능하였고, 전체적으로 다양함과 속도감을 느낄 수 있었다. 배역들이 부르는 노래인 "아우트다페" (Auto Da Fe)는, 벌어지는 상황보다 전체적으로 더 큰 스케일의 서커스와도 같은 효과를 내었다. 대부분의 장면은 타원형의 경사로와 인접한 무대에서 공연되었는데, 계단에서 시작된 연기가 무대로 옮겨지기도 했다. 출구와 입구는 경사로의 무대 밖과 계단을 통해서 만들어졌다. 서로 다른 장소임을 나타내기 위해서 주로 프로시니엄 무대(1)와 플랫폼 무대(4)가 다른 무대보다 더 많이 사용되었다.

관객들은 매표소 앞에서 휴게실 문이 열리는 시각인 7시 30분까지 기다린다. 휴게실 안에는 핫도그와 땅콩·소다수·맥주·티셔츠·단추·음반 등을 파는 매점이 있고, 판매원들이 소리 지르며 그런 물건들을 팔고 있다. 매점 양옆으로는 외곽 관람석으로 들어가는 층계와 가장 아래 좌석으로 들어가는 나무 복도가 있다. 관객들은 자신의 자리에서 8시까지 기다린다. 그 시각에 의상을 갖춘 배우가 무대(4)에 나타나서 공연될 10개의 무대와 이동하는 다리 두 개의 위치를 알려주고, 프로그램

이나 땅콩 껍질을 버리지 말도록, 또 배우들이 걸려 넘어질 염려가 있으니 경사로나 무대에 발을 올려놓지 말도록 주의를 준다. 또한 공연은 1시간 45분 동안 중간 휴식 없이 계속된다는 것도 알려주며 약 4분간의 남은 시간을 이용해서 관객들이 '기지개를 펴도록' 청한다. 그동안 관객들은 아무도 자리를 뜨지 않았다.

하얀 잠옷을 입고 가발을 쓴 스따들렝이 깡디드를 소개하면, "인생은 행복 그 자체"라는 노래를 부르는 그의 모습이 5번 무대 위에서 스포트라이트에 의해 단독으로 비춰진다. 조명이 깡디드에게서 사라지면 그는 그 장소에 남아 있게 되고, 똑같은 과정이 뀌네공드와 빠께뜨, 그리고 맥시밀란에게 반복된다. 마지막으로 볼테르 역의 스따들렝이 빵글로스를 소개하고는, 까만 가발과 프록 코트를 걸치고 목소리를 변성시켜서 자신이 빵글로스가 된다. 마지막 합창이 이들 5명에 의해 불려지고 조명은 어두워진다.

무대가 암전되면, 배우들은 다음 장면을 위해 프로시니엄 무대(1)에 가서 제 자리를 잡는다. 막이 열리면, 작은 학교 건물이 보이는데 뒷벽에 그림으로 그린 칠판이 배경으로 놓여 있다. 네 개의 나무의자와 한 개의 책상이 관객을 향해 놓여 있어, 그곳이 교실임을 암시해 준다. 다른 장면에서 이 무대는 '적도 부근의 한 어촌', 몬테비데오와 항구, 실물 크기의 시체 모형과 초가집, 노 젓는 보트, 미국 식민지의 모습이 배경으로 새롭게 꾸며진다.

전체 공간을 '엘 도라도의 정글'로 바꾸기 위해, 배우들이 정글에서 나는 소음을 내는 동안 약 20여 개의 종이 장식 깃발이 위에 있는 조명 파이프에서 떨어져 매달려 있다. 원주민처럼 풀잎으로 만든 치마를 입고 동물 뼈 장식을 단 배우 하나가 6번 무대에서 줄을 타고 관객의 머리를 가로질러서 2번 무대로 넘어간다. 사자 옷을 입은 한 명의 남자 배우와 핑크색 양털옷을 입은 두 명의 여자 배우는 "양의 노래"를 함께 부른다. 3번 무대에 설치한 돛으로부터 극장의 각 구석으로 밧줄을 뻗어가게 해 놓았는데 이는 전체 극장을 항해 중인 쾌속 범선으로 암시하게 만들었다. 스피커를 통해서는 밀려드는 파도 소리가 들리고 3번 무대의 플랫폼은 이리저리 흔들린다.

실제 관객의 참여는 연습이 잘 이루어진 몇몇 경우에 한정되었다. "틀림없이 그럴 거야"라는 노래를 부르며 깡디드가 객석으로 걸어나올 때, 고정된 의자에 앉아 있던 관객들은 그가 지나갈 수 있도록 비스듬히 비켜준다. 그는 "그러나 사람들은 친절하게⋯⋯" 쯤에서 노래를 멈추었다가, 맨 앞의 관객이 그를 위해 비켜날 때 다시 계속한다. 다른 경우에 깡디드는 자신의 셔츠나 뀌네공드의 블라우스를 2번 무대 가까이에 있는 관객들에게 건네주기도 한다.

「깡디드」는 올해 5개 부문의 토니상을 받은 바 있으며, 공연은 대만원을 이루었다. 해롤드 프린스는 총 예산 475,000달러의 제작비를 들여 일주일간의 만원 사례로 운영비를 빼고도 천 달러의 수익을 얻었다고 한다.

B.E.

학자 볼테르가 1759년에 쓴 풍자 소설을 각색한 것이다. 1956년 브로드웨이에서 처음으로 공연되었던 볼테르 원작의 뮤지컬 작품은 성공적이지 못했으나, 1973년 공연에서는 새로운 환경극적인 공연과 음악·노래·대본 등으로 큰 성공을 거두었다. 이 공연에서는 관객들에게 "모든 것이 가능한 최고의 세상"에 사는, 억누를 수 없는 낙관론자에 관한 이야기를 신선한 방식으로 경험하게 해 주었다.

1920-30년대의 미국의 평론가 조지 쟝 나단은 "……비평이란 기껏해야 지성이 감정들 가운데에서 모험하는 것"[1]이라고 말한 바 있다. 결국 연극 비평은 한 인물의 감수성과 극적 사건과의 우연한 만남이다. 그러므로 비평가들이 연극 공연을 평가하는 과정에서 우리에게 연극과 인류·사회 심지어 우주에 대해서도 이야기하는 것이 중요하다. 미국의 연출가 겸 비평가인 해롤드 클러먼은 비평가가 훌륭한가, 그렇지 않은가 하는 것은 비평 관점에 달려 있는 것이 아니라, 그러한 관점을 제공하는 판단력에 달려 있다고 말하였다.[2]

연극 비평은 자주 비평가 개인의 좋다 나쁘다 — 비평적인 판단이 없는 — 는 감정의 의견으로 흐르고 있다. "나는 그 작품이 좋았다 혹은 싫었다"는 식의 접근법을 피하려는 노력의 일환으로, 최근에는 비평가들이 가능한 한 공연 자체를 정확히 설명하라는 권고를 받아왔다.

연극의 관람

공연의 좋고 나쁨을 판단하는 기준에 대한 일반적인 합의점이 있는 것은 아니지만, 연극 비평을 쓰는 첫 번째 단계는 연극을 제대로 보는 능력이다. 우리가 극장에서 본 것을 제대로 묘사할 수 있다면, 비평적인 판단에 도달하기 시작한 것이라 할 수 있다. 연극 또는 공연은 비평가가 쓰려는 비평의 유

조지 쟝 나단(1882-1958)은 수년 간 미국의 연극 비평을 주도하였다. 주로 뉴욕의 신문에 평론을 게재해 온 그는 미국의 이념극을 위해 애를 썼으며, 그 결과 헨릭 입센·조지 버나드 쇼·어거스트 스트린드버그의 작품을 소개하였다. 그는 위대한 미국의 극작가 유진 오닐을 발굴하여, 그의 초기 작품을 멕켄과 함께 편집했던 잡지 「The Smart Set」에 발표하였다. 30여 권이 넘는 그의 저서 중에는, 그가 수년에 길쳐 매년 출판했던 뉴욕의 계절에 관한 책도 포함되어 있다.

1) George Jean Nathan, *The Critic and the Drama* (New York : Alfred A. Knopf, 1922), p.133.

2) Eric Bentley and Julius Novick, "On Criticism," *Yale Theatre*, 4, No. 2(Spring 1973), 23-36.

해롤드 클러먼(1901년 출생)은 미국의 연출가 겸 작가이자 비평가이다. '그룹 시어터'의 창립 멤버이자 연출가인 그는 미국 극작가 클리퍼드 오데트의 초기 작품을 연출하였다. 브로드웨이에서 훌륭한 작품들의 초연을 많이 연출했던 그는, 신문과 잡지에 연극 비평도 많이 썼다. 저서 『타오르는 수년간』에서 그는 '그룹 시어터'에 관한 이야기를 하고 있으며, 연극에 관한 평론을 모은 모음집을 펴낸 바도 있다.

형을 결정한다. 작품을 무대에 올리는 일이 우리가 목격한 것의 서술을 정당화한다면, 평론은 목격한 상세한 내용을 다루는 서술적인 방향으로 흘러갈 것이다. 빌 에디는 「깡디드」에 대해 쓴 평론(도표 11-1)에서 연극 공간의 구성과 특수한 사건·의상·동작·조명·무대 효과 그리고 음향 효과 등을 상세히 서술하였다. 그는 독자의 마음속에 그 공연에 대한 일반적인 인상을 심어 주었고 공연이 진행되는 동안의 창조적인 과정에 대한 느낌을 잘 전달하였다. 예를 들면, 다음과 같은 부분이다.

하얀 잠옷을 입고 가발을 쓴 스따들렝이 깡디드를 소개하면, "인생은 행복 그 자체"라는 노래를 부르는 그의 모습이 5번 무대 위에서 스포트라이트에 의해 단독으로 비춰진다. 조명이 깡디드에게서 사라지면 그는 그 장소에 남아 있게 되고, 똑같은 과정이 뀌네공드와 빠께뜨 그리고 맥시밀란에게도 반복된다. 마지막으로 볼테르 역의 스따들렝이 빵글로스를 소개하고는, 까만 가발과 프록 코트를 걸치고 목소리를 변성시켜서 자신이 빵글로스가 된다. 마지막 합창이 이들 5명에 의해 불려지고 조명은 어두워진다.

이러한 서술적인 설명은 극의 구조와 무대, 배우의 선정 그리고 음악과 대사의 결합을 위시해서, 1973년의 「깡디드」 공연에 대한 전반적인 이해를 제공하였다.

그러나 우리가 극장에서 본 것은 극작품의 의미와 반드시 연결되어야 한다. 이런 이유 때문에 모든 연극 비평은 서술적인 면과 평가적인 면을 함께 포함한다. 비평가가 어디에 우선 순위를 둘 것인가는 극작품과 그 공연에 의해 결정된다. 예를 들어, 에드워드 올비의 「누가 버지니아 울프를 두려워하랴?」는 눈에 보이는 시각적인 측면보다는 마음에 도전하며 그래서 보통 전통적인 상자형 무대에서 공연된다. 비평가 하워드 타우브먼이 『뉴욕 타임즈』에 실은 올비 작품에 대한 비평은 작품의 의미와 장점뿐만 아니라, 공연에 대한 그의 일반적인 인상도 개진하였다.

연극 비평 쓰기

스타이안이 말한 "지각 대상"[3]이란, 우리가 실제 생활에서나 극장 안에서 보고 들은 상세한 것들과 동시에 느끼는 감각적인 인상을 말한다. 연극이 관객에 의해 인식되는 어떤 것이라면, 연극을 비평하려는 우리의 첫 번째 노력은 공연이 진행되는 동안에 받은 인상이나 감각적인 자극에 기초해야 한다. 관객으로서 우리들은 의미심장한 여러 가지 사건들과 인상 그리고 이미지에 접하게 되는데 그러한 것들의 토대 위에서 우리의 생각이나 추상적인 의미의 정리가 가능하다. 이와 같이 비평 과정은 관념으로서가 아니라 우리가 인식한 것으로부터 시작된다. 우리는 우리가 인식한 것들의 기초 위에서 비평적인 견해를 세울 수 있으며, 극장에서 인식한 것을 묘사하는 법을 배움으로써 연극을 더욱 예리하게 지켜볼 수 있는 것이다. 공연의 의미와 가치에 대해서 우리가 말한 것은 우리의 경험에 우선권을 주는 데에 기초한다. 이러한 방법에 의해 쓰여진 비평의 모델은 다음과 같은 형식을 취하게 된다.

표제 (혹은 로고)

내용 혹은 극의 의미

무대 장치 혹은 환경

의상

조명과 음향 효과 〉 이러한 요소들을 선택하고 우선 순위를 부여함

연기 (배우와 등장인물)

무대 위에서의 일

연출

기타 의미깊은 세세한 것들

어떤 논평을 쓰든지간에, 먼저 논평할 공연을 확인하는 일이 필수적이다. 에디는 "미국연극기술협회는 최근에 '용기와

1962년 10월 15일자 『뉴욕 타임즈』에 실린 올비의 작품에 대한 안내문

/배역진/

「누가 버지니아 울프를 두려워하랴?」는 에드워드 올비의 작품으로 앨런 슈나이더가 연출을 맡았고, 리쳐드 바르와 클링턴 와일더가 제작하였고, 윌리엄 리트먼이 무대 디자인을, 마크 라이트가 무대 감독을 맡았다. 서부 41번가 208번지에 있는 빌리 로즈 극장에서 공연 중이다.

마사 ········· 유타 하겐
조지 ········· 아서 힐
허니 ········· 멜린다 딜런
닉 ········· 조지 그리자드

3) J. L. Styan, *Drama, Stage and Audience* (London : Cambridge University Press, 1975), pp.1-67.

경험을 특수하게 결합' 함으로써 '최초로 대규모의 환경극을 브로드 웨이에서 성공시킨' 「깡디드」의 연출가 해롤드 프린스에게 경의를 표했다"는 자신의 논평 첫 문장에서 「깡디드」 공연이 환경극적 공연이었다고 확인하였다. 둘째, 극의 내용과 의미에 관한 평을 쓰게 되는데, 이를 통해서 독자에게 인간사에 대한 극작가의 관심을 밝혀준다. 셋째, 공연을 통해서 드러난 "의미 있는 자극, 즉 시각적 요소들과 음향·색상·조명·움직임·공간의 환경"(스타이안의 말)[4] 등을 드러내보여야 한다. 이러한 자극들은 무대 장치와 의상·조명·연기 그리고 무대 작업에 관한 여러 가지 질문에 대답함으로써 설명될 수 있다. 이러한 질문은 다음과 같은 것들이 있다. 색상·선·공간·결 그리고 동작의 세부 묘사가 우리의 감각에 영향을 주는가? 무대 환경은 개방적인가, 폐쇄적인가? 즉 상징적인가, 사실적인가? 무대의 형상이 배우의 대사·제스추어·동작에 어떤 영향을 끼치는가? 조명은 상징적인가, 아니면 조명 대상을 실제로 비추는가? 의상에 의해서 색상·선·결·시대·취향·사회 경제적 지위의 세부 묘사가 제시되었는가? 공연은 무대 장치와 의상·색상·조명을 어떻게 강조하는가? 이러한 것들은 재현적인가, 재현적인 것이 아닌가? 어떤 의도로 음악과 음향 효과 혹은 조명 효과를 사용하는가? '상황 속의 인물'(character-in-situation)로부터 '연기 중인 배우'(actor-at-work)를 어떻게 구분해 낼 수 있는가? (에디의 말을 빌리면, 볼테르 역을 맡은 스따들렝은 빵글로스를 소개하고 나서, 스스로 목소리를 바꾸고 까만 가발과 프록 코트를 재빨리 갈아입고는 빵글로스로 변한다. 여기서 처음은 연기 중인 배우이다가, 그 다음은 또 다른 인물이 되는 배우가 된다.) 극중 인물이 극의 행동 안에서 어떤 역할을 하고 있는가? 배우들이 사용하는 도구에는 어떤 것이 있고, 그것들은 어떤 의미를 전달해 주는가? 무대에서 사용하는 도구는 사실적인가, 상징적인가? 사회와 인간 경험에 대한 시·청각적 이미지는 어떻게 발전되는가? 그리고 이 연극과 배우는 그러한 이미지를 무대 위에 얼마나 효과적으로 창조하였나? 조명·음향·공간·동작·색상·도구 그리고 무대 장치와 같은 이러한 모든 요소들은 우리의 눈과 귀를 의미와 가치의 세계로 인도해 준다.

4) *Ibid.*, p. 33.

연극 : 「누가 버지니아 울프를 두려워하랴?」

올비의 첫 브로드웨이 공연이 시작되다.
하워드 타우브먼 작성

극작가 에드워드 올비의 뛰어난 솜씨 덕택에, 앨런 슈나이더가 자비로 연출을 맡고 네 명의 배우가 훌륭하게 연기한 「누가 버지니아 울프를 두려워하랴?」는 얼굴을 찌푸리게 하는 전격적인 충격의 밤을 극장에 가져온다.

여러분들도 내가 그렇게 하지 못하는 것처럼, 올비의 극중 인물을 통째로 삼킬 수는 없을 것이다. 또한 내가 느끼는 것처럼, 그 플롯의 중심이 너무 약해서 절정을 지탱할 수 없다고 느낄 것이다. 그럼에도 불구하고, 여러분은 올비의 최초의 장막극이 공연되는 빌리 로즈 극장으로 서둘러 가지 않으면 안 된다.

왜냐하면, 「누가 버지니아 울프를 두려워하랴?」는 격분한 악마에게 홀린 작품이기 때문이다. 그 작품은 희극에 의해 구멍이 뚫리며, 야만적인 아이러니가 그 웃음소리를 꿰뚫고 있다. 그 핵심부에는, 인간이 자멸의 충동을 막을 수 있을 만큼 환경이나 사생활을 조절할 능력이 없다는 것에 대한 쓰라린 통곡의 비탄이 있다.

올비는 오프 브로드웨이로부터 옮겨오면서, 「동물원 이야기」와 「미국의 꿈」의 타는 듯한 강렬함과 얼음 같은 분노도 함께 가져왔다. 그는 거의 3시간 반 가량의, 격한 동정심을 유발시키지 않는 우짖는 분노가 넘치는 장막극을 썼다. 마녀가 휘저어놓은 큰 솥의 연기가 다 사라진 후에, 그는 햇빛이나 신선한 공기를 들어오게 하지 않고, 고뇌에 찬 기도를 들어오게 한다.

올비의 세계관은 불길하고 냉소적인 것이지만, 결코 근엄하지는 않다. 타고난 극작가의 본능과 천부적인 재능으로 연극에 몰두한 자의 영리함을 지닌 그는 무대를 활력과 흥분으로 채우는 법을 알고 있다.

극중 인물들과 교감을 하든 하지 않든 간에 여러분들은 이 새로운 연극의 인물들이 극적 긴박감으로 떠는 것을 느낄 수 있을 것이다. 분노와 공포심으로 그들은 부식될 뿐만 아니라, 가련하기까지 하다. 그러나 또한 그들은 난폭하게 인간적으로 기뻐 날뛰기도 한다. 올비의 대화는 초산에 적신 것이거나 우스꽝스러운 맛을 풍기는 파문을 일으키기도 한다. 그의 통제된 암시적인 스타일은 완벽에 가깝다.

「누가 버지니아 울프를 두려워하랴?」에서 올비는, 항상 빈정대고 떠들썩한 적대감 속에 살고 있는 한 쌍의 부부, 마사와 조지를 다루고 있다. 조지가 가르치는 대학의 학장 딸인 마사는, 남편이 그녀의 아버지처럼 성공하

지 못한 것을 용서할 수 없으며, 반대로 조지는 마사의 동물적인 둔감함과 통제를 견딜 수 없다. 그들은 20년 이상 결혼 생활을 해왔지만, 마치 정글의 짐승들처럼 서로 할퀸다.

토요일 자정이 지난 후, 그들은 부부를 초대하여 그들에게 우습고도 잔인하면서 재미있는 게임을 소개한다. 술독에 빠진 그 밤이 지나기 전에, 그들 모두는 갈갈이 찢어지는 자기 폭로를 한다.

표면상으로 그 행동들은 서로를 물어뜯는 대화처럼 보이나, 그 이면에는 마녀들의 술잔치가 벌어지고 있기 때문에, 올비가 2막을 "광란의 밤"이라고 부를 만하다. 그러나 "푸닥거리"라고 부른 3막의, 대단원으로 이어가는 수단은 좀 가짜 같다는 느낌을 받았다.

21년을 함께 살아온 그 부부는 아들이 한 명 있다고 꾸며 왔는데, 그 아들이라는 가상적인 존재는 그들을 난폭하게 억압하고 그들 사이를 갈라놓는 비밀이며, 조지가 그 아이는 죽었다고 폭로하는 일이 극의 전환점이 된다는 것을 올비는 우리에게 믿게 하려 한다. 이 부분의 이야기는 사실처럼 들리지 않으며, 그 거짓됨이 그의 중심 인물들의 신뢰도를 손상시킨다.

드라마는 비틀거려도, 아서 힐과 유타 헤이진의 연기는 주춤거리지 않는다. 천박하고 냉소적이며 절망적인 마사 역의 하겐은 고통받는 마귀 할멈을 무시무시하게 믿게 할 수 있도록 표현했다. 그보다는 좀 더 조용하고, 늘 마사에게 고문을 당하면서도 악마 같은 조지 역의 아서 힐은 하겐의 폭발성을 감싸는 억제력으로 썩 훌륭하게 조절된 연기를 해냈다.

젊은 생물학자 닉 역의 조지 그리자드는 정의를 깨뜨리고 온화함에서 격렬함으로 서서히 자신을 변모시킨다. 그리고 그의 생쥐처럼 조용하고 혼란스러운 신부 역의 멜린다 딜런은 자신의 상처입기 쉬운 동경에 잠겨 사람을 즐겁게 해주고 감동시킨다.

냉소적인 유머와 들끓는 긴장의 융합을 익숙하게 소화하여 연출한 슈나이더는, 겉으로 보기에 쓸데없는 듯한 긴 이야기 — 어떤 것은 너무 긴 이야기이다 — 를 위해 의미있는 발걸음을 내딛었으며, 위기의 행동을 생생하게 무대화시켰다.

「누가 버지니아 울프를 두려워하랴?」(이 구절은 이상한 순간에 어린 아이들이 놀이할 때 부르는 노래인 "뽕나무 수풀"(Mulberry Bush) 가락에 맞춰 씁쓰레한 농담으로 불리어진다)는 남녀 간의 싸움에 관한 주제를 현대적으로 변형시킨 것이다. 스트린드버그처럼, 올비는 여성들을 가혹하게 취급한다. 그렇다고 남성들을 부드럽게 대하는 것도 아니다. 그는 인간의 곤경은 슬퍼할지라도, 심리적·정서적으로 혼란에 빠져 있는 자들을 용서하지 않는다.

그의 새 작품은 비록 금이 가긴 했지만, 현대 희곡의 평범한 흐름 위에 높이 솟아 있다. 그것은 한 젊은 작가가 우리 연극계의 중요 인물이 되려는 것 이상의 진보를 나타낸 것이다.

연극을 '지켜보고' 우리의 인식을 묘사하는 경험을 얻고 나면, 어떤 공연에서는 의상이나 조명 같은 요소들이 다른 작품의 경우보다 더 중요한 의미를 갖는다는 것을 알게 된다. 우리는 먼저 중요한 것을 선택할 수 있게 되며, 공연을 빛낸 인물들의 세부적인 면모를 상세하게 묘사할 수 있게 되고, 공연에 별로 기여하지 못한 요소들을 뺄 수도 있다. 다시 말해서, 공연이 효과적이었나를 판단하기 위한 감각적인 자극에 기초를 둔 비판적 능력을 개발함으로써, 우리는 선별적이 될 수 있다는 것이다.

공연의 의미 혹은 사회적 내용은 관객이 인식한 것의 전체적인 총합이다. 의미가 공연을 앞서지는 못한다. 우리로 하여금 「오셀로」나 「쌍디드」의 의미에 대한 결론을 내릴 수 있도록 해 주는 것은 바로 시ㆍ청각적인 자극의 상호 관계에 의한 우리의 경험이다. 노련한 연극 비평가가 되기 위해서는 사건들이 언제, 어디서, 어떻게 벌어지는가에 대한 우리의 인식 능력을 갈고 닦아야 한다.

요약

극장 예술가들은 삶에 대한 자신의 경험을 연극적인 재료들과 극장만의 특수한 표현 수단을 통해서 전달한다. 비평가는 이러한 창의적인 과정에 대면하여 우리로 하여금 우리 자신이나 친구들의 경험이 아닌 연극적인 경험을 삶에 대한 전망으로 인식할 수 있게 해줌으로써, 그 창의적 과정에 대한 우리의 이해를 높여준다.

연극 비평은 — 독자가 주의깊게 평가한다면 — 연극의 발견에 새로운 차원을 더해 준다.

포토 에세이 - 공연 묘사

「누가 버지니아 울프를 두려워하랴?」는 에드워드 올비의 사실주의적인 3막극 — 각 막의 부제는 "장난과 놀이", "벨푸르기스의 밤"(광란의 밤), "푸닥거리"이다 — 으로, 역사학 교수 조지와 대학 학장의 딸인 그의 아내 마사 사이의 부부싸움을 다루고 있다. 마사는 새로 부임한 교수 닉과 그의 아내 허니를 늦은 밤 술자리에 초대한다. 조지와 마사는 가벼운 언쟁을 벌이게 되고 젊은 두 부부는 처음에는 당황한 구경꾼으로 있다. 그러나 밤이 깊어가고 술이 과해지면서, 초대받은 손님들도 장난과 놀이에 합세한다. 조지의 경고에도 불구하고, 마사는 그들에게 아들이 있다는 비밀을 폭로해 버린다. 서로 혐오하는 "광란의 밤"에서 그들은 서로 욕을 주고받는다. 마사가 조지에게 아직 출판되지 않은 책에 대해 비난을 퍼붓자, 조지는 그녀에게 닉과 함께 부정한 짓을 하라고 충동질한다. 그러나 아무 일도 일어나지 않는다. 그럼에도 불구하고 조지는 그들의 아들이 죽었다는 소식의 전보를 조작하여 그녀에게 앙갚음한다. 마사는 그 말에 허물어져 버리는데, 닉은 그 '아이'란 아이가 없는 그들 부부가 유지해 온 환상이었음을 알게 된다. 닉과 허니는 떠나고, 조지와 마사는 아이에 관한 "푸닥거리"를 격렬하게 벌이느라고 감정이 메말라 버린 상태로 남겨진다.

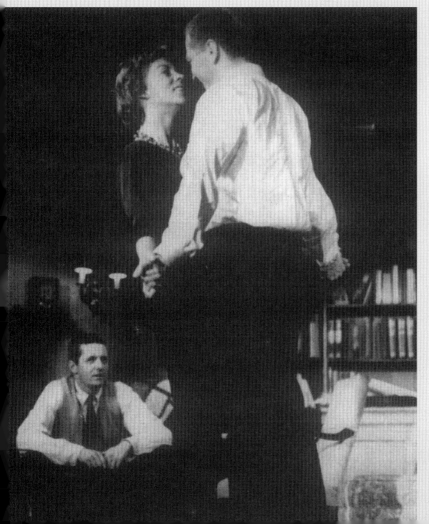

사진 11-2a : 「누가 버지니아 울프를 두려워하랴?」의 두 차례 뉴욕 공연 사진을 비교하면서, 우리의 비평적 인식을 검토해 보자. 1962년 뉴욕 초연에서 앨런 슈나이더의 연출로, 조지 역에 아서 힐, 마사 역에 유타 헤이진, 그리고 닉 역에 조지 그리자드가 함께 공연하고 있다. 마사는 닉과 춤을 추는데 남편을 빼놓고 다른 남자와 시시덕거리자, 남편 조지가 그들을 유심히 살펴보고 있다. 극의 환경과 조명 · 무대 장치 그리고 배우들이 입은 의상의 세부 묘사들과 배우와 인물들 간의 물리적 관계에 대해서 생각해보라. 세부 묘사 중에서 가장 중요한 것은 무엇인가?

사진 11-2b : 아래 사진은 1976년 에 드워드 올비가 직접 연출한 뉴욕 공연 모습이다. 조지 역의 벤 가자라가 마사 역의 콜린 드워르트에게 아이의 죽음을 알리면서 조롱하자, 닉 역의 리처드 켈튼이 그녀를 말리고 있다. 이 사진에서는 배우와 인물들 간의 신체적·감정적 관계를 강조하고 있다.

확인 학습용 문제

1. 비평이란 무엇인가?

2. 연극 비평과 희곡 비평은 어떤 차이가 있는가?

3. 서술적 비평과 평가적 비평에는 어떤 차이가 있는가?

4. 「깡디드」에 대한 평론은 어떤 의미에서 서술적 비평인가?

5. 이 책에 소개된 공연사진을 검토하여, 그 장면에서 작용하고
 있는 것처럼 보이는 감각적 자극을 설명하는 짧은 글을 적어
 보라.

6. 주변에서 공연되는 여러 작품들을 보고난 후, 본문의 모델을 참
 조하여 공연에 대한 평론을 써 보라.

연극 용어 소사전

Arena stage 아레나 무대 : 'Stages' (무대) 항을 보라.

Box Set 상자형 무대장치 : 평면을 이용하여 방의 뒷면과 옆면 벽, 또는 천장을 만들어 거실처럼 꾸민 내부 무대장치. 모스크바 예술극장의 「벚꽃 동산」 무대장치는 박스 세트를 이용한 것이다(사진 10–8을 보라).

Convention 관습 : 어떤 장치들을 임의적인 근거로, 즉 자연스러워야 한다거나 사실적이어야 한다는 요구 조건 없이 수용하거나 그것들에다 특정한 의미와 중요성을 부여하려는 일종의 묵계를 말한다. 이는 오랜 습관을 통해 혹은 연극에서 많이 사용됨으로써 정해지는 약속이다. 예를 들어, 독백은 관객들이 배우의 생각을 엿들을 수 있도록 배우가 무대 위에 홀로 서서 자신에게 말하는 것이다. 이러한 행위가 관습으로서 받아들여지기 때문에, 독백 행위는 부자연스럽다거나 이상하게 생각되지 않는다. 셰익스피어 연극의 독백 중에서 좋은 예가 본문 9장에 나와 있다.

Criticism 비평 : 비평은 희곡이나 연극을 대본이나 공연으로서 그 작품을 이해하고 평가하는 것이다. 연극 비평의 두 가지 유형(서술적 · 평가적 비평)은 11장에서 논의되고 있다. 일반적으로 극적 비평(dramatical criticism)이라고 불리는 세 번째 유형의 비평이 있다. 극적(또는 해석적) 비평은 보통 연극에 관해 학술적 논문이나 서적 · 학과 수업과 관련이 있다. 비평가는 그 연극이 무엇에 관한 것이며 어떻게 표현되었나, 즉 역사적 배경 · 주제 · 장르 · 인물 · 플롯 · 행위 등과 관계되어 있다. 마틴 에슬린(Martin Esslin)의 저서 『부조리 연극』(*The Theatre of the Absurd*, 1961)은 '부조리'(absurd)라는 용어를 설명하고 있으며, 유진 이오네스코 · 사뮈엘 베케트 · 해롤드 핀터 같은 현대 극작가의 작

품에 대해서 이 개념을 시험하고 있다. 『드라마 리뷰』(The Drama Review), 『연극』(Theatre, 예전에는 Yale Theatre), 『연극저널』(Theatre Journal), 『행위예술 저널』(The Performing Arts Journal) 등이 전위극 운동(avant-garde movements)과 현대극에 관한 기사를 싣고 있다.

Dramaturg 각본작가 : 18세기 독일에서 생겨난 각본작가라는 직업은 미국의 상설 극장에는 최근에야 도입되었다. 때때로 문학감독(literary manager) 또는 조언자(advisor)라고 불리는 각본작가는 연극이 상영되기 전에 다양한 과업을 수행하는 상주 비평가이다. 그는 공연을 위한 연극 대본을 고르고 준비하며, 극의 역사와 해석에 관해 연출가와 배우들에게 조언을 하고, 강의와 프로그램 노트 · 논평 등을 준비하여 관객을 교육시킨다. 이러한 모든 일들을 성취하기 위해서, 각본작가는 대본 낭독자 · 연극 사학자 · 번역자 · 연극 각색자 · 편집자 · 보조 연출자로서, 또한 모든 진행 중인 작업의 비평가로서 임무를 수행한다. 새로운 연극을 만들어내기 위해서, 미네아폴리스의 '거트리에 극장'과 로스앤젤레스의 '마크 테이퍼 포룸', 코네티커트의 '오닐 연극 센터', 뉴욕의 '맨해턴 연극 클럽'을 포함한 미국의 수많은 상설 극단이 각본작가를 고용하게 되었다.

Ensemble playing 앙상블 연기 : 특정한 배우(또는 스타)의 개별적인 연기보다 전체적인 연기의 예술적 조화에 중점을 두는 연출 기법. '모스크바 예술 극장'에서 스타니슬라브스키가 제작한 「벚꽃 동산」의 사진은 방문객들이 과수원에 온 것을 환영받는 장면에서 연기 스타일의 통일성을 보여준다(사진 10-10a를 보라).

Mise en scène 무대장치 : 어떤 주어진 순간, 혹은 전체 공연에서의 무대 상황에 모든 요소들을 배열하는 것. 현대 연출가들은 디자인 · 조명 · 연기 등의 모든 요소를 통합하는 무대장치(Mise en scène), 즉 총체적인 무대 그림(total stage picture)에 세심한 주의를 기울인다. 1977년 「벚꽃 동산」의 뉴욕 공연에서 디자이너 산토 로커스토가 제작한 무대장치는 연출가 안드레이 세르반이 벚나무와 사라져가는 문명을 강조하고 있음을 반영하고 있다(그림 10-10b를 보라).

Open stage 열린 무대 : 'Stages'(무대) 항을 보라.

Performance 공연 : 이 낱말은 특히 현대 연극 비평에서 전체의 연극적 사건을 기술하는 데 쓰인다. 환경 연극에서 공연은 첫번째 관객이 공연 공간에 들어섬으로써 시작되고, 마지막 관객이 (그 공간을) 나갈 때에 끝이 난다(환경 연극 공연의 한 예로는 사진 3-6을 보라).

Proscenium stage 프로시니엄 무대 : 'Stages'(무대) 항을 보라.

Properties 소도구 : 이것은 장치(set) 소도구와 개인 소도구의 두 범주로 나뉜다.

장치 소도구는 배우가 사용하는 가구나 무대장치 부품 같은 품목들이다. 이 것들은 배우의 움직임에 편의를 주기 위해서, 그리고 배우를 소도구와의 관계에서 강조받는 지점에 위치시키기 위한 무대 디자인상의 이유 때문에 우선적으로 배치된다. 소도구, 특히 가구의 크기와 구조는 배우가 그것들 주위에서 만들어낼 수 있는 움직임의 종류와 의상의 선택을 결정한다.

개인 소도구(hand properties)는 부채 · 권총 · 전화와 같은 것들로, 배우가 개인적으로 사용하는 것이다. 간혹 장치 소도구와 개인 소도구와의 구별이 불분명할 때도 있지만, 장치 소도구의 주요 기능은 디자인에 있고, 개인 소도구는 모양보다는 그것을 사용하는 배우의 필요 사항을 먼저 충족시켜야 한다. 알빙 부인이 「유령」의 마지막 장면에서 끈 탁상 등은 개인 소도구로서, 매우 중요한 상징성을 가진다. 장치 소도구로서, 「고도를 기다리며」의 나무는 장치 디자인의 한 부분이다(사진 8-5를 참조하라). 소도구는 디자이너가 책임져야 할 기본적인 업무의 하나다. 공연 관계자 중에는 소도구를 구하고 만드는 일과 리허설에 소도구를 공급하는 일, 공연 기간 동안 소도구를 내주고 보관하는 일, 그리고 공연이 끝난 뒤 소도구를 수리해서 창고에 보관하는 일 등을 책임지는 소도구 담당계원이 있다.

Scenographer 배경화가 : 장치 · 조명 · 의상을 포함한 모든 디자인 요소에 대해 예술적 통제권을 가진 디자이너.

최근의 연극 기술의 발달은, 특히 필름 영사와 이동 무대장치의 사용은 한 사람이 다양한 디자인 요소를 조화시키는 통합된 제작을 요구한다. 배경화가는 연출가와 긴밀하게 작업해야 하지만, 시간과 공간에 있어서의 연극적 표현의 총체적인 것에 대한 책임은 그에게 있다. 예술적 통합이 바로 그의 목표이다. 한 사람이 디자인에 대한 모든 통제권을 가져야 한다는 생각은 20세기 초반의 이론가인 아돌프 아피아와 에드워드 고든 크레이그의 연극적 개념으로부터 비롯되었다(6장을 참조하라).

오늘날 세계적으로 유명한 배경화가의 한 사람은 체코의 프라하 국립극단의 수석 디자이너 조세프 스보보다(Josef Svoboda, 1920년 출생)이다. 그는 1967년 몬트리올 박람회의 체코 전시관을 통해 미국에 알려지게 되었는데, 거기서 그는 영상과 사진 자료를 통해 건물 외벽과 관객에게 이미지를 폭포처럼 떨어뜨리는 장치를 설치하였다. 그 결과는 관객에게 시각적으로 역동적인 습격을 가하는 것이었다. 스보보다의 무대 디자인은 움직이는 블록 · 영사 · 거울을 이용한 특색있는 모양의 디자인이다. 그의 이론의 기초는 모든 장면 요소가 극의 발전을 보완하기 위해서 나타나고 사라져야 하며, 바뀌고 흘러가야 한다

는 것이다.

Soliloquy 독백 : 무대 위에서 배우가 혼자 하는 대사로서, 무대 상의 관습에 의해 관객은 그것이 극중 인물의 내면 생각을 표현할 뿐, 다른 극중 인물이나 심지어는 관객과도 교류하는 것이 아니라고 이해한다. 9장에 나오는 햄릿의 대사가 독백이다.

Spine 줄기 : 스타니슬라브스키 식의 메소드에 있어서, 극중 인물의 연기에 깔려 있는 지배적인 욕구나 동기를 말한다. 연출가 엘리아 카잔은 테네시 윌리엄스의 「욕망이란 이름의 전차」에 나오는 인물 블랑쉬 뒤부아의 '줄기'를 '야만적이고 적대적인 세상으로부터의 피난처의 추구'로 생각하였다.

Stage-proscenium, arena, thrust or open 프로시니엄 무대, 원형 무대, 돌출 또는 열린 무대 : 연극의 역사를 통하여 극장 건물과 관객석의 기본적 배열에는 4가지 유형이 있어 왔다. (1) 프로시니엄 무대 혹은 사진틀 무대(the proscenium or picture-frame stage) (2) 원형 무대(the arena stage or theatre-in-the-round) (3) 돌출 또는 열린 무대(the thrust or open stage) (4) 3장에서 환경 연극의 무대로 '새로 창조되고 발견되어지는 무대 공간'이 그것들이다.

　프로시니엄 무대 또는 사진틀 무대는 우리에게 가장 친숙하다. 거의 모든 대학의 교정에는 프로시니엄 극장이 있고, 브로드웨이의 극장들도 프로시니엄 무대를 가지고 있다. '프로시니엄'이라는 말은 높은 바닥의 무대로부터 관객을 분리하는 커다란 중앙의 트인 문을 가진 벽에서 온 것이다. 과거에는 이 트인 문을 '아치'(the proscenium arch, 궁형문)라고 불렀으나 이것은 실제로는 직사각형이다. 관객은 이 트인 문 앞에서 한 방향을 향하게 되는데, 마치 사진틀 구조를 통해 다른 쪽에 있는 장면을 들여다 보는 것처럼 보인다. 관객석의 바닥은 관객들에게 보다 잘 보이도록 건물의 맨 뒤쪽에서부터 아래로 향하게 비스듬히 경사져 있고 때때로 객석의 본층 위에 중간 정도 튀어

프로시니엄 무대

나온 발코니가 있다. 흔히 프로시니엄의 트인 문 바로 뒤에는 다른 사건을 드러내거나 감추는 막이 있다. 무대는 제4의 벽이 제거된 방이라는 생각은, 이러한 유형의 무대로부터 나온 것이다. 그래서 프로시니엄의 트인 문은 '보이지 않는 벽'으로 간주된다.

원형 무대는 프로시니엄의 형식으로부터 탈피한 것이다. 그것은 원 주위나 사면에 관객들을 위한 객석을 마련하고, 정사각형 또는 원형의 중앙에 무대를 위치시킨다. 이 무대는 일반적으로 배우와 관객을 분리하는 벽이 없는 연극 공간이기 때문에 그들 사이에 더 많은 친밀감을 제공한다.

게다가, 원형 극장에서의 연극 제작은, 장면과 장소를 나타내기 위한 최소한의 장치 소품과 가구만을 필요로 하기 때문에 보통 적은 예산으로 제작될 수 있다. 마르고 존스(Margo Jones, 1913-1955)는 1947년 텍사스의 달라스에 '47극장'(Theatre 47)을 세움으로써, 미국에서의 원형 극장 디자인과 공연을 개척하였다. 오늘날, 젤다 핀첸들러와 에드워드 망굼이 설립한 워싱턴의 원형 무대는 가장 유명한 원형 무대의 하나다(사진 1-5c와 d를 보라).

돌출 무대 또는 열린 무대는 프로시니엄 무대와 원형 무대의 특징을 결합한 것으로 보통 세 방향의 객석을 가진다. 기본적 배치는 세 방면에 객석을 두거나 낮은 플랫폼 무대 주위에 반원형으로 객석을 둔다. 무대의 뒤쪽에는 장면 전환뿐만 아니라 입구와 출구를 제공하는 프로시니엄의 통로 같은 것이 있다. 돌출 무대는 앞에서 이미 설명한 다른 두 가지 무대의 가장 좋은 특색 — 관객에게 친밀감을 주는 점, 그리고 무대 디자인과 가시적 요소를 허용하는 단일 배경에 무대를 설치하는 점에서 — 을 결합하고 있다. 미네아폴리스의 거트리에 극장(사진 1-5b를 보라)과 스트래트포드에 있는 셰익스피어페스티벌 극장(사진 2-7을 보라)을 포함하여, 많은 주요 돌출 무대가 제2차 세계대전 이후에 미국과 캐나다에 세워졌다.

Thrust stage 돌출 무대 : 'Stages'(무대) 항을 보라.

원형 무대

돌출 또는 열린 무대

Well-made play(pièce bien faite) 잘 만들어진 극 : 상업적으로 성공한 유형의 극 구조. 이러한 기법은 19세기 프랑스 극작가인 유진 스크리브(Eugene Scribe)와 그의 추종자들에 의해 완성되었다.

'잘 만들어진 극'은 극작에 있어 다음 8가지의 기술적 요소를 사용한다. (1) (관객들은 알고 있지만) 기만적인 등장인물의 가면이 벗겨지고 관객들의 동정심을 사는 고통 받는 주인공이 행운을 회복하게 되는 절정 단계에 이르게 될 때까지, 특정한 인물에게는 보류되는 비밀에 기초한 플롯 (2) 도입부, 부자연스러운 등·퇴장, 그리고 예기치 않은 편지와 같은 장치에 의해 준비된, 점차 강렬해지는 행동과 긴장의 유형 (3) 적대적인 상대 또는 힘과의 대립(갈등)으로 야기되는, 주인공의 운명에 있어서의 일련의 득실 (4) 주인공의 악운에 따르는 주요한 위기 (5) 주인공의 악운에 전환을 가져오고 적대자를 패배시키는 비밀의 노출에 의해서 야기되는 폭로 장면 (6) 관객은 명백하게 알지만 등장인물에게는 보류된 중요한 오해 (7) 선한 인물과 악한 인물을 적절하게 처리하는, 논리적이고 믿을 수 있는 해결책 또는 사건의 매듭 (8) 각 막마다 반복되는 행동과 3-4막에 걸쳐 긴장이 고조되는, 각 막에 설정된 절정의 전체적 유형.

이 특징들은 스크리브의 시대에 있어서만 새로운 것은 아니지만, 희극이나 심지어 진지한 희곡을 쓰는 작가들이 갖추어야 할 기술적 방법의 전형이 되었다. 스크리브와 그의 추종자들은 이 기법을 사회적·심리적 주제를 다룬 진지한 연극에서뿐만 아니라, 상업적이고 흥미 위주의 연극에서의 공식으로도 만들어 놓았다. 헨릭 입센과 조지 버나드 쇼, 그리고 오스카 와일드의 희곡에서 우리는 '잘 만들어진 극'의 기법을 볼 수 있다.

참고 문헌

Chapter 1

Brockett, Oscar G. "The Humanities: Theatre History," *Southern Speech Communication Journal*, 41 (Winter 1976), pp. 142–150.

Brook, Peter. *The Empty Space*. New York: Avon Publishers, 1969.

Cole, David. *The Theatrical Event: A Mythos, A Vocabulary, A Perspective*. Middletown, Conn.: Wesleyan University Press, 1975.

Charter 2

Bowers, Faubion. *Japanese Theatre*. New York: Hill and Wang, 1952.

Brockett, Oscar G. *History of the Theatre*. Third Edition. Boston: Allyn and Bacon, 1977.

Hodges, C. Walter. *The Globe Restored*. Second Edition. London: Oxford University Press, 1968.

Kirby, E. T. *Ur–Drama: The Origins of Theatre*. New York: New York University Press, 1975.

Lommel, Andreas. *Shamanism: The Beginnings of Art*. New York: McGraw–Hill Book Company, 1967.

Mullin, Donald C. *The Development of the Playhouse: A Survey of Theatre Architecture from the Renaissance to the Present*. Berkeley: University of California Press, 1970.

Southern, Richard. *The Seven Ages of the Theatre*. New York: Hill and Wang, 1961.

Chapter 3

Grotowski, Jerzy. *Towards a Poor Theatre*. New York: Clarion Books, 1968.

McNamara, Brooks, Jerry Rojo, and Richard Schechner. *Theatres, Spaces, Environments: Eighteen Projects*. New York: Drama Book Specialists, 1975.

Schechner, Richard. *Environmental Theatre*. New York: Hawthorn Books, 1973.

Chapter 4

Canfield, Curtis. *The Craft of Play Directing*. New York: Holt, Rinehart and Winston, 1963.

Clurman, Harold. *On Directing*. New York: Macmillan Company, 1972.

Cohen, Robert, and John Harrop. *Creative Play Direction*. New Jersey: Prentice-Hall, 1974.

Cole, Toby, and Helen K. Chinoy. *Directing The Play: A Source Book of Stagecraft*. New York: Bobbs-Merrill Company, 1953.

Dean, Alexander. *Fundamentals of Play Directing*. Revised by Lawrence Carra. Third Edition. New York: Holt, Rinehart and Winston, 1974.

Hodge, Francis. *Play Directing: Analysis, Communication and Style*. New Jersey: Prentice-Hall, 1971.

Macgowan, Kenneth. *Primer of Playwriting*. New York: Random House, 1951.

Playwrights on Playwriting. Edited by Toby Cole. New York: Hill and Wang, 1960.

"Playwrights and Playwriting Issue." *The Drama Review*, 21, No. 4 (December 1977).

Chapter 5

Benedetti, Robert L. *The Actor at Work*. Revised Edition. New Jersey: Prentice-Hall, 1976.

_____ . *Seeming, Being and Becoming: Acting in Our Century*. New York: Drama Book Specialists, 1976.

Boleslavsky, Richard. *Acting: The First Six Lessons*. New York: Theatre Arts Books, 1933.

Chaikin, Joseph. *The Presence of the Actor: Notes on The Open Theatre, Disguises, Acting and Repression*. New York: Atheneum, 1972.

Cohen, Robert. *Acting Power: An Introduction to Acting*. Palo Alto: Mayfield Publishing Company, 1978.

_____. *Acting Professionally*. Palo Alto: Mayfield Publishing Company, 1975.

Cole, Toby, and Helen K. Chinoy, eds. *Actors on Acting: The Theories, Techniques and Practices of the Great Actors of All Times as Told in Their Own Words*. Revised Edition. New York: Crown Publishers, 1970.

Goldman, Michael. *The Actor's Freedom: Toward a Theory of Drama*. New York: Viking Press, 1975.

Hagen, Uta, with Haskel Frankel. *Respect for Acting*. New York: Macmillan Company, 1973.

Harris, Julie. *Julie Harris Talks to Young Actors*. New York: Lothrop Lee and Shephard Company, 1971.

Stanislavsky, Constantin. *An Actor Prepares*. Translated by Elizabeth Reynolds Hapgood. New York: Theatre Arts Books, 1936.

_____. *Building a Character*. Translated by Elizabeth Reynilds Hapgood. New York: Theatre Arts Books. 1949.

_____. *Creating a Role*. Translated by Elizabeth Reynolds Hapgood. New York: Theatre Arts Books, 1961.

_____. *My Life in Art*. Translated by J. J. Robbins. New York: Meridian Books, 1956.

Chapter 6

Bay, Howard. *Stage Design*. New York: Drama Book Specialists, 1974.

Bellman, Willard F. *Lighting the Stage: Art and Practice*. Second Edition. San Francisco: Chandler Publishing Company, 1974.

_____. *Scenography and Stage Technology: An Introduction*. New York: Thomas Y. Crowell, 1977.

Benda, Wldyslaw T. *Masks*. New York: Watson–Guptill Publishers, 1944.

Burdick, Elizabeth B., and others, eds. *Contemporary Stage Design U.S.A.* Middletown, Conn.: Wesleyan University Press, 1974.

Burris–Meyer, Harold, and Edward C. Cole. *Scenery for the Theatre*. Revised Edition. Boston: Little, Brown and Company, 1971.

Corey, Irene. *The Mask of Reality: An Approach to Design for 'Theatre*. New Orleans: Anchorage Press, 1968.

Corson, Richard. *Stage Makeup*. Fifth Edition. New York: Appleton–Century–Crofts, 1975.

Izenour, George C. *Theatre Design*. New York: McGraw-Hill Publishing
 Company, 1977.

Parker, Oren, and Harvey K. Smith. *Scene Design and Stage Lighting*. Third
 Edition. New York: Holt, Rinehart and Winston, 1974.

Rosenthal, Jean, and Lael Wertenbaker. *The Magic of Light*. New York: Theatre
 Arts Books, 1972.

Russell, Douglas A. *Stage Costume Design: Theory, Technique and Style*. New
 York: Appleton-Century-Crofts, 1973.

Simonson, Lee. *The Stage Is Set*. New York: Theatre Arts Books, 1962.

Chapters 7 and 8

Beckerman, Bernard. *Dynamics of Drama: Theory and Method of Analysis*. New
 York: Alfred A. Knopf, 1970.

Bentley, Eric. *The Life of the Drama*. New York: Atheneum, 1964.

Corrigan, Robert W., ed. *Comedy: Meaning and Form*. Revised Edition. New
 York: Harper & Row, 1980.

 _____, ed. *Tragedy: Vision and Form*. Revised Edition. New York: Harper
 & Row, 1980.

Esslin, Martin. *An Anatomy of Drama*. New York: Hill and Wang, 1977.

Fergusson, Francis. *The Idea of a Theater*. Princeton: University Press, 1968.

Heilman, Robert B. *Tragedy and Melodrama: Versions of Experience*. Seattle:
 University of Washington Press, 1968.

Langer, Susanne K. *Feeling and Form: A Theory of Art*. New York: Charles
 Scribner's Sons, 1953.

Marranca, Bonnie. *Theatre of Images*. New York: Drama Book Specialists, 1977.

Nichol, Allardyce. *The Theory of Drama*. New York: Thomas Y. Crowell, 1931.

Schechner, Richard. *Public Domain: Essays on the Theatre*. Chicago: Bobbs-
 Merill Company, 1969.

Smith, James L. *Melodrama*. London: Methuen, 1973.

Chapter 9

Boulding, Kenneth. *The Image*. Ann Arbor: University of Michigan Press, 1956.

Cole, David. *The Theatrical Event: A Mythos, A Vocabulary, A Perspective*.
 Middletown, Conn.: Wesleyan University Press, 1975.

McLuhan, Marshall. *Understanding Media: The Extensions of Man*. New York:

McGraw-Hill, 1964.

Styan, J. L. *Drama, Stage and Audience*. London: Cambridge University Press, 1975.

Chapter 10

Bentley, Eric. *The Playwright As Thinker: A Study of Drama in Modern Times*. New York: Harcourt, Brace and World, 1946.

Hayman, Ronald. *How to Read a Play*. New York: Grove Press, 1977.

Saint-Denis, Michel. *Theatre: The Rediscovery of Style*. New York: Theatre Arts Books, 1960.

Styan, J. L. *The Dramatic Experience: A Guide to the Reading of Plays*. London: Cambridge University Press, 1965.

"Theatricalism Issue." *The Drama Review*, 21, No. 2 (June 1977).

Chapter 11

"Criticism Issue." *The Drama Review*, 18, No. 3 (September 1974).

Clurman, Harold. *Lies Like Truth: Theatre Reviews and Essays*. New York: Macmillan Company, 1958.

_____ . *The Naked Image: Observations on the Modern Theatre*. New York: Macmillan Company, 1966.

Nathan, George Jean. *The Critic and the Drama*. New York: Alfred A. Knopf, 1922.

Sontag, Susan. *Against Interpretation and Other Essays*. New York: Doubleday and Company, 1966.

찾아보기

옮기고 나서

1991년은 문화부가 정한 '연극 영화의 해'이다. 이러한 일은 한국의 연극·영화계가 상당히 낙후되고 침체되어 있다는 공통의 인식하에 이루어진 것으로 보여진다. 옛부터 우리의 판소리나 인형극·탈춤과 같은 공연 예술은 민중들로부터 많은 사랑을 받아왔으며, 서양의 무대극이 도입된 일제강점기에도 연극은 억압받는 민족에게 위안과 격려가 되었다(파행적인 신파극이 감상성을 통해 오히려 민족감정을 약화시킨 일면도 있지만). 그러나 해방 직후에는 연극과 영화의 '선전 선동'의 영향력 때문에 남과 북은 서로 정반대의 길을 걷게 되었다. 한쪽은 절대적이고 전폭적인 지원 아래서 이념 전달의 강력한 수단이 되어 '인민의 예술'로 부상하였고, 다른 한쪽은 자본주의적인 영향 아래 대중적 영향력이 막강한 미국 상업 영화의 무차별 도입 및 연극에 대한 정책적 배려의 빈곤 속에서 '배고픈 예술'이 되어 겨우 무대 예술의 명맥만을 유지해 오는 처지에 놓이게 된 것이다(물론 문화적인 측면에서 텔레비전의 급속한 보급으로 인한 다양한 오락의 제공도 연극을 더욱 빈약하게 만드는 요인이 되었다). 이러한 역사적 맥락 하에서 모처럼 마련된 이번 기회가 일과성의 행사나 일시적인 미봉책의 제시로 끝나서는 안 되리라고 믿는다. 보다 체계적이고 지속적인 문화 예술 정책이 이번 기회에 마련되어야 할 것이다.

그러나 여기서 연극계의 침체나 낙후를 정부의 정책 미숙이나 외국 문화의 탓으로만 돌릴 수는 없다. 오히려 이번 기회에 연극인 스스로 뼈를 깎는 반성과 분발로 적극적인 연극 진흥책을 마련하여야 할 것이다. 이러한 연극 진흥책의 최우선에 두어야 할 것은 연극을 바라보는 일반인의 그릇된 시각을 교정하는 일이라고 생각한다. 다른 예술 장르의 경우는, 오래 전부터 중·고등학교의 교과목으로 혹은 유치원의 예능 교육 내용으로 대접받아 왔다. 흔히 다른 예술 장르는 특정한 도구(혹은 특별히 예술적으로 다듬어진 전문적인 신체적 표현)를 다룬다는 점에서, 일상적인 대화나 행동을

다루는 연극보다 우월하다는 견해가 지배적인 듯싶다.(연극의 경우, 고도로 숙련된 배우의 신체와 보다 종합적인 예술 감각을 요구한다는 사실이 대개 무시되어 왔다.) 이 책에서 밝히고 있다시피, 연극 예술은 인간의 타고난 본성에 의해 터득되고 놀이되는 '본래적인 예술'이라 할 수 있다. 즉, 인간은 모방의 본능에 의해 어린아이 때부터 어른의 세계를 배우고 즐기기 위해 흉내내고 놀아왔다. 아마도 특정한 기술이나 도구를 사용하지 않고도 손쉽게 연극적 경험을 접할 수 있다는 친밀성 때문에, 연극은 전문적인 교육 없이도 가능한 예술로 오해를 받아왔다(본격적이고도 심미적인 연극적 경험을 많이 제공하지 못한 연극계의 부진도 이러한 오해에 일조했다고 생각된다).

문학의 일정 부분을 차지하고 있어야 할 희곡 역시, 아직 제자리를 찾지 못한 듯하다. 다른 문학 분야와 뚜렷한 변별성을 갖고 있음에도 불구하고, 전문적인 이론가와 극작가를 제대로 배출하지 못한 실정이다. 또한 연극계에서는 창작극의 공급을 절실히 바라고 있으나, 문단과 연극계 사이의 왠지 모르는 거리감 때문에 훌륭한 창작극의 공급도 원활치 못한 형편이다.

본 역자는 한국 문학과 연극을 함께 공부해 오면서, 연극계 나름대로의 침체 현상과 문학과 연극 상호 간의 연결고리가 부족함에 안타까움을 느껴 왔다. 그래서 오래 전부터 연극에 대한 올바른 인식을 확대시키고 문학으로서 누려야 할 희곡의 정당한 몫을 찾을 방법과 예술로서의 연극에 대한 바른 지침서와 연극과 문학 사이의 '다리'가 될 만한 작업이 없을까 하는 생각을 해왔다. 이러한 시각에서 가장 현실적인 작업으로 고려된 것이 연극 교육에 적합한 연극 서적을 펴내는 일이었다. 서양의 연극 관련 서적 및 한국의 여러 관련 업적물을 비교 검토하고 현재 한국의 연극(희곡) 교육의 실정을 고려하여, 미국 툴레인 대학의 배린저 교수가 대학교재로 쓴 *Theatre : A Way of Seeing*을 번역하기로 하였다. 이 책은 (고전적인) 문학적 틀에 얽매이지 않고, 공연 예술로서의 연극적 특질과 문학으로서의 희곡을 보는 방법 등 전문적인 내용들을 자세하고 쉽게 설명하고 있다. 이 책은 연극(혹은 극장)을 통해서 우리가 어떻게 인생을 직접 지켜보고 이해하고 즐기는지를 제시하려는 의도에서, '인생을 바라보고 이해하는 방편으로서의 연극'이라는 의미의 제목을 붙였다고 생

각된다. 그러나 본 역자는 공연 예술로서 연극이 갖고 있는 필수 요소(배우·관객·무대 공간)를 분명히 규정하고, 연극상의 각 장르와 경향을 오랜 연극사의 과정을 통해 자상하게 서술해줌과 아울러 문학적 요소인 희곡을 어떻게 가시화하느냐, 즉 희곡을 희곡답게 읽는 법을 명쾌히 제시해 준 이 책의 장점을 살려서 『연극 이해의 길』이라고 제목을 붙이기로 하였다.

이 책은 연극 전공 분야의 입문서나 무대예술 관련 교양과정의 교재로 유용할 뿐만 아니라, 국문학의 희곡론 교재로도 충분한 효용성을 지니고 있다고 생각한다. 왜냐하면 이 책은 먼저 전반부에서 구체적인 연극 현상에 대한 분명한 언급을 하고, 후반부에서는 문학으로 쓰인 희곡이 어떻게 무대화되는가와 희곡을 어떻게 읽어야 할 것인가에 대해 언급하고 있기 때문이다. 이 책은 특히 단순한 이론의 나열이 아니라 다양한 시각 자료를 사용하여 글의 논지를 분명히 하고 있다. 물론 저자도 밝혔듯이 이 책이 희곡론의 완벽한 교재는 될 수 없겠으나, 한국문학에서의 희곡에 대한 논의는 최소한 이 정도의 바탕 위에서 이루어져야 한다고 생각된다.

연극계의 급선무가 연극에 대한 관심을 북돋는 일이라고 할 때, 일반인을 대상으로 하는 교양강좌를 늘리는 것도 중요하지만, 대학의 문학 관련학과의 희곡론과 연극사 강의를 통한 활발한 연구와 지원이 보다 더 중요하다고 생각한다. 특히 국문학과의 희곡 강좌가 활발해지고 창작극이 자주 시도되면(개인 창작이든 집단 창작이든), 또 창작극의 실제 공연을 시도한다면 한국 연극계의 기반은 새롭게 다져질 수 있으리라고 본다. 그러므로 이 책이 국문학과의 희곡론의 교재로 쓰일 경우 본문에서 예로 든 14작품 외에 우리의 창작극을 분석의 대상으로 삼는 것도 효율적일 것이다.

이 책의 단점은 지나치게 미국 중심적이라는 데 있다. 그러나 이러한 한계는 필자의 원래 의도와는 상관이 없는 것이므로, 정당한 시각의 확보를 위해 미국 이외의 연극 이론과 극작가 및 극작품에 대한 연구는 차라리 우리의 몫에 해당된다 하겠다. 이 번역서 안에 번역상의 오류(특히, 외국 인명과 지명의 표기 등)가 있다면 전적으로 역자의 무지의 결과이므로, 앞으로 개정판을 내면서 바로잡으려 하니 독자 여러분의 많은 지적을 바란다.

이 책의 번역은 주위의 많은 분들의 격려와 도움 속에서 이루어졌음을 이 자리를 빌어 밝혀두고 싶다. 먼저 용기와 격려를 아끼지 않으신 모교의 은사님들과 선배 교수님들께 감사드린다. 또한 자칫 지지부진해질 수 있었던 번역 과정을 순조롭게 이끌어준 아내 김은해와 동생 재현의 정성어린 도움에, 특히 큰 자극이 되었던 아내의 조언과 비판에 고마움을 전한다. 끝으로 이 책의 출판을 기꺼이 맡아 주신 평민사 이정옥 사장님과 까다로운 편집·제작에 정성을 쏟아준 편집부원들께 감사드린다.

1991년 2월 2일
여러 배역을 즉흥적으로 나누어
연극놀이를 하는 나리와 미리 곁에서 이 재 명

옮긴이 소개

옮긴이 이재명은 1979년 연세대 국문과를 졸업한 후,
1982년까지 중앙대 대학원 연극영화과에서 연극이론을 연구하였으며,
1992년 연세대 국문과에서 문학박사 학위를 받았다.
「1930년대 희곡문화의 분석적 연구」, 「메이어홀드 연구」, 「함세덕의 연극 세계」 등의
논문과 다수의 연극 평론이 있다. 평민사 〈공연예술신서〉를 기획하고 있으며,
명지대학교 문예창작과 교수를 역임했다.
저서로는 『극문학이란 무엇인가』가 있고, 엮은 책으로는 『해방기 극문학 선집』 1~5,
『해방전(1940~1945) 공연희곡선집』 1~5 등이 있다.
역서로 『희곡 창작의 실제』와 『연극과 희곡의 기호학』 등이 있다.

공연예술신서 · 31

연극 이해의 길
THE ATRE
A Way of Seeing

초판 1쇄 발행일 1991년 3월 14일
개정 1판 1쇄 인쇄일 2020년 4월 01일
개정 1판 1쇄 발행일 2020년 4월 06일

지은이 —— M.S. 배린저
옮긴이 —— 이재명
펴낸이 —— 이정옥
펴낸곳 —— 평민사
　　　　　서울시 은평구 수색동 317-9 동일빌딩 [202호]
　　　　　전화 (02) 375-8571(代) 팩스 (02) 375-8573
　　　　　평민사 모든 자료를 한눈에 –
　　　　　http ://blog.naver.com/pyung1976
　　　　　이메일 : pyung1976@naver.com

등록번호 제 25100-2015-000102호

ISBN 978-89-7115-717-6 03600

값 23,000원